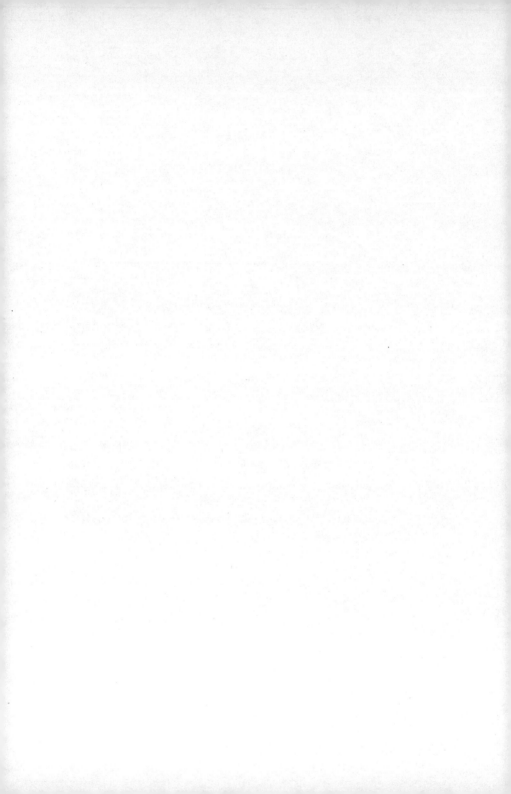

江南民間社戲

蔡豐明 著

臺灣 學生書局 印行

13.紹劇演員在教戲（潘洪海提供）

江南民間社戲

蔡豐明 著

臺灣 學生書局 印行

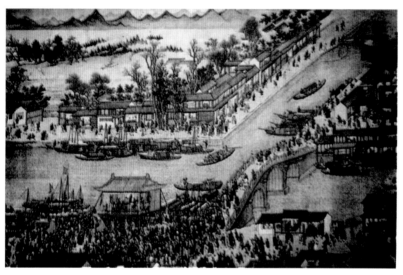

1. 康熙《南巡圖》中的紹興柯橋草台戲（原件藏北京故宮博物院，裘士雄提供）

彭天錫串戲

山陰　張岱　宗子撰

彭天錫串戲妙天下然爨弄之有傳頭未嘗一字杜撰
曾以一齣戲延其人至家費數十金者家業十萬緣手
而盡三春多在西湖曾五至紹興到余家串戲五六十
場而窮其技不盡天錫多扮丑淨千古之姦雄佞倖經
天錫之心肝而愈狠借天錫之面目而愈刁出天錫之
口角而愈險沒身戲地恐討之不與惡不如是之甚也敷衍

2.《陶庵夢憶》中的演戲記載（裘士雄提供）

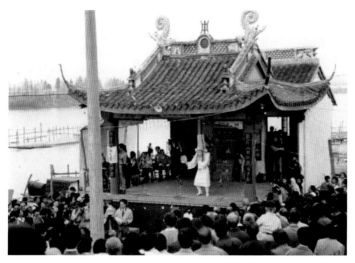

3(1).紹興鍾堰台社戲演出（王養吾提供）

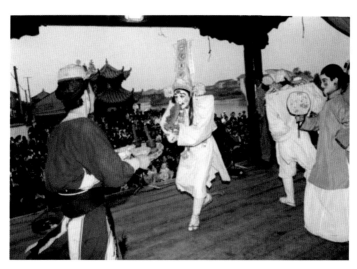

3(2).紹興鍾堰台社戲演出（王養吾提供）

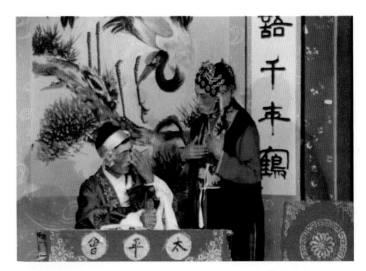

4.劉氏算命

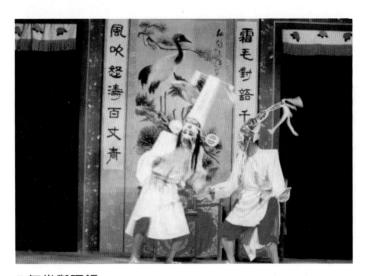

5.無常與阿領

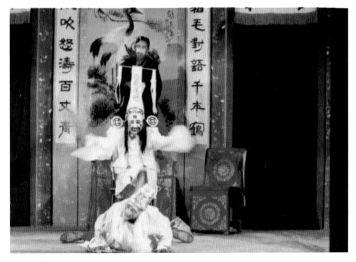

6.無常與阿領

7.社戲部分道具

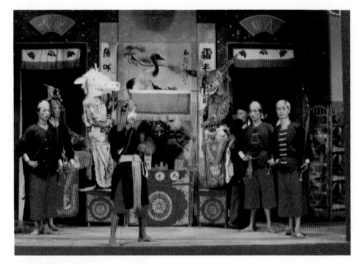

8.目連戲中的地府場面

9(1).「太平會」演出劇照

9(2).「太平會」演出劇照

10.紹興的目連戲

11.浙江甯海候劉

12.玉皇真經

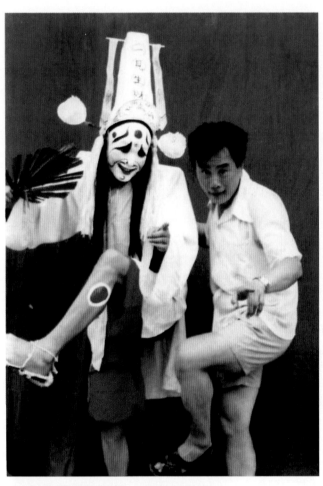

13.紹劇演員在教戲（潘洪海提供）

14.真武殿匾

14.真武殿匾

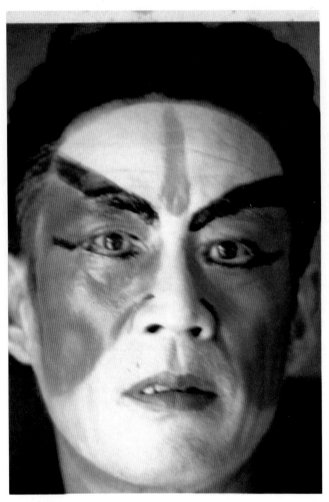

15.韋陀臉譜

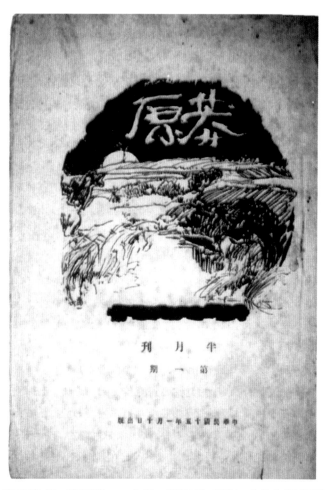

16.發表魯迅《無常》一文的《莽原》雜誌（裘士雄提供）

總　序

　　民俗文化是群體精神的反映，由於時空環境與區域獨特生活方式的影響，便有特殊歷史階段的地域文化內涵。此種內涵係任一民族或某地域凝聚情感的活力，同時，也是展現歷史事件、歷史人物的描述基礎。質言之，一個脫離山川林澤、人文素養、民物風俗背景的文獻研究，必然蒼白無力，未能接近真實的歷史內容。

　　這個角度，其實早在 20 世紀前半就已萌芽，開風氣、立楷則，跑馬圈地，復因歐美學制及觀念方法譯介而使學術分工愈形細密，傳統經史子集四科之學又變為文法商理工農醫七科之學，跨領域的左右滲透研究趨向漸興。其中王國維的「二重證據法」、聞一多以「神話」證史、顧頡剛以「民俗」證史、陳寅恪以「詩」證史，均是這一學術轉型的另闢蹊徑者。而新材料的發現，田野調查方法引入的種種學術機緣，不但拓展了學者的眼光思路，激盪出更寬廣的研究空間。及至 20 世紀 80 年代，民俗學重新為學界所重視，相關理論著述紛紛發表，其態勢頗似 30 年代北京大學《民俗叢書》、中山大學《民俗週刊》熱潮再現，而民俗學理論的全面建構，可預期的是必然在 21 世紀的前十五年間有一相當大的飛躍崛起。

　　基於此，我們開始關注學術界成功的田野調查著述，企圖引導

出一種嶄新的研究模式，儘量擺脫「概論」的圈子，策畫出「知識菁英與民俗文化」及本「民俗文化」兩個叢書系列，前者為觀察晚清以降，知識分子如何走入民間，運用簡單通俗的民俗素材、民間文學，吸納新知，轉化傳統，化為世用，以成就一時代特殊的精神面貌。後者則是運用了人類學、民俗學田調方法所建構的民俗文化，觀察其中有關民間故事、說唱、社戲、儺文化、薩滿教、目連文化⋯⋯的儀式功能，如何作為解析傳統經史文獻或傳統詩文佐助，甚至是開啟古典文獻確詁，扭轉緣詞生訓、鑿空碎義的工具。

　　本系列之前出版之車錫倫《信仰、教化、娛樂──中國寶卷研究及其他》、曲六乙、錢茀《中國儺文化通論》，以及富育光、郭淑雲《薩滿文化論》三書，得到學界相當大的迴響。目前再編入蔡豐明先生《江南民間社戲》，整個叢書系列主題已然成型，陸續編入的內容，將秉持引介前沿觀點與紮實舊學並重的專論，期待傳統經典的研究，未來可從宏觀的大文化體系上，逐漸形成對民俗文化的重視。

　　這是出版觀點上一種堅持的文化選擇，所有面世的專著，我們相信會對廣大的研究者有所裨益。

<div align="right">

楊振良

2007 年 12 月 6 日

</div>

序

　　社戲是中國文化史上一種極為重要的祭祀演劇形式，如果從社戲最為古老的源頭——巫覡歌舞算起，社戲演出的歷史一直可以上溯到原始時代。經過秦漢時期的百戲伎藝，唐宋時期的社火社樂，一直到元明時期的雜劇南戲等各個歷史階段中歌舞、百戲、雜技等文化表演形式的充實，社戲逐漸走向了成熟，至明清時，社戲已經成為整個中國，特別是江南地區一種廣為盛行的戲劇演出活動。凡有社戲演出之處，村社民眾無不挈家往觀，罷市廢業。社戲所具有的最為重要的特點，就是那種「神聖性」，它以酬神祀鬼為演出目的，以禳災逐疫為主要功能，以宗教儀式為表演形式，這些方面，都鮮明體現了社戲不同於一般戲劇的獨特之處。

　　從學術上看，社戲具有非常重要的研究價值，在社戲的那些原始、粗鄙的表演形式背後，實際上卻蘊藏著十分豐富的文化意蘊，這是一般審美意義上的戲劇演出所遠遠不能企及和比擬的。在社戲身上，我們最容易看出的是它的那種娛樂審美方面的意義。在舊時農村文化水平極低，文化娛樂形式極少的情況下，社戲作為一種得天獨厚的祭祀演劇形式，對於人們的娛樂審美需求起到了一種支配性的作用，它填補了人們文化生活中的空白，緩解了人們對於精神文化需求的饑渴。在社戲身上，同時也體現著豐富的宗教意蘊。它

是舊時人們藉以與鬼神相溝通、相聯繫的主要手段，也是舊時人們向鬼神表示討好、獻媚意圖的行為方式，它集中地反映著當時人們的宗教理想、宗教欲望和宗教情感。社戲身上更為深層的意蘊是體現著深刻的文化精神和人性內涵。社戲的演出過程實際上也正是一個人類的文化精神和內在本質得到充分實現和弘揚的過程。在社戲的演出活動中，以群體姿態出現的地方民眾的價值觀念、思維模式、生活態度、審美情感等等都得到了淋漓盡致的表露。

但是長期以來，有關社戲的研究卻寥若晨星，社戲問題在學術上所遭受的不幸待遇是，一方面它往往被那些「正宗」的戲劇藝術所拋棄，被視為是一種原始的、粗鄙的、不入正流的「村俗戲文」形態，另一方面它又往往受到那些「正宗」的宗教理論的排斥，被認為是淺薄低層的，沒有多少深刻思想內涵的「民間淫祀」行為。因此，社戲現象長期以來一直被摒棄於學術研究的殿堂之外，很少受到學人們的注意和重視。

20 世紀 80 年代以後，中國大陸學術界開始走向了一個全面繁榮的時代，各種新的學術思想和學術方法開始被不斷地引入到中國的各種學術研究領域之中，並由此而產生了許多具有新型學術思想的重要成果。受著這種風氣的影響，80 年代後中國的一些研究戲劇的學者也開始突破原來僅僅把戲劇作為審美藝術物件來進行研究的窠臼，把戲劇放到了一個更為廣闊的文化視野中去進行觀照。在這種廣闊的文化視野中，許多與戲劇有關的文化現象，如文學、藝術、宗教、民俗等都被納入到了戲劇研究的範疇之中，這使 80 年代以後的戲劇研究具有了更為突出的宏觀性特點，充滿了朝氣與活力。

　　受著這種宏觀文化研究的影響，我對江南民間社戲這一課題產生了濃厚的興趣。1988 年至 1991 年期間，我參與了由導師姜彬先生主持的國家課題——《吳越民間信仰民俗研究》的部分研究工作，並且承擔了其中有關「目連戲」「醒感戲」「僮子戲」等江南民間祭祀戲劇章節的寫作。我在從事這一課題研究的過程中發現，江南民間有著極為豐富的祭祀戲劇形式，它們都可以歸入到「社戲」這一具有很強包容性的戲劇形式門下。於是，在 1991 年的春天，我正式確立了江南民間社戲的專業研究方向，並開始深入思考有關這一研究的內容與框架。這項研究後來得到了上海社科院有關領導的積極支援，並被列為院重點科研專案。在 1991 至 1994 年的幾年時間中，我先後到過杭州、紹興、上虞、餘姚、寧波、金華、永康、衢州、麗水、松陽、遂昌、蘇州、無錫等地，進行了多次的實地調查，從當地群眾中搜集了大量的第一手資料。1995 年年底，我終於完成了《江南民間社戲》一書的全部寫作工作，並交予上海百家出版社出版。

　　本書的內容雖然不能稱得上涵蓋江南民間社戲之大全，但也算是建立了一個較為完整的江南民間社戲研究體系，其中尤其是在對社戲形態的分類（如年規戲、廟會戲、平安戲、償願戲）、社戲功能的概括（如取悅鬼神、祓除邪祟、歡娛世人）、社戲演出生態的分析（如信鬼好祀、誇飾奢靡、演戲成風、僧道宣教）、社戲演出習俗的闡述（如組演風習、傳統程式、迷信戲俗）等等方面，都著力頗多，在理論觀點與材料運用上都有一定的創新與突破。

　　光陰荏苒，時光飛逝，距離本書的初版時間，一晃就 10 多年過去了。在這 10 多年中，我經常有著再版本書的願望，因為 1995

年的初版《江南民間社戲》不但印數較少，而且印刷質量也不盡如
人意。摯友臺灣花蓮教育大學楊振良教授聞知此事之後，欣然為我
向學生書局作了推薦，並曾多次攜帶書稿奔走往返於海峽兩岸之
間；學生書局在接受書稿以後，在很短的時間內便排印完畢，整部
書稿文字秀美，圖片清晰，終於了卻了我平生的一宗莫大心願，在
此，謹向他們表示深切的感謝！

蔡豐明

2007 年 9 月 於上海

江南民間社戲

目　次

第一章　緒　論

　　社戲是中國戲劇文化史上資格最老，影響最大，最具神奇色彩的戲劇形式，幾乎每個見過社戲演出的人，都會明顯地感受到社戲身上發射出來的那種神靈的光芒。每逢神誕鬼節，村民們早早地就在廟宇神祠中選定了演出的場所，那些平時莊嚴肅穆，香煙繚繞的祭祀聖地，此時卻成了鑼鼓喧鬧，人聲鼎沸的世俗戲場。演出伊始，村民們排出長長的迎神隊伍，走在前面的是大旗、馬牌，走在中間的是鼓樂、彩亭、臺閣，走在後面的是神靈坐的大轎。一個個穿著華麗、儀容端莊、正襟危坐的神佛老爺們在成千上萬的人群的簇擁之下，若有介事地前來觀戲了。演戲完畢，村民們又要把這隆重的儀式演習一遍，然後將神送回廟中。如果人們有幸能與神靈一起看戲，當然是無限的榮幸，於是他們懷著虔誠的心情，一邊看戲一邊焚香點燭，叩頭祈禱，以表自己對神靈的崇敬。特別是在「邀請」一些鬼靈一同看戲時，村民們的心情更是緊張不安，唯恐觸犯了它們而遭致不測。由此可見，社戲確實是一種具有神奇色彩的演劇活動，它處處充溢著宗教的情調，滲透著鬼神的氣息。它是人們酬神祀鬼的豐厚禮物，是人們藉以溝通神界冥間的工具和手段。社戲的這種特點，早已為我國的文學大師魯迅先生所明示。他在一篇文章中說：「我所知道的是四十年前的紹興，那時沒有達官顯宦，

所以未聞有專門為人（堂會？）的演劇。凡做戲，總帶著一點社戲性，供著神位，是看戲的主體，人們去看，不過叨光。」❶可見，社戲與一般戲劇形式相比有著本質的區別，前者為神鬼，後者為俗人；前者是帶有宗教意義的祭獻活動，後者則是純粹體現審美觀念的藝術表演。

　　社戲的歷史源頭非常古老，它的產生與我國的宗教文化傳統和宗教祭祀制度有著密切的聯繫。早在原始時代，我國先民就有祭天神、祭地祇、祭日月山川、祭江河湖海、祭動物植物等各種宗教祭祀活動。到了商周時期，宗教祭祀活動的形式日益豐富，內容日益繁多，特別是一些具有代表性的祭祀活動如社祭、臘祭、雩祭、儺祭等等，都已發展到了很大的規模。隨著祭祀活動的日益頻繁，祭祀制度也開始逐漸完善起來。據《周禮》、《禮記》等書記載，商周時期已經出現了各種比較系統的祭祀門類、祭祀方法、祭祀禮儀、祭祀分工、祭祀場所和祭祀專職人員。祭祀制度中還有一個重要的方面，就是對於祭祀單位的制定。在原始時代，祭祀活動比較分散和混亂，並不劃分明確的單位。到了商周時期，為了加強管理和統治，統治者把全國劃分為若干個特定的祭祀區域，每個區域作為一個獨立的祭祀單位，這種祭祀單位就是「社」。社的範圍有大有小，等級有高有低。全國範圍最大、等級最高的社是天子之社，「王為群姓立社曰大社，王自為立社曰王社。」❷天子所立之「大

❶　魯迅《且介亭文末編·女吊》（《魯迅全集》第六卷，人民文學出版社 1981 年版）。

❷　見《禮記·祭法》。

社」是天子代表全國百姓所立的，因此是一個全民性的大社，但其祭祀權力卻只屬於天子一人。另外還有一個「王社」是天子自己的私社，它不代表全國範圍和全民百姓。次於天子之社的是諸侯之社，「諸侯為百姓立社曰國社，諸侯自為立社曰侯社。」❸這說明「國社」是諸侯國中範圍最大、等級最高的社，它是代表諸侯國中所有百姓所立的大社，而「侯社」則是諸侯自己的私社。大夫以下的官員不再自己立社，而是與當地百姓組織在一起結成一個祭祀單位，「大夫不得特立社，與民族居百家以上則共立一社，今時里社是也。」❹可見，當時包括大夫在內的社會民眾以百家為一個祭祀單位，這個祭祀單位便稱作「里社」（也有的書上認為社會民眾是以二十五家為一個祭祀單位：「古者二十五家為閭，閭各立社。」❺）就全國來說，「里社」（亦即「閭社」）的範圍最小，地位最低，它是一種地方性的民間祭祀組織，具有較為明顯的「民社」性質。

　　漢代以後，地方性的民社開始大大地發展起來。這時一個值得注意的現象是，民社一般都依附於政治上的行政單位而建立並開展活動。如以州為單位建立的叫「州社」，以縣為單位建立的叫「縣社」，以鄉為單位建立的叫「鄉社」，以里為單位建立的叫「里社」。「州社」中的人數即是一州中的人數，一般為二千五百家；「縣社」中的人數即是一縣中的人數，一般為數百家至一千家；「里社」中的人數亦即是一里中的人數，一般為二十五家（周社以

❸　見《禮記・祭法》。

❹　見《禮記・祭法》鄭氏注。

❺　見沈欽韓《漢書書證》。

二十五家為一個單位，而二十五家亦為古代一里中的人數）。後來行政制度發生了改變，「里」的單位取消，「村」的單位建立，於是便又出現了「村社」。「社」依附於某一行政單位而立的現象事出於管理和組織上的需要。本來一個地區有兩種單位概念，一種是宗教性的「社」，一種是政治性的州、縣、鄉、里，這樣在管理與組織上常常會產生矛盾。統一為一體後，各種縣社、鄉社或里社就成為一個融宗教性與政治性為一體的單位了。

作為一個獨立祭祀單位的「社」，一般都具備這樣三方面的條件：

一、特定的祭祀區域和祭祀場所。每個社都有自己特定的祭祀區域，社內所有活動都是在這一區域中進行的。具有一定區域的各個社都有著相對的獨立性，一方面它要服從全國性祭祀活動的統一支配，另一方面它又有著一定的獨立祭祀權力。社與社之間有著一定的界線，界線上還要種上一些樹和開挖一些溝渠，這種分界線就稱為「社界」。❻各社中的祭祀場所一般是固定的，它大多以該區中的社宮、社壇或社廟為祭祀中心。❼凡有祭祀活動，社民們就在這些社宮、社壇或社廟中叩頭求拜，施行祭儀。後來，隨著道教、佛教在中國社會的普及，社中的廟宇、道觀和神祠大量建立起來，它們成為社中進行祭祀活動的最主要場所。特別是民間的各種祭祀

❻ 《周禮·封人》云：「掌詔王之社壝，為畿封而樹之。」疏：「畿上有封，若今時社界矣者，漢時界上有封樹，故舉以言之。

❼ 瞿宣穎輯《中國社會史料叢鈔》下冊，474 頁引《史記·曹世家》：「國人有夢眾君子立於社宮。」《集解》賈逵曰：「社宮，社也。」（上海書店1985 年影印本）。

活動，一般都是依托於某個廟宇或神祠來進行的。

二、特定的祭祀群體。每個社都有自己的祭祀群體，它主要由三種身份的人員所構成。一種是一般祭祀人員，即社中的所有居民。在中國落後的鄉村社會中，宗教迷信思想特別嚴重，因此幾乎每個人都要參加祭祀活動，都是自己所在的社里祭祀群體中的一份子。一種是祭祀首領。擔當此任的一般都是君主或地方行政長官，也有的是宗族中的掌權者——族長或專門從事宗教活動的神職人員——巫覡。祭祀首領負責主持全社的祭祀活動，並且負有溝通神靈與民眾之間關係的重要使命。還有一種是祭祀組織人員。祭祀組織是一種具體負責各種祭祀事務和活動的祭祀團體，它們有時也直稱為「社」。祭祀組織中的人員數量是比較固定的，各種人員之間還有較為明確的分工。他們是社中舉行祭祀活動的主要組織者和操辦者，各種祭祀活動都要通過他們得以安排實施。但是相對其他兩類人員來說，祭祀組織人員是比較後起的形式。在早期時代，祭祀活動比較簡單，因此就沒有這種專門性較強的祭祀社團出現。

三、特定的祭祀活動。作為一個獨立祭祀單位的社，其主要的功能就是組織民眾展開各種祭祀活動。商周以後，不論是全國性的大社、王社，還是地方性的村社、里社，祭祀活動都開展得非常頻繁和紅火。這些祭祀活動大致可以分為三種類型：

1.生產性祭祀。生產性祭祀是中國古代社會中最重要的祭祀活動，其祭祀的內容非常廣泛。春天、秋天有社祭，冬天有臘祭，求雨有雩祭。特別是農業生產方面的祭祀活動，幾乎一年十二個月中月月都有。據《禮記·月令》記載，孟春時「天子乃以元日祈穀於上帝」，仲春時「擇元日，命民社」，孟夏時「天子乃以彘嘗麥，

先薦寢廟」，仲夏「乃命百縣，雩祀百辟卿士有益於民者，以祈穀實」，孟冬時「天子乃祈來年於天宗……臘先祖五祀，勞農以休息之」。

2.社會性祭祀。社會性祭祀主要包括與社會生活有關的各種祭祀活動。在高層次的王社、侯社中，處理各種國家大事，如天子踐位、諸侯結盟、軍隊出征時都要進行祭祀活動。《管子·小問》：「桓公踐位，令齊社塞禱」。《周禮·大祝》：「大師，宜於社……及軍歸，獻於社」。《左傳·定公四年》：「君以軍行，祓社，釁鼓」。國中發生水災、火災、日蝕等不祥之事，也要舉行各種祭祀活動。如「大旱雩祭而請雨，大水鳴鼓而攻社。」❽「鄭子產為火，故大為社。」❾「日有食之，鼓，用牲於社。」❿……處於較低層次的民社所舉行的各種社會性祭祀活動更是層出不窮。如遇要盟、結誓、祈子、祓祟、驅儺之事，各個民社中都要舉行祭祀活動。

3.娛神性祭祀。娛神性祭祀主要是村社中為了博得鬼神們的好感，向鬼神們表示親近、獻媚而舉行的祭祀活動。隨著社會的發展，人與人之間的關係日益被人們所看重，於是這種關係也被運用到對鬼神們的祭祀活動中來。人們希圖通過這些祭祀活動，引起鬼神們的愉悅，爭得鬼神們的保佑。娛神性的祭祀活動最為集中地表現於迎神賽會這種獨特的祭祀形式上。每逢廟會時節，人們便要把

❽ 見《春秋繁露·精華》。

❾ 見《左傳·昭公十八年》。

❿ 見《左傳·莊公二十五年》。

廟中的神像抬至神轎之中，前後設列各種儀仗，一邊敲鑼打鼓，焚香點燭，一邊抬著神像到處巡遊。以為只有如此才會令神靈感動，使其賜福保佑社中所有人眾太平安康。

在社中所進行的生產性、社會性和娛神性三種祭祀活動中，生產性祭祀是最為原始，最為「正宗」的祭祀形式，也最符合古代立社的本意。因此直至明代，政府還專門頒佈了有關的祭祀法令，明確規定里社的任務是進行生產性祭祀活動：「里社，凡各處鄉村人民每里一百戶內立壇一所，祀五土五穀之神，專為祈禱。」⓫與生產性祭祀相比，社會性祭祀是較晚發展起來的祭祀形式，而娛神性祭祀則更是最為晚出，也是最不「正宗」的祭祀形式，因此常常受到統治者和歷代文人的貶斥。如明人王穉登在《吳社編》中說：「里社之設，所以祈年穀，祓災禊，治黨閭，樂太平而已。吳風淫靡，喜訛尚怪，輕人道而重鬼神，捨醫藥而崇巫覡……，每春夏之交，妄言神降，於是游手逐末之賴不逞之徒張皇其事……，金錢玉帛川委雲輸，百戲羅列，威儀雜遝，滋奸慝之行，長爭鬥之風，決奢淫之漸。」⓬娛神性的祭祀形式的確已與古代那種祈農性的立社本意相去甚遠，與那種祓除性的社祭目的也有一定的差異，但它卻是後來發展起來的一種最有代表性，最具影響力的民社祭祀形式。娛神性祭祀活動常常以廟會的方式出現，這一方面是對古代社祭中「社會」形式的繼承，另一方面又是一種新穎的祭祀方式，這一點在王穉登的《吳社編》中也已經有所體現。此書雖以「吳社」命

⓫　《五禮通考》卷四十五所引《明會典》。

⓬　〔明〕王穉登《吳社編》（《說郛》續四十六卷·卷二十八）。

名，寫的卻是大量的「會」的材料，如「會首」、「會境」、「助會」、「接會」、「看會」、「打會」、「妝會」、「舍會」等等，並把這些說成是「社之流」。❸可見，「會」與「社」之間，本已存在著一脈相承的血緣關係。

　　無論社中進行何等性質的祭祀活動，其中一般都要穿插一種非常重要的活動形式──祭祀表演。以現代人的眼光來看，祭祀是宗教行為，表演是藝術行為，兩者相去甚遠。然而在中國古代的各種祭祀儀式中，祭祀與表演這兩種成分恰恰是經常地融成一體。這是因為表演一般都具有形象性，它可以把本來十分虛幻的祭祀內容具體化，使各種祭祀內容像一幅幅的畫面那樣栩栩如生地展現在人們的面前。同時，表演又具有觀賞性，它或具有鮮豔奪目的色彩，或具有悠揚悅耳的樂音，或具有引人入勝的故事，或具有驚心動魄的場面，這些都能使人產生精神上的愉悅，使人得到審美要求方面的滿足。出於以己度人的心理，古代的許多迷信之人認為這些表演也一定能夠得到神靈們的好感，於是，表演便成了祭祀活動中的一項不可缺少的內容。早在商周時期的祭祀儀式中，就已出現了各種豐富多彩的表演形式。如據《周禮·大司樂》記載，王社中祭天神時要「奏黃鐘，歌大呂，舞雲門」；祭地祇時要「奏大蔟，歌應鐘，舞咸池」；祭四望時要「奏姑洗，歌南呂，舞大磬」；祭山川時要「奏蕤賓，歌函鐘，舞大夏」；祭先妣時要「奏夷則，歌小呂，舞大濩」；祭先祖時要「奏無射，歌夾鐘，舞大武」。可見，音樂、歌曲和舞蹈已經成為當時各種祭祀活動中的一項重要內容。又如

❸　〔明〕王穉登《吳社編》（《說郛》續四十六卷·卷二十八）。

《周禮·舞師》記載：「舞師掌教兵舞，帥而舞山川之祭祀；教帗舞，帥而舞社稷之祭祀；教羽舞，帥而舞四方之祭祀；教皇舞，帥而舞旱暵之祭祀。」

與王社相比，民社中的祭祀表演活動更為豐富多彩，各色紛呈。其中廣為人知，影響極大的就是春秋戰國時期沅湘一帶民社中的祭祀歌舞「九歌」。漢代王逸云：「昔楚國南郢之邑，沅湘之間，其俗信鬼而好祠，其祠必作歌樂鼓舞以樂諸神。屈原放逐……，出現俗人祭祀之禮，歌舞之樂，其詞鄙陋，因為作《九歌》之曲。」❹「九歌」的內容大都表現了當地的巫師們在神靈面前進行祭祀歌舞表演的具體場面和具體過程。如《東皇太乙》描寫的是祭神活動開始時，巫師們身穿掛滿佩飾的法衣，手中拿著避邪的長劍，伴隨著徐緩的祭祀樂歌跳起歡快巫舞的情景；《禮魂》則描寫了祭祀結束時年輕美貌的巫女們手中拿著鮮花，相互傳遞，穿插交錯地一起歌唱跳舞的場面。❺

到了唐宋以後，民社中的迎神賽會活動大大地發展起來。迎神賽會雖然也是一種具有鮮明宗教特徵的祭祀活動，但其祭祀的內容和意義已與原始的祭祀形式有了較大的不同。與其它祭祀活動的主要區別在於，它是以某個神靈的生日或節日為名義而組織的，具有慶祝、娛樂意義的祭祀活動，因此它不像其它祭祀活動那樣嚴肅莊重，而是充滿歡快、熱鬧、有趣、詼諧的世俗氣氛。迎神賽會時人們常常可以自由地與神靈「接觸」、「打趣」，完全沒有緊張拘束

❹　〔漢〕王逸《九歌序》。
❺　參見王克芬《中國古代舞蹈史話》。

的表現。與這種特點相適應的，是迎神賽會中所進行的那種充滿歡樂情調的「社火」表演。所謂「社火」，即是民社中舉行酬神祀鬼的廟會活動時所表演的各種歌舞雜戲，它們是我國傳統百戲在民間賽會形式中的集中表現。據《東京夢華錄》記載，當時汴京城舉行各種節日祭祀活動時，社火表演已經達到了十分紅火興盛的程度。如二十四日，州西灌口二郎神生日，「其社火呈於露台之上，……自早呈拽為戲，如上竿、趯弄、跳索、相撲、鼓板、小唱、鬥雞、說諢話、雜扮、商謎、合笙、喬筋骨、喬相撲、浪子、雜劇、叫果子、學像生、掉刀裝鬼、研鼓牌棒、道術之類，色色有之，至暮呈拽不盡。」❶「正月十五元宵，……奇術異能，歌舞百戲，鱗鱗相切，樂聲嘈雜十餘里，擊丸蹴鞠，踏索上竿……更有猴呈百戲，魚跳刀門，使喚蜂蝶，追呼螻蟻。」❶這些祭祀社火表演，實際上已經孕育了社戲形成的各種因素。如社火舞蹈，後來發展成為社戲中的武場打鬥；社火裝扮，後來則發展成為社戲中的行當角色。

社戲形式的真正出現是在宋元時期。當時由於雜劇、南戲的逐漸普及盛行，中國文化史上已經出現了一支龐大的戲曲新軍。它迅速佔領了中國民間的文化市場，並很快地滲透到了民間宗教這個領域。對於宗教祭祀活動來說，沒有一種表演藝術能像戲曲那樣具有如此高度的形象性和表現力，也沒有一種表演藝術能像戲曲那樣對人民群眾有著如此強烈的感染。戲曲的形式中融合了歌舞、音樂、

❶　〔宋〕孟元老《東京夢華錄·六月六日崔府君生日二十四日神保觀神生日》。

❶　〔宋〕孟元老《東京夢華錄·元宵》。

說唱、雜技、故事等等各種文藝因素，這種既生動形象，又兼有各種藝術之優點和長處的藝術形式當然會被宗教所採用，從而成為各個民社的祭祀活動中最有價值的祭祀表演形式。總之，由於宗教祭祀的需要和戲曲藝術本身所具有的特點，使祭祀活動與戲曲表演正式結合為一個不可分割的整體，這個整體就是在中國文化史上曾經具有過顯赫聲譽和巨大影響的特殊宗教藝術形式——社戲。

　　以上我們已經把社戲的起源和成因作了一個簡要的介紹，它的形成實質上是一個「社—祭—戲」相統一，相融合的過程，由此我們可以對社戲下出一個較為概括的定義：

　　　社戲是指在一種特定的祭祀單位——「社」中組織演出的具
　　　有酬神祀鬼性質的戲劇表演活動。

　　社戲在中國民間有著非凡的影響力，它不同於只為寥寥數人而演出的家庭型堂會戲，也不同於限制在一定的範圍內演出的劇場型現代戲，而是一種具有廣泛群眾性的演劇活動。雖然在名義上人民群眾只是以「向鬼神借光」的資格和身份加入了社戲活動的隊伍，然而在社戲活動中真正唱主角的，卻並非是那些子虛烏有的鬼神，而是廣大的人民群眾自己。觀看社戲的群眾常常多至成千上萬，村社中每有社戲演出，寬闊的戲場就會被擠得毫無立錐之地，田裡、街上、船頭，甚至牆上、樹上也會坐滿了前來看戲的群眾。社戲曾使千百萬群眾傾倒、痴迷，甚至達到「舉國若狂」的程度，這一點在我國的許多古籍中都有過詳細的描述。如《清嘉錄》中描寫清代蘇州地區春季演出春台戲的盛況云：「於田間空曠之地，高搭戲

台，哄動遠近，男婦群眾往觀，舉國若狂。」**⑱**又如《吳社編》在記述明清時期江南群眾觀看當地廟會戲的生動景象時這樣描述道：「會過門之家，折簡召客，賓徒戚屬，閨秀嬰童雲至雨集。家窺則朱門錦席，水覽則白舫青簾，花間而玉勒搖，柳下而紅妝映……。富者列筵張具，千金一揮，貧者茶杯脫粟而已。若夫街填巷溢，壁倚楣馮，店外廬傍，檐間井上，袂雲而汗雨者，則又不可數計也。」**⑲**《吳門補乘》引陳宏謀《風俗條約》也有類似的記載：「江南媚神信鬼，錮蔽甚深。每稱神誕，燈彩演劇……。男女奔赴，數百里之內，人人若狂。」從這些記載中可以看出，社戲在中國民間確實有著深厚的群眾基礎，受到了廣大人民的熱烈歡迎。社戲的群眾性不僅體現在它擁有一個龐大的觀賞群體，而且還體現在它擁有一個龐大的表演、組織群體。社戲演員很多都是來自本村本社的普通群眾，他們並無多少系統的演戲知識，也沒受過什麼專業的表演訓練，只是略具一些吹拉彈唱的技藝而已。但是只要村社中開演社戲的指令一下，他們就會個個踴躍響應，積極投身到這一活動中去。有的村社中還有為演社戲而在本村中輪流培訓業餘演員的傳統。每逢農閒之時，村中就要延請教師，建辦戲班，選出一批村民來學習戲藝，以供日後社戲演出之需。一批學成以後，再另選一批進行培訓。那些沒有什麼表演才能的村民雖然不能親自登台演戲，但卻也能為社戲演出的組織工作出上一把力。他們常常承擔置辦戲裝、製作道具、聯絡班社、接待來客等任務。一村有社戲演

⑱ 〔清〕顧祿《清嘉錄》卷二《春台戲》。
⑲ 〔明〕王穉登《吳社編》（《說郛》續四十六卷·卷二十八）。

出，全村人眾一齊發動，幾乎每人都投身到了社戲演出的行列之中。

群眾對於社戲活動的熱情態度和積極參與，並不單純是為了想與神靈一起分享看戲的快樂。從一定程度上說，群眾更為看重的，是社戲演出所能給予他們的現實生活上的那種實用功利。在舊時群眾的眼裡，社戲不是一種平常普通的戲劇形式，而是具有神聖意義和神奇力量的演劇活動。人們對於社戲不僅懷有極大的敬畏和無比的虔誠，而且經常希望藉助社戲的力量來求得佑助，戰勝鬼魅。如遇多時不雨，土地乾裂的大旱季節，村社中就要上演一本龍王戲，以求龍王廣施法術，普降甘霖。村中發生一場大火，人們也要請戲班子來演一本謝火戲，藉以祓除不祥，掃盡邪祟。儘管這些想法都是十分天真可笑的，但是它們卻反映了舊時群眾舉行社戲演出的真實目的，也是他們積極踴躍地投入到社戲活動之中的主要原因之一。

社戲主要是在中國廣大的農村中演出的，占古代中國人口百分之九十以上的農民成了熱衷於社戲的主要觀眾。農村之所以成為社戲演出的主要市場，其原因有兩個方面：一、農業生產在古代社會是一種難有保障的生產方式，它受著許多自然條件的影響而無法為人所控制，因此農村中的宗教祭祀活動就特別多。春天要祈求種子健康發育，秧苗茁壯成長，秋天要祈求沒有病蟲災害，確保五穀豐收，平時還要祈求風調雨順，六畜興旺。這種種的祭祀活動，造成了具有酬神祀鬼宗教功能的社戲在農村中的日益繁榮昌盛。二、農村是一個人口分散、文化落後的社會區域，除了一些節日以外，農民們很少能有享受文化娛樂的機會。因此，社戲這種借用神的名義

來進行演出的文藝形式，是農村中屈指可數的文化活動方式之一，因而受到了農民群眾的特別歡迎。這就大大地增加了社戲在農村中上演的機會。但是社戲演出當然也並不僅僅局限於在農村和農民中進行。一些鄉鎮和城市中，社戲活動也經常開展得非常紅火。不少非農業性生產的行業，如漁業、蠶業、醫藥業、手工業、商業等行業中也都有各具特色的社戲演出活動。它們與農村社戲的形式交相輝映，共同組構了中國文化史上一幅幅色彩絢麗的宗教祭祀演劇圖。當然，從源流關係上看，農村中的社戲形式最為古老，而那些城鎮和其它行業中所進行的社戲表演，則是在農村社戲的基礎上發展起來的。因此，它們在表演內容、表演形式、演出班子等等方面，常常脫去了農村社戲那種原始、粗俗，充滿鄉土情調的風格，而帶上了一定的城市文明因素。

社戲在我國江南地區有著悠久的歷史傳統和深厚的群眾基礎。早在南宋時期，陸游就寫下了「太平處處是優場，社日兒童喜欲狂，且看參軍喚蒼鶻，京都新禁舞齋郎」❷等描寫江南人民觀看社戲的詩句，反映了江南社戲的演出盛況和當地群眾觀看社戲時的喜悅心情。魯迅先生也在他的著作裡留下了數篇介紹紹興社戲的文章，如〈社戲〉、〈無常〉、〈女吊〉等等，成為我們現在了解江南社戲演出情況和歷史真相的可貴材料。江南人民對於社戲有著強烈的感情，觀看社戲時的人眾之多，規模之大，常常達到驚人的程度。社戲的演出對於江南人民來說是件了不起的大事，一旦得知哪村有演戲的消息，人們便紛紛走街串巷奔走相告，連鄉接村呼親喚

❷　〔宋〕陸游《劍南詩稿·春社》。

友，好像是在舉行一次盛大的慶祝活動。許多迷信的善男信女們更是提前備下香燭冥紙，等候社戲開演之時向神表示自己虔誠的心願。盛大的社戲演出活動常常要進行數天之久，「三天三夜」、「七天七夜」式的演劇形式，已經成為江南農村中的慣例。凡是遇上災害、疫癘、邪祟、妖孽之類的禍事，當地人民常常不是去尋求解決的實際辦法，而是大請戲班前來演戲，希望通過這種演劇活動祛除邪祟，保佑太平。村社中若有祈祥納吉，求福求子之類的事情，也經常要通過演出社戲得以實施進行。總之，社戲與江南人民社會生活的各個方面都息息相關，並已成為江南人民社會生活的一個相當重要的組成部分。

　　社戲在江南民間持久盛行，並為江南人民如此熱衷喜愛，其中有著深刻的歷史、地理和文化方面的原因。江南本屬我國古「九洲」之一———「揚州」之地，《周禮·職方典》云：「東南曰揚州」。《爾雅·釋地》亦云：「江南曰揚州」。這裡河澤密佈，氣候溫濕，土地泥濘。《尚書·禹貢》中描寫它的景貌是：「三江既入，震澤底定，篠蕩既敷，厥草惟夭，厥木惟喬，厥土惟塗泥，厥田惟下方。」可見在遠古之時江南還是一個荒涼、僻遠，土地貧瘠的地方。到了春秋時期，江南土地上出現了兩個比較強盛的國家———吳和越。吳國建都於「吳」（今江蘇蘇州），越國建都於會稽（今浙江紹興），因此歷史上也經常把這一地區稱之為吳越地區。春秋時期的吳越地區在經濟、文化方面比以前有了很大的發展，生產力迅速提高，人口增長的速度也很快。但是與中原地區相比，此時期吳越地區的經濟、文化仍然處於比較落後的狀態。據《史記·貨殖列傳》記載，當時這一帶的經濟狀況還是：「地廣人稀，飯稻羹

魚，或火耕水耨」，其經濟能力遠不及發達的中原地區。春秋時期
的吳越地區被稱作「蠻夷」之地，吳越民族被稱作「断舌之人」，
連越王勾踐自己也認為他的國家與人民是「僻陋之邦，蠻夷之
民」。❹與這種落後的經濟狀況相適應的，是江南地區那種充滿神
秘色彩的宗教文化。由於地處偏遠，經濟落後，因此表現在當地人
民文化形態上的宗教意識就顯得特別強烈濃厚。當地民間信奉的鬼
神名目之多，數量之大，是其它地區所少見的，為了酬神祀鬼而舉
行的祭祀活動也多得難以勝數。這種強烈濃厚的宗教文化特徵，成
了江南社戲普遍盛行的重要契機。愚昧落後的鬼神觀念，為社戲的
演出奠定了堅實的心理基礎，而頻繁不斷、形式眾多的祭祀活動，
又使社戲演出在江南民間獲得了盛大的市場。社戲的原始意義是為
了「祈農」而演出的戲劇活動，但是後來它的功能已經擴展到了
「酬神祀鬼」的一切方面。凡是有鬼神出現的場合，凡是有祀奉鬼
神的活動，社戲都可以作為一種娛神樂鬼的重要形式，活躍在莊嚴
的神壇之上，而且逐漸變成為祭祀儀式中一個不可缺少的組成部
分。

　　至此，我們已經把社戲的性質、特點、起源，以及在江南地區
形成發展的背景等問題作了一個概要的論述。通過這些論述可以清
楚地看出，社戲作為一種民間宗教文化中的特殊形式，與江南群眾
的現實生活之間存在著十分緊密的聯繫。它不僅僅是江南民間審美
娛樂的重要方式，更重要的是被當作一種「聖物」而施用於宗教祭
祀的場合，而這一點，對舊時那些存有濃厚迷信觀念的人來說，是

❹　見《越絕書》卷七。

顯得特別重要的。於是，無數的社戲節目活躍於江南民間的祭祀神壇之上，無數的社戲表演普及於江南民間的各個鄉鎮、村社之中。它們像一塊塊歷史紀念碑那樣，永遠刻上了舊時人們的宗教觀念和文化意識，永遠記錄著具體生動的祭祀演劇景象。

第二章
江南民間社戲的歷史淵源

　　社戲——這種民間村社中非常盛行的祭祀演劇形式，在江南這塊古老的土地上已經蹣跚地走過了千百年的漫長歷程。它的第一個步伐，是在遠古社會時那些充滿原始和野性的宗教性表演活動——祭祀歌舞中邁出的。且莫小覷了原始時代中巫覡們那些搖曳身肢，從容舉步的祭祀表演，也不要忘記遠古社會中無數民眾在社日、臘日聚會時那些椎歌擊鼓，揚手投足的熱鬧場面。正是它們，孕育出了後世那些五彩紛呈，致使千百萬人為之傾倒、痴迷的社戲形式。當然，遠古時代盛極一時的原始祭祀歌舞只能算是社戲的遠祖，與社戲有著更為密切的親緣關係的，應推秦漢以後，特別是唐宋時期發展起來的民間社火百戲活動。那些令人眼花繚亂的「魚龍曼延」、「總會仙倡」，那一隊隊排列得整整齊齊的「傀儡」、「旱船」、「竹馬」，一個個裝扮各異的將軍、老爺、神頭鬼面，給神聖的神祠廟宇中吹進了一股清新之風，使那些原始古拙，格調沉悶的巫覡歌舞，頓時顯得黯然失色。民間社火雖然還不是真正的社戲形式，但是社火中的那些歌舞、雜技、裝扮等等表演活動，都具有很強的戲劇因素，它們是日後社戲形成中必不可少的成分。更為重

要的是，社火中的諸多文藝形式，通過節日或廟會的契機被組合成了一個綜合性的整體，非常集中地奉獻到了神靈的面前，這實際上已經預示著一種綜合性宗教文藝形式的即將產生——那就是社戲。

隨著人類文化的進一步發展，以往歌舞百戲統治文藝舞台的格局又逐漸被打破，一支具有強大生命力的文化新軍——戲曲開始在文藝的舞台上嶄露頭角，日顯鋒芒。這一現象也自然會為非常敏感的神壇所注意。人間的佳品往往也會為「鬼神」所垂涎，於是，社戲這種專門演給鬼神看的宗教文藝形式，就在戲曲開始盛行之際誕生。它迅速普及到了江南民間的各個村社中，並逐漸發展成為江南民間村社中最為常見，最有社會影響力的一種宗教藝術形式。

第一節　祭祀歌舞

祭祀歌舞是古人獻給鬼神的首份文藝禮物，也是社戲產生的最早源頭。據中國古書記載，遠在三皇五帝時代，就已出現了人們抓著牛尾巴唱歌跳舞的原始祭祀表演形式：「昔葛天氏之樂，三人操牛尾，投足以歌八闋：一曰載民，二曰玄鳥，三曰遂草木，四曰奮五穀，五曰敬天常，六曰建帝功，七曰依地德，八曰總禽獸之極。」❶從這些歌舞的內容上可以看出，它們主要是為了農業性的生產祭祀而表演的節目。到了商周時期，隨著宗教祭祀活動的日益增多和系統化，祭祀歌舞幾乎彌漫於宮廷祭祀和民間祭祀的各個領域，這一點在《周禮》、《禮記》等書中都有著明確的記載。如《周禮·

❶　見《呂氏春秋·古樂》。

春官‧大司樂》云：「以六律、六同、五聲、八音、六舞、大合樂以致鬼神示……。乃奏黃鐘、歌大呂、舞雲門以祀天神，乃奏大蔟、歌應鐘、舞咸池以祭地祇，乃奏姑洗，歌南呂、舞大磬以祀四望，乃奏蕤賓、歌函鐘、舞大夏以祭山川，乃奏夷則、歌小呂、舞大濩以享先妣，乃奏無射、歌夾鐘、舞大武以享先祖。」這些記載說明商周時期不但舉行各種祭祀活動，如祭祖、祭神、祭山川四望時都要進行歌舞表演，而且不同的祭祀內容又有不同的歌舞形式與其相對應。這是祭祀歌舞向專門化、系統化方向發展的顯著標誌。

最為原始的祭祀歌舞常常是一種全民性的活動，每一個參加祭祀的人，都可以自願地加入唱歌跳舞的行列。對他們來說，在祭祀場合中進行唱歌跳舞並不是一種表演，而是一種宗教性的祭祀奉獻和宣洩行為，因此歌舞時往往帶著虔誠的心意和狂熱的情緒。但是到了後來，祭祀場合中的表演活動變成了「巫」這種神職人員的專職，而其他的祭祀人員則成了觀眾。魯迅說：「復有巫覡，職在通神，盛為歌舞，以祈靈貺，而贊頌之在人群，其用乃愈益廣大。」❷據《說文》的解釋，「巫」字本身就是一個具有「舞」義的象形字：「巫，祝也。女能事無形以舞降神者也。象人兩褎舞形，與工同意。」祭祀歌舞成為巫的專職以後，其表演性大大加強了。巫覡們常常刻意模仿神靈的音容笑貌，言行舉止，竭盡刻畫描繪之能事。這種裝扮性質的巫覡歌舞，實際上已經具備了戲劇中的某些因素，它們是戲劇形成史上，特別是祭祀性的戲劇形成史上的一個重要源頭。這一點王國維先生在其《宋元戲曲考》一書中就已有所說

❷　魯迅〈漢文學史綱要〉（《魯迅全集》，人民文學出版社，1981 年版）。

明。他說：「蓋群巫之中必有象神之衣服形貌動作者，而視為神之所憑依，故謂之曰靈⋯⋯。靈之為職，或偃蹇以象神，或婆娑以樂神，蓋後世戲劇之萌芽，已有存焉者矣。」

江南地區是一個祭祀歌舞非常發達盛行的地方，生息在這塊土地上的吳越先民素以「信鬼神，重淫祀」而聞名於世，因此形式紛繁的祭祀歌舞活動早已是吳越先民們原始生涯中密不可分的伴侶。其中影響較大，較有代表性的，是祭防風神時表演的「防風古樂」：「越俗祭防風神，奏防風古樂，截竹長三尺，吹之如嗥，三人披髮而舞。」❸根據史家考證，防風氏是今浙江湖州武康一帶的部落酋長。傳說禹作為部落聯盟首領在會稽山召集會議，防風氏因為水阻而遲到，被禹處死。其後人尊防風氏為神，並編創了祭防風氏的樂舞。從防風祭祀樂舞表演時那種「截竹長三尺，吹之如嗥，三人披髮而舞」的特點來看，這種歌舞形式十分原始古老，可見它的形成時間是在非常遙遠的原始時代。祭祀防風氏的活動以及防風樂舞的表演在江南武康一帶延續了數千年之久，清朝道光年間的《武康縣志》中，尚有「其後人俗祭防風神⋯⋯。三人披髮而舞」的記載。到了本世紀六十年代中期，每逢農曆八月二十五日，當地還要舉行祭防風王的廟會活動。

與整個中國的祭祀歌舞特點相一致，古代江南地區最為多見，最有影響的祭祀歌舞是由巫覡來表演的。巫覡是江南地區的一大「特產」，那些神通廣大、名氣很響的巫覡大多出自江南這個迷信盛行的地區。春秋戰國時期，巫覡的足跡已遍布於吳越兩國的各個

❸　〔梁〕任昉《述異記》卷上。

角落。在《越絕書》裡，可以發現當時葬在吳越兩國的巫覡墳墓有許許多多，如「近門外柵溪櫝中連鄉大丘者，吳故神巫所葬也，去縣十五里。」❹「巫山者，越魋，神巫之官也，死葬其上。」❺「江東中巫葬者，越神巫無杜子孫也，死，勾踐於中江而葬之。」❻漢代以降，吳巫越覡們的影響仍然非常大，他們常常出入宮廷，主持各種重要的祭祀活動，成為皇帝手下或政府機構中的走紅人物。國中如有祭祀天神地祇百鬼等活動，就要「命粵（越）巫立粵祝祠，安台天壇。」❼連具有雄才大略，位極至尊的漢武帝都對這些越巫們篤信不疑，尊奉之至。❽

　　巫覡們的頻繁活動，不僅推動了江南地區宗教信仰的迅速發展，而且也為江南地區留下了無數的祭祀歌舞形式，這些歌舞以其獨特的風姿相態活躍於江南地區宗教祭祀的神壇上，又被連同它們的主人——巫覡們一起埋進了江南這塊古老的土地中。近年來地下發掘的考古資料，幫我們找到了有關這方面的歷史蹤跡。在地屬江南中心地區的浙江餘姚反山文化遺址中，考古學家們挖出了一件繪有一幅巫舞圖的文物，圖上的一位巫師身穿華麗的服裝，合著徐疾有致的鼓點，正在揚袖曼舞，引吭高歌。❾反山文化遺址是良渚文化的一部分，這說明早在新石器時代，江南地區的巫覡歌舞就已非

❹　見《越絕書》卷八。

❺　同上注。

❻　同上注。

❼　見《漢書·郊祀志》。

❽　《風俗通義》云：「武帝時迷於鬼神，尤信越巫。」

❾　參見《浙江文化史》（浙江人民出版社 1992 年版），頁 71。

常盛行。關於江南地區更多的巫覡歌舞的活動情況，我們可以從一些古籍文獻中了解到。如古書中記載，三國時期的孫皓在給他父親辦喪事時，就藉著祭神的名義，觀看巫覡們的歌舞表演。❿東晉時期的會稽女巫章丹、陳珠，亦曾在祭祀的場合「撞鐘擊鼓」，「輕步回舞，靈淡鬼笑，飛觸跳拌，酬酢翩翩。」⓫宋文帝時的女巫嚴育道，由於受太子劉劭與東陽公主的寵幸，在宮廷中「歌舞咒詛，不舍晝夜」。⓬陳後主的寵妃張麗華，也曾「置淫祀於宮中，聚諸妖巫使之鼓舞。」⓭這些形形色色的巫覡歌舞表演，雖然大多都是在宮廷中進行的，但其主要的市場還是在民間廣大的村社中。從東晉到宋、齊、梁、陳時代，封建統治政權的所在地都在南方，因此這些宮廷中的祭祀歌舞形式，實際上是江南一帶民間巫覡祭祀表演活動的集中反映。

除了巫覡歌舞以外，江南地區的廣大群眾在進行各種祭祀活動時，也有許多祭祀歌舞的形式。如春秋時期吳國的公主勝玉死時，「國人乃舞白鶴於吳市中，令萬民隨而觀之。」⓮這是一種祭鬼時所進行的群眾性歌舞活動。大家裝扮成白鶴的模樣，展動身軀揮舞手臂，巡遊在街市之中。白鶴是江南古代先民崇仰的靈物，它與吳越民族的鳥圖騰崇拜有著密切的關係。在舉行祭祀活動的時候，人們想以這種古老的圖騰舞蹈形式祭祀已故的靈魂，使它們早日升入

❿　見《建康實錄》卷四。

⓫　見《晉書·夏統傳》。

⓬　見《南史·劉劭傳》。

⓭　見《陳書·章昭達列傳》。

⓮　見《吳越春秋·闔閭內傳》。

自由的天界，這是非常自然的宗教心理表現。至於在各種祝吉祈祥、酬神敬神等祭祀活動中所進行的群眾性歌舞形式，那就更為普遍了。晉代周處的《風土記》中，記載了江南古代越族人民在神廟中供奉祭祀，歡歌暢飲的景象：「每歲七月二十五日，種類四集於廟，扶老攜幼，環宿其旁，凡五日。祠以牛羹酒酢，椎歌歡飲即還。」這種祭神歌舞活動，形式非常原始，它還隱約地帶有著群眾性圖騰歌舞的痕跡。在那些傳統的社祭、臘祭等農業性生產祭祀活動中，娛樂性的歌舞活動更是非常盛行。《淮南子·精神訓》云：「今夫窮鄙之社也，叩盆拊瓴，相和而歌，自以為樂矣。」每逢此時，群眾往往停止了一切生產活動，忙於加入到這種充滿愉快歡樂氣氛的活動之中。所謂「今朝社日停針線，起向朱櫻社下行」❺的情景，便是江南民眾積極參與社祭活動的真實寫照。南宋范成大的《樂神曲》中，對於當地民間社祭活動中的歌舞表演更有詳細具體的描寫：

> 豚蹄滿盤酒滿杯，清風蕭蕭神欲來。
> 願神好來復好去，男兒拜迎女兒舞。
> 老翁翻香笑且言，今年田家勝去年。
> 去年解衣折租價，今年有衣著祭社。❻

❺　瞿宣穎輯《中國社會史料叢鈔》（上海書店 1985 年影印本）下冊，頁 497 引張籍《吳楚歌》。

❻　〔宋〕范成大《石湖居士詩集》卷三。

　　祭祀、飲酒、唱歌、跳舞，在社日這一獨特的時機中被融合成為一個整體，這就是以後社戲產生的現實環境。

　　由於祭祀的目的和祭祀的內容有所不同，江南地區的祭祀歌舞也可以分為許多不同的類型，其中流傳時間較長，社會影響較大，與社戲關係較為密切的有如下幾種：

　　一、娛神性歌舞。娛神性歌舞是祭祀活動中最常見的歌舞形式。幾乎所有的祭祀活動都要請神「出席」，都要與神發生關係，因此娛神歌舞是祭祀活動中一項必不可少的節目。江南地區古代娛神歌舞中較為著名的是南朝時期的《神弦歌》。《神弦歌》作為江南地區巫覡祭神時的娛神歌舞曲，被搜錄到了宋代郭茂倩編的《樂府詩集·吳聲歌曲》之中，藉此而使我們得以窺見當時這種娛神歌舞表演時的具體景貌。《神弦歌》的體裁與《九歌》非常類似，它共由十一支歌曲所組成，每一支歌曲都表現了一段獨特的迎神娛神內容。如第一首《宿阿曲》：「蘇林開天門，趙尊閉地戶，神靈亦道同，真官今來下」，這是迎接蘇林和趙尊兩位神仙下凡來時的迎神舞曲。第二曲《道君曲》：「中庭有樹，自語梧桐，推枝布葉」，這是迎接梧桐神道君下凡人間時的歌舞曲。第三曲《聖郎曲》：「左亦不伴伴，右亦不翼翼，仙人在郎旁，玉女在郎側」，這是迎接聖郎神時的歌舞曲。《迎神歌》中所請的這些神仙，大部分都是江南民間的地方神，它們反映了江南人民獨特的宗教思想和神靈觀念。如《道君曲》中的道君是個梧桐神，《嬌女詩》中的嬌女是個水濱的女鬼，《白石郎》中的白石郎，是個白石頭神，《清溪小姑曲》中的清溪小姑，是六朝時當地人民所信奉的蔣侯神的三妹（見《異苑》）。它們一個個被請到人間參加當地舉辦的盛會，這

是何等熱鬧的場面！所有這些情景，都是通過巫覡們的歌舞表演體現出來的。從這些歌詞內容上可以看出，當時的巫覡們是多麼地繁忙。他們一會兒要表演各路神道翩翩而至的真實情景，一會兒要表演眾多神仙歡樂歌舞的熱鬧場面，一會兒要表演飛禽走獸奔騰跳躍的劇烈動作，一會兒又要表演善男信女們虔誠拜揖的徐緩姿態。如果有人能夠身臨其境，真切地體現到其中的情緒、氣氛，那麼也許他也會受到同樣的感染，以至於為之而傾倒、癡迷。

娛神性的祭祀歌舞在江南民間的影響甚大，流傳甚廣，這在歷代文人的許多詩歌中經常有所反映。例如：

〔唐〕顧況〈邊城〉詩：

> 東甌傳舊俗，風日江邊好。
> 何處樂神聲，夷歌出煙島。

〔唐〕李嘉祐〈夜聞江南人家賽神因題即事〉：

> 南方淫祀古風俗，楚嫗解唱迎神曲。
> 槍槍銅鼓蘆葉深，寂寂瓊筵江水綠。
> 雨過風清洲渚間，椒漿醉盡迎神還。
> 帝女凌空下湘岸，番君隔浦向堯山。
> 月隱回塘猶自舞，一門倚依神之祜。
> ……

〔宋〕陸游〈賽神曲〉：

　　叢祠千歲臨江渚，拜祝今年那可數。

　　須晴得晴雨得雨，人意所向神則許。

　　嘉禾九穗持上府，廟前女巫遞歌舞。

　　嗚嗚歌謳坎坎舞，香煙成雲神降語。

〔明〕袁宏道〈迎春歌〉：

　　鐃吹拍拍走煙塵，炫眼靚妝十萬人。

　　羅額鮮明紛采勝，社歌繚繞簇芸神。

　　緋衣金帶印如斗，前列長官石太守。

　　烏紗新縷漢宮花，青奴跪進屠蘇酒。

　　採蓮舟上玉作幢，歌童毛女白奴奴。

　　……

　　這種描寫江南民間娛神歌舞情況的古代文人詩作多不勝舉，此處只是略列幾首，以見其概貌。但是僅僅從以上的幾首詩作中，我們也已經可以充分地領略到古代江南地區民間娛神歌舞的盛況。這不僅是一種宗教活動的表現，更是一種群體性的藝術創造，它們為以後社戲的產生和繁榮奠定了重要的基礎。

　　二、雩祈性歌舞。雩祈是我國古代遭遇乾旱時舉行的一種求雨活動，亦稱「雩祭」或「大雩」。雩祭的起源很早，商朝時成湯斷髮求雨就是一個典型的雩祭事例。春秋戰國時期，雩祭非常盛行。每逢乾旱，天子都要親臨南郊，躬身自責，率領童男童女和司巫帥巫共同求雨。古代的雩祭中必須進行一項重要的活動內容，那就是

歌舞表演，由於雩祭時必用歌舞，乃至出現了「雩舞」這種專用於求雨的祭祀歌舞形式。雩祈性歌舞在商朝時的甲骨文中就有所反映，如「□□卜，今日舞汙眔崖。从雨。」❶「茲舞，出从雨。」❶「貞，我舞，雨。」❶等等。商周時還確定了專門的女巫來負責雩祈歌舞這項工作。宮廷和民間有著兩種不同的「雩舞」形式。宮廷中較多運用的是「皇舞」，古書中也稱之為「翌舞」，這是一種裝扮成鳥類而進行表演的舞蹈。舞者頭上插著鳥的羽毛，身上穿著像鳳凰一樣的服裝，手中也要拿著羽毛。所以，宮廷雩舞實際上就是一種化妝成鳥形的羽舞，「雩，羽舞也。」❷民間較多運用的是「龍舞」這一形式。將「龍舞」作為雩祈性的歌舞可能是較晚一些的事，但是從其表演目的是為了求雨這一點上來看，它與原始雩舞的關係還是非常密切的，因此有的學者認為：「全國廣泛流傳的《龍舞》就源於古代的雩祭……，龍舞與皇舞一樣，他們都是雩祭中的重要內容，用以祈雨。」❷以舞龍求雨的祭祀方式我們在古籍中也找到了例證。如《山海經》中說：「應龍殺蚩尤與夸父，不得復上，故下數旱，旱而為應龍之狀，乃得大雨。」❷其中所謂「旱而為應龍之狀，乃得大雨」，就是說到了乾旱的時節，人們裝扮成

❶　郭沫若《殷契粹編》51。

❶　郭沫若《殷契粹編》813。

❶　董作賓《小屯·殷墟文字乙編》7171。

❷　見《說文解字》釋「雩」。

❷　姜彬主編《吳越民間信仰民俗》（上海文藝出版社 1992 年版），頁 442－443。

❷　見《山海經·大荒東經》。

應龍的模樣，進行求雨活動，這可能就是人們表演龍舞的真正目的。江南地區用舞龍的方式進行求雨活動的現象是非常普遍的，當地民間現在還保留著舞布龍、舞草龍、舞香龍、舞火龍等等活動，這些活動實際上都是當地古代雩祈性祭祀儀式的遺留。特別是上海松江、青浦等地的「舞斷龍」，與古代的祈雨祭祀活動關係甚密。當地傳說舞斷龍是出於祈求下雨和祭祀應龍的需要。應龍因私自下凡幫助黃帝擊敗了蚩尤與夸父，不幸被夸父在背上砍了幾刀，因而上不了天而只能久居南方。於是當地人民遇到乾旱時就模仿斷身應龍的模樣，舞龍祈雨祭祀。❷❸這種雩祈性龍舞與後來的戲劇表演有著一定的關係。戲劇中的許多舞步，都出自舞龍中的動作，戲劇中所用的「跑龍套」台步更是舞龍動作的直接搬用。因此，這種雩祈性龍舞對後世社戲的產生也具有著一定的影響。

　　三、儺祓性歌舞。儺祓性歌舞是伴隨著我國古代的儺祭活動而發展起來的一種宗教性表演形式。儺祭亦稱作「驅儺」或「大儺」，它是古人為了驅鬼逐疫而舉行的一種專門性祭祀活動。「大儺，逐盡陰氣為導陽也。今人臘歲前一日，擊鼓驅疫，謂之逐除是也。」❷❹古人認為冬天是陰氣聚集的季節，於人不利，故要用驅儺的方法來把陰氣趕走，把疫癘逐除。由於鬼是屬於陰氣的一面，因此儺祭這種宗教儀式在很大程度上也就是一種趕鬼性質的活動。儺祭產生於我國的原始時代，商周時期宮廷中的儺祭已經十分盛行，

❷❸　參見李瑛〈斷龍〉（《上海民間舞蹈》，中國城市經濟社會出版社 1988 年版）。

❷❹　見《呂氏春秋·季冬》。

《周禮·夏官》云：「方相氏掌蒙熊皮，黃金四目，玄衣朱裳，執戈揚盾，帥百隸而時儺，以索室驅疫。」到了漢代時，這種驅鬼逐疫的祭祀形式又有了進一步的發展。據《後漢書·禮儀志》記載：「先臘一日，大儺，謂之逐疫。其儀：選中黃門子弟年十歲以上，十二以下，百二十人為侲子，皆赤幘皂制，執大鼓。方相氏黃金四目，蒙熊皮，玄衣朱裳，執戈揚盾，十二獸有衣毛角。」從這些記載中看，儺祭活動有一個重要的特點就是化妝表演。文中提到的「方相氏」是傳說中的一個古神，他是由化妝的巫覡來扮演的。他身上蒙著熊皮，頭上戴著金色的四目眼罩，穿著黑內衣外紅套，儼然是一個奇怪的神靈模樣。他帶著許多隨從們奔騰跳躍，巡遊各處，好像是真的在搜尋鬼祟疫癘一般。這些裝扮性的表演動作，實質上就是一種化妝舞蹈，它被後人稱作為「儺舞」。儺舞與戲劇的表演有著許多的相近之處，近年來國內外的不少專家學者都認為，中國古代的儺舞與中國戲劇的產生有著密切的關係，它可以算作是中國戲劇的最早雛形。對於社戲這種祭祀性的戲劇形式來說，與儺舞的關係當然更為密切，例如江南民間社戲演出中被稱為「彩戲」的跳魁星、跳加官和跳財神，實際上都是儺舞性質的表演；而目連戲中的許多鬼舞，如調無常、調鬼王、調吊等，更是與儺舞的形式如出一轍。因此我們把儺舞看作是社戲產生的源頭是有著充分的依據的。

　　江南地區的儺舞形式應該說也產生得非常之早，但是由於史料的缺乏，我們現在所看到的江南儺舞資料已經是唐宋以後的事了。據《夢粱錄》記載，南宋時期江南杭州一帶儺舞活動相當頻繁，它們有的是在宮廷中表演的：「禁中除夕夜呈大驅儺儀，並繫皇城諸

班直，戴面具，著繡畫雜色衣裝，手執金槍、銀戟、畫木刀劍、五色龍鳳、五色旗幟，以教樂所伶工裝將軍、符使、判官、鍾馗……，自禁中動鼓吹，驅祟出東華門外，轉龍池灣，謂之『埋祟』而散。」㉕也有的是在民間表演的：「十二月……，街市有貧丐者三五人為一隊，裝鬼神、判官、鍾馗、小妹等形，敲鑼擊鼓……，俗呼為『打夜胡』，亦驅儺之意也。」㉖從宋代江南地區的這些驅儺活動情況來看，表演性的成分比商周和漢代時大大加強了，其中像鬼神、判官、鍾馗、小妹、將軍、符使等都是一些化妝人物的形象，並且還出現了一定的表演動作和樂器伴奏，這與後來的戲劇形式已經非常接近了。

更多的有關江南儺舞的情況，散見在一些帶有生活性內容的民俗活動之中。當地民間一直延續到清代仍在頻繁活動的一些乞討民俗事象，如跳灶王、跳鍾馗、跳判官、跳烏龜等等，實質上就是江南地區古代儺祭儺舞的遺風。我們且看這些活動的具體情形：

跳灶王

〔蘇州〕月朔，乞兒三五人為一隊，扮灶公、灶婆，各執竹枝噪於門庭以乞錢，至二十四日止，謂之「跳灶王」。

〔吳中〕今吳中以臘月一日行儺，至二十四日止，丐者為

㉕ 〔宋〕吳自牧《夢粱錄·除夕》。
㉖ 〔宋〕吳自牧《夢粱錄·十二月》。

之，謂之「跳灶王」。

〔江震〕二十四日，丐者塗抹變形，裝成男女鬼判，嗷跳
驅儺，索之利物，俗呼「跳灶王」。

〔杭州〕杭俗跳灶王，丐者至臘月下旬，塗粉墨於臉，跳
踉街市，以索錢米。」

〔寧海〕冬至……，丐者裝鬼判狀，仗劍擊門，口喃喃作
咒，俗謂之跨灶王，即古儺禮。

跳鍾馗

〔蘇州〕丐者衣懷甲冑，裝鍾馗，沿門跳舞以逐鬼。亦月
朔始，屆除夕而止，謂之「跳鍾馗」。

〔吳縣〕十二月朔，亦有扮鍾馗者，至二十四日止。

跳烏龜

〔蘇州〕臘殘時候，乞丐四五，以稻草紮成龜形，首尾四
足皆備，裹頭上，目架柴心製成之眼鏡，手執二三
寸之葵扇，口說蝦詞，參差跳躍，是謂跳烏龜。

〔上海〕每年農曆十二月廿四日……，有人頭戴「稻草
圈」（紮成五根小辮，形似烏龜狀），上身赤膊，口念
祝詞，表演各種醜態動作，以逗人取樂。**❷⑦**

❷⑦　以上材料引自《清嘉錄》、《蘇州風俗》、《寧海縣志》、《吳縣志》、
《上海民間舞蹈》等書。

　　從上述的這些記載中我們可以了解到許多有關江南地區民間儺舞的情況：其一，儺舞形式在江南民間流傳非常廣泛，蘇南、浙江、上海各地都遍布儺舞的足跡。其二，儺舞在江南地區的流傳過程中發生了性質上的演變，逐漸由原來的宗教性表演活動演變為生活性、民俗性的表演活動。其三，江南儺舞的性質雖然發生了改變，但其表演形式卻仍然與古代儺舞有著相似的特點和一脈相承的關係，因此我們仍然能夠借助這些被改頭換面過了的生活態儺舞形式，去觀照、認識江南地區古代儺舞的本來面目。

　　對於社戲來說，江南地區的這些民間儺舞形式最值得注意的地方，仍然是它們的裝扮性特點。不論是跳灶王、跳鍾馗，還是跳判官、跳烏龜，其中都有大量的裝扮性表演活動，而這些裝扮表演活動，正是構成社戲戲劇表演形式上的最重要的因素。因此，我們在考察社戲源流問題的時候，必須對儺舞這種古老的祭祀表演活動有相當的重視和充分的了解，這樣才不致於忽視它在社戲發展史中所佔有的重要地位。正像有的學者所指出的：（儺舞）「為中國表演藝術由歌舞向戲曲形式發展過程中各個階段的不同風貌提供了可貴的活標本，也為宗教祭祀禮儀成為地方戲的胚胎提供了有力的例證。」㉘

第二節　社火熾盛

　　中國古代原始形態的祭祀歌舞雖然與社戲的產生有著密切的關

㉘　　郭英德《世俗的祭禮》（國際文化出版公司，1988 年版），頁 17。

係，但是它在向社戲形式發展的途中卻走入了兩種歧途。一種是宮廷化趨向。從上節的論述中可以看出，無論是一般的巫覡歌舞，還是帶有特殊目的的雩舞或儺舞，大部分都是在宮廷中演出的。它們與宮廷中那種莊嚴肅穆，等級森嚴的祭祀儀式融合在一起，因此始終沒有演化為真正的戲劇形式。還有一種是生活化趨向。一部分原始形態的祭祀歌舞（特別是儺舞等形式）雖然沒有隨著日月的流逝而完全消亡，但是它們走的卻是一條與宗教文藝背道而馳的道路。它們變成了一種生活態的民俗事象，而不再是祭祀性的文藝表演，因此它們實際上也不可能最終演化為具有宗教文藝性質的社戲形式。

　　真正向社戲的方向邁出一大步的是唐宋時期發展起來的民間社火這種特殊的祭祀表演形式。在原始形態的祭祀歌舞雖已開創了社戲的先聲，但又與它失之交臂的時候，民間社火卻以其全新的面貌出現在祭祀表演的舞台上，並成為重新凝聚社戲精魂的一股強大推動力量。所謂民間社火，是指民間村社中舉行祭祀活動時所進行的綜合性雜戲表演。它的形式極為豐富，不但包括各種名目繁多的民間歌舞，而且還包括了雜技、武術、耍樂、裝扮、魔術等等諸多節目。如《東京夢華錄》中記載北宋時汴京城外神保觀神誕時的社火盛況：

　　　二十四日，諸司及諸行百姓獻送甚多，其社火呈於露台之
　　上……，自早挱呈為戲，如上竿、趯弄、跳索、相撲、鼓
　　板、小唱、鬥雞、說諢話、雜扮、商謎、合笙、喬筋骨、喬
　　相撲、浪子雜劇、叫果子、學像生、掉刀裝鬼、砑鼓牌捧、
　　道術之類，色色有之，至暮挱呈不盡。

這麼多不同形式的文藝節目被人們組合成一種綜合性的祭祀表演形式奉獻於神靈的面前，這大概是出於人們自己那種貪多求盛的心理。在那些迷信的人們看來，神靈們或許也像自己一樣喜歡多多益善，因此，把各種節目連綴集成，重床疊屋，一古腦兒地搬到神靈的廟前，便算是對神靈們竭盡了誠意。

與以往那些原始形態的祭祀歌舞相比，這些五花八門，形態各異的表演形式當然要熱鬧、風光得多，然而更重要的是，它們還有一個炫耀、誇示的過程。社火中所有的雜戲節目，都經過祭祀人員的精心設計而被組織得井井有條。表演各種節目的人員編排成各種小組，各種小組組合在一起又構成一支支長長的表演隊伍，他們在村社裡的街衢阡陌中巡迴遊走，邊行邊演，邊演邊行，一直演到極盡炫耀、誇示之意後方才返回原地。這種巡街性的特點，與以往那種固定在某個祭祀場所中進行祭祀歌舞表演的原始形式已有很大的不同。

民間社火中的雜戲表演淵源於我國古代的歌舞百戲。早在秦漢時期，百戲就已非常盛行，當時已經出現了諸如扛鼎、尋橦、角觝、鬥力、吞刀、吐火，以及人物裝扮、動物裝扮等等各種節目，其演出的規模也十分盛大：「元封三年春，作角觝戲，三百里內皆來觀。」❷❹東漢時期，我國的百戲表演已經達到了鼎盛的程度，據張衡所寫的《西京賦》中描述，當時的百戲演出盛況是：

❷❹　見《漢書·武帝紀》。

臨回望之廣場，程角觚之妙戲。烏獲扛鼎，都盧尋橦，沖狹
燕濯，胸突銛鋒。跳丸劍之揮霍，走索上而相逢。華岳峨
峨，岡巒參差，神木靈草，朱實離離。總會仙倡，戲豹舞
羆，白虎鼓瑟，蒼龍吹篪。女娥坐而長歌，聲清暢而委婉；
洪涯立而指麾，被毛羽之衿襬。度曲未終，雲起雪飛，初
若飄飄，後遂霏霏。復陸重閣，轉石成雷，礔礰激而增響，
磅礚象乎天威。巨獸百尋，是為蔓延。神山崔巍，欻從背
見。熊虎升而拿攫，猿狖超而高援……。

真可謂是應有盡有，姿態萬千。

到了唐宋以後，百戲仍然非常流行。此時期百戲發展的一種重
要趨勢是，它逐漸從宮廷的禁區中解放出來，演變成為民間村社祭
祀活動中的一種重要表演形式。唐宋時期民間村社的各種祭祀活動
非常頻仍，但以往那種比較原始、粗俗的祭祀歌舞形式已經不能滿
足表演的需要，因此，民間的祭祀活動中逐漸吸收、融入了大量的
百戲節目。這些節目不但形式豐富多樣，光怪陸離，而且有的還具
有一定的故事性，這種民間祭祀活動與百戲表演的合流，便直接導
致了民間社火的產生。

江南地區民間村社中所進行的社火活動自唐宋以後就一直非常
興盛發達，這些活動主要出現於兩種場合：

一、節日。節日是人類自身的喜慶日子，似乎與鬼神沒有多大
關係。但是實際上現代生活中的許多傳統節日，都是古代社會為了
舉行某種祭祀活動而設立的紀念日。宋兆麟先生在談到我國古代節
日的起源問題時指出：「宗教是社會生活中的大事，而且滲透到社

會生活的各個領域，無處不有宗教的存在。為了祈求神靈的保佑，
經常舉行祭祀活動，久而久之，（便）形成一些節日。」❸如人們
非常熟悉的元宵節，實際上是古代人們祭祀太乙神的日子（詳見第
三章第一節）；我國民間十分重視的立春和中和節，實際上也是古代
人們祭祀勾芒神的日子。（勾芒）「祀為貴神，社稷五祀，是尊是
奉。」❸「二月一日為中和節，士庶以刀尺相遺，村社作中和酒，
祭勾芒，祈年穀，聚會宴樂，名為享勾芒。」❸因此，在這些傳統
節日中所舉行的各種活動，常常蘊含著宗教祭祀的意義。

　　江南民間在節日中所進行的社火活動非常之多。如南宋時期每
逢元宵節，蘇州一帶的大街小巷中便到處都是社火表演的隊伍，范
成大有詩云：「輕薄行歌過，顛狂社舞呈」❸，這便是對該地民間
社火活動的真實描繪。杭州一帶元宵節中的社火活動則更是熱鬧無
比，屆時整個城市中「遍呈舞隊，密擁歌姬，脆管清吭，新聲交
奏，戲具粉嬰，鬻歌集藝者，紛然而集。」❸「姑以舞隊言之，如
清音、遏云、掉刀、鮑老、胡女、劉袞、喬三教、喬迎酒、喬親
事、焦錘架兒、仕女、杵歌、諸國朝、竹馬兒、村田樂、神鬼、十
齋郎各社，不下數千，更有喬宅眷、汗龍船……踢燈鮑老、馳象
社。官巷口、蘇家巷二十四家傀儡，衣裝鮮麗，細旦戴花朵曰肩，

❸　宋兆麟、李露露《中國古代節日文化》（文物出版社，1991年版），頁5。

❸　見《左傳·昭公二十五年》。

❸　《事物紀原》引《唐會要》。

❸　〔宋〕范成大〈上元紀吳中節物俳諧體三十二韻〉（《范石湖集》卷二十
　　三）。

❸　〔宋〕周密《武林舊事·元夕》。

珠翠冠兒，腰肢纖裊，宛若婦人。」❸江南民間各社在立春時為了祭祀勾芒神而舉行的社火活動，也達到了盛況空前的程度。如：

> 〔蘇州〕（正月）行春之儀，附郭縣官，督委坊甲，裝扮社夥，如觀音朝山，昭君出塞，學士登瀛，張仙打彈，西施採蓮之類，各色種種……。先立春一日，郡守率僚屬，迎春婁門外柳仙堂，鳴騶清路，盛設羽儀，前列社夥，殿以春牛。❸

> 〔杭州〕立春前一日……，迎請勾芒之神。其神先期查取姓名年貌，或老或少，即將舊年神亭迎去，毀而新塑，彩畫端整，仍供於亭。長約二尺許，頭塑雙髻，立而不坐。迎時，神亭之前有彩亭若干，供磁瓶於中，插太平花及天下太平五穀豐登等執事，大班、鼓吹、臺閣、地戲、秧歌等類，紙牛活牛各一隻。❸

> 〔嘉定〕立春日前期，縣官督委坊甲整辦雜物，如亭台、彩仗之類，又選集優人妓女裝扮社夥，教習兩日，謂之演春。❸

❸　〔宋〕吳自牧《夢粱錄・元宵》。

❸　〔清〕顧祿《清嘉錄》卷一。

❸　范祖述《杭俗遺風・太歲上山》。

❸　〔清〕乾隆年間《嘉定縣志》。

　　江南民間在這些節日中所舉行的社火活動，其祭祀性質體現得比較明顯，它們大部分都是為了祈求農業豐收而舉行的生產性祭祀活動。不論是元宵所祭的太乙神，還是立春所祭的勾芒神，它們都是人們心目中保護農業生產順利進行的偉大神靈，因此人們把各種社火節目奉獻於它們，以求得到庇護佑助。

　　二、賽會。賽會是唐宋以後民間村社中發展起來的一種大型的群眾性娛神活動。它雖然是一種比較晚起的民間祭祀形式，但卻也是民間村社中最為盛行，最有影響和最有代表性的祭祀形式。與早期的祭祀形式相比，賽會最大的特點就是有迎送儀式和巡遊活動。開始賽會時要把菩薩神佛從廟中接出，然後在各種儀仗的伴隨下抬著菩薩神佛到村社各處巡遊數圈，然後再把它們抬回廟中。這種具有迎送和巡遊特定的賽會方式，帶有很強的炫耀性和娛樂性，因此勢必會在其中融入大量的社火表演活動。江南地區在賽會時所表演的社火形式，我們從南宋時期的一些記載當時杭州一帶民俗情況的《夢粱錄》、《西湖老人繁勝錄》、《武林舊事》等等古籍中可以大量見到。如迎賽祠山大帝的社火活動：

　　　　初八日，錢塘門外霍山路有神曰祠山正佑聖烈昭德昌福崇仁真君，慶十一日誕聖之辰……。各以彩旗、鼓吹、妓樂、舞隊等社……。臺閣巍峨，神鬼威勇，並呈於露台之上。自早至暮，觀者紛紛……。其日，龍舟六隻，戲於湖中。其舟俱裝十太尉、七聖、二郎神、神鬼、快行、錦體浪子、黃胖，雜以鮮色旗傘、花籃、鬧竿、鼓吹之類，其餘皆簪大花、卷

腳帽子，紅綠戲衫，執棹行舟，戲於波中。❸⁹

迎賽北極真君時的社火活動：

> 北極佑聖真君聖誕之日……，諸軍寨及殿司衙奉侍香火者，
> 皆安排社會（即社火），結縛臺閣，迎列於道，觀睹者紛
> 紛。❹⁰

明清兩代，是江南地區迎神社火的鼎盛時代，當地民間賽會活動之頻，社火表演之多，常為他處所望塵莫及。特別是在對民間的一些重要大神，如關帝、東嶽、觀音等等的迎賽活動中，社火表演更是五彩紛呈，豐富至極。如被人視為管理各種鬼域之事及天下人民生死的東嶽大帝生辰之日，江南民間便要大張旗鼓，排出盛大的社火節目進行迎賽：

> 〔定海〕城鄉皆有賽會之舉。迎東嶽神者曰東嶽會……。
> 　　　　賽會之時，舁東嶽及王靈官木像出外遊行，導以儀
> 　　　　仗、彩亭、臺閣、龍燈、高蹺，爭奇鬥勝。迷信者
> 　　　　或沿途僕僕禮拜，或飾為囚犯，著紅衣者曰紅犯，
> 　　　　著青衣者曰青犯。或裸露上體，陷鉤於肩，下懸香
> 　　　　爐，曰肉身燈，以媚神邀福。奇形怪狀，不可僂

❸⁹ 〔宋〕吳自牧《夢粱錄·八日祠山聖誕》。
❹⁰ 〔宋〕吳自牧《夢粱錄·三月》。

　　　　　指。❹

　　〔蘇州〕二十八日為東嶽天齊仁聖帝誕辰……，在婁門外
　　　　　　者，龍墩各村人賽會於廟，張燈演劇，百戲競陳，
　　　　　　遊觀若狂。❹

　　有時，祭祀一些鬼靈的時候也要舉行迎賽和社火活動。如當地民間
到了七月十五中元節這一天，就要組織人員扮成各種鬼的形狀，行
走於道，巡遊於村。《蘇州風俗》記載：「中元節俗稱鬼節……，
有好事者，紮成無數奇形鬼怪，遊行街市，曰出鬼王會。」❹這實
際上就是古代儺舞的遺留。

　　與早期的祭祀歌舞相比，江南民間的社火活動除了主要是以巡
遊的方式進行表演以外，還具有如下一些特點：

　　一、規模大。江南民間社火是群眾性的大集會，迎賽活動和社
火表演進行時，常常招來無數的觀眾。古籍中描寫其活動盛況是：
「百戲競集，觀者如堵，所為雜戲、清樂、耍調、小說、蹴踘、拳
棒之屬，令人應接不暇」❹。「次第排列，導以鼓樂，通衢迎展，
傾城內外，居民聞風往睹。」❹達到了哄動整個村社，甚至數個集
鎮的程度。這種群體參與的熱鬧場面，雖然還沒有完全轉化為社戲
的演出環境，但卻為社戲的產生提供了一種重要的群眾基礎。沒有

❹　〔清〕《定海縣志・風俗》。
❹　〔清〕顧祿《清嘉錄》卷三《東嶽生日》。
❹　周振鶴《蘇州風俗・七月》。
❹　民國年間《杭州府志・風俗》。
❹　民國年間《杭州府志・風俗》。

大量的群眾，就不會有社戲的產生，更不會有社戲演出時所出現的種種聲勢浩大的民俗活動。

　　二、組織性強。江南民間社火比早期的那些祭祀表演具有更為系統的組織性。南宋時期就已經出現了專門負責社火活動的組織──「社」，每個「社」都是一個社火表演團體。當時杭州一帶這種專門性的社火表演團體非常之多，如「蹴踘社」、「射弓社」、「神鬼社」、「鮑老社」、「馬社」、「臺閣社」、「清音社」、「傀儡社」、「緋綠社」、「齊雲社」、「遏雲社」、「詞文社」、「角觝社」、「錦標社」、「英略社」、「雄辯社」、「繪革社」、「律華社」、「雲機社」等等。這些社團是按照一定的專業特徵來設置的。如「蹴踘社」是專門進行蹴踘打球表演的組織；「射弓社」是專門進行拉弓射箭表演的組織；「神鬼社」是專門進行裝神扮鬼表演的組織等等。到了明清時期，為了適應迎神賽會時舉行社火活動的需要，江南民間又出現了「會」這種新穎的祭祀組織形式。王稚登《吳社編》中說：「凡神所棲舍，具威儀、簫鼓、雜戲迎之曰會。優伶伎樂，粉墨綺縞，角觝魚龍之屬，繽紛陸離，靡不畢陳……。會有松花會、猛將會、關王會、觀音會。」❹⑥「會」與早期的「社」有著相同的性質，它們都是從事祭祀表演活動的組織形式。但是「會」專為迎神賽會而建立，具有更多的娛樂性。「會」的名稱大部分是根據所迎賽的神名來制定的，如迎賽關羽的就稱「關王會」，迎賽猛將的就稱「猛將會」。「會」中的負責人稱為「會首」，它一般是由村社中的富戶擔任的，「會所集

❹⑥　〔明〕王稚登《吳社編》（《說郛》續四十六号，弓二十八）。

處，富人有力者捐金穀，借乘騎，出珍異，請妓樂，命工徒雕朱刻粉，以主其事，曰會首。」❹也有的是由村社中的豪俠之士來充任：「里豪市俠，能以力嘯召儕侶、聚青錢、率黃金、誘白彩、質錦貸繡，斂翠裹香各一其務者，亦曰會首。」❹總之，江南民間社火是一種有領導，有組織，有專業人員的系統化活動，而不是完全散亂無序的自由行為。

三、多樣化。江南民間社火不同於早期祭祀歌舞的另一個方面，是那種表演形式的多樣化。民間社火中融進了歌舞、音樂、雜技、耍樂、裝扮等各種各樣的文藝節目，它們使祭祀表演這種本來比較單調的活動，變成了一個五彩紛呈，姿態各具的豐富世界。

江南民間社火中所包含的文藝形式主要有：

1. 鼓樂

早在南宋時期，范成大就把鼓樂看作是社火活動中的一種重要表演形式，稱「民間鼓樂謂之社火」。❹江南民間用於社火表演的鼓樂有鑼鼓、鐃鈸、清音、絲竹等等。

2. 舞隊

舞隊是民間社火表演中的一種重要形式，它是把各種民間舞蹈按類型編排成龐大的舞蹈隊伍，每一種類型的舞蹈作為整個舞蹈隊伍中的一個支隊，這種舞蹈隊伍就稱為舞隊。宋代杭城的社火舞隊

❹　〔明〕王穉登《吳社編》（《說郛》續四十六号，号二十八）。

❹　〔明〕王穉登《吳社編》（《說郛》續四十六号，号二十八）。

❹　〔宋〕范成大《上元紀吳中節物俳諧體三十二韻》（《范石湖集》，卷二十三）。

圖 2-1　社火中的鼓樂

圖為浙江紹興民間舉行社火活動時
吹號擊鼓，鐃鈸齊鳴的場面。

圖 2-2　紹興鄉村社火表演

中包含了多種民間舞蹈的形式，如旱龍船、十齋郎、撲蝴蝶、耍和
尚、跳竹馬、韃靼舞。江南各地民間的社火舞隊更是名目繁多，如
走馬燈、跑旱船、夜巡班、九串珠、十八摸、十八狐狸、十八鯉魚
等。

3.雜技

雜技是我國傳統百戲的發展形式，與民間社火的關係甚為密
切。南宋時期江南地區用於社火表演時的雜技主要有：掉刀、鮑
老、使棒、獅豹蠻牌、踏撬、撲旗、舞縉、蹴球、耍詞、相撲、射
弩、吟叫、紮肉、對刀、高蹺等等各種形式，後來發展起來的各種
社火雜技更是多不勝數，如竿術、刀門、戲馬、走索、弄撇、舞
龍、舞獅等等。

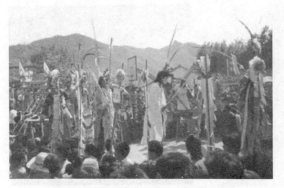

圖 2-3　社火中的雜技與裝扮

圖為浙江永康民間舉行社火活動時經常表演的高蹺舞——「長腳鹿」。表演者扮成文官、武將、神仙、小丑等各色人物的形象，表演著各種高蹺雜技。

4.裝扮

裝扮是社火活動中一種深得人們喜愛的表演形式，也是一項十分接近社戲形式的藝術活動。江南民間社火中所裝扮的形象主要是來自神話傳說、歷史故事、佛典經文和傳奇小說中的人物，如姜太公、伍子胥、楚霸王、關雲長、諸葛亮、觀世音、二郎神、張天師、鍾馗、羅漢、八仙、楊家將、許仙、白娘子、梁山伯等等，也有一些是社會地位很低的小人物，如船公船婆、鹽老板、無常、夜叉、男吊女吊、紅衣犯人。這些社火裝扮後來都發展成為江南民間社戲中的戲劇人物。

從這些豐富多樣的表演形式上我們可以看出，江南民間社火與社戲之間的距離已經非常接近，有些形式實際上已經是早期社戲的雛形。如南宋時期杭州民間社火中緋綠社所表演的雜劇，遏雲社所表演的唱賺，清音社所表演的清樂等等，後來都成了社戲演出中一些重要的藝術表演形式。不少雜技表演，如使棒、對刀、射弩等等，則是後來社戲演出中武打戲的前身。特別是一些裝扮性的社火節目，如南宋時的抱鑼、裝鬼、喬三教、喬親事、喬捉蛇、喬學

堂、喬宅眷❺；明清時的各種神鬼則、人物則、散妝則、技術則❺
等等，以其虛擬性、象徵性的特點尤與戲劇藝術相接近。這些節目
中的大部分人物裝扮實際上已是後來社戲演出中各種行當角色的雛
形。一些戲劇理論家對於民間社火在我國戲曲形成史上所起的作用
曾作出過這樣的高度評價：「不要貶低了民間這種『舉國若狂』的
迎神賽社活動，不要藐視民間這種粗糙、簡陋、混雜、滑稽的百戲
表演，這種民間宗教迷信活動中歡樂喧鬧的百戲表演，正是中國戲
曲的胚胎。在迎神賽社的既娛神又娛人的群眾觀賞性活動中，中國
戲曲的諸因素得到了創造、提煉、砥礪、聚合，最終凝結成璀燦奪
目的戲曲藝術的寶石。」❺這種評價實際上也已經包括了民間社火
對於社戲之先驅作用的肯定。

　　民間社火在社戲形成史上的作用不僅表現於它所包含的許多表
演形式已經具有了社戲藝術所需的各種萌芽因素，而且更重要地還
表現於它為這些表演形式向社戲藝術的過渡轉化提供了一種重要的
契機。民間社火借助於節日或廟會的場合，把各種歌舞、音樂、雜
技、耍樂、裝扮等表演形式融聚在一起，綜合化為一個藝術表演的
整體，這實際上就為日後社戲藝術的產生創造了一種良好的生成環
境。中國的戲劇是一種綜合性的表演藝術，它擁有豐富的藝術表現
手段，作為演給鬼神看的社戲當然更是如此。它們正是從民間社火
這種獨特的表演活動中擷取了豐富的藝術營養，才終於結出了豐碩

❺　見《武林舊事》、《夢粱錄》。

❺　見〔明〕王穉登《吳社編》。

❺　郭英德《世俗的祭禮》（國際文化出版公司 1988 年版），頁 37。

的果實，成為一種廣受民眾喜愛的綜合性藝術形式。

　　總之，民間社火是社戲的先驅和前導，它離開社戲的形式已經只有一步之遙。

第三節　社戲始出

　　經歷了一個由先秦到唐宋的漫長歷史過程，經歷了音樂、歌舞、武術、雜技、人物裝扮等等各種藝術表演形式無數次地積累、融化、綜合，社戲終於在我國的宋元時期從古老的祭祀活動與表演方式中脫穎而出，以其嶄新的面貌，登上了宗教藝術之王的寶座。宋元時期是我國漢民族飽受創傷，忍辱負重的年代，然而對於我國的戲劇發展來說，卻是一段非常光輝的時程。在這段時程中，我國的戲劇舞台上產生了一種非常重要的藝術形式——戲曲。戲曲把我國各種傳統的藝術表演形式，如音樂、舞蹈、美術、武術、雜技、裝扮等等融化成一個綜合性的整體，並用一定的故事情節把它們有機地串聯在一起。在戲曲以前的社火活動中，各種藝術表演形式也常常被揉合在一起，但是它們互相之間並沒有什麼聯繫，只不過是一種大雜燴式的拼湊而已。而戲曲卻以其獨特的敘事體方式，把這些分散的藝術形式有機地結合起來，使它們變成為敘說某個故事，表現某段情節，塑造某些人物形象時所運用的必要手段。因此，戲曲實際上是一種以敘事體的方式把歌舞、音樂、雜技、裝扮等各種藝術成分有機地組合在一起的綜合性表演藝術。戲曲的結構是按照「折」或「齣」來組建的，每一「折」或每一「齣」都有一定的故事內容，把它們連接在一起，就是一部講述一個完整故事，敘說一

段複雜情節的戲曲作品。

　　戲曲淵源於中國古代的歌舞戲、滑稽戲等雜戲表演形式，與古代祭祀表演中的巫舞、儺舞、社火也有非常密切的關係。兩宋時期，戲曲作為一種新型的戲劇藝術形式正式出現於文藝舞台，從此中國的戲劇市場便成了戲曲的一統天下。戲曲在宋代時期主要有兩種體裁樣式：一種是雜劇（為了區別於其它的雜戲人們也稱之為宋雜劇）。雜劇最早興起於北方，它是唐代參軍戲和其它歌舞戲發展演變的產物。北宋時期盛行於汴梁（今河南開封），南宋時期傳至臨安（今浙江杭州）等地。據周密《武林舊事》中記載，南宋時期杭城上演的雜劇劇目有二百八十種之多，可見雜劇在江南地區已經具有了相當大的影響。宋代雜劇體現了十分鮮明的敘事特點，它的結構由「艷段」和「正本」組成。「艷段」是正戲開演前的加頭戲，一般演一段「尋常熟事」；「正本」即正戲，它演的是比較完整的故事。雜劇的內容多有諷刺時政，褒貶人物的意義，「大抵全以故事世務為滑稽，本是鑑戒，或隱為諫諍也。」❸

　　另外一種戲曲樣式是南戲。南戲起源於北宋末、南宋初的溫州地區。祝允明《猥談》中云：「南戲出於宣和之後，南渡之際，謂之溫州雜劇。」徐渭《南詞敘錄》中則說：「南戲始於宋光宗朝，永嘉人所作《趙貞女》、《王魁》二種實首之。」這兩段文字在關於南戲起源的具體年代上有些出入，但是南戲至遲在南宋初年已經產生，並從永嘉（今浙江溫州）這個地方首先孕育生發出來這一點卻為其所共同證實。與雜劇相比南戲雖是較為晚出的形式，但是它卻

❸　〔宋〕耐得翁《都城紀勝·瓦舍眾伎》。

是代表我國戲曲進入成熟時代的主要形式。南戲的表演活潑自由，豐富多樣。它不像雜劇那樣奉行「一人主唱」的體制，而是所有出場的角色都可以進行演唱，並有獨唱、對唱、合唱等等多種演唱方式。南戲的結構也比雜劇更富有敘事的特點，它不像雜劇那樣以四折一楔子為固定模式，而是一本戲可以分為十幾齣或幾十齣。❺

　　然而更為重要的是，南戲與江南民間社戲之間有著比雜劇更為密切的關係。南戲在地域性、民間性和祭祀性等方面的特點，使它從誕生之日起便與江南民間社戲結下了不解之緣。從地域性特點來看，南戲原是浙江溫州一帶的地方性劇種，由於始出於溫州，故當時人們稱其為「永嘉雜劇」。到了宋度宗時期，南戲傳入杭州，成為杭州一帶人們所喜聞樂見的一種戲曲形式。據有些資料記載，大約在南宋咸淳四年至五年（1268－1269）之間，當時的首都臨安（即今杭州）城裡就曾上演了《王煥》這部南戲作品，至遲在南宋末年，南戲又傳入了蘇州等地。❺由此可見，南戲在南宋時期的流傳範圍，主要是以溫州、杭州和蘇州為中心的江南地區，它與江南人民的關係要比雜劇密切得多。當地人民熟悉它的內容、語言以及各種表演形式，因此，江南地區的社戲演出中，也大多是採用南戲的形式。從民間性特點來看，南戲不像雜劇那樣主要來源於宮廷中的雜戲表演，而是一種農村中民間歌舞小戲的總匯。據《南詞敘錄》所言，南戲的演唱特點是「即村坊小曲而為之，本無宮調，亦罕節

❺　參見中國科學院文學研究所編《中國文學史》第三冊（人民文學出版社 1979 年版），頁 809－811。

❺　同上注。

奏，徒取其畸農、士女順口可歌而已」，「其曲則宋人詞而益以里
巷歌謠，不叶宮調」，「語多鄙下，不若北之有名人題詠」。這些
話充分說明，南戲是在民間的各種歌舞、小戲藝術形式的基礎上發
展起來的，因此始終保持著濃厚的鄉土氣息。南戲與民間的這種密
切關係使它成為江南民間社戲中最常見的形式。緒論中已指出，社
戲是一種具有廣泛群眾性的演劇活動，其演出形式、演出內容、演
出環境，以及演員、觀眾等方面都有很強的民間特性。因此，它自
然會以南戲這種民間戲曲形式來作為自己主要的表現手段，而不會
讓那些帶有宮廷色彩的雅詞正曲來構成社戲舞台上的主旋律。從祭
祀性特點來看，南戲直接脫胎於溫州民間的祭祀歌舞表演和節日社
火活動，並一直與江南農村中酬神祀鬼活動保持著密切的聯繫。溫
州一帶歷來是個祭祀活動非常盛行的地方，「甌越間好事鬼，山椒
水濱多淫祀。」❺當地的祭祀歌舞也一直為人所稱道。如唐朝詩人
顧況《江邊》詩云：「東甌傳舊俗，風日江邊好，何處樂神聲，夷
歌出煙島。」宋代的葉適在《永嘉端午行》中也寫道：「岸騰波沸
相隨流，回廟長歌謝神助。」這種溫州農村普遍盛行的酬神歌舞，
隨著時間的發展便逐漸演化成了南戲的形式。南戲與江南民間的節
日社火活動也保持著相當密切的聯繫。張庚先生主編的《中國戲曲
通史》中，曾有多處論述到南戲與江南民間社火的關係，如：「東
南一帶農村、市鎮的社火活動，不僅十分普遍，而且都是由鄉民集
資舉辦，並有專業藝人參加的……，從而培育了各種民間伎藝以至
專業的表演人才」，因此使南戲「能夠脫胎於本地民間歌舞小戲而

❺　唐陸龜蒙《甫里集·野廟碑》。

土生土長起來。」❺⑦又如：「在北宋末的宣和年間（1119－1125）已有南戲的前身，作為多種民間技藝之一項，在溫州一帶農村出現，不過當時還只是一種與節日社火或敬神儀式有關的季節性活動。」❺⑧由於南戲與祭祀性的歌舞和社火活動有著直接的淵源關係，使它在相當長的一個時期內始終沒有脫離宗教祭儀這個母體，並一直成為江南農村中進行各種祭祀活動時所搬演的主要戲劇形式。因此，南戲從其誕生的第一天起，實際上已經具有了社戲的性質。

　　戲曲在江南民間的迅速普及以及戲曲本身（特別是南戲）與祭祀活動之間的千絲萬縷聯繫，終於促成了社戲這一新穎祭祀表演形式的產生。它不再是那種單調沉悶的祭祀歌舞表演，也不同於拼湊混雜的迎神社火活動，而是一種結構完整，富有故事情節的綜合性宗教文藝形式，因此它的出現當然會受到江南民間的廣大村社和群眾的分外重視和青睞。早在南宋時期的江南民間祭社活動中，我們已經可以找到社戲的身影。陸游的《春社》詩寫道：

　　　　太平處處是優場，社日兒童喜欲狂，

　　　　且看參軍喚蒼鶻，京都新禁舞齋郎。

　　這首詩描寫了南宋年間紹興民間進行春日祭社活動時觀看社戲的景象。詩中的「參軍」與「蒼鶻」本是唐代參軍戲中的兩個角

❺⑦　張庚、郭漢城主編《中國戲曲通史》上冊（中國戲劇出版社 1981 年版），頁119。

❺⑧　張庚、郭漢城主編《中國戲曲通史》上冊（中國戲劇出版社 1981 年版），頁84。

色,它們在宋雜劇中已經演化為「副淨」和「副末」。從詩中可以看出,它們所表演的正是那種具有說笑打趣性滑稽表演特點的宋雜劇形式。除了祭社之外,凡有節慶、廟會、神誕、祈吉、禳災等活動時,當地民間也要進行各種社戲演出活動,這在陸游寫的許多詩歌中都有所體現。如「禹廟爭春牲,蘭亭共流觴,空巷看競渡,傾社觀戲場。」「野寺無晨粥,村伶有夜場。」「雲煙古寺聞僧梵,燈光長橋見戲場。」「此身只合都無事,時向湖橋看戲場。」「東巷南巷新月明,南村北村戲鼓聲。」「酒坊飲客朝成市,佛廟村伶夜作場。」「夜行山步鼓冬冬,小市優場炬火紅。」❺這些詩句中描寫了江南民間在節日、神誕、廟會等各種祭祀場合中的演劇活動。

南宋人陳淳在〈上傳寺丞論淫戲書〉一文中,也曾具體地談到了有關當時東南地區農村和市鎮中社戲活動的情況:「當秋收之後,優人互湊諸鄉保作淫戲,號『乞冬』。群不逞少年,遂結集浮浪無賴數十輩,共相倡率,號曰『戲頭』。逐家裒斂錢物,豢優人作戲,或弄傀儡。築棚於居民叢萃之地,四通八達之郊,以廣會觀者。至市廛近地四門之外,亦爭為之不顧忌。今秋自七、八月以來,鄉下諸村,正當其時,此風正在滋熾。」❻從此文中我們可以看出,「淫戲」的演出常常是借用祈農性祭祀活動的名義而進行的,因此它實際上就是一種社戲形式,這一點從其演出的時間是在

❺　分別見〔宋〕陸游《劍南詩稿》中〈稽山行〉、〈出行湖山間雜賦〉、〈出遊〉、〈行飯至湖上〉、〈書村落間事〉、〈夜投山家〉、〈書善〉等詩篇。

❻　〔宋〕陳淳〈上傳寺丞論淫戲〉(《北溪文集》卷二十七)。

秋收之後，以及所用的名義是「乞冬」等方面已經可以得以充分證
實。當時村社中的社戲演出活動已有專門的人員召集組織，這種人
員即所謂的「戲頭」。他們負責籌集經費，約請戲班，招徠觀眾，
搭建戲台等各種工作。演戲的規模看來已經很大，不但農村中有演
出，市廛鄉鎮中也有演出。演出時在四通八達的郊外搭起戲棚，以
便來自各方的人們都能觀賞。

　　到了元明時期，特別是明代萬曆年以後，隨著江南經濟的發展
和戲曲的繁榮，江南民間的社戲活動達到了極為興旺鼎盛的程度。
江南所有農村和市鎮中幾乎沒有一處聽不到社戲演出的喧鬧鑼鼓，
沒有一處看不到社戲演出的沸騰場面。當時的人們已經把社戲演出
當成了自己文化生活中的一項極為重要的內容，並對它傾注了極大
程度的熱情和興趣。特別是春祈秋報，節日盛典，迎神廟會等時
日，江南農村和鄉鎮的群眾四處雲集，戲場鑼鼓喧天，各種吳歈越
唱響遍行雲。一些古籍中曾對明代時期江南民間的這種頻繁的社戲
活動和演出盛況有過不少記述。如明范濂《雲間據目抄》中所記的
上海地區的酬神戲活動：「倭亂後，每年鄉鎮二三月間迎神賽會，
地方惡少喜事之人，先期聚眾，搬演雜劇故事，如《曹大本收
租》、《小秦王跳澗》之類，皆野史所載，俚鄙可笑者。然初猶僅
學戲子裝束，且以豐年舉之……。郡中士庶，爭挈家往觀，游船馬
船，擁塞河道，正所謂舉國若狂也。」❻明張岱《陶庵夢憶》中所
記的紹興地區的廟會戲活動：「陶堰司徒廟，漢會稽太守嚴助廟
也……，五夜，夜在廟演劇，梨園必請越中上下三班，或雇自武林

❻　〔明〕范濂《雲間據目抄》卷二。

者，纏頭日數萬錢，唱《伯喈》、《荊釵》，一老者坐台下對院
本，一字脫落，群起噪之，又開場重做。」㉒明姜准《歧海瑣談》
中所記的溫州地區的禳災戲活動：「永嘉每歲元夕後，戲劇盛行，
雖延過酷暑，勿為少輟。如府縣有禁，則託為禳災賽祈，率眾呈
舉，非遷就於叢祠，則移香火於戲所……。且戲劇之舉，續必再
三，附近之區，罷市廢業。」㉓

　　這些記載反映了明代時期江南民間社戲活動的許多具體情況，
概而言之，大致有這樣幾個方面：

　　一、這些戲劇活動或是在迎神賽會，豐年節慶的環境中表演，
或是在祈祥禳災等場合中進行，它們帶著鮮明的酬神色彩和祭祀性
質，與鬼神之間保持著種種的「聯繫」。因此，它們並沒有完全轉
化為純粹審美意義上的藝術形式，而仍然是一種具有一定宗教意義
的祭祀演劇活動。

　　二、這些戲劇活動在演出時的影響都非常之大，常常吸引了無
數的觀眾，人們為之而「挈家往觀」，「罷市廢業」。有時雖然遭
到統治者的竭力反對，卻仍然撲滅不了群眾們演戲觀劇的熱情。

　　三、這些戲劇活動在表演形式上已經比南宋時期豐富得多，其
中既有一些敘述長篇故事的傳統正本南戲（如《琵琶記》、《荊釵
記》），也有一些表現短小佚事的地方風俗小戲（如《曹大本收租》、
《小秦王跳澗》）。觀眾對戲劇表演的審美要求和鑑賞水平也有了很
大的提高（如「一字脫落，群起噪之」）。

㉒　〔明〕張岱《陶庵夢憶・嚴助廟》。
㉓　〔明〕姜准《歧海瑣談》卷七。

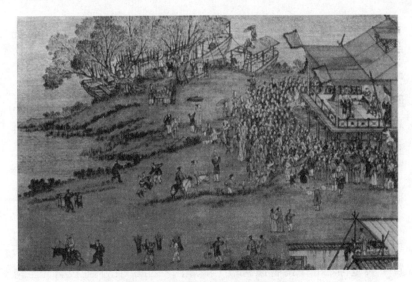

圖2-4　明代江南社戲演出圖

明代時期江南民間的社戲演出活動非常盛行，戲班臨水設台，觀眾乘船而觀，這是具有典型水鄉特徵的社戲演出情景。

　　四、這些戲劇活動中有的是各種梨園戲班的專業性表演（「如越中上下三班」），也有一些是村民們自己穿上戲裝在戲中扮演角色（「初猶僅學戲子裝束」），這說明江南地區的社戲演出已經出現了專業性和業餘性這兩種活動形態。

　　清代是中國歷史上一個異族統治的時代，但是在文化上卻仍然沿襲著漢族的傳統，對於民間文化來說當然更是如此。清代江南民間的社戲活動不但沒有銷聲匿跡，反而更加開展得如火如荼，致使當時不少的文人不得不發出感嘆道：「江南媚神信鬼，錮蔽甚深，每稱神誕，燈彩演劇……。今日某神出遊，明日某廟勝會，男女奔

赴，數十百里之內，人人若狂。」❻根據現有的資料情況來看，清代時期松江、嘉定、上海、蘇州、杭州、紹興、蕭山等地都有大量的社戲演出活動。如：

〔松江〕松俗頗尚淫祀，信師巫，城市鄉鎮多迎神祈賽……。當春月，遍處架木為台演劇，名曰「神戲」。❻

〔嘉定〕俗好佞佛，春秋二季，迎神賽會，演戲出燈，幾無虛日。❻

〔上海〕吳俗信鬼崇神巫，好為迎神賽會，春時搭台演戲，遍及城鄉。❻

四月八日，釋迦佛誕，前後數日名「香信」，懸燈演劇，賽會迎神，士女進香，填塞道路。❻

〔蘇州〕二三月間，里豪市俠，搭台曠野，聚錢演劇，男婦聚觀，謂之春台戲。以祈農祥。❻

〔紹興〕沈香岩《社戲》詩：「麥滿平疇菜滿坡，春花有望更如何，賽神各社歌聲沸，五福長春老保和。」眉注云：「俗風每年三月，各社皆演戲酬神，越城

❻ 〔清〕《培遠堂偶存稿·文檄》。
❻ 〔清〕康熙年間《松江府志》卷五十四。
❻ 〔清〕光緒年間《嘉定縣志》卷八。
❻ 〔清〕咸豐年間《紫隄村志》。
❻ 〔清〕乾隆年間《真如里志》。
❻ 〔清〕顧祿《清嘉錄》卷三。

戲部最多，惟五福、長春、老保和三部，素稱出
色。」❼⓪

〔蕭山〕吾郡（蕭山）暑月，歲演《目連救母記》，跳舞神
鬼，窮形盡相……。迄今幾六十年，風仍未革。❼①

通過以上資料的引證，可見清代的江南地區的確已經成了一個
社戲頻演之地，社戲發展至此，也已經進入了一個完全成熟的年
代。如果我們把宋代視作江南民間社戲的濫觴時期，把明代視作江
南民間社戲的全盛時期，那麼，清代則是江南民間社戲走向更為完
善和成熟的時期。

❼⓪　〔清〕道光十年紹興沈香岩《鞍村雜詠·社戲》。

❼①　王利器《元明清三代禁燬小說·戲曲史料》引清人王端履《重論文齋筆錄》
　　卷一。

第三章
江南民間社戲的主要類型

　　當社戲的身影在江南的土地上勾劃出一條長長的歷史縱線的時候，其自身的形態也展現了一個逐漸豐富和多樣化的過程。其中最具傳統意義和「正宗」性質的社戲樣式，是配合著生產性祭祀活動的需要而產生的。生產性祭祀是古代社會中最基本，也是最重要的宗教祭祀活動，它要解決的是人生的頭等大事——吃飯問題。由於古代社會中勞動生產力的極其低下，古人不得不通過「祈農」的方式來向鬼神祈求豐收，於是各個時代的王社與民社中，一般都有大量的生產性祭祀活動。配合著這種生產性祭祀活動而進行的社戲演出，就是所謂的「年規戲」形式。它們的主要演出目的，就是祈求或酬謝鬼神保佑人們多獲糧食，多建農功。除了生產性祭祀以外，古代社會中的人們還有許多社會性的祭祀活動，它們的施行目的是為了祈求鬼神幫助解決現實社會生活中的各種困難問題。特別是在遇到災患、疫癘、殤死、兵燹之類的不幸之事時，古人都要在鬼神的面前虔誠祀奉，以祈太平。適應著這種社會性祭祀需要而產生的社戲演出，便是所謂的「平安戲」形式，它們的主要演出目的是揮掃社區中的鬼祟邪氣，幫助人們戰勝現實生活中的各種厄難和災

疫。江南民間村社中還有一種非常重要的社戲演出形式，是配合著娛神性祭祀活動的需要而開展起來的。隨著時代的發展和認識水平的提高，社會關係的作用越來越被人們所看重，人們不再像原始先民那樣只僅僅注意到自身與自然界，與物質生產之間的關係，而且也注意到了自身與他人，自身與社會之間的關係，於是便有了種種神誕、廟會等等娛神性的祭祀活動。在這種基礎上產生出來的社戲形式，便是形形色色的「廟會戲」活動，它們的主要演出目的，就是配合著神誕、廟會的時機而進行表演，以冀增進人與鬼神的友誼，拉攏人與鬼神之間的關係。

由此可見，江南民間社戲的樣式和類型，主要是根據祭祀活動的不同性質來決定的，有何種性質的祭祀活動，便有何種類型的社戲表演形式。根據江南民間祭祀活動所具有的生產性、娛神性和社會性等不同的性質，這裡我們也相應地把江南民間社戲的類型分為年規戲、廟會戲、平安戲、償願戲等幾種。

第一節　年規戲

年規戲是指在一年中某些比較固定的歲時節令裡演出的帶有祈報性質的社戲形式。張春華《瀘城歲事衢歌》云：「豫園晴午景軒眉，同上春台次第窺。相約破工夫早到，廟樓日日有年規。」其注曰：「春月，各業演劇為報賽，謂年規戲。」❶說明年規戲就是一

❶　張春華《瀘城歲事衢歌》（《上海灘與上海人叢書》上海古籍出版社 1989 年版），頁 5。

種為了春祈秋報而舉行的演劇活動。在人民文學出版社 1981 年出版的《魯迅全集》第一卷《社戲》一文的注解中，也有「年規戲」這一說法，並把社戲的概念與年規戲相等同，認為「社戲就是社中每年所演的『年規戲』」。❷

　　年規戲的演出實質上是一種生產性的祈求酬報活動，也是最具原始意義的社戲演出形式。在古代社會，人們雖然能夠認識到物質生產對於生命、生活的重要作用，並且在物質生產中付出了極大的辛勞和努力，但是由於生產水平低下，科學知識貧乏，因此在相當漫長的一個歷史過程中，卻始終沒有在物質生產中獲得自由。人們不懂得水稻為什麼會從土地裡長出來，害蟲為什麼會吃莊稼，為什麼會有時下暴雨有時變乾旱，收成為什麼會有時豐稔大熟而有時卻顆粒無存。人們不能夠掌握農作物的生長規律和主要特點，也不能夠控制農作物的脾性和命運。在古代人的眼裡，物質生產就像一個陌生的鄰居一樣，雖然朝夕相處，然而對其內心卻一無所知。陌生造成了錯覺，於是，人們便把物質生產的發展規律理解成了一種神靈意志的支配，以為是神靈掌握著作物的命運，決定著農事的成敗、豐歉和優劣。因此每當春季播種的時候，人們便要祈求神靈保佑，使其播下的種子能夠茁壯成長；到了秋季收穫的時節，人們又要進行虔誠的頂禮膜拜，為的是讓神靈佑助人們糧食豐收，倉困富足。

　　年規戲正是適應著這種春祈秋報活動而產生出來的一種特殊的祭祀演劇形式。祈求和酬謝神靈佑助的方式當然是多種多樣的，但

❷　參見《魯迅全集》第一卷《吶喊·社戲》註釋❻（人民文學出版社 1981 年版）。

是在迷信的人們看來，似乎演戲也應該理所當然地成為其中的一種。因為在當時人們的現實生活中，請求別人做事或酬答別人恩惠的時候，常有演戲唱曲的慣例，那麼，這種形式為什麼就不可以搬用到春祈秋報，酬答神明的祭祀活動中來呢？

總觀江南民間的年規戲活動，大致可分為三種基本形式：

一、時令戲

時令戲是在一年中某個固定的季節、時令中演出的社戲形式，又主要集中在春、秋二季之中。春季以蘇州、上海等地的「春台戲」最為著名。《清嘉錄》：「二三月間，里豪市俠搭台曠野，聚錢演劇，男女聚觀，謂之春台戲，以祈農祥。」❸《蘇州府志》：「春夏之交，鄉村多賽會者，間為優戲，名曰春台。」在浙江蕭山一帶，清末民初時每年春天當地農村中都要出錢搭台演戲酬神，祈求菩薩保佑風調雨順，農作興旺。❹一些城市受農村的影響，在春季中也要舉行盛大的演劇活動。如明清時期的松江府城中「當春月，遍處架木為台演劇……，府城隍廟向極嚴肅，崇禎末年，忽於二門起樓，北向演劇賽神。小民聚觀，南向而坐，殿庭皆滿。」❺這種演劇形式雖然已經脫離了農村的環境，但卻仍然帶有祈農的色彩，從它的演出時間是在「當春月」這一點就可見出了。秋季的社戲含有慶祝豐收，酬神謝神的意義，它的演出在江南各地的農村中

❸　〔清〕顧祿《清嘉錄》，卷二〈春台戲〉。
❹　參見《浙江風俗簡志》（浙江人民出版社 1986 年版），頁 104。
❺　〔清〕康熙年間之《松江府志》卷 54。

也極為普遍。例如浙江松陽靖居地區所演的「十月戲」，就是一種典型的秋季社戲形式。該戲的演出一般都是在村民秋收以後進行，農曆十月是其最為常見的演出時間。「十月戲」至少要演十三天，平時每天日、夜場各演一個什目（折子、小戲），一個整本（全本大戲），或專演三個什目。其中還有一些特殊的演出程式，如「浪台戲」、「天亮戲」、「禁山戲」、「伙食戲」等等。❻

也有一些時令戲是在冬季演出的，其意義同樣是為了酬答神靈，當地民間常稱之為「鬧冬戲」。在清朝，浙江湖州地區的農村中經常開展「鬧冬戲」活動：「立冬至歲底數月，鄉村皆演戲酬神，謂之社戲」。❼浙江餘姚一帶在清朝時也有冬演社戲的習俗。餘姚詩人有詩云：「水旱無虞慶歲成，年終報賽表微誠，酬神演罷龍王戲，再看今宵『牛太平』。」❽寫出了當地民間在冬季裡大演社戲的熱鬧場面。詩中所謂的「龍王戲」，是人們為了感謝龍神在一年中對人們的恩賜照顧，使得村社中風順雨調，五穀豐登而演出的社戲形式；所謂的「牛太平」，則是人們為了感謝牛神在一年中付出了辛勤的努力，致使農田耕作順利，莊稼茁壯生長而演出的社戲形式。這兩種戲均含有報賽酬神的宗教意蘊。

二、應節戲

應節戲是在一年中某些固定的節日中演出的社戲形式。如元

❻　包志林《松陽縣戲曲史料》第三輯。
❼　〔清〕同治年間之《湖州府志》卷29。
❽　〔清〕宋夢良《餘姚竹枝詞》。

宵、清明、端午、中秋、冬至等等傳統節日，江南民間都有大量的
社戲活動，這些社戲可以統稱為應節戲。據史料記載，明清時期江
南地區在元宵節舉行演戲活動的現象非常普遍。如寧海地區在元宵
節時要「市廟里社結彩張燈，演劇敬神，至二十乃止。」❾紹興地
區屆時也要「鬧以戲劇，簫鼓歌謳之聲，喧嗔達旦。男女縱游於
道，極囂雜。」❿江南地區的元宵演戲活動，經常與元宵燈會結合
進行，一邊放燈，一邊演戲，這樣就形成了更為熱鬧活躍的節日氣
氛，因此元宵節的社戲活動也常被稱作「燈頭戲」。浙江奉化一帶
過去演「燈頭戲」的規模十分盛大，正月十三日開始放燈，稱為
「上燈日」，正月十六畢會收燈，稱為「下燈日」。時間長達四
天，這四天中每天都要連演大戲數場，日夜相繼。每逢此時，當地
各村都是鑼鼓喧天，弦歌不絕。

　　另如清明、端午、中秋、冬至等節日中演戲的現象在江南民間
也十分普遍。浙江遂昌縣過去到了清明節時，便要竭力張皇其事，
專請戲班到各村社去演出。演員們化妝成各種人物模樣，經過一村
或一祠，就要演上一齣小戲，大多是《五代榮》、《三進士》之類
的短小彩戲。遂昌城內清明演戲時，還要抬出城隍爺巡遊各處，表
示遊春勸農之意。浙江桐鄉地區在清明節時要舉行「蠶花盛會」。
屆時設案擺供祭祀蠶神，並大演「蠶花戲」。蠶農們一邊焚香點
燭，一邊誦詞唱曲，向蠶神祈求蠶桑豐收，蠶業興旺。春分之日，
遂昌有所謂的「春福戲」，在城內周、葉等八個祠堂中開演。祠堂

❾　〔清〕光緒年間《寧海縣志》。

❿　〔清〕乾隆年間《紹興府志》卷 18 引《舊志》。

中演完後，還要到夫人廟（當地地方神廟）和縣府土地祠中演出。端午節，浙江麗水、金華地區都要大演「端午戲」。永康地區的端午戲歷時十日十夜，由三十六行的人員輪流負責主持，主要聘請的是崑腔班，唱崑腔戲，其他劇種的戲也時有演出。另如中元節蘇州有「青龍戲」，中秋節嘉興有「中秋戲」，冬至節寧波有「冬至戲」，這些都是在節日中進行的典型社戲活動。其主要目的都是為了酬神謝神，祈求生產發達，農作興旺。

三、例行戲

例行戲是在一年或數年中自定時日或輪流演出的社戲形式。這種例行戲的時間並不固定在某個季節或某個節日，而是由一村或數村中自行制定。例如某月某日，是某村規定的演戲時間，每年到了這個日子，村民就會邀請戲班或自己組織人員演出社戲，有的地方則規定每隔數年演社戲一次。如浙江義烏地區過去各社每十年組織一兩次大型社戲演出活動，每次演兩天三夜。演出劇種以本地傳統流行的婺劇、亂彈、徽戲為主，崑腔、灘簧次之。當地一社包括幾個村，屆時各村皆請戲班演戲，故一次演出戲班常多至七、八個。這些戲班常在一個廣場上同時演出，氣氛十分熱烈。

浙江蘭溪地區過去有所謂演「大年戲」之風俗。當地規定凡遇到豐收之年（即「大年」）時就要演戲。屆時由數村組成一社，共做「大年」，演戲酬神，慶祝豐收。當地演出社戲還有所謂「三年兩頭」、「五年兩頭」的說法，「三年兩頭」即兩個大年之間隔一年，「五年兩頭」即兩個大年之間隔三年。這些演戲的具體時間，大多是根據當地的收成情況制定的，可見社戲演出與物質生產之間

有著密切的關係。蘭溪的「大年戲」一般都是在正月裡演出，各村要在事先選好戲班，約定開演日期、演出天數、每天的戲金。一社如有「大年戲」演出，各村各戶紛紛迎親接戚一同觀看，出嫁的女兒更是早在演戲前四、五天就偕同丈夫子女趕回娘家，以免錯過難得的看戲機會。

也有的社戲是在數村中輪流演出的。要求演戲的各村選派代表商定一個輪流演戲的日程表，以後演戲便按照這個日程表進行。如過去浙江永康城內演社戲，按十六坊的排列順序而依次進行：「儒效坊」為三月初五，「龍泉坊」為三月十六，「訓化坊」為八月末九月初，「北鎮坊」為八月十三，「宣民坊」為八月廿三，「仁沿坊」為九月初四，「永寧坊」為九月十七，「河樂坊」為十月十一，「大小澤民坊」為十一月十三。這種各村各坊輪流演出社戲的活動形式，主要是因為需要演戲的村莊、街坊多，而能夠演戲的戲班子少的緣故。過去一些有名的戲班，常常為演社戲而到處奔忙，難以應付，因此制訂出一個具體的日程表，便於戲班有條不紊地安排自己的演出時間。江南民間例行戲的演出劇種，大都以崑腔、亂彈、高腔、灘簧為主。民國年間的《松陽縣志》在談到當地社戲演出的劇種樣式時說：「所演之曲調，一曰崑腔，曲最高雅，事有本源。二曰亂彈，頗似徽調，事雖杜撰，亦寓勸善之意。三曰高腔，為白沙崗之土調，曲甚鄙俚，事尤無稽。四曰灘簧，文雅不亞崑腔，合於清唱，然皆屬舊劇，不免有誨盜誨淫小戲雜乎其間。」⓫這一記載，基本上反映了江南地區民間社戲在演出劇種、聲腔方面

⓫　民國年間《松陽縣志》卷5。

的真實情況。

　　年規戲最主要的特徵，是具有濃厚的生產性祭祀性質。從以上的一些具體實例中我們可以看出，年規戲的演出一般都是在一個比較固定的日期中進行的，它們或是上演於春、秋季節，或是上演於元宵、清明等一些傳統的節日。這些日期從表面上看似乎只是出於人們偶然的選擇，並不與演戲的性質有什麼聯繫。但是實際上，這些季節或節日卻恰恰揭示了所演之戲內在的宗教意蘊和宗教性質。在古代，春、秋二季是兩個最為重要的祭祀季節。春季的祭祀活動稱為「祈」，秋季的祭祀活動稱為「報」，它們所祭祀的主要對象是土地神。古人認為春天是土地神給眾生萬物帶來生機的日子，秋天是土地神向人類賞賜豐收果實的日子，所以每逢春秋二季，人們都要舉行隆重的祭祀土地神活動，這也就是所謂的「祭社」。春、秋祭社之時，歷代君王都要親自主持祭祀儀式，甚至有的還要親自躬耕農田，以謝神靈對農業生產的庇佑。民間各個村社中的春祈秋報活動更是非常普遍。除了春、秋二季以外，冬季也是祭祀的重要季節。古人把這種祭祀活動稱為「臘」。到了冬天，糧食已經收穫入倉，禽獸已經捕獵完畢，於是人們便要在此季節感謝神靈的恩賜，舉行隆重的祭祀活動。

　　在一些傳統的節日裡演出的年規戲，也帶有明顯的生產性祭祀意義。諸如元宵、端午、中秋、冬至等節日，它們在現代社會中已經成為人們生活中的普通日子，只是帶有一些喜慶色彩而已。然而對於古人來說，這些節日卻是重要的祭祀之日。屆時全國上下都要舉行隆重的祭祀活動，特別是生產性的祭祀活動（生產性祭祀對古人來說關係最為密切，意義最為重大，在古人眼裡，它會直接影響人們的物質生產

和現實生活，因此絕對不能疏忽大意）。例如元宵節是古代人民祭祀太陽神的日子。郎瑛《七修類稿》云：「上元張燈，諸書皆以為沿漢祀太乙，自昏至明，今其遺事。」⑫所謂的「太乙」神就是太陽神。端午節對於現代人來說可能只了解它是一個祭祀屈原的節日，可是它的最早起源卻是一種祭祀水神和龍神的活動。古人們在此日要舉行盛大的祭祀水神、龍神儀式，向江河中拋擲食物，還要舉行划龍舟等祭祀表演。又如冬至是我國民間進行祭祖活動的一個重要日子，但是冬至最初的宗教意義是為了祭天。古人認為夏霜、冬雷、風霾、水旱等自然現象都是天神所為，因此要在冬至日向天神祭祀祈禱，以求平安。從元宵、端午、冬至等一些傳統節日所祭祀的對象上我們可以看出，這些祭祀活動大多與人們的物質生產有著密切的關係。如元宵節祭祀太陽神，實際上反映了人們在物質生產中對於陽光的渴望和需要；端午節祭祀水神、龍神，冬至節祭祀天神（包括風神、雨神、水神等），也大多是因為雨水、風霜等自然現象，與人們的物質生產有著極為密切的關係，會直接影響到年成豐歉，作物生長的緣故。因此可以說，這些傳統節日中的祭祀活動，從其原始意義上看都帶有一定的生產性功利目的，大多是一種生產性的祭祀活動。

有些傳統節日雖然不像元宵、端午、冬至那樣具有明確的祭祀內容，或者所祭祀的對象與物質生產並無多少直接的關係，但是它們既是節日，就會成為一種獨特的時間標誌，被人們利用來開展各種社會活動，對於古代社會的人們來說，又特別是利用它們來開展

⑫　〔明〕郎瑛《七修類稿》卷27。

生產性的祭祀活動。例如春分、秋分、立冬等節日，本來只是一些自然節氣，並不與祭祀活動有什麼必然的聯繫。但是江南很多農村中也經常在這些日子裡舉行春祈秋報之類的祭祀活動，就是因為這些日子是一種獨特的時間標誌和行動信號，於是人們便在此日開始進行種種的祭祀活動。

　　了解了季節和節日與祭祀活動之間的這種緊密關係以後，年規戲的祭祀性質也就不言而喻了。年規戲的演出時間與季節、節日的時間相吻合，這並不是出於偶然的巧合，也不是簡單地為了增添喜慶的氣氛，而是有著一種宗教意義上的必然聯繫。季節或節日作為一種特定的祭祀日期，年規戲作為一種特殊的祭祀形式，由一個共同的祭祀目的而被組合、統一在一起，它們同樣負有祈求豐收，酬神敬神的神聖使命。因此，我們常常能夠從季節或節日場合的折光中，看到隱藏在年規戲背後的宗教文化意蘊。

　　如果進一步地對江南地區年規戲的祭祀性質作些深入的分析，就會發現這種祭祀性質體現了較為鮮明的農業性特點。上文已經說明，年規戲被安排在一些固定的季節或節日中進行，是由於這些季節或節日在舊時是民間的重要祭祀之日。但是為什麼這些日期會成為重要的祭祀之日呢？原因在於這些祭祀日期的制定與農業生產的特點和規律有著極為密切的關係。農業生產有著強烈的季節性，春種、夏耘、秋收、冬藏，每個季節都有不同的生產內容，都有不同的生產需要。因此，建立於農業生產基礎上的祭祀活動也是有季節性的。春天是播種的季節，於是便有了春祈的祭祀活動；秋天是收穫的季節，於是便有了秋報的祭祀活動。由此可見，季節中的祭祀活動，實際上是根據農事的規律和特點而制定的，它們帶有十分鮮

明的農業性質。一些節日中的祭祀活動，也有著很強的農業性特點。「節日是農業部落和農業民族的時間表，是生產、生活的里程碑。」❸有了節日，農業生產才能有條不紊、按部就班地進行，因此農業民族對於節日常常予以高度的重視。而正因為農民們對於節日的高度重視，又使他們理所當然地把重要的祭祀活動安排在這些日子中進行，於是便形成了節日與祭祀活動之間的對應關係。

總而言之，年規戲的時間性是由祭祀活動的時間性所決定的，而祭祀活動的時間性又是由農業生產的時間性所決定的，因此年規戲與祭祀活動、農業生產之間，便形成了一種內在的對應關係。這種關係明示人們，年規戲的演出絕不是一種簡單的文藝表演，而是一種與當地民間的宗教傳統、物質生產相適應的重要文化現象，是一種帶有農業生產特徵，體現農業生產要求，反映農業生產規律的祭祀演劇活動。

當然，江南地區的年規戲演出也不完全是農民的專利，蠶民、漁民、山民等從事不同行業生產的人，也都有各具特色的年規戲演出活動。例如過去杭嘉湖地區盛行養蠶，蠶農們每逢清明時節，就要全村湊錢，合資僱請藝人到村裡來演「蠶花戲」。浙江海寧一帶的蠶民還喜歡演皮影戲，屆時在村中搭起戲台，上供蠶神像，並設香燭供品。戲的內容豐富多樣，但其中必須要演一段「馬鳴王菩薩」。此時皮影屏幕上出現一個女子騎在馬上，來回馳騁，並唱幾段有關馬鳴王菩薩故事的民歌小曲，這樣便算是達到了酬神的目的。江南沿海地區的漁民過去也有盛大的年規戲演出活動。據清代

❸　宋兆麟、李露露：《中國古代節日文化》（文物出版社 1991 年版），頁 2。

《定海縣志》記載：「漁人報賽之戲，多在各海山演之，謂之謝洋戲。其時期多在季夏。」普陀山漁民的年規戲每年要進行四次，每次都有不同的演出內容和祭祀意義，正月演「正月戲」，端午後演「回洋戲」，八、九月間演「秋場戲」，春節前演「鬧冬戲」。普陀螺門地區演戲時還有特殊規定，任何戲班頭場必演《渭水河》，這是希望能像姜太公一樣，有釣必獲，討個網魚滿船的吉利。❶過去嵊泗地區每年要舉行一次規模盛大的「謝洋戲」，目的是為了感謝龍王對漁民們的恩賜。屆時要從大陸上聘請戲班，在海灘上搭台做戲，戲的內容大多以歌舞昇平，熱鬧歡樂為主，表示酬神禮獻之誠意。浙江山區的山民對於年規戲的演出更是十分重視。如松陽地區每年從正月初五開始演戲，要到春耕農忙時才結束，歷時百天左右，故稱為「百日戲」。「百日戲」的演員不是來自職業戲班，而是由各個山村的村民們自己充任。每年立冬開始，各村派人員組班學戲，先在本村演出，然後再到外村演出，有的還要到外地去演出。浙江遂昌山區的村民有所謂的「三十六行戲」。到了春季或秋季的酬神季節，各個行業如南北雜貨業、醬腐酒坊業、銅鐵銀匠業、理髮修理業、洗染裁縫業、竹木石匠業、埠班搬運業、和尚道士、坐商行賈等等，都要組成戲班演戲，有的單獨演出，也有的合併演出。所演劇目也有慣例，如搬運業演《翻天印》，理髮業演《取金刀》，和尚演《醉菩提》。

❶　參見《中國戲曲志·浙江卷》第六冊：《演出習俗》。

第二節　廟會戲

　　廟會戲是指在廟會活動中演出的，帶有娛神、媚神性質的社戲形式。這種社戲形式不像年規戲那樣具有較為嚴肅、「正宗」的生產性主題，而是具有較強的娛樂性特點，但它卻是明清以後江南民間一種社會影響最大，演出勢頭最盛的祭祀演劇活動，也是江南民間最具代表性的社戲形式。

　　廟會戲是順應著「廟會」這種獨特的宗教活動形式而形成、發展起來的。中國民間原有一種原始古老的群眾集會式祭祀活動，即「社祭」的形式。「社祭」所祭祀的對象是土地神。由於土地與每家每戶都有著密切的關係，因此社祭成為古代老百姓普遍參與的社會活動，成為一種群眾性的大集會。「自古以來社為民眾集會之事，空閭里以赴之。」⓯社祭的主要目的，是為了滿足人們物質生產方面的需要，向神靈求得五穀豐登、六畜興旺的保佑。隨著時代的推移和宗教勢力的發展，特別是東漢以後佛、道兩教在中國民間的普遍盛行，民間出現了新型的祭祀方式──廟會。廟會是一種以某個廟宇為固定祭祀地點，以慶祝某個神靈節日為主要祭祀內容的群眾性集會活動。每逢神誕，各地村社中的善男信女們便要拈香捧燭，攜帶祭品聚集於神廟之中，為神靈的壽辰華誕祈禱祝福，磕頭求願，有的還要排設儀仗，鳴放銃炮，敲鑼打鼓，抬神出遊，以示對神誕的隆重慶祝。據現有資料來看，這種以慶祝神佛誕日為名而進行的廟會活動始創於南北朝時期，公元 500－515 年之間，北魏

⓯　瞿宣穎輯《中國社會史料叢鈔》下集（上海書店 1985 年影印本），頁 490。

孝文帝遷都洛陽以後，大崇佛教，廣建廟宇，並且每年都要為佛祖釋迦牟尼的誕日組織大型廟會。屆時景明寺中將千餘尊佛像抬出廟門，在街道上巡行周遊。巡行隊伍中，辟邪獅子導引於前，寶蓋幡幢林立於後，音樂百戲，驚天動地，街衢巷道，萬眾結集，這大概可以算我國廟會活動最早之濫觴。隨此以後，廟會在中國民間廣為盛行，尤其是在江南這個「信鬼神，重淫祀」風氣頗盛的地區。廟會雖然在其表現形式上也像社祭一樣是一種群眾性的祭祀集會活動，但其祭祀的性質已經與社祭有了很大的不同。社祭是一種帶有原始信仰色彩的生產性祭祀活動，它雖然反映了人與神靈之間的關係，但這種關係主要是建立在自然崇拜的基礎之上的，因此實質上還是表現了一種人與自然之間的關係。演化發展為廟會形式以後，祭祀意義中的自然崇拜和生產力崇拜因素逐漸減少，取而代之的是鮮明的娛神、媚神之主題。廟會主要是為了向神靈討好獻媚，與神攀搭關係的目的而舉行的，廟會中所有的活動，都是為了替神靈歌功頌德，並使神靈們得到極大的愉悅。由此可見，廟會活動所反映的已不僅僅是人與自然的關係、人與生產的關係，而是更多地反映了人與人之間的關係，人與社會的關係。當然，組織廟會活動也有一定的生產性目的，但這種目的主要是通過娛神、媚神的方式表現出來的，這與原始意義上的祈農活動顯然已有了很大的不同。

　　江南民間的廟會戲正是適應著這種以娛神性祭祀目的為主的廟會活動而發展、興盛起來的。既要討好神靈，取悅神靈，就要利用神靈節日的機會大大熱鬧一陣，炫耀一番，而要做到這些，又非演戲而莫屬。在舊時社會，演戲被認為是一種最具熱鬧和炫耀特徵的文藝形式，且不說戲中那些驚心動魄的故事情節，緊張激烈的打鬥

場面，僅就聽到演戲時那種震耳欲聾的鑼鼓之聲，看到舞台上那些花花綠綠的戲裝打扮，就足以使人為之傾倒痴迷。因此，在廟會中演戲，正可表現出人們為神靈慶功祝壽，炫耀誇示的良苦用心，顯示出人們對神靈獻媚討好，無償奉獻的虔誠敬意。

圖 3-1　迎神鑾駕

江南民間在舉行廟會時所用的儀仗。主要器具有馬牌、兵器、寶扇、寶傘、旗幟等等。

江南民間廟會戲的演出形式非常豐富，它大致上可以概括為神誕戲和開光戲兩種類型：

一、神誕戲

神誕戲就是在神靈生日的那天為神演出的社戲節目。在迷信的人們看來，神靈像一般的普通人一樣，也有生老病死和喜慶節日。

這些節日中十分重要的一種就是神的誕日,又稱為「神誕」。對於古人來說,神靈的降生是一件極為重要的大事,它會影響到人類的命運生活,作物的健康成長,甚至還會給整個村社帶來存亡禍福,因此,人們對於神靈的生日都極為重視。到了神靈誕日這一天,人們要集中到廟裡去進行盛大的祭祀活動,並且大演社戲,以示為神靈慶生祝壽之意。

就江南民間的神誕戲而言,其數量之多,流傳之廣,影響之大,聲勢之盛,令其他地區無以與之比肩。從明清時代起一直延續到民國年間的一個相當漫長的歷史時期中,神誕戲作為一種最有代表性的社戲形式,始終活躍在江南民間的祭祀舞台上,並一直成為當地民間最為主要的一種祭祀演劇樣式。如二月初二有土地戲,二月十九有觀音戲,三月十六有財神戲,三月廿八有東嶽戲,四月初八有浴佛戲,五月十三有關帝戲,六月廿三有火神戲,還有各地在不同時間中搬演的各種地方神戲,如城隍戲、土地戲、老爺戲、夫人娘娘戲等等。這種種形式的神誕戲,姿態紛呈,各具特點,它們以其濃重的地方色彩和獨特的演出方式,匯成了江南民間社戲文化的巨大洪流。

江南民間神誕戲中有許多是為了慶祝一些出身高貴,名氣很大的宗教神祇(像如來、觀音、東嶽、關帝等等)的誕辰而演出的。這些神祇大多出自於佛教或道教的體系之中,由於宗教教義的宣傳和宗教信徒的吹捧,它們被人們視為救苦救難、神通廣大的聖明,在群眾中享有極高的威信。因此,每逢這些神佛的誕辰之日,當地民間都要大舉慶祝,大演神誕戲。例如舊時農曆四月初八,江南各地要舉行隆重的慶祝佛祖釋迦牟尼誕辰的活動,也就是所謂的「浴佛

節」。上海等地於此日「懸燈演劇，賽會迎神。士女進香，填塞道路。」❶農曆三月廿八，是道教神東嶽大帝的生日，據傳東嶽大帝是彌輪仙女夜夢吞日所生，東方朔《神異經》曰：「彌輪仙女夜夢吞二日，覺而有娠，生二子，長曰金蟬氏，次曰金虹氏，金虹氏者，即東嶽帝君也。」❶他主管著天下人民的生死之事，如果人死了以後，其魂就要歸於其處。因此到了東嶽生日這一天，祈恩還願，借壽關魂的人非常之多，社戲的演出活動也非常頻繁。據《清嘉錄》記載，每逢東嶽誕日，蘇州各個村社之中都要搬演戲劇並開展各種文藝表演活動，即所謂「賽會於廟，張燈演劇，百戲競陳，游觀若狂。」❶浙江溫州的東嶽誕戲更是非常隆重。每年到了三月廿八之前，各地方戲班都要作好準備，在街巷村陌搭設戲台，排演訓練，各個村社屆時常常是五七步一台，一台數班。演戲時晝夜鑼鼓喧天，到處人山人海，氣氛十分熱烈。所演的劇種有亂彈、高腔、崑曲、和調、傀儡戲，劇目也非常豐富，如《黃金印》、《古城記》、《報恩亭》、《琵琶記》、《雷峰塔》、《連環記》、《牡丹記》、《合珠記》等等。另外，關帝誕日時演出社戲的現象在江南地區也非常普遍。關帝的原型是三國時蜀國大將關羽。民間認為他為人忠勇，正直重義，因此對他十分信奉。關羽死後，道教利用他在民間的重要影響封其為關帝聖君，並專設祠廟進行祭祀。民間將五月十三日作為他的壽誕之日，屆時人們要舉行盛大的廟會

❶　〔清〕乾隆年間《真如里志》。

❶　《搜神記》（上海涵芬樓影印本）引《神異經》。

❶　〔清〕顧祿《清嘉錄》卷三，〈東嶽生日〉。

以表紀念，並為其組織大型的戲劇演出活動。過去蘇州民間於五月十三日前，就開始「割牲演劇，華燈萬盞，拜禱唯謹。」⑲溫州民間亦要於此時搬演關帝戲，城鄉及各縣鄉的關帝廟中，都有戲班登台演出。⑳遂昌地區的關羽戲更有特色。村社中在五月十二日晚上就要演一齣《蟠桃八仙》，意在為關帝做壽。五月十三日上演正戲。地方「值年」手捧竹板，上貼一張寫著「關帝聖君之位」的紅紙，到關帝廟中去接神看戲。接來神後，戲台的對面要設案焚香，並把關帝的神位安置其上，一直要等戲演完後才送神回廟。

　　還有一部分神誕戲是為了慶祝一些諸如土地城隍、老爺夫人、鄉賢義士等地方神的生日而演出的。這些地方神雖然沒有很高的宗教地位和正統的神系身份，但卻是當地民間的保護神。他們或是政績顯赫，為官清廉；或是為民除暴，捨己為人；或是忠誠孝廉，仁厚善良；或是體恤民情，救苦救難。總之，他們都在某種程度上為當地人民做過好事，或者是有益於民，因此被人們尊奉為神。到了這些神靈的誕日，江南民間也要在廟中為這些地方神唱壽曲，演壽戲，以表人們對其恩澤的感謝。這些地方神的神誕戲中較為普遍的一種是城隍戲，這是江南地區一些大小城鎮中經常舉行的社戲活動。據有關資料記載，三國時期吳王孫權於公元 239 年在安徽蕪湖建立了第一座城隍祠，至此中國民間便逐漸風行祭祀城隍神的活動。㉑江南民間對城隍的信仰非常普遍，明清時期，上海、蘇州、湖州、嘉興、

⑲　〔清〕顧祿《清嘉錄》卷五，〈關帝生日〉。

⑳　參見《浙江風俗簡志·溫州篇》（浙江人民出版社 1986 年版），頁 215。

㉑　參見《春明夢餘錄》卷二十二。

杭州、金華地區，都有不同形式的城隍神祭祀活動，其間當然也伴
有大量的城隍戲演出。如在上海城區，舊時每逢三月初九和七月十
五，傳為邑神秦伯裕的壽辰，此時便要在豫園城隍廟中舉行祭賽，
大演城隍戲。浙江天台一帶，城隍戲是在二月十二日舉行：「二月
十二日俗傳為城隍誕，禮佛者甚盛，遠方婦女多袯被來城，日夜拜
跪，起臥於佛像之前。街市則張燈演劇，凡五日而後止。」❷此
外，江南農村中還有一種十分盛行的神誕戲形式即老爺、夫人戲。
「老爺」、「夫人」並不是某個神的神名，而是江南民間對一些地
方神的統稱。凡是為當地群眾做過好事，或在當地民間有過重要影
響的神佛菩薩、鄉賢義士、貞婦烈女，都可以列入「老爺」、「夫
人」的行列，於是便出現了種種不同形式的老爺、夫人戲。如浙江
金華、麗水一帶，信奉胡老爺（胡則），並有專門為慶祝胡老爺生
日而演出的胡公戲。到了此日，金華山腳下的東紫岩廟、中紫岩廟
和西紫岩廟中，要進行大規模的廟會和演戲活動。人們抬著胡公的
神像到處巡遊，所經過的村莊都有戲班演戲。此時永康方岩的胡公
殿中更是熱鬧非凡，戲班雲集廟前，最多時有十八個戲班同時演
出。第一夜演的一般總是崑腔戲，如《單刀》、《訓子》、《採
蓮》（折子戲）和《火焰山》（正本戲），第二、三天演的一般也是
吉利戲，如徽班的《百壽圖》、《銀桃記》、《天緣配》，三合班
的《五代榮歸》、《九世同居》，二合半班的《啞背瘋》、《九錫
宮》等等。這些戲劇都帶有祈吉求祥，為神慶壽的喜慶色彩。演出
胡公戲之前，還要進行一個「請胡公」的儀式活動。演員化好妝

❷ 胡樸安《中華風俗志》下篇卷四（上海文藝出版社 1988 年影印本）。

後，敲鑼打鼓列隊走到胡公殿請胡公牌位，並將牌位置於台前。戲開演時，還要放銃三響，表示對胡公的禮敬。「夫人戲」的形式在江南民間也很常見。如浙江麗水一帶，信奉陳十四夫人，在陳十四夫人壽誕時，當地便要舉行隆重的「夫人戲」演出活動。「夫人戲」上演的第一個劇目，就是反映陳十四夫人修煉成仙，捉妖拿怪的故事——《夫人傳》（又稱《九龍角》）。浙江雲和縣內，舊時有為護國夫人和順懿夫人五年舉行一次神誕演劇活動的習俗。據縣志記載：「其制以戊癸之年十月初吉，舁廟中馬氏三夫人並二四相公像，巡閱邑城，分十二紐九姓人承值，各市店陳設行宮，供張演劇，以次而遍。」㉓

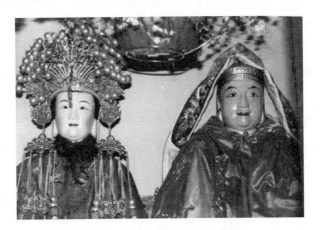

圖3-2　施相公及其夫人神像

施相公是江南許多地方都十分崇信的地方神靈。每逢施相公誕辰，當地便要舉行盛大的廟會活動，並為其演戲慶賀。

㉓　〔清〕同治年間之《雲和縣志》卷十五引柳翔鳳《迎神瑣聞記》。

諸如此類的「老爺戲」、「夫人戲」在江南民間的數量和樣式是非常眾多的，除了以上所舉的胡公戲、陳夫人戲之外，還有德清漁民為祭祀替漁民謀福利，最終殉身的蔡老爺而演出的「蔡老爺戲」，嵊泗漁民為紀念南宋忠臣張世傑而演出的「越國公戲」，紹興農民為酬祭掌管病疫之黃神而演出的「黃神戲」，紹興市民為紀念捍海滅倭有功的漕運官張神而演出的「張神戲」等等。這些戲劇活動都是在地方神的壽誕之日演出的，它們大多具有慶祝、酬祭的宗教色彩。

這類神誕戲有些是很有地方特色的，如浙江寧波一帶的「梁山伯戲」就是如此。據說梁山伯是寧波人，他看中了千金小姐祝英台，想與其成親，但是終因未能如願而命喪黃泉。寧波地區至今仍有一座規模很大的梁山伯墳，梁山伯的傳說也在寧波地區極為流行。因此每到梁山伯誕日，寧波當地便要大演梁山伯戲文。

另有一部分神誕戲是為了慶祝某些行業神的生日而演出的。江南人民以前所從事的行業甚多，除了最主要的農業以外，還有蠶業、漁業、匠業、織業、染業、藥業等等，這些行業中都有自己所信奉的行業神。行業神的信仰範圍不如一般神那樣廣泛，只是局限在本行業中，它們實際上是從事本行業工作人員的保護神。行業神的祭祀活動中也像一般的神靈一樣有慶祝誕日的內容，因此也相應地產了各種不同形式的行業神神誕戲。如杭州地區過去絲織業相當發達，當地的絲織機匠都信奉機神。傳說機神是軒轅黃帝，因為養蠶織帛是其妻子嫘祖發明的。明朝時，杭州慶春門東園巷始建機神廟，機工們把自己的絲織技藝、買賣生意、機坊興隆以及自身的生活保障都寄託在機神身上，因此對其祭祀尤為隆重。每逢春秋兩

季，機工們都要到機神廟宣讀祭文，三跪九叩，並在晚上大演娛神敬神戲劇。蘇州、寧波地區的藥業人員信奉藥王，認為藥王就是神農氏。每年四月廿八，當地藥業子弟匯集藥王殿中，並舉行盛大的戲劇演出活動。《清嘉錄》記載：「（四月）二十八日為藥王生日……誕日，藥市中人擊牲設醴以祝嘏，或集眾為會，有為首者掌之，聚金演劇，謂之藥王會。」❷又如上海染業尊崇葛仙翁，湖州筆業尊崇秦將蒙恬，嘉興木作業尊崇魯班，理髮業尊崇羅祖等等，在這些行業神的誕日，行業中人都要聘請戲班搭台演戲，甚至不惜揮擲千金。

神誕戲的演出雖然在供奉對象上有所不同，但其動機卻是一致的，那就是利用這些神靈誕日的機會，向神靈敬奉一片忠心，表達一番誠意，使神靈愉悅，達到保佑信徒永遠吉祥如意，平安幸福的目的。

二、開光戲

開光戲是人們在為宙宇神像舉行新修慶典儀式時所演出的社戲形式。過去每逢數年以後，人們便要對廟宇的建築及其佛像金身進行一次比較大的重修工作，這項工作的進行非常隆重。菩薩、佛祖的身像要請陰陽先生和畫佛工人重新著色噴金，廟牆內外要用石灰等材料粉刷一新，柱子、房頂也要油漆一番。一切妥當以後，便選定一個黃道吉日舉行新修慶典儀式，這也就是所謂的「開光」活動。開光之日，要請村社中德高望重的長者將蒙在神佛眼上的紅紙

❷　〔清〕顧祿《清嘉錄》卷四，〈藥王生日〉。

揭掉，這樣神佛就算是獲得了一次新的生命，廟宇也算是重新恢復
了它的宗教職能，因此「開光」對於神靈和廟宇來說，可算是一個
重要的節日。屆時除了要舉行隆盛的慶典儀式，如叩首祈禱，禮獻
三牲，焚香點燭，鳴炮放銃以外，還要在廟中進行盛大、熱鬧的演
劇活動，這種活動便是盛行於舊時江南廣大農村中的「開光戲」。
演出開光戲時，一般也先要有一個請神、接神的儀式。村民們讓扮
演大花臉、小丑角之類的演員穿好戲裝，並與地方上的主事人一起
到廟裡接神看戲。他們排著整齊的隊伍，手中敲著鑼，拈著香，恭
恭敬敬地把神像接到戲台對面，表示請神看戲。

　　通過神誕戲和開光戲這兩種廟會戲的具體形式，已基本上可以
看清廟會戲的大致輪廓，並且也可對廟會戲的主要特徵有了一個較
充分的了解。總的說來，江南民間的廟會戲是一種以某個固定的祠
廟為演出場所，以某個神靈的節日為活動中心而進行演出的社戲形
式，它與神靈之間的關係，比年規戲與神靈之間的關係更親近、密
切了一層。帶有原始信仰色彩的年規戲活動，雖然也是一種人與神
之間的溝通，但更重要的是它反映著人與自然，人與生產力之間的
關係。年規戲的祭祀對象實際上是一種帶有強烈自然神色彩的神靈
形象，它們身上較多地體現著自然的性質，它們所能賜予人們的，
也主要是局限在自然條件方面。人們是為了物質生產方面的目的而
向它們祈求，為了向大自然索取更多的財富而為它們演戲，這就是
年規戲所反映出來的最根本的祭祀意義。但是作為廟會戲，它所要
實現的就不僅僅是一些改善自然條件方面的目的，而是進一步具有
想與神靈結下親密的友誼，向神靈獻媚討好，進行「感情投資」等
方面的意圖。廟會戲的祭祀對象，已經不是一種自然力的代表，而

是一種社會力量的化身，它們具有著更大更強的行政權力。它們也不只是司管著物質生產這一個方面的職責，而是操縱著整個人生的前途、命運和生死禍福。因此，人們只有與這些神靈建立「私交」，才能更多地求得神靈的保佑，以使自己能夠舒舒服服地躺在神靈的保護傘下生活。於是人們便別出心裁地為神靈制定了節日，為神靈舉行廟會、演戲等慶祝活動。通過以上的一些實例我們已經能夠充分看到，廟會戲的演出正是為了適應於慶祝神靈節日這種需求而廣泛地開展起來的。它的所有活動方式，都被安排在慶祝神靈節日這樣一種氛圍中進行。例如它的上演時間，是在神靈的誕辰之日；它的上演地點，是在神靈過節的廟宇之中；它的演出內容，也大多帶有吉祥如意，熱鬧有趣的節日喜慶色彩。所有這些都充分顯示了廟會戲所具有的那種娛神、媚神，對神靈討好親近的性質。廟會戲的出現，反映了人們在現實生活中所形成的那種複雜的社會關係和人事關係。在中國傳統的社會生活中，人們常常會遇到危急困難或需要請人幫助之事，而這些事情往往正是通過一些拉關係、套近乎的途徑而得以解決的。從這種意義上我們來理解人們為什麼要為神靈選定節日，為什麼要在神靈節日時大辦廟會，大演戲劇的現象，也就變得十分容易了。

　　廟會戲的另一個重要特點，是那種濃厚的娛樂性。與年規戲那種嚴肅的生產性祭祀主題不同，廟會戲既是一種為了慶祝神的節日而舉行的演劇活動，因此就必須帶有十分強烈的娛樂氣氛。廟會戲的演出雖然也有請神接神等一些比較隆重的祭祀儀式，但是在具體實施時，其氣氛也是比較活躍自由的。人們可以隨意地與神打鬧取樂，甚至自己扮演神的角色。廟會戲的整個演出過程更是始終洋溢

著喜慶熱鬧的色彩。人們前來看戲,就像去趕集,探親一樣,婦女們都要梳妝打扮一番,男人們則忙於呼朋喚友,高談闊論。更激動、更興奮的是那些孩子,他們到處奔跑,一會兒竄到台上,一會兒跳到台下,或者四處尋求美味可口的食物。廟會戲的演出內容也帶有濃厚的娛樂、喜慶特點。其劇目多半是選取一些情節豐富、生動有趣的題材,並且其中還經常穿插許多插科打諢,逗人發笑的節目。有的廟會戲演出時還摻入了許多當地民間現實生活中剛剛出現的新聞、笑料,這些內容常常把人們逗得捧腹大笑。

廟會戲的演出常常與社火社樂、迎神賽會活動結合在一起,這也與廟會活動那種喜慶、熱鬧的特點有著很大的關係。廟會既是一種慶祝神靈節日的活動,就需要運用各種文藝形式來渲染氣氛,表達情緒,增強社會感染力,因此,凡是具有熱鬧、有趣和喜慶特色的各種文藝形式,如歌舞、說唱、絲竹、雜技、儀仗,以及戲劇等等,都被納入到了廟會的活動之中,使廟會活動變成了一個帶有綜合性質的民間文藝大熔爐,這樣廟會戲的演出就自然會與一些社火社樂等文藝活動組合在一起。再者,從廟會戲的歷史淵源上看,它本來就是從迎神賽會活動中的社火表演脫胎而來,與社火社樂早已存在著先天的血緣關係。廟會戲中的大多數表演形式,基本上都來源於社火社樂中的歌舞、耍樂和雜技,廟會戲中還有一部分節目,更是對社火活動中某些表演片段的直接移用。因此,廟會戲的演出與社火、賽會活動結合在一起,的確有著歷史的基礎和必然性。對於廣大群眾來說,有時幾乎把廟會活動中的社火和社戲表演看成同一種東西,在一些文人的方志筆記中,也經常將「賽會演劇」、「社火社戲」相提並論。可見在舊時許多廟會的場合,社火、社戲

兩者並用的現象確實非常的普遍。

第三節　平安戲

　　平安戲是指在祀鬼或禳災活動中演出的帶有祓除性質的社戲形式。在現實的社會生活中，人們經常會遇上許多不如人意的事情，經常會遭受到許多困難、挫折或不幸，這些事情常常會在人們的心靈上造成重大的創傷和打擊。尤其是在漫長的封建社會裡，由於政治制度的黑暗腐敗，經濟剝削的嚴酷深重，天災人禍的頻繁發生，普通群眾的生活經常痛苦不堪。頻仍的水旱、蝗災使得農家望眼欲穿的豐收美夢變成了一個個可笑的泡影，疫癘、禍患的襲擊更是把人們折磨得死去活來。在現實的種種災害和困難面前，人們呼喚幸福，祈求平安，然而這些軟弱的呼聲並不能真正改變苦難的命運。於是，人們便把所有的怨氣都發洩到了鬼魅邪祟的身上。人們認為現實生活之所以這樣苦，天災人禍之所以這樣多，都是由於鬼魅邪祟與人作對的緣故，是鬼魅邪祟施用了害人的法術，致使水旱交加，山崩地裂，作物無法生長，糧食顆粒無收；是鬼魅邪祟對人的有意加害，至是疫癘橫行，流疾不斷，家庭不得安寧，村社難保太平。因此，要想防止和驅除這些災害禍患，保證家庭、村社福祥平安，就只有先解決鬼魅邪祟的問題。

　　在對待鬼魅邪祟的問題上，人們所能採用的方式無非兩種：一種是安撫，即舉行一些祭祀鬼靈的儀式活動，向鬼靈們敬獻祭禮，磕頭求拜，祈求它們對人們網開一面，不再用那些可惡的法術加害於人；還有一種是鎮壓，即利用神靈的力量或某種巫術的行為，對

鬼魅進行壓制或驅除，使它們儡服於人們的壓力，以致無法再為非作歹，惹事生非。這兩種方式雖然做法不同，但其實質卻是一個，即欲達到使鬼祟們不要作祟設害於人，以保家人和村社的安全太平。

平安戲正是配合著這樣的需要而演出的一種社戲形式。顧名思義，平安戲就是為了保平安而演出的戲，其主要的演出目的就是為了解決鬼祟危害人類的問題。它們或是以一種安撫的姿態出現，特地為鬼祟們組織演戲，讓鬼祟們高興和快樂，以致放棄危害人類的念頭；或是以一種對抗的姿態出現，用演戲的方式來向鬼祟們進行挑戰示威，使鬼祟們由此而感到恐懼害怕，以致只能規規矩矩地服從人們的意志，不敢隨便輕舉妄動。一般說來，在村社中一切事務較為平安順利的時候，大多演的是前一種安撫性的戲，因為人們並不想輕易地與鬼祟鬧起矛盾或結下冤仇。只有在村社遇到重大的災難或不幸之事時，才祭出後一種鎮壓性的戲旗，與鬼祟進行仇敵式的對抗。當然，在平安戲的實際演出中，常常是這兩層意思兼而有之，一方面是安撫，一方面是鎮壓，二者各有各的作用。

江南民間的平安戲主要有以下幾種具體形式：

一、祀鬼戲

祀鬼戲是一種帶有祭祀、超度鬼靈意義的平安戲形式，這種形式在舊時江南民間流行十分廣泛。祀鬼戲的演出尤以七月十五日為盛，因為七月十五這一天是一個重要的鬼靈節日，因而也是一個重要的祭鬼之日。根據佛教的說法，七月十五這一天鬼靈們都要從地獄中放出來，接受人間的超度和施食，因此在這天，佛家要舉行大

規模的祭鬼活動，以表追薦祖先、超度亡魂之意。這也就是所謂的
「盂蘭盆會」。七月十五的盂蘭盆會活動早在宋代時期已經非常盛
行，孟元老在《東京夢華錄》中曾經記載過北宋時期京城中舉行盂
蘭盆會時的盛況：「先數日，市井賣冥器、靴鞋、幞頭、帽子、金
犀緞帶、五彩衣服，以紙糊架子盤游出賣……要鬧處亦賣果實、種
生、花果之類，及印賣尊勝目連經。又以竹竿斫三腳，高三五尺，
上織燈窩之狀，謂之盂蘭盆。掛搭衣服冥錢在上焚之。」❷❺適逢此
日又是道教的中元節，為地官赦罪之日，因此祭鬼活動更是開展得
非常熱鬧紅火。道士們於此日要大顯身手，做各種各樣的超度、薦
亡法事，如做齋打醮、攝孤判斛，施放焰口等等。七月十五對於江
南民間來說，自然也是一個重要的祭鬼日子。屆時人們要進行祭祖
先、掃孤墳、放水燈、施冥衣、燒路頭、送羹飯等多種祭祀活動。
在同一個祭祀的場地上，常常是數路祭祀大軍同時並存，和尚們站
在一邊誦唱經文，擊磬撞鐘，道士們站在另一邊步罡踏斗，舞劍弄
印，廣大群眾則在祭台下面焚香點燭，磕頭求拜，儼然是一幅祭鬼
大集會的景象。

　　七月十五祭鬼活動中的一項重要內容，是搬演目連戲。目連戲
與佛教經典有著比較直接的淵源關係，所演故事主要來源於《佛說
盂蘭盆經》。其故事主要講述目連以天眼看到母親生在餓鬼道，如
處倒懸，受盡苦難，便向佛祖釋迦牟尼求援。佛祖命他在七月十五
日眾僧自恣時，集百味飲食於盂蘭盆中，供養十方僧眾。目連依
之，其母終於得救。由於目連戲中有著大量的鬼靈形象，充溢著鬼

❷❺　〔宋〕孟元老《東京夢華錄》卷八。

靈的氣息，因此它很早就被作為一種獨特的祀鬼供品，奉獻到了鬼
靈的面前，並與七月十五中元節這一祭鬼的節日牢牢地結合為一個
整體，成為這個節日裡形式眾多的祭鬼儀式中的一個組成部分。

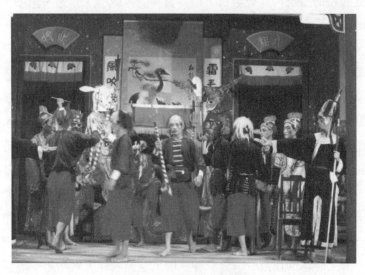

圖 3-3　紹興的目連戲

浙江紹興的目連戲是一種頗有代表性的平安戲形式，它在當地群眾遇到
災害、疫癘時經常要進行搬演。圖為紹興目連戲中捉拿劉氏的場面。

　　江南民間目連戲的演出歷史非常悠久。據有關學者研究，早在
南宋時期，就有一些南渡的路歧人把目連戲從北方中原地區帶到了
杭州、紹興一帶。㉖從明末張岱《陶庵夢憶》中有關徽州旌陽戲子

㉖　參見徐斯年《漫談紹興目連戲》（紹興市魯迅研究會編《紹興魯迅研究》第
　　七期），頁 76。

在紹興搬演目連戲的記載，以及現在杭州、紹興一帶的目連班藝人自稱其祖先來自河南的情況來看，這種說法是有一定道理的。到了明清時期，江南民間演出目連戲已經非常普遍，並且逐漸形成了當地的一些獨特風格。根據現有資料來看，江南民間目連戲大致可分為浙北杭州、紹興目連戲系統，浙西開化目連戲系統，蘇南高淳目連戲系統。❷這些不同系統的目連戲各有自己的歷史來源、演出內容、演出形式和地方特色，但其演出的目的卻比較一致，那就是祭祀、超度鬼靈，以求鬼靈保佑人們村社平安，家室無事。

江南民間演出的目連戲在內容上與祭鬼祀鬼的演出目的非常契合相配，這一點在當地各種不同系統的目連戲形式中都有著充分的體現。如紹興目連戲敷演的是：目連之父傅相及其妻子劉氏二人一貫尊崇佛道，樂善好施，吃素修行。傅相死後，玉帝派白鶴把他接走，但劉氏誤認為是上天故意派遣白老鷹來奪走其夫的生命，因此背叛佛門，造孽作惡，不但棄素開葷，而且還把狗肉饅頭給和尚吃。陰曹地府派無常去傅家勾攝了劉氏的性命，並把劉氏送進了十八層地獄之內。後來目連在觀音（一說地藏王）處求得法寶，打開地獄之門，放出了所有的冤魂屈鬼，劉氏也最終得到了解脫並轉投人生。從這一故事的情節內容來看，除了十分鮮明的勸人為善的寓意以外，其與鬼靈的那種密切關係以及濃厚的祭鬼色彩也是顯而易見的。整個的目連戲演出就像是一幅鬼靈群像的寫照或一場度鬼儀式的操演，顯示了相當強烈的祀鬼戲特徵。因此，它常常被專門地運

❷　參見姜彬主編《吳越民間信仰民俗》第五章〈酬神祀鬼的戲曲〉（上海文藝出版社 1992 年版）。

用到祀鬼的場合，並與這種場合形成了相當密切、協調的關係。

圖 3-4　劉氏

江南地區目連戲中一個惡人的形象。她背叛佛門，殺狗開葷，最後被打入
十八層地獄，永世不得超生。

　　江南民間還有一種很有代表性的祀鬼戲形式，即所謂的「大
戲」，亦稱作「平安大戲」。它是在一些傳統的正本戲，如《玉麒
麟》、《何文秀》、《倭袍》等之中，插入目連戲中的一些有鬼靈
活動的場次，如「起殤」、「施食」、「男吊」、「女吊」、「無
常」等等，由此而構成一種在總體內容上以正本戲為主，在具體場
次上又有很多反映鬼靈內容片段的拼合式戲劇形式。這種「大戲」
形式的出現，是與當地祭鬼活動的實際需要和祀鬼戲的「供不應

求」之矛盾現象相適應的。在舊社會，江南民間祭鬼的活動非常頻繁，但是一些由業餘藝人組成的目連戲小班子，不但人數少，規模小，而且數量也十分有限，遠不能滿足祭鬼祀鬼的實際需要。於是，人們便對於專業演員演出的正本戲改頭換面，摻入了目連戲中的部分內容，這樣便形成了帶有拼合特點的「大戲」形式。因此，大戲實際上可算作是目連戲的一種變體。魯迅先生說：「『大戲』和『目連』，雖然同是演給神、人、鬼看的戲文，但兩者又很不同。不同之點，一在演員，前者是專門的戲子，後者則是臨時集會的 Amateur——農民和工人；一在劇本，前者有許多種，後者卻好歹總演一本《目連救母記》。然而開場的『起殤』，中間的鬼魂時時出現，收場的好人升天，惡人落地獄，是兩者都一樣的。」❷❸此話基本上已經說清楚了大戲與目連戲之間的異同。

　　大戲與目連戲一樣主要也是在七月十五中元節時演出的。除此之外，有的地方在其他一些祭鬼活動和祭鬼時間裡也要聘請戲班來演大戲。如紹興民間過去把五、六月視為「凶月」，因此必須舉行祀鬼活動以除邪祟，屆時多有大戲演出活動。據《紹興風俗志》記載，每年值此，紹興城鄉各地就要組織演出平安大戲之事。事先頭家到茶館中與戲班頭首定戲，並以大紅紙寫成海報，張貼演戲之處（俗稱此為「標紅」）。演出前一天，戲台對面搭起瓦棚，神桌台上供神碼、果品。戲於午後正式開演，演員們拜過神明後，鳴炮灑酒，鼓樂頻起，然後出王靈官及眾小鬼，表演「起殤」，然後再演

❷❸　魯迅《且介亭雜文末編·女吊》（《魯迅全集》第六卷，人民文學出版社1981年版）。

正戲。戲中演到重要人物傷亡時，就要插演「男吊」、「女吊」、「無常」等節目，讓無常把劇中人的靈魂勾去，然後是幾段地獄的生活，如下油鍋、鋸身體、割頭顱、斷手腳等等，接著再演正戲。如此反復多次，直至正戲演出結束。戲文演完後還要進行一些「善後」之事，如趕吊、掃台，焚燒冥錢道具等等，表示已將鬼氣趕盡，這樣才算完成了大戲的全部演出工作（詳見本書第五章第一節）。

祀鬼戲中除了像目連戲和大戲這樣一些比較常見的劇目形式以外，也有一些是流傳範圍不廣，地方色彩甚強的地方性劇目。這些劇目不像目連戲和大戲那樣在整個江南地區都具有重要的影響，也不像目連戲和大戲那樣具有較大的規模，它們只是在江南的局部地區進行演出。但是，它們卻以其鮮明的地方特色，活躍在當地民間的祀鬼舞台上，並成為頗受當地群眾歡迎的社戲形式。例如浙江永康地區的「醒感戲」，就是這一類的劇目。「醒感戲」共有九本，即《逝女殤》、《狐狸殤》、《撼城殤》、《溺水殤》、《斷緣殤》、《孝子殤》、《毛頭殤》、《草集殤》、《精忠殤》，亦稱作「醒感九殤」。這些戲的名稱上都有一個「殤」字，可以看出它們所具有的那種鮮明的祭祀鬼魂，超度亡靈的性質。所謂「殤」者，就是指那些因非正常的原因而早死或冤死的人。按照永康一帶民間迷信的說法，非正常死亡的情況共可分為三十六種，如天殤（雷擊）、地殤（地震）、水殤、火殤等等。人們認為這三十六殤鬼魂冤孽深重，而且最不安分，因此一定要好好祭祀超度，使冤魂屈鬼得到安撫解脫，以免因這些冤魂屈鬼的「作亂」而給人們帶來不幸和災難。舊時永康地區人多地少，農業生產一直比較落後，很多農民棄農從工，學起了補鍋、修傘、打鐵、鑄瓢等手藝。這些人經

常離鄉背井,最後客死他鄉。在家的親屬不能使自己的親人死而復生,於是便只有為他超度祭奠一番,以表對於亡靈的安撫和慰藉,這就是當地盛行「做殤」活動的主要社會原因。

醒感戲正是在適應著這種宗教需要的基礎上逐漸興盛起來的。為了要使死去的亡靈感受到「精神上的愉悅」,演戲當然必不可少;同時,人們要形象地表現冥間地府的「生活」,「親眼目睹」亡靈的活動,就也只有藉助戲劇的形式才能得以實現,因此醒感戲便成為永康地區超度亡靈時經常需要和利用的一種節目。醒感戲每本都有「殤」字,正表現了為各種不同形式的殤鬼做超度的內容。如《毛頭殤》是超度上吊而死的殤鬼,《溺水殤》是超度溺水而死的殤鬼等等,可見醒感戲的祭鬼特徵十分地明顯。

二、禳災戲

禳災戲是為了驅災逐疫,消彌禍患而演出的平安戲形式。前已論及,舊時人們由於找不到引起災害、疫癘、禍患的原因,便以為這一切都是鬼魅邪祟所為,而這種觀念又導致了進一步的迷信推論:既然人間的一切災禍都與鬼祟有關,那麼也只有運用驅除鬼祟的方法來對這些災禍進行禳解,災禍才能被徹底地祛除,人們的安全也才會有真正的保障。在這種思想的指導下,人們開始用起了對付鬼靈的另一種手段,即以強硬的方式對鬼進行對抗和鎮壓,迫使鬼收回肆虐的法術,乖乖地就範於人間的管束。於是便有了種種驅鬼逐疫的宗教活動以及種種消災彌禍的祓除儀式,同時也便有了種種獨特的禳災戲表演形式。

舊時江南農村中,凡是發生了水災、火災、旱災、蝗災、疫

癘、邪祟、殤死等等不幸之事時，都要以演戲的形式來進行禳解。
其活動之頻，形式之多，實難一一盡述。如浙江杭州、寧波、海
寧、溫嶺等處過去都有演「謝火戲」的習俗，就是出於禳解火災的
目的。杭州是歷代火災頻發的地區，南宋建都於此之後，專設了火
神廟，並經常舉行祭祀活動。其中以佑聖觀歷史最久，名氣最大。
每有重大火災發生時，佑聖觀中都要演出幾日幾夜的謝火戲，以求
火神保佑，幫助人們鎮壓邪祟，除祛火災。寧波鄉間遭火災後，要
上演《水淹七軍》、《水漫金山》等戲，意在以水克火。也有的是
要演出《大捉王通》之戲，表示將縱火引災的邪祟鬼魅抓走。寧波
演謝火戲時還規定禁演《九江口》、《火燒博望坡》等劇目，因為
這些戲中都有盛大的火勢，於禳除火災不利。演出謝火戲時還要舉
行一些祭祀儀式，如溫嶺一帶演完謝火戲後，遭受火災的家屬要
「蕭衣冠，拜台上」，表示其心願之誠，決心之堅。

　　舊時江南農家尤怕蝗蟲的侵襲。每有蝗蟲來臨，便以為是觸犯
了神靈，致使天降大難，因此為禳除蝗災而演出的戲也特別多。葦
苧白《諤崖脞說》中記載：「江南風俗，信巫覡，尚禱祀，至禳蝗
之法，惟設台請優伶搬演《目連救母傳奇》，列紙馬齋供賽之，蝗
輒不為害。」本來蝗蟲的侵害只是一種自然現象，與神靈邪祟並無
聯繫。但是舊時江南農民卻天真地認為蝗蟲來犯是觸犯神靈鬼祟所
致，因此要用戲劇禳之。更為可笑的是，許多文人也相信這種迷信
說法。如葦苧白在《諤崖脞說》中就寫道：「自康熙壬宣（公元
1722 年──作者注）……蝗大至，自城市及諸保堡競賽禳之。親見伶
人作劇時，蝗集梁楣甚眾，村氓言神來看戲，半本後去矣。已而果
然。如是者匝月，傳食於四境殆遍，然田禾無損者。或賽之稍遲，

即矗然入隴，不可制矣。」由是可見禳災戲在舊時社會的影響是多麼巨大。

紹興地區過去還有一種「蚰蟲戲」，是為了袚除稻田中的蚰蟲而演出的禳災戲形式。農曆五、六月間，稻苗已經抽齊，由於天氣炎熱，田水蒸發，稻苗極易生蚰蟲或患其他疾病，於是便要專門演一場「蚰蟲戲」。演時由一個演員扮作蚰蟲精，作殘害稻苗之狀，另一個演員則扮作稽山大王，與蚰蟲精搏鬥，並將蚰蟲精殺死。然後稽山大王在台上宣布：「蚰蟲殺死，年成到十三成半。」於是農民們便歡呼起來，以為已將蚰蟲除盡。㉙

要是遇上一些疫癘疾病之事，江南民間也經常要舉行演戲活動來進行禳解。如溫州地區過去經常發生瘟疫，對人的健康危害極大。人們以為這是瘟神作祟所致，故要大演禳災戲以解疾患。屆時要把當地信奉的忠靖王請出廟外巡行，然後再搭台演戲數本，名曰「演平安戲」，藉此袪除瘟疫。古人對於這種現象批判道：「疾病之家，不事醫藥，邀請鄉鄰饕餮之徒，借優孟衣冠，扮邪神形狀，跳舞呎呼，恣噉酒食，謂之跳傷……。更有戲頭人等，圖攬生意，妄稱某某疾病，演戲即愈，以神其說。」㉚紹興、寧波地區，舊時每逢春季，經常流疫盛行，而人們所能開列的最好藥方，就是上演禳災戲《月明度柳翠》。在清人的一首詩中，對這種荒誕的現象進行了真實地描寫：

㉙　參見紹興市文聯編《紹興風俗簡志・社戲》。

㉚　〔清〕紹興師爺傳鈔秘本《示諭集錄》。

奏罷霓裳卻鳳笙，首春逐疫半嚴城，

踏歌角觝餘風在，夜夜高棚演月明。❸

　　原注曰：「元夜村巷演《月明度柳翠》之劇，以逐疫也。」演戲並不能治病，這是非常簡單的道理。但是對長期處於科學水平低下，文化愚昧落後的舊時江南農民來說，卻十分合乎情理。因為在他們看來，病疫災害都是邪祟帶來的，而利用那些體現著佛家神奇力量和度脫凡人苦難之意蘊的宗教劇形式，正可起到壓制邪祟為非作歹，驅除危害人們疫癘病害的作用。於是，疫病與禳災戲之間，就自然地建立了一種似是而非的因果聯繫。

　　在禳災戲中，最有代表性的劇目仍是目連戲。起初，目連戲是一種為了追薦祖先，超度亡靈而演出的祀鬼戲，但是到了後來，目連戲的宗教功能有了擴大和發展，它不但被運用到祭祀鬼魂的場合，而且也被用到了酬神償願、祈福禳災、驅鬼逐疫等等各種場合，變成了解決人們現實生活中的各種厄難、災害、鬼祟、妖孽、禍患的「萬用靈丹」。例如紹興地區過去常有「五殤」之事發生（即有人淹死、燒死、餓死、殺死或吊死），人們認為這些五殤之鬼都是冤屈而死的，它們心懷怨氣，時時會向人間施用報復手段，其中最厲害的一招是「討替代」，即讓一個活人去頂替它，而它自己就能夠脫離地獄苦海。因此人們對五殤之鬼一般都特別害怕，凡有五殤之事發生，村民們便要以社的名義聘請目連戲班來演目連戲，以期祓除禳解。這種目連戲開演時，先要由一個演員扮作王靈官的模

❸　〔清〕魯忠庚《鑑湖竹枝詞》。

樣，上台把演戲的主旨說明一番。其詞曰：

> ×鄉×村今送平安大戲（即目連戲）一台，家家戶戶各得平
> 安。有恐五殤之鬼前來襲擾，為此特演此劇以祈解除。善
> 哉！

這段開場白直截了當地表明了目連戲演出的宗教目的，也十分清楚地揭示了目連戲演出的禳災性質。隨著目連戲宗教功能的擴展，甚至連皇帝都要用目連戲來祓除宮廷中的災異邪祟。例如：「乾隆初，純皇帝以海內昇平，……演目犍連尊者救母故事，析為十本，謂之《勸善金科》，於歲暮演之，以其鬼魅雜出，以代古人儺祓之意。」[32] 目連戲之所以會成為一種具有多種宗教功能的戲劇形式，與其內容上充斥著鬼神形象，以及濃厚的神奇色彩有關。凡是熟悉目連戲的人，都會震懾於目連戲中所表現的眾多的神鬼形象，盛大的祭祀場面，神奇的法術變幻，恐怖的地府景象。這些表演內容的聚集會合，使目連戲當之無愧地成為我國最具代表性的宗教劇形式，成為從古至今婦孺皆知的「鬼神戲」典範。正因為如此，人們才會把目連戲視為一種具有廣大神通和巨大威殺力量的戲劇形式，經常運用以禳災彌禍，驅邪逐疫。

江南民間還有一種「孟姜戲」，也是禳災戲中經常上演的劇目。孟姜戲主要講述萬喜良之父在祝壽之日為了炫耀家財，在堂上懸掛了一柄稀世寶物七星劍。奸臣趙高因企圖把劍占為己有的目的

[32]　〔清〕昭槤《嘯亭續錄》卷一，〈大戲節戲〉。

沒有實現向秦始皇進以讒言，並把萬喜良抓去修築長城。萬妻孟姜女為了得到丈夫的消息，千里迢迢趕到長城腳下，不料其夫已亡。孟姜女悲慟萬分，她利用秦始皇的好色向他提出斬趙高、百官戴孝，為萬喜良超度等要求。在這些願望實現後，孟姜女自盡身亡。這一戲劇的故事情節來源於當地民間傳說，但在作為禳災戲演出的時候，它也像目連戲一樣，其內容中穿插了許多與鬼有關的情節。如萬喜良死後要表演「放焰口」等超度鬼魂的儀式，孟姜女上吊時要表演「女吊」、「男吊」等吊死鬼的形象，趙高被殺時則要表演無常、小鬼捕捉趙高，勾其魂靈的捉鬼場面。這些內容都是為了配合禳災活動的需要而被添加進去的，它們與表演民間故事的傳統孟姜戲融為一體，匯成了一種帶有濃厚鬼神色彩的禳災戲形式。從演出場合來看，孟姜戲基本上都是在村中發生「五殤」之事，或者有了某種災邪現象時所演出的，這與禳災性目連戲的演出情況完全一致。

三、太平戲

太平戲是在村社平安無事的時候演出的平安戲形式。舊時江南農村中，不但有了災異疫癘的時候要演戲，而且太平無事的時候也要演戲，其目的是為了將這種太平的景象一直保持下去，使鬼祟們永遠不敢來犯。因此，太平戲實際上是人們為自己開設的一帖「預防藥」，服了它就可抵禦邪祟病害的侵襲。例如過去金華一帶在年成尚好，太平無事之時，為了免除可能發生的天災人禍，經常要請傀儡戲班到村中來演太平戲。演出前，村里備好一份香燭、紙錠以及酒菜葷腥，由一兩個村民首領隨同主演者提幾個傀儡，到社殿祭

拜，祈求保境安民，然後再回到村中開台演戲。一般多演那些慶祝豐收，感謝神靈的戲，有時也要加上一些禳除災害，驅捉鬼祟的內容。據說演過這些戲後，家中村中就會清潔太平，災異盡掃。紹興農村中凡遇太平時節，有時也要演「風順雨調」戲。演時由演員分別扮成「風」、「雨」、「雷」、「電」四個角色，在台上跌打滾翻表演一番。有時還要出現一個天神的形象，表示對於這些事物的控制和掌握。這種戲的宗教意義相當明顯，那就是企圖依靠神靈的力量對自然災害加以管束和控制，使村社中永遠五穀豐登，六畜興旺，人口平安，家門清潔。

以上所舉的種種平安戲形式，在演出性質上有著相當的一致性，那就是它們都帶有鮮明的禳災意義。平安戲不是一種隨隨便便的演出，它擔負著極其嚴肅而重要的宗教使命。演出它是因為村社中出現了人們難以抵禦的災害，或者即使沒有遇上災害，但也仍有隨時發生災害的可能和危險。人們希望藉助於這種平安戲的演出，去消滅那些加害人類的魑魅魍魎，戰勝那些危及村社的災病邪祟，因此，平安戲實際上是一種舊時江南人民解決各種災害問題的工具和武器。透過平安戲那種禳災功能的表層，我們可以觸摸到人們渴望平安，企求健康的社會心理。舊時的江南人民雖然身處經濟、文化都比較發達的地區，但是現實生活中的苦難卻層出不窮，特別是重大的災患、病疫，常常使當地人民陷入絕境。因此，人們呼喚平安，追求健康就成為歷史的必然。平安戲的出現，正是這種歷史的必然要求和強烈的現實慾望的產物。平安戲雖以「平安」為名，但是實際上卻恰恰是不平安的社會環境的產物。它表明了現實生活中許許多多不平安的事情已影響了人們的生活，殘害了人們的生命，

於是才會產生平安戲這種獨特的宗教演劇形式，也才會有如此頻繁的平安戲演出活動。

平安戲與鬼靈的關係非常密切，這一點在上文所述的許多具體事例裡已有清楚的體現。由於人們那種災與鬼有關，鬼又與戲有關的迷信邏輯，使得本來風馬牛不相及的災、鬼、戲三者之間形成了一種奇妙的聯繫。這種聯繫不僅使鬼成了給人們帶來災難的罪魁禍首，同時也使鬼成了那些具有禳災驅疫、祈求平安的戲劇形式中的主要角色。各種奇形怪狀，名目繁多的鬼靈形象在平安戲中佔據了重要的地位，有的甚至成為整本戲的主宰。例如目連戲中的「男吊」、「女吊」、「無常」，醒感戲中的「九殤」，孟姜戲中的「捉趙高」、「祭喜良」等等，都是充斥著大量的鬼靈形象的戲劇場面，它們或表現了痛苦悲慘的地獄生活，或表現了祀鬼祭鬼的盛大活動，或表現了勾人魂魄的鬼術鬼法。總之，與鬼有關的各種景象，在平安戲中都有著充分的展現，有的甚至是達到了淋漓盡致，窮形盡相的程度（詳見本書第五章第二節）。

除了鬼靈的形象在平安戲中頻頻出現以外，一些驅鬼、捉鬼的活動也經常成為平安戲的主要表現內容。迷信的人們認為，只要在戲中把鬼捉住或驅除，現實中的鬼就不會繼續危害人類，災疫也就可因此而得以消除。這種以戲捉鬼的觀念，雖然是十分幼稚可笑的，然而也多少反映出古代社會中的人們企圖通過自己的力量來駕馭鬼神，控制災疫的心理要求。面對鬼魅的挑戰，人們除了以祭祀供奉的方法來對其進行安撫和求饒以外，另一方面也採取了一些具有積極意義的「進攻型」手段，例如捉拿、驅趕、詛咒等等，藉以抵抗鬼魅的侵犯，平安戲便是根據這方面的要求而產生的演劇形

式。它成了人們戰勝魑魅魍魎的重要法寶。在平安戲身上，我們多少看到了一些舊時人們留下的反抗精神和叛逆勇氣。

第四節　償願戲

償願戲是指在實現了某個心願後演出的帶有向神靈還願性質的社戲形式，這種演劇形式的產生與人們的祈願行為有著相當密切的關係。舊時社會，人們的許多心願和要求在現實生活中是難以實現的，因此他們只有向神佛菩薩祈願，希望通過神靈的力量來滿足自己的慾望。在向神靈表達自身要求的同時，人們也會許下一定的諾言，表示如果願望一旦實現，就要對神靈進行豐厚的報償，或允以重修祠廟，再塑金身，或允以三牲犒賞，香燭供奉。江南民間以前還常有在了卻了某種心願後，以演戲的方式來向神靈償願的做法，這就是所謂的「償願戲」。以戲作為還願的禮物，不但格調高雅，而且也被認為是投神所好。而這種演出也確實非常適合於用來表達人們在實現了願望以後對神靈的感激之情。

舊時江南地區的償願戲中以「龍王戲」最有代表性。龍王戲是當地人民在實現了解除乾旱，甘霖普降的願望後，為感謝龍神而演出的戲劇形式。它的演出規模十分盛大，往往是一村或數村中的全體村民傾巢出動，人人參與。其演出形式也極為隆重。如舊時寧波、奉化一帶的群眾在請來龍王並降下雨後，便要舉行盛大的龍王戲演出活動。演戲的日子要經過精心的挑選，一般都忌在「火日」那天演出。因為龍性屬水，與火相克，故必須對此日有所禁忌。到了演戲那天，龍王廟中燈籠高掛，香火不熄，龍案上擺滿了各色祭

品。成群結隊的群眾湧入廟中，共接龍神出來看戲。龍王戲的第一本劇目，一般都要演《水漫金山》，這象徵著龍王的法力無比強大，所降的雨水就像水漫金山的情景那樣。以後的節目可以隨便點選，但是其中不能有損害龍王形象的內容出現，如《那吒鬧海》之類對龍王不利的劇目，此時就不能上演。有的地方在演正戲之前，還要先演一段開場戲——《龍王行雨》，這是一齣帶有濃厚的求雨敬龍性質的償願戲形式。戲中一個演員扮成龍王形象，手執令旗，指揮著風、雷、雨、電四員大將，台上旗幡搖動，鼓聲如雷，電光閃閃，四大將各執雨傘、琵琶、寶劍、銅鏡等物，前後翻滾，奔騰跳躍。這些動作刻畫了龍王布雲施電，行風作雨的生動情景，也表現了人們對於龍王功高德重，賜民鴻福的熱情歌頌。這樣，人們企圖報答龍王、感謝龍王的心願也就算實現了。

為了償還求子或小孩「度關」等方面的心願，當地群眾也要經常演償願戲。如金華地區過去凡是結婚後數年未孕的婦女，都要到寺西殿中的菩薩處許願，請求菩薩賜福送子於她們，並允諾得子後必請戲班演戲酬願。此願如果真能實現，此家便要拿出一筆戲金，到外地去請得上等戲班，專為酬神償願而演戲。❸有的家庭較為貧困，卻也要向親友借取一些資金，在村中演一齣草台小戲，或者表演一些疊八仙之類的彩頭戲，這樣也算是向菩薩表示了自己的心意。松陽地區過去在為小孩舉行度關儀式時，也要演償願戲。小孩在出生以後的數年中，由於身體還未完成發育成熟，抵禦疾病的能力很差，故很容易得病甚至夭折。迷信的人們認為這是由於小孩的

❸　參見金華市文聯、文化局編《金華地區風俗志》。

生命中有許多「關口」，而這些「關口」又難以闖過的緣故，因此要在菩薩面前許下心願，如果小孩能身體健康，安全「過關」，就為菩薩專門演戲。松陽一帶視陳十四夫人為小孩的保護神，每到陳夫人廟會之日，許多「度了關」的家庭便要大演償願戲，戲的內容多以歌頌陳夫人的功績、恩德為主，有時也要搬演一些具有喜慶、熱鬧色彩的其他戲文。

償願戲與前幾種社戲形式有著不少的相似之處。它所要企求實現的，經常是一些關於年成有望、風順雨調、無病無災、吉祥太平等方面的願望，這與年規戲、平安戲的演出目的非常地一致。它所要償願的對象，一般都是些具有廣大神通，深受當地民間信奉的神靈佛祖，這與廟會戲的演出情況也十分相同，總之，由於償願戲所要表現的心願都離不開酬神祭鬼，祈吉求祥這一主旨，因此它與年規戲、廟會戲和平安戲等演劇形式有著許多交叉融合之處。但是另一方面，償願戲也有著自身的特點，那就是它具有十分鮮明的「交易」性質。償願戲的演出就如同人與神靈所做的一筆交易，如果神靈滿足了人們的願望和要求，人們就給予報償，就演出償願戲；相反地，如果神靈沒有滿足人們的心願和要求，人們就不會為其演戲，有時甚至還會對其進行報復性的懲罰。因此，償願戲實際上代表了一種人神之間進行交易的籌碼，是人們在實現了某種慾望之後所付出的報償性代價。償願戲的這種特點，反映了古代社會，特別是明清以後江南民間所具有的朦朧的商品意識。隨著商品經濟在江南地區的迅速發展，人們思想中逐漸產生了商品觀念，他們懂得了物質交換的必要性，也學會了如何利用一定的財富去獲取自身所需之物的手段。因此，他們與神靈菩薩也做起了交易，神靈菩薩答應

了他們的某種請求、某些條件，他們就為神靈菩薩演戲，以為如此雙方才各得其所，互有惠利，人神兩方都能皆大歡喜。

　　以上我們已經把江南民間社戲的四種類型——年規戲、廟會戲、平安戲、償願戲作了概括的介紹，它們雖然不能代表和涵蓋江南民間社戲樣式的全部，但是卻基本上反映了江南社戲的總體面貌和主要特點。因此，如果我們能夠充分地了解它們，也就能夠順利地打開江南民間社戲的神秘之門。

第四章
江南民間社戲的演出功能

　　年規戲、廟會戲、平安戲、償願戲這些江南民間社戲的具體形式對於古代的江南人民來說，具有著非同小可的作用。在古代江南人民的心目中，這些戲的演出將會決定人們的生活方式和前途命運，將會直接影響到人們的生死存亡和禍福安危。社戲之所以會對古代的江南人民產生如此重要的影響，完全是因為它與鬼神之間所具有的那種神秘關係。社戲自產生之日起，就是帶著神聖光圈的宗教聖物，它肩負著人神溝通，人鬼交接的重大使命。正是藉助了社戲這種特殊的演劇形式，人們才能了卻向神表示忠誠、禮敬、崇拜、祈求、酬答等等的心願，也正是藉助了社戲這種特殊的演劇形式，人們才能實現驅除鬼魅、保障太平的現實目的。

　　在浙江省青田縣一個不甚起眼的祠堂戲台上，曾經刻著這樣一段文字：

　　　州縣有社令之主，官衙有宣戲之文。分村各保非戲無以答神明、卻鬼魅、保平安、除邪祟，爰是而作戲。戲非有台何以聲笙簧，登優伶，集人民而瞻仰止也！是以度川歷年有舊

規，春祈秋報必演戲文。❶

　　此文雖則簡短，但卻堪稱是一篇張揚社戲演出宗旨的宣言書，其中「答神明、卻鬼魅、保平安、除邪祟」十二字，是對社戲功能的最為精闢的概括，極其明確地揭示了千百年來社戲演出之所以在江南民間廣為盛行的根本原因。是的，社戲的奇特之處，就在於它可以作為人們手中的一種獨特工具，去與鬼神進行溝通、交接、對話和聯繫，去向鬼神充分地表達自己的意圖和要求。社戲那種鮮明的表演性和形象性特點，使它可以在鬼神的身上產生一種特殊的作用，讓那些鬼神們或為之而賞心悅目，愉悅萬分，或為之而震懾恐懼，乖乖地服從於人的控制和支配。因此，對於古代社會的人們來說，那些專為鬼神演出的社戲形式，實際上是充當了一種聯繫人與鬼神兩個世界，溝道人與鬼神兩方關係的特殊橋樑。

　　當然，在以演戲的形式向鬼神表示崇敬、虔誠或者某種意圖的時候，人們也並沒有忘記自身享受的需要。過慣節衣縮食日子的舊時江南人民是很懂得藉助各種機會來為自己服務的，因此當他們在為鬼神演戲的時候，通常也乘機與鬼神們一起同享這份難得的快樂。這種人向鬼神「借光」看戲的情形後來甚至發展到這樣的程度，即為鬼神演戲只不過是個名義，實際上所有的社戲演出活動，其真實意義恰恰都是為了人們自身娛樂、享受的需要。明人姜准在《歧海瑣談》一書中曾經對這種現象作過生動的描寫：「永嘉每歲

❶　浙江省青田縣黃肚村湯氏祠堂戲台碑文（《中國戲曲志·浙江卷》〈演出習俗〉）1988 年。

元夕後，戲劇盛行，雖延過酷暑，勿為少輟。如縣府有禁，則托為禳災賽禱，率眾呈舉，非遷就於叢祠，則移香火於戲所，即為瞞過矣。」❷此話已把民間演出社戲的真實意圖說得非常透徹。原來，人們之所以如此熱衷於村社中的祭祀演劇活動，之所以對這種演劇活動表現出如此之大的關注和熱情，並非完全出於對鬼神敬拜奉獻的動機，實際上倒常常是借用著祭祀鬼神的名義，圖個自身快活而已！

由是可見，江南民間社戲的演出活動，實質上是一種具有娛鬼神、除邪祟、樂世人等多種功能的文化現象，它一方面體現了人們對於鬼神的虔誠、崇仰和敬重，另一方面又顯示了人們自身的文化要求和審美情趣。因此，在社戲這種看來頗為粗陋簡單的演劇形式之中，實際上卻包含著十分深刻的文化內涵，反映了人與鬼神世界，人與現實世界，人與藝術世界的多重關係。

第一節　取悅鬼神

社戲演出的第一個功能是使鬼神感到精神上的愉悅，因此而能永遠對人們關照和佑助。從原始時代起，人們就一直在尋求各種可行的爭得鬼神保佑的方法。後來，他們終於找到了祭祀這一「有效」的手段。祭祀是由人向鬼神奉獻一定的物品，以此求得鬼神的理解和歡心，並換取鬼神庇護和佑助的宗教行為，這是舊時社會中人們與鬼神交接溝通的一種重要的手段。古人云：「祭者際也，人

❷　〔明〕姜淮《歧海瑣談》卷七。

神相接，故曰際也。」❸現代的宗教學家們也認為：「獻祭與祈禱是信仰者與信仰對象，人與神進行交際和交通的行為方式，表現了人對神的感情和態度……獻祭乃是對神靈依賴感和敬畏感等宗教感情的行為表現。信仰者通過這樣的宗教行為與其所信仰的神聖對象打交道，求得神的幫助來達到和滿足自己的目的和需要。」❹多少年來，祭祀一直被迷信的人們奉為至寶，在農事、節慶、喪葬、災疫等各種場合，都有著極為廣泛的運用。東漢時期的思想家王充曾在其《論衡》一書中，對於中國古人的祭祀行為作過一定的心理剖析，他說：「世信祭祀，以為祭祀者必有福，不祭祀者必有禍。是以病作卜祟，祟得修祀，祀畢意解，意解病已，執意以為祭祀之助，勉奉不絕。」❺在這裡，王充已經能夠認識到人們之所以大興祭祀之風，主要事出於那種祈吉畏禍的迷信心理。東漢以後，隨著道教、佛教的風行推廣，祭祀活動更是紅火興旺，層出不窮，特別是民間那些酬神祀鬼的香火，常常是遍地可見，終年不熄。

從人們在祭祀活動中所奉獻給鬼神的祭禮性質來看，主要可以分為兩種類型。一種是物質性的祭禮，奉獻這種祭禮的目的主要是為了滿足鬼神們「物質生活」上的需要。據《說文》的解釋，「祭」字的本義就是表示一個向神獻肉的動作：「夕」同「勹」，從「肉」，「又」同「屮」，從「手」，「示」則是一種古代祭神的物件。把這三個字合在一起，即是表示用手拿著肉獻給神鬼享用

❸　見《孝經·士章疏》。

❹　呂大吉《宗教學通論》（中國社會科學出版社 1989 年版），頁 286。

❺　〔漢〕王充《論衡·祀義》。

的意義。向神鬼奉獻的物質性供品當然不僅只限於肉，祭祀時人們在供桌上為鬼神們放上三牲、素果、飯菜、茶酒、糕點等各種食品，這是為了讓鬼神飽享口福，吃得痛快；在祭壇前焚燒衣物、鞋襪、手飾、冠帽等各種穿戴，這是為了讓鬼神衣著齊整，穿得漂亮；在廟門口燒化元寶、冥錢、錫箔、紙錠，這是為了讓鬼神財源茂盛，用得寬餘。反正，凡是人間物質生活上所能享用的一切，人們都毫無保留地供奉到了鬼神的面前，以表自己對鬼神們的誠意。這裡，我們可以看到古人們在祭祀活動上所反映出來的那種「以己度人」，把鬼神視同於人類的十分有趣天真的觀念。他們把鬼神設想成像人類一樣需要有一定的物質條件才能生活，它們也有各種各樣的物質欲望，希圖吃得好一些，穿得美一些，用得寬餘一些。因此，為了求得它們的保佑，人們就盡力地滿足它們，讓它們在物質生活上應有盡有，樣樣齊備。王充云：「修具謹治，粢牲肥香，人臨見之，意飲食之。推己意況鬼神，鬼神有知，必享此祭，故曰鬼享之。」❻人類對鬼神們的那種物質性祭祀，正是出於「推己意況鬼神」這樣一種天真的宗教心理，正是因為相信鬼神本來就具有人類自身所有的一切感覺和特性的緣故。

　　人們奉獻於鬼神的另一種祭禮是精神性的祭禮，奉獻這種祭禮的目的是為了滿足鬼神「精神生活」上的需要。在「以己度人」觀念的驅使下，迷信的古人們不但認為鬼神會像人類一樣具有物質生活和物質欲望，而且認為鬼神也像人類一樣有著自己的精神生活和精神需求。它們具有思想、感情和欲望，它們能夠思考問題，判斷

❻　〔漢〕王充《論衡·祀義》。

是非，表現好惡，感受苦樂。「神（鬼）也與人一樣有憐憫、歡樂、恐懼、焦灼，也與人一樣有癖好與禁忌。」❼既然鬼神們能夠具有一切像人一樣的精神活動，那麼它們當然也會對人類高級的精神活動產品──文化藝術感興趣。在迷信的古人們看來，鬼神們似乎都有著上佳的審美能力和鑑賞水平，它們會像人一樣愛好文化藝術，追求文化藝術，從文化藝術這種高級的精神活動中得到愉悅、享受和滿足。因此，當人們在向鬼神祭祀時，除了考慮到它們物質生活上的需要外，也盡力地從精神生活、文化娛樂的方面來滿足它們的需要。從一些史籍記載的材料來看，中國人很早就懂得運用文化藝術的方式來打動鬼神，使鬼神得到精神愉悅和審美享受的道理。如《詩大序》所引的《樂記》中說：「詩者，志之所之也。在心為志，發言為詩……。故正得失，動天地，感鬼神，莫近於詩。」此話表明，鬼神是聽得懂詩歌，而且也頗有賞詩能力的。那些情真意切，發自內心的詩句，總能打動它們的心靈，使它們為之而感動。東漢的王逸在其《楚辭章句·九歌序》中也說出了相近的意思：「昔楚國南郢之邑，沅湘之間，其俗信鬼而好祠，其祠必作歌樂鼓舞以樂諸神。」他認為人們在祭祀鬼神的時候，之所以都要唱歌跳舞，為的是想利用這些文藝手段來「樂諸神」，即使各種神靈們在精神上有所快樂。又如王國維在《宋元戲曲考》中，指出了舞蹈對鬼神的重要作用：「靈之為職，或偃蹇以象神，或婆娑以樂神」。他認為巫覡的那種優美多姿、輕柔蹁躚的舞蹈動作主要具有兩種作用，一是模仿神靈的形象，另一就是使神靈感到愉悅。這說

❼　葛兆光《道教與中國文化》（上海人民出版社，1987 年出版），頁 80。

明古代的巫覡們是很早就認識了文藝對於鬼神所能起到的獨特作用的。

　　人們之所以要在鬼神的面前演出社戲，也正是出於希望藉助社戲這種獨特的文藝形式來使鬼神得到「精神愉悅」和「審美享受」的目的。中國的戲曲是一種具有綜合性美學特點的藝術形式，它能在人的審美感官上形成強烈的美學印象，使人們感受到極大的精神愉悅。中國戲曲的唱詞曲調有的悲哀低沈，如泣如訴；有的輕快活潑，高亢激越；有的重在描寫景物，抒發感情，有的重在表現人物，刻畫性格。它們經常可以引起人們感情上的共鳴，使人神情搖蕩，唏噓不已，從中體驗到悲壯或崇高的美學享受。

　　中國戲曲的服裝、道具、舞美等等更是具有鮮明的藝術特點。如戲服一般都是大紅大紫，色彩豔麗；臉譜都是黑白分明，個性突出；武打都是聲音響亮，節奏強烈。表現悲憤時是「頓足」、「捶胸」、「搗拳」，表現羞愧時是「掩面」、「遮臉」，表現憤怒時是「顫抖」、「揮袖」，表現激動時是「甩髮」、「搖頭」。這些形象和動作儘管在現實生活中都是很少出現的，但是它們在戲劇舞台上，卻能成為一種具有誇張美的藝術，使人們看得心滿意足，喜悅萬分。

　　中國戲劇在內容和表現形式上的這些特點，不但使它具有了高度的美學價值，也使它產生了強烈的藝術感染。多少年來，人們一直對於戲劇有著特殊的鍾愛和特殊的興趣，深深地為其傾倒和痴迷。明代戲曲家湯顯祖說：「（戲曲）使天下之人無故而喜，無故而悲，或語或嘿，或鼓或癲，或端冕而聽，或側弁而咍，或市湧而排……。無情者可使有情，無聲者可使有聲。寂可使喧，喧可使

寂，飢可使飽，醉可使醒，行可以留，臥可以興。鄙者欲豔，頑者
欲靈。」❽可見，戲劇對於人們的思想感情和審美心理方面能夠產
生多麼巨大的震撼作用。

　　中國戲劇在內容和表演形式上的這些藝術特點，也使它長期以
來一直成為中國人文化娛樂上的一種最主要的方式。早在北宋時
期，江浙一帶的士大夫已多蓄家樂、崇尚聲樂宴飲，在廳堂上設
「紅氍毹」演戲聚樂。南渡後，江南世家大族以「妓樂」、「優
語」為主要表演形式的家樂之風廣為盛行。至明代時，江南地區的
一些地主士紳、豪商巨賈們逢年過節，或家庭喜慶宴客之時，更是
常要演戲助興。一些富家還專門蓄養著一批演員，「父母上壽，婚
嫁大禮，可喚現成優伶。」❾據史料記載，當時紹興的張岱、海寧
的查繼佐等人每逢喜慶之事，都要在家中廳堂上演出「本腔」、
「調腔」、「海鹽腔」等一系列劇種劇目，以供親友共同娛樂。

　　江南地區的普通民眾也經常把演戲作為一種重要的文化娛樂方
式。據《讀書堂彩衣全集》卷四十四記載，明清時期的浙江鄉民
「習俗相沿，奢華競尚，民家宴會，輒用戲劇。」說明當時一般鄉
民雖然家境遠不如富家，但是對戲劇還是非常愛好。家中如有喜慶
之事，便經常要演幾段戲文來出出風頭，找找樂子。一些比較貧苦
的家庭，自己出不起錢做戲，平時就更熱衷於觀看一些由村社出面
組辦的戲劇節目，從這些節目中尋找樂趣。焦循在《花部農譚》一

❽　〔明〕湯顯祖《宜黃縣戲神清源師廟記》（《湯顯祖集·詩文集》卷三十
　　四）。

❾　石成金《家訓鈔·靳河台庭訓》。

書中，曾記錄過關於當地群眾觀看地方戲演出時的歡樂情景：「花部原本於元劇。其事多忠孝節義，足以動人。其詞直質，雖婦孺亦能解。其音慷慨，血氣為之動盪。郭外各村，於二、八月間，遞相演唱，農叟漁父，聚以為歡，由來久矣。」❿可見，中國戲劇，特別是一些地方戲劇，早已成為廣受人民群眾喜愛、歡迎的文藝形式。它們已被人們看作是一種滿足自身文化需求，實現娛樂歡愉目的的手段，看作是一種豐富人的精神生活，使人得到某種審美享受的藝術至寶。

戲劇既然對人類的精神生活具有如此重要的作用，那麼，在迷信的古人們看來，它也一定會討得鬼神的喜歡，於是便出現了種種為鬼神演出，讓鬼神歡娛快樂的戲劇形式。這些戲劇形式的主要功能，就是以完美的藝術和精湛的表演，使鬼神感受到像人一樣多的愉悅、歡樂和滿足，讓它們在轟轟烈烈，熱熱鬧鬧的戲劇氣氛中得到一種藝術的享受。這樣，人們那番為鬼神演戲的良苦用心也就算完全實現了。

從江南民間社戲演出的實際情況來看，其娛神的目的和宗旨都表現得相當地明確。如清董含《蒓鄉贅筆》記載：「楓涇鎮為江浙連界，商賈叢積。每上巳，賽神最盛。築高台，邀梨園數部，歌舞達旦。曰：『神非是不樂也。』」這段描寫江南楓涇一帶民間演戲的記錄中，明確地提出了「神以戲為樂」這樣一個基本的命題。它肯定神靈是具有體驗快樂的感覺神經的，但是這種感覺只有通過演戲這樣的藝術表演方式才能將其激發出來，只有戲台高築，鑼鼓頻

❿ 〔清〕焦循《花部農譚·序》。

敲，文唱武打，歌舞達旦，才能讓神靈充分地獲得藝術的快感和審美的享受。其他一些記有江南社戲演出史料的書目中，也經常寫到「演戲娛神」、「演戲樂神」的情況。如：「今甌俗每歲上巳忠靖王迎會……，俚俗以娛神為戲事。」⓫這是反映溫州地區演出社戲以娛神靈的情況。如「二月春社……，至有競為優戲以樂神者，名平安戲。」⓬這是反映海寧地區演出社戲以樂神靈的情況。可見，江南民間各地的社戲雖然在演出形式上各有不同，但是其目的和功能卻都是為了「娛神」、「樂神」。正是因為有著這樣的獨特功能，江南的社戲才會在群眾中造成如此巨大的影響，並且成為舊時人民群眾現實生活中一項不可缺少的社會活動。

當然，在論及江南民間社戲那種強烈鮮明的娛神樂鬼功能的時候，我們也並不能不提到隱藏在這種功能背後的實際功利目的。任何一種民間信仰或民間祭祀的形式，在它以人與神或人與鬼的形態表現出來的背後，實際上都是反映著一種人與自然，或人與社會之間的關係。人們向鬼神所施行的各種各樣的祈禱、禮拜、祭獻，實際上都包含著他們對自然或社會的某種需求或欲望，而絕不可能是對神明鬼靈們的一種毫無半點自我需求，毫無半點「私心雜念」的玄學信仰。民間的老百姓都很講究實惠，他們不會像那些受過正規宗教教規洗禮的教徒們那樣，只是一味地追求理想的彼岸王國或虛無的神仙世界，他們需要向鬼神祈求的是一些現實生活中迫切需要得到的東西，他們需要請鬼神幫助解決的是一些現實生活中迫切需

⓫　〔清〕黃漢《甌乘補》引《孚惠王靈分佑廟記》。
⓬　〔清〕《海寧州志稿》卷四十。

要解決的問題。總之,他們是為了滿足自己現實生活中的某種需要才去對神靈鬼祟們進行崇拜和祭獻,才去為神靈鬼祟們演戲。正像一些宗教學家所指出的:「享受和佔有自然是人在生活實踐上的必需,這個『必需』卻與人對自然的那種理論上的敬拜直接矛盾。宗教上的獻祭行為就是這些矛盾的心理過程的統一。自然索求並佔有自然者便做出了各種獻祭的動作,說出了各種祈求的言詞,向神格化的自然進行商品貿易式的交換。」⑬這也即是說,人們對鬼神們所進行的種種祭獻活動,不管其態度是多麼地虔誠,祭禮是多麼地豐厚,其根本意義都含有「享受和佔有自然」,「向神格化的自然進行商品貿易式的交換」這樣一種成分。作為特殊祭禮形式之一的社戲活動,其演出的主旨和功能實際上也反映著這樣的特點。一方面,社戲是為了滿足鬼神們「精神上的愉悅」和「文化上的享受」而演出的,但是另一方面,它又帶著向鬼神們進行祈求、交易的目的。它所能給鬼神的快樂和愉悅是有條件的,那就是要它們答應滿足人們現實生活中的某些要求。如果哪年年成大好,倉囷富足,人畜平安,村社興旺,那麼哪年就大演社戲,讓鬼神們美美地享受一番;反之,如果哪年水旱成災,糧食無收,流疫橫行,人畜夭折,那麼哪年就不會有大量的社戲演出活動,鬼神們也失去了享受看戲聽曲的資格。因此,江南民間的社戲演出,從表面上看只是一種消極的崇拜、祭獻行為,但是實際上卻反映了人們希圖運用這種特殊的藝術手段,對鬼神進行駕馭、支配的心理狀態。在這種演戲的活動中,人們的態度並不是完全消極和被動的,他們也有著向鬼神索

⑬　呂大吉《宗教學通論》(中國社會科學出版社 1989 年出版),頁 287。

取的願望，也是在用自己的力量與鬼神進行交涉和鬥爭。「即使諸神也是可以駕馭的，一個凡人可以用焚香，卑辭，許願，奠酒，供香料等手段來左右諸神。」⑭為鬼神們舉行社戲演出，其實也蘊藏著如此的意義。

第二節　祓除邪祟

　　社戲演出的第二個功能是為了祓除邪祟，橫掃村社中的各種危害人類的不利因素。在第三章中已經論及，由於舊時人們的迷信觀念，一些現實生活中的災患疫癘，常常會被看成是鬼魅邪祟之所為。王充在《論衡・辯祟》一文中指出：「世信禍祟，以為人之疾病死亡，及更患被罪，戮辱歡笑，皆有所犯。起功、祭祀、喪葬、行作、入官、嫁娶，不擇吉日，不避歲月，觸鬼逢神，忌時相害，故發病生禍，絓法入罪，至於死亡，殫家滅亡，皆不重慎，犯觸忌諱之所致也。」⑮人們稍有不慎觸犯了鬼魅邪祟，它們就會無惡不作，給人帶來各種各樣的苦難。為了有效地抵禦鬼魅邪祟對人的侵害，人們想出了很多的方法，其中最為重要的一種就是祓除。所謂祓除者，即是運用一定的巫術手段，將鬼魅邪祟象徵性地驅逐或消滅，使災禍得到禳解，疫癘得到控制，因此，祓除的方式也叫做「解除」或「解逐」。早在我國的神話傳說時代，就已經出現了各種祓除邪祟以解疫癘的活動。如傳說顓頊的三個兒子夭折死去後，

⑭　費爾巴哈《宗教的本質》（《費爾巴哈哲學著作選集》下卷），頁462。
⑮　〔漢〕王充《論衡・辯祟》。

一個成為江水中的虐鬼，一個成為若水中的魍魎，還有一個成為野鬼。它們專門危害人類，使人類得病受災。後來出現了一個名叫方相氏的巫官，他組織了一種專門驅除這些鬼魅邪祟的活動，這就是所謂的驅儺儀式。每到年終歲末，方相氏就身披熊皮，頭戴金黃色的眼鏡，帶領著一班人馬在野外或宮廷中左衝右撞，到處搜索，或者圍繞屋子巡遊數圈，一邊口中還要發出「儺」、「儺」的聲音，有時還要跑到江邊。這樣做的主要意思，就是表示已把危害人類，給人類帶來疾病疫癘的鬼魅邪祟驅逐了出去，從此人們便可以太平無事了。（詳見第二章第一節）隨著時代的發展，驅儺形式成為我國最具典型意義的一種祓除活動。如商周時期有「季冬聘王夢，遂令始儺逐疫。」[16]東漢時有「季冬之月……，先臘一日大儺，謂之逐疫。」[17]至唐代時，儺的形式更是五花八門，紛繁眾多，如有所謂的「鄉人儺」、「逐除儺」、「驅鬼儺」、「埋祟儺」、「逐前儺」、「大內儺」等等。[18]唐代的羅隱在《市儺》一文中，也曾記述了當時社會上儺儀風氣的盛行。他說：「儺之為名，著於時令矣。自宮禁至於下俚，皆得以逐災邪而驅疫癘。故都會少年則以是時鳥獸其容，皮革其面目。」

我國古人不但在禳解疫癘的時候要採用驅儺等祓除的手段，而且在遇上乾旱、淫雨、大水等自然災害時，也經常要以祓除的方式來進行解決。如《山海經》中記載著這樣一則神話故事：「蚩尤作

[16] 見《周禮·春官》。

[17] 見《後漢書·律曆志》。

[18] 參見〔宋〕陳元靚《歲時廣記》。

兵伐黃帝，黃帝乃令應龍攻之翼州之野。應龍蓄水，蚩尤請風伯雨師，縱大風雨，黃帝乃下天女曰魃，雨止，遂殺蚩尤。魃不得復上，所居不雨，叔均言之帝，後置之赤水之北，叔均乃為田祖。魃時亡之，所欲逐之者，令曰：『神北行』。先除水道，決通溝瀆。」⑲這是我國古代神話中十分有名的「驅旱魃」故事。黃帝為了戰勝蚩尤而請下旱魃來幫助，結果戰勝了蚩尤之後，旱魃卻因無法回到天上而到處流亡，給人民帶來嚴重的旱災。於是，人們便唸著「神北行」的咒語，把它驅趕到赤水之北，讓它不得危害人類。這則故事實際上反映了我國古代歷史上曾經出現過的為了禳解旱災而進行的祓除活動實況。

　　無論出於何種禳解目的的祓除活動，都是通過帶有驅逐、殺滅邪祟意義的某種祓除性行為方式而得以實現的。這些祓除性行為方式有的十分簡單，只是做幾個驅除、殺滅的簡單動作。如家人有病，便扎上一個稻草人後在它身上砍上幾刀，然後把它扔到河裡，這樣就算已把加害病人的疫癘之祟「趕盡殺絕」。如發生了日蝕、月蝕這類「天災」現象，人們便拿起一個銅盆使勁敲打，認為這樣就可以把吃掉太陽或月亮的「天狗」嚇跑。也有的只是唸幾句祓除性的咒語。但是也有一些祓除方式規模十分之大，其中的內容、程序也十分之多。如一些由巫師、道士等神職人員主持進行的祓除活動，它們實際上已經成為一種系統化、模式化的專門儀式。

　　十分有趣的是，演戲竟然也被古代的人們列入到了祓除活動的行列之中，並且成為一種社會影響極大，運用範圍極廣的祓除方

⑲　見《山海經·大荒北經》。

式。戲劇本來只是一種平常的藝術形式,並無什麼戰勝邪祟,解除災疫的特殊本領。但是在古人那種迷信觀念的驅使下,演戲竟也會變成了一種制伏邪祟和災疫的特殊武器,或能夠使乾旱的土地上頃刻之間降下大雨,或能使多年的沉痾積疾立刻消除痊癒。古人云:「祈禱雨澤有《東窗戲》,驅除疫癘有《目連戲》。」❷可見,當時的人們是多麼地相信演戲所有的祓除力量。多少年來,正是由於人們往往把演戲視為一種有效的祓除方式,才使社戲的演出在人們的心目中獲得了極為顯赫的地位和響亮的聲譽。

江南民間以演社戲的形式來祓除各種災害的現象,在第三章「平安戲」一節中已經作了一定的介紹,這裡,我們還想根據當地民間社戲演出時一些表演形式上的具體特點,來進一步闡明它們所具有的那種鮮明的祓除性質。當地民間的一部份社戲形式在演出前和演出後都要先由一個演員上台說一段表明演出宗旨的台詞,前者稱為「開台詞」,後者稱為「掃台詞」。這種台詞的內容常常鮮明地反映了所演之戲的祓除目的。如浙江麗水地區過去在上演社戲時,台上先出包公和張龍、趙虎三人。上台後,包公便高聲唸道:

老者生來不認親,日判陽來夜判陰,日間判的陽間事,夜來判的鬼人精……。老者來到林內,豺狼虎豹,烏鴉應雞,秋龍秋虎,山羊野豬,趕出千里山外。

唸過這段開台詞後,才開始演戲。說這番話等於是已經作出了

❷　見《廣安州新志》卷三十四。

一種袚除的舉動，已經施行了一種可以把整個村社中的鬼魅邪祟統統趕走的魔法。當然，實際上鬼魅邪祟們並不可能真會「聽懂」台詞的意思，那些豺狼虎豹、烏鴉應雞們也根本不會因為害怕這種天真的袚除方式而停止侵害人類，這一切都只不過是一種毫無現實意義的可笑舉動而已。但是由此我們也可以看出，江南舊時的群眾對於社戲的袚除力量是多麼地相信，對於台詞的威儡作用是多麼地推崇。

除了運用一些台詞來對鬼祟災疫進行驅除袚除之外，江南民間有的社戲在演出時還要表演一些帶有鮮明袚除目的的開場戲。這種戲一般都是在村社中發生某種不幸或災疫之事，如夭折、殤死、瘋癲、鬧鬼之時加演的。它們與正本戲之間往往沒有什麼聯繫，只是作為一個附加的節目，安在了正本戲的開頭。例如，在舊時寧波地區村社中，如果有人患病，又長期求醫未癒，就要演出一本目連戲。目連戲的開頭加上一段特有的袚除節目：一個演員化妝成鬼王的模樣，在戲台上對著一班小鬼發號施令一番，然後帶領小鬼們跳到台下，闖入村子，衝進病人的家中。進了病人家後，小鬼們把病人從床上拉起，拖出家門送到台上。病人由小鬼扶持，戲台上祭起三牲，燃點香燭，隨後小鬼拾起桌旁預先準備好的公雞，捧去雞頭，用雞血抹在病人臉上。接著便把病人打到台下，或者用布把病人包裹後推到台下，下邊有人用漁網兜住，把病人抬到附近廟中，直至病好後方能送回家中。在表演這些動作時，群眾又是放銃炮，又是敲鑼鼓，表示趕鬼之意。要是村中有人淹死，在上演目連戲時也要由鬼王或判官帶領小鬼跑入村中，捉住幾條狗，把它們帶到船上用鐵叉叉死，使狗血流於河中，再將死狗扔到橋外，然後開始演

目連戲。這樣就算趕走了淹死鬼，從而使全村人都可得到平安。儘管形式多種多樣，但是目的只有一個，那就是要藉助這種戲的形式把災患疫癘趕走，使人們生命安全，生活太平。❷

　　江南民間的一些專門性的平安戲形式，其被除禳解的色彩就更濃重了。如像目連戲、醒感戲、孟姜戲、大戲之類專以反映鬼神世界為主要內容的戲劇形式，都有著極為強烈的被除色彩，顯示了多方面的禳災祛疫特性。這類戲在表演中，一般都摻有兩種十分常見，又特點鮮明的被除節目：一種是「驅鬼」，即利用戲劇表演的某些手段，表演一段把鬼魅邪祟驅除出去的內容。例如過去紹興地區在演出目連戲時，每當「男吊」、「女吊」下場，就要表演一段「趫（bié）吊」的節目。「趫」是紹興地區的一個方言詞，相當於

圖 4-1　目連戲中的一個場面

❷　參見本書作者〈紹興目連戲與民間鬼神信仰〉一文（《民間文學論壇》1990年第 2 期）。

「趕」或「攆」。「避吊」即是把吊死鬼趕走之意。具體的做法是：男吊和女吊演完戲後，從戲台上跳下，女吊鑽入戲台之下，男吊則匆匆向外逃去。這時後面敲起大鑼大鼓，大批群眾手執湯叉、篾索與火把，盡力追趕男吊，追時口中還大聲叫喊，一面用湯叉等利器向男吊背後猛刺。男吊此時要迅速跑到亂墳堆中，騎在草包棺材（不埋入地下的棺材）上；或者不是逃到亂墳堆中，而是逃到村外或跳入河裡，抓緊時間洗臉卸妝，這時群眾才停止「避吊」。有時群眾們還經常要在巷衢之中鳴銃放炮，驚嚇男吊。永康地區在演出醒感戲時，其中也夾帶這類內容。例如《精忠殤》一齣，演的是秦檜夫婦設計陷害岳飛，最終被閻王勾去性命的故事。當演到閻王派無常、小鬼、牛頭馬面等去捉拿秦檜之妻王氏時，王氏也要從台上逃下，無常、小鬼、牛頭馬面則在後面追趕。此時台上放起火炮，敲鑼打鼓，號角齊鳴，王氏也要逃到村外，卸了妝以後才能回來。這類表演帶有明顯的驅鬼逐祟目的，它們是舊時人們祓除觀念的具體表現。在持有這種觀念的人們看來，只要在戲中演過了這些驅趕鬼魅，追攆邪祟的節目，鬼魅邪祟們就真的會被人們趕出村去，這樣，人們就再也不會受到鬼祟的襲擾和侵害，整個的村社也會因此而得到永久的太平。

還有一種是「抲捉」。所謂「抲捉」，就是利用一定的戲劇表演手段，演出一段將戲中的惡人捉入陰曹地府的內容，使它們不得再在人世間為非作歹，興風作浪，這樣，也算是實現了祓除的目的。如在為了禳解某種災害而演出的目連戲中，一般都有一個無常、小鬼拘捉劉氏的情節。戲台上表演的是無常接受了閻王的命令後去勾攝劉氏之命，途中又偷吃了別人的酒菜。到了劉氏家後，劉

氏拼命地逃躲，但最終還是被無常、小鬼用鐵鏈鎖住手腳，拖到閻王面前。經閻王審理後，將劉氏打入了十八層地獄。孟姜戲演出中，所捉的是陷害萬喜良和孟姜女的趙高。演這段戲時，閻王要發一張「通緝捉拿」趙高的「傳票」，俗稱為「大牌」。大牌的內容十分鮮明地表達了「砢捉」的宗旨。如紹興地區孟姜戲中的「大牌」詞云：

大牌

幽冥府森羅殿一殿秦廣王
緝　為十惡不赦立提嚴究事
今有秦皇無道欲造四
端東填大海南修五嶺西造
阿房北築長城三丁抽一五
丁拔二害得百姓生靈塗炭
今有太白星君奏與玉帝玉
帝出旨一道法落地府胡廿
三等又差黑白無常二人即
差五方惡鬼又拿趙高到案
打入酆都永不超生立此大
牌存照

公元×月×日立
頭腦　××
　　　××

拿著這張「大牌」，小鬼們便可去擒捉趙高，將其收入地獄。在迷信之人的眼裡，趙高是一個陷害好人，專給人們帶來痛苦和不幸的禍患，因此只要抓走了他並把他打入酆都，使其永世不得超生，現實生活就能安寧太平。

在一些其他的禳災性平安大戲中，也都必須表演一段砢捉惡人的情節。如演《玉麒麟》時要抓曹超保，演《蝴蝶杯》時要抓魯福，演《玉龍球》時要抓肖貴，演《千忠會》時要抓湯茂，演《龍鳳鎖》時要抓張氏等等。這些人有的賣國求榮，有的陷害忠良，有的作亂生事，有的挑撥造孽。總之，凡是被人們認為是有罪的惡人，都要通過演戲的手段將他們捉去，這樣才算履行了祓除的儀式。對於這種祓除禳災劇中鮮明的「砢捉」特點，魯迅先生也早已

認識到，他說：「敬神禳災的演劇，全本裡一定有一個惡人，次日的將近天明便是這惡人的收場的時候，『惡貫滿盈』，閻王出票來勾攝了，於是乎這活無常便在戲台上出現。」❷❷

「驅鬼」和「柯捉」之類的表演形式，是江南民間社戲中帶有濃重祓除特點的節目，它們不是單純的藝術審美形式，而是一種對人們的現實生活和前途命運起著重要影響的宗教性表演活動，它們的身上擔負著掃除邪祟，禳解災疫的重要任務，它們是人們藉以與鬼魅邪祟進行「鬥爭」、「決戰」的武器。這些節目的開場意味著人與鬼祟拉開了戰鬥的序幕；這些節目的結束，又意味著人在與鬼祟的鬥爭中贏得了最後的勝利。牛津大學教授龍彼得先生在談到這種禳災劇的性質時指出：「它們的目的並非在於生動地描述目連或觀音的一生，它們的演出並非在給予道德教訓或灌輸惡有惡報的宗教觀念。它們主要的關注甚至也不是對祖先的崇拜，它們乃是以直接而觸目驚心的動作來消除社區的邪祟，揮掃疫癘的威脅，並安撫慘死、冤死的鬼魂。」❷❸這實可謂是深得禳災劇個中三昧的真知灼見。的確，這些節目、動作之所以要被人們經常地運用，並且一直牢牢地吸附在社戲演出的各種形式之中，其因正在於它們那種掃除邪祟的神奇力量和禳解災疫的重要功用。有了它們，村社便有了取勝鬼魅，消除禍患的工具和武器；有了它們，人們便有了捍衛生命，保障太平的信心和勇氣。當然，這所有的祓除節目和祓除形

❷❷　魯迅《朝花夕拾·無常》（《魯迅全集》第二卷，人民文學出版社 1981 年版）。

❷❸　龍彼得（Piet van der Loon）《中國戲劇源於宗教儀典考》（王秋桂，蘇友貞譯，臺灣《中外文學》84 期）。

式，實際上都只不過是古代人們的一些迷信觀念而已，並沒有任何的科學性可言。魑魅魍魎哪裡會看得懂什麼戲劇節目，災疫禍患也不會因為演了這些戲後而真正消除。但是我們也不能由此而嘲笑古人們的那種愚昧和無知。因為在科學水平、生產能力和文化條件都十分低下的古代社會，人們並不可能像今人一樣地具有科學的頭腦和理性的思維。長期以來，他們一直被束縛在自然力的控制之中，因此，只能藉助於一種虛擬的神力，或者運用一些幻想性的手段去與大自然作鬥爭，於是便出現了種種禳災的迷信活動，產生了許多被除性的演戲形式。

　　社戲演出能夠被除邪祟，保障平安的想法，固然是一種虛妄迷信的觀念，並無任何的科學根據，但是它卻深刻地反映了戲劇文化與宗教文化相合流、相統一的重要原因和條件。戲劇演出的一個最為顯著的特點，就是有極強的形象構造能力。戲劇能夠將世間的萬事萬物形象生動地表現出來，可以使古人復生，鬼神再現，使一幅幅理想天國的生活圖景栩栩如生地展現到人們的面前。明代戲曲家湯顯祖云：（戲曲）能「生天生地，生鬼生神，極人物之萬途，攬古今之千變。一勾欄之上，幾色目之中，無不紆徐煥眩，頓挫徘徊，恍然如見千秋之人，發夢中之事。」㉔戲劇這種巧奪天工的形象塑造特點，正好成為表現某些宗教意圖，塑造某種鬼神世界的極佳手段。宗教的教義雖然詳細明確，但是它們卻難以打動千百萬群眾的心靈；鬼神的觀念雖然影響巨大，但是它們也難以真正使群眾信服。然而通過戲劇，卻可以將宗教教義中的種種意圖化解為形象

㉔　〔明〕湯顯祖《宜黃縣戲神清源師廟記》（《湯顯祖集·詩文集》卷三十四）。

的畫面，使群眾一看就懂；也只有通過戲劇，才可以將神秘虛緲的鬼神世界塑造成一個個如同人間世界一樣地現實、具體和活龍活現。有了真實的鬼神形象，人們才會有堅強的宗教信念，才會有篤誠的鬼神崇拜。因此，戲劇在宗教學上的意義是十分重大的。

　　社戲對於宗教的作用還在於它可以生動形象地表現出打鬼、驅鬼和捉鬼等等各種被除的動作，以使人們親眼目睹鬼祟們受到懲罰或被制伏消滅。根據模擬巫術的原理，人們只要模擬地演示了某種巫術動作，這種動作就會產生神秘的力量並感應到一定的真實事物身上，致使人們得到某種如願和滿足，這就是英國人類學家弗雷澤所謂的「順勢巫術」。弗雷澤說：「巫師根據第一原則即『相似律』引伸出，他能夠僅僅通過模仿就實現任何他想做的事……。『順勢巫術』是根據對『相似』的聯想而建立的……。所犯的錯誤是把彼此相似的東西看成是同一個東西。」㉕出於這種「把彼此相似的東西看成是同一個東西」的巫術心理，人們以為只要在戲中演過了驅鬼逐祟，抓拿惡人的內容，便會產生出相應的巫術靈力，就會真的將現實生活中的各種邪祟疫癘蕩滌除盡。在這裡，我們清楚地看到了戲劇藝術的裝扮性、象形性特點與巫術觀念中的模擬性、相似性特點之間那種相當密切的契合關係。

　　江南民間社戲的被除功能反映了人們企圖通過自己的力量來戰勝鬼魅邪祟的思想，這與他們利用演戲來取悅鬼神，祈求鬼神保佑的做法是不盡相同的。在取悅鬼神的時候，人們的演戲行為實際上是向鬼神表示討好和獻媚。這裡表現的是一種向鬼神屈服，低頭的

㉕　詹·喬·弗雷澤《金枝》上冊（中國民間文藝出版社 1987 年版），頁 19－20。

心態，因此是較具消極意義的演劇方式。但是在被除邪祟的時候，人們的演戲行為就變成了一種向鬼祟挑戰，與鬼祟鬥爭的巫術活動。它的最終目的，是為了戰勝那些魑魅魍魎，擺脫魑魅魍魎對人的迫害和控制，使人們在現實生活中獲得一定的自由。「在巫術中，人的單純意識就是支配自然的上帝。」❷❻因此，被除性的社戲演出方式，實際上具有較為積極的意義。從一定程度上說，它是人對自身本質力量的一種肯定，是人的主觀意識的覺醒。但是我們又不能不看到，無論是取悅性的演劇，還是被除性的演劇，它們都是建立在鬼神信仰這一心理基礎上的，它們都是古代宗教迷信觀念的遺留，並且反映著人與客觀世界之間的一種扭曲、錯誤的關係。因此，取悅性的演劇方式和被除性的演劇方式在其宗教的本質上並沒有根本的區別。尤其是祭祀和被除這兩種手段，在舊時人們的手中時常是同時並用的。他們往往是先對鬼神進行獻媚討好，祭祀供奉，如果不能滿足自己的目的，於是再換一副面孔，對鬼神進行被除驅逐、懲罰鎮壓。這正像王充所說的那樣：「世信祭祀，謂祭祀必有福。又然解除，謂解除必去凶。解除初禮，先設祭祀。比夫祭祀，若生人相賓客矣。先為賓客設膳食，已，驅以刃杖。」❷❼說明舊時人們對於鬼神的手段往往是獎懲並用的。因此一種社戲的演出，經常也是具有雙重的功能，既可以表示對鬼神的取悅討好，誠意供奉，也可以表示對鬼神的被除驅逐、懲罰鎮壓，這就是江南民間社戲身上所折射出來的那種複雜又有趣的人神關係和人鬼關係。

❷❻　弗爾巴哈《宗教的本質》（《弗爾巴哈哲學著作選集》下卷），頁466。

❷❼　〔漢〕王充《論衡・解除》。

第三節 歡娛世人

社戲演出的第三個功能是為了歡娛世人，使平常百姓能夠得到像鬼神一樣多的快樂和享受。不要以為社戲是演給鬼神們看的，它就會變成一種不食人間煙火的鬼神專利，使世俗的人們無法沾邊。事實上恰恰相反，舊時的人們正是利用了為鬼神演戲這樣一種難得的機會，為他們本身爭得了一次文化娛樂的權力。對於一個舊時的江南農民來說，要看上一次戲，得到一點文化享受的機會實在是太不容易了。平時，他們忙於田間耕作，一日三餐，沈重的經濟負擔和落後的生產條件，壓抑了他們的享樂天性，使他們無法像那些上層的士大夫們那樣可以終日吟詩作對，賞曲聽歌。由於生活的貧困和財力的拮据，使得他們有時即使獲得了一點閒暇空餘，也不可能為個人設置很好的文化娛樂條件。他們無法像那些地方上的巨富們那樣，可以自己出資在家中唱堂會，或者獨立負擔一次個人的演劇活動。因為這一切都需要一筆巨大的開支，而按照當時一般農民的生活條件，這筆開支簡直是個「天文數字」。除了個人方面的條件限制以外，封建社會裡的那種「文化禁錮」政策也是造成平民百姓難以看上戲劇的一個主要原因。封建統治者出於維護其強權統治的目的，大都反對百姓們進行正常的文化娛樂活動，尤其是害怕那些有大量群眾參加的集會式文化娛樂活動。他們認為這種活動大多數都帶有誨盜誨淫，毀綱亂常的性質，對宣傳封建社會的道德倫理觀念，維護封建社會的專制統治大為不利，有的甚至還會危及到封建統治政權，顛覆封建社會制度。因此他們往往把農村中群眾自己組織演出的戲劇活動視為影響社會風氣，破壞封建秩序的洪水猛獸，

對它們實行了堅決的壓制和取締。這樣，農村群眾正常的文化娛樂權利就被完全剝奪，演戲活動也成了一種名不正、言不順的違逆行為。

但是在社戲身上，人們卻終於找到了一絲文化娛樂的曙光。社戲以其為鬼神而演，為鬼神而樂的正大名義，在長期的封建社會中為自己爭得了合法的地位。封建統治力量再強，對於文化禁錮的程度再深，它們也不敢得罪於鬼神。斷絕了鬼神的香火，剝奪了鬼神的供奉，鬼神自然要發怒；不讓鬼神看戲，也會遭到鬼神的報復。因此，在封建政權對於人民群眾的文藝活動形式進行各種各樣的阻撓和壓制的時候，唯獨不敢觸犯到社戲的頭上，甚至還會採用種種方式來對它進行保護。人們正是瞅準了社戲這樣一種得天獨厚的條件，才為自己的文化娛樂找到了一條光明正大的理由。既然鬼神要看戲，就免不了要為世人所借光和共享。於是，在種種為鬼神演出的金字招牌下，人們搬上了各種各樣適合自己胃口，符合自己情趣的社戲節目。名為娛神，實為娛人，名為驅鬼逐祟，實為自己開心，社戲的妙用至此也就被充分地體現出來了。張庚先生說：「民間迎神賽會的節日廟台演出，它是一般人民群眾欣賞戲曲的主要場所，這類演出在名義上是為了『娛神』，實際上卻是為廣大的群眾（特別是農民）提供了罕有的娛樂機會。」㉘可見，社戲的那種名為娛神，實為娛人的特點，早已為有識之士所共見。

借用了鬼神的名義，還可以順利地解決演戲的經費問題。本

㉘　張庚、郭漢城主編《中國戲曲通史》中冊（中國戲劇出版社 1981 年版），頁 270－271。

來，個人的演戲都要自掏腰包，這對舊時的農民群眾來說，是個不勝的負擔。但是變成了為鬼神而演出的形式之後，其費用問題就完全不必擔慮了。村中社中自會拿出錢來負責操辦，豪紳富戶們也會慷慨解囊，一些廟宇道觀更是義不容辭，成為組辦社戲演出的主要出資者。窮人們雖然也要湊集一些錢款來作為演戲的費用，但是自願募捐式的，能拿多少就拿多少，拿不出的也可白看戲。這種捐助式的戲金籌集方式，使社戲在舊時農村中的頻繁演出成為可能，也使人們在享受文化娛樂的同時，心理上再增加了幾分有錢出錢，有力出力的得意。

社戲的那種既娛神又娛人的獨特功能，不但使它取得了合法的地位並獲得了種種得天獨厚的條件，也使它成為一種社會影響極為

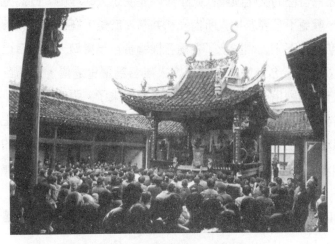

圖 4-2　紹興舜王廟社戲演出

每逢農曆九月二十七舜王廟會，紹興當地民眾都會在舜王廟演戲。（胡方華提供）

巨大，演出聲勢極為壯觀的演劇形式。它的演出絕不是只局限在一個小小的神廟戲台之上，它的觀眾也絕不是只限於孤零零的幾個神佛老爺。它常常是一種萬眾參與，舉國若狂的大型群眾運動。古人在寫到江南地區廣大群眾積極組織參與社戲演出活動的真實情況時說：「每至春時，出頭斂財，排門科派，於田間空曠之地，高搭戲台，哄動遠近，男婦群聚往觀，舉國若狂。」❷❾這種大型的群眾活動本身就反映了社戲的那種強烈的娛人性質。正因為社戲的節目滿足了人們本身的審美需要，使人愉悅，使人動情，使人快慰，才會有如此眾多的人群參與其間，並對其抱有如此之高的熱情。

　　社戲不但使平民百姓文化娛樂的欲望從不可能變為可能，而且還充分地具備了符合平民百姓文化娛樂口味的條件。那些高雅深奧的詩文，玄妙變幻的曲樂，雖然都是文化藝術中的上品，但是它們大多屬於上層社會文人學士們的玩藝兒，一般的平民百姓是無法欣賞它們，也不可能從中體會出什麼快樂的情趣來的。只有演戲才與平民百姓攀上了較為密切的關係。傳統戲曲的主題一般都比較單一，明確。許多劇目的主題不但可以一望而知，甚至可以一語道破。單一而明確的主題把人們的思維引向一個指定的方位，因而很切合心理結構單純，希望給他們一個明確結論的普通群眾的口味。傳統戲曲的結構模式是「一人一事，一線到底」，故事線索單純，通常按照便於記憶的時間先後順序組織而成，很少那種多線索交叉的「團塊式」結構。正像清代戲曲家李漁所說：「止為一線到底，並無旁見側出之情。三尺童子觀演此劇，皆能了了於心，便便於

❷❾　〔清〕顧祿《清嘉錄》卷二《春台戲》引《湯文正公撫吳告諭》。

口，以其始終無二事，貫穿只一人也。」❸傳統戲曲的人物一般都是性格單純，類型鮮明，公忠者賦於正貌，奸邪者刻以醜形，好人大多臉抹紅色，奸臣大多面色發白，文士大多官冕裙帶，莽漢大多吹胡瞪眼，使人一看後便能分清他們的好壞善惡，忠勇奸刁。傳統戲曲的語言雖然有的也很典雅，但是普通百姓更喜歡聽的，是戲曲中的那些插科打諢，世俗笑料。它們說起來風趣橫生，詼諧幽默，而且往往與人們的現實生活緊密相關，因此，常能聽得觀眾大快人心，舒暢無比。

除了戲劇的通俗性、淺顯性特點使其成為群眾娛樂的主要方式以外，更重要的是由於戲劇的那種表演性特點，使其與群眾文化、群眾娛樂活動直接地掛上了關係。戲劇的內容，主要是通過一些形象的動作，生動的語言來表現的，它在人們的面前塑造了一幅幅具體的畫面，一個個動態的場景。這些畫面和場景直接地進入人們的視覺和聽覺感官，使人直接感受到某種精神上的愉悅和快樂。這就與那些詩文、詞賦要通過閱讀的方式將文字轉換為形象後才能產生美感、快樂的情況完全不同。對於一個不識字的舊時農民來說，在不可能讀懂詩文，欣賞詞賦的條件下，他當然只有把全部的熱情投注於戲劇之中，把看戲當成是一種十分難得的文化娛樂機會。因此古人說：「民不知書，獨好觀劇。」❹事實上，人民群眾不是不想「知書」，而是無法「知書」，這才使他們養成了「獨好觀劇」的習慣。舊時平民百姓對於戲曲的愛好、熟悉程度有時甚至連文人雅

❸　〔清〕李漁《閒情偶寄·詞曲部》。
❹　〔清〕王宏撰《山志》卷四。

士們都難以企及。如清代乾隆間詩人趙翼曾經承認自己的戲曲知識不如他的僮僕。他懷著自我解嘲的心情寫了一首詩云：「焰段流傳本不經，村伶演作繞梁音。老夫胸有書千卷，翻讓僮奴博古今。」❷

由此可見，江南民間的社戲演出活動，實際上是當地群眾借用鬼神的名義來進行自我文化娛樂的行為方式，它具有鮮明的歡娛世人的功能目的。表面上看，社戲的演出適合了鬼神的口味，但是實際上，它恰恰體現了舊時人民群眾自身的文化需求特點。正是因為舊時民眾自身的文化知識淺薄，審美趣味簡單，他們才喜歡上了社戲這種獨特的文藝表演形式，也才會把這種文藝表演形式塞給了實際上完全聽憑人們擺佈的神靈鬼靈。

如果把思路再拓開一層，我們還將看到隱藏在社戲藝術美學特點背後的另一種群眾娛樂意義——「圖熱鬧」。事實上，舊時的江南群眾之所以會對社戲演出如此感興趣，絕不僅僅是為了獲得一種藝術的美感，而且還經常是為了圖個熱鬧，享受一下群眾活動的那種氣氛。

如果對江南古代勞動群眾的居住和生活情況有所了解，就完全能夠理解當地人們為何對於熱鬧場景有著如此迫切的需要。江南古代的勞動群眾大多數是農民，他們多為生計所累，日出而作，日落而息。居住點分散，社交活動極不方便，有許多農民甚至一生的活動範圍沒有超出數十公里以外。因此，他們不像擁擠不堪的現代大都市裡的居民那樣，追求寧靜，喜愛獨處，而是迫切地希望社會交

❷　〔清〕趙翼《甌北詩鈔·絕句二》。

際。因此，每逢各種喜慶節日，他們就總想到人多的場合中去，體驗一下群眾活動的氣氛，嘗試一下人際交流的喜悅。有時即使是一個人也不認識，但也還是想在人群中擠一擠，為自己的身上增添幾分「人氣」。

民間社戲的演出活動，正好為滿足當地人們的這種「圖熱鬧」的娛樂需求創造了很好的條件。社戲的演出場面是再熱鬧不過了。且看社戲的舞台之上，鼓樂喧天，色彩絢麗，多少個驚心動魄、緊張激烈的打鬥動作，多少曲響遏行雲，震撼雲霄的戲文演唱，它們匯成了一個熱鬧紅火、驚天動地的戲劇世界，把人們的情緒提到了最高點。在那些平時足不出戶，孤陋寡聞的當地農民眼裡，觀看這些節目表演簡直就像進入了一個光怪陸離、五彩繽紛的神話世界一樣，這怎麼能不令他們激動、興奮，以至達到如痴如狂的程度呢？當地許多群眾對於所演節目的內容有些其實並不完全理解，他們有時甚至也根本沒弄清楚戲中誰與誰相愛，誰與誰打鬥等等的情節。他們來到戲場，所為的僅僅就是看看花花綠綠的顏色，聽聽吵吵鬧鬧的人聲，這樣，他們的那種娛樂目的也就算達到了。寧波地區有首《社戲》的歌謠，曾對當地群眾觀看社戲時那種只圖熱鬧，不顧劇情的有趣情景這樣描寫道：

> 銅鑼響，腳底癢，阿奶抱我到曬場。台上站起九花娘，雪白粉嫩好貌相，那邊走出年老將，老爺鬍子長又長，你一槍，他一槍，乒乒乓乓打一仗。我問阿奶是啥格戲？阿奶是：搖搖頭來不聲張。
>
> 銅鑼響，腳底癢，阿爺背我到曬場。椅上坐著瞎眼婆，白髮

滿頭可憐相，外面來了黑老爺，威風凜凜好貌相，進門沒講幾句話，跪倒地上叫親娘。我問爺爺啥格戲？爺爺說：「問啥泥鰍短來黃鱔長？」❸❸

　　這首歌謠以其十分生動形象的語言，揭示了當地民間普遍存有的觀戲心理，那就是僅僅為了圖個快活，看個熱鬧而已，至於戲中的劇情和人物，了解不了解，熟悉不熟悉都無關緊要。這就不難理解為什麼社戲演出中的那些緊張激烈、熱鬧活躍的場面，總是特別能夠受到廣大群眾的歡迎和喜愛。相反地，戲曲中一些由文人所寫的高雅文詞和曲調，由於詞義深奧，又多以靜唱為主，因此，它們常常得不到農民觀眾的青睞。浙江義烏地區有關社戲演出的資料中說：「（社戲）曲詞為文人所填，牌名甚多，辭義深奧，不易聽懂，且戲台在曠野中，無擴音裝置，聽不清台上聲音。若干觀眾只看見紅綠與熱鬧而已，如問觀劇收穫，竟有人回答：『戲台空，鑼鈸銅，衣裳紅，花旦雄』，令人發噱。因社戲十年一做，若干群眾雖看不懂劇情，仍往趕熱鬧，簡直是人山人海。」❸❹其中「戲台空，鑼鈸銅，衣裳紅，花旦雄」寥寥數語，已把這種事實概括得再明確不過。魯迅先生在《社戲》一文中，曾有多處寫到他在幼年觀看社戲時的感覺，這種感覺中也明確地顯露出不願聽演唱，只想看熱鬧的心情。這裡試引幾段：

❸❸　《浙江省民間文學集成·寧波市歌謠諺語卷》（浙江文藝出版社 1991 年出版），頁 308。

❸❹　義烏縣文化館編《義烏風俗志》，頁 106。

圖 4-3　魯迅外祖母家紹興安橋頭

魯迅外祖母家紹興安橋頭，過去是一個離海邊不遠，極其偏僻的臨
河小村莊，住戶不滿 30 家，只有一家小雜貨店。（裘士雄提供）

　　我最願意看的是一個人蒙了白布，兩手在頭上捧著一支棒似
的蛇頭的蛇精，其次是套了黃布衣跳老虎。但是等了許多時
都不見，小旦雖然進去了，立刻又出來了一個很老的小生，
我有些疲倦了，托桂生買豆漿去。

　　……然而老旦終於出台了。老旦本來是我最怕的東西，尤其
是他坐下了唱。這時候，看見大家也都很掃興，才知道他們
的意見是和我一致的。那老旦當初還只是踱來踱去的唱，後
來竟在中間的一把交椅上坐下了。我很擔心，雙喜他們卻就
破口喃喃的罵。……

　　……（我不喝水，支撐著仍然看）也說不出見了些什麼，只覺得
戲子的臉卻漸漸的有些稀奇了，那五官漸不明，似乎融成一

片的再沒有什麼高低。年紀小的幾個多打呵欠了，大的也各
管自己談話。然而一個紅衫的小丑被綁在台柱子上，給一個
花白鬍子的用馬鞭打起來了，大家才又振作精神地笑著看。
在這一夜裡，我以為這實在要算是最好的一折。㉟

　　為什麼魯迅喜歡看蛇精、跳老虎、鞭打小丑這些節目呢？就是
因為它們熱鬧，有趣，有較多的動態表演和活潑形象；而那些小
旦、小生、老生的出場，則大多是演一些長篇的唱段，聽來使人乏
味生厭，倦意沉沉。因此，它們當然也就成了不合群眾口味，不符
俗民娛樂需要的贅疣。

　　再看社戲的的舞台之下，常常是萬眾聚集，人頭攢動。他們有
的是在聽唱看戲，但也有的則是忙於做著平時難以做成的事。如有
的熱衷於拉呱聊天，解一解多少時間壓抑在心頭的悶氣；有的熱衷
於找親尋友，敘一敘多少時間沒有見面的想念之意；有的熱衷於塗
脂抹粉，顯一顯平時難能顯露的花容月貌；有的熱衷於行船坐轎，
擺一擺平時難得炫耀的威風闊氣……。這一切的尋常俗事，瑣碎細
節，都被組合到社戲演出的盛大場合之中，變成為一種極難得到的
娛樂享受。人生的樂趣常常不是存在於那種嚴肅刻板，正兒巴經的
生活模式之中，而是隱藏在一些動盪跳躍，碰撞衝突的生活環境之
內。人與人之間的接觸、交往、碰撞、衝突，有時會引出許多的麻
煩，然而，有時卻又會給人帶來一種特有的樂趣，一種特有的人生
享受。社戲演出時的那種你擠我擁，萬眾聚集的群眾集會活動，其

㉟　魯迅《吶喊·社戲》（《魯迅全集》第一卷，人民文學出版社 1981 年版）。

深層的社會文化意義也正在於此。

社戲演出時,那些熱鬧紅火的商品貿易活動,也為人們平添了一份生動的娛樂情趣。看戲和吃食,本是常被人們聯繫一起的兩件大事,因此江南民間過去每當社戲演出時,也自然成為飲食生意最為興隆繁盛之時。屆時場地上擺滿著各種各樣的飲食攤子,「市食則糖粽、粉團、荷梗、芋婁、瓜子,諸品果蓏,購燈交易、識辨銀錢真偽,纖毫莫欺。」❸小吃的東西應有盡有,如細粉、水果、甜食、粽子、豆腐腦、梨膏糖、牛肉湯、瓜子等等,都是當地人民看戲時甚感興趣的食品。一些從事生產、生活用品貿易的商人也紛紛趕到戲場,爭搶各種生意。如過去紹興一帶在演廟會戲時,四鄉各地從事棉布、雜貨、農用生產資料、耕畜、家禽等等生意的商人,都要在場地上臨時搭棚,兜售商品。一些變戲法、賣膏藥、草頭郎中、拆字算命、占卜星相、玩耍猴戲的人也蜂擁而至,各種攤位席地常常排至三、五里之遙。這些貿易生意活動增加了社戲演出的熱鬧氣氛,成了當地群眾娛樂生活中的一個重要組成部分。

社戲的演出有時還為男女之間的交際接觸提供了有利的條件。由於受到「男女授受不親」的封建思想影響,江南民間平時男女很少有接觸的機會。但是,看戲卻為他們創造了一種互相接觸的條件,甚至提供了他們建立戀愛關係的機會。清人勞大輿在談到溫州一帶的這種演戲風氣時說:「其俗最好演戲。或於街市,或於寺廟庵觀,婦女如雲,招台縱觀,終日不倦。甚至有佻達之子,以看戲為名,窺覷譸浪,靡所不至,以至調情啟淫,能怒涉訟,皆屢屢見

❸　〔明〕田汝成《西湖游覽志餘》卷二十。

之。」㊲勞大興是戴著封建道德的有色眼鏡來看待當地青年男女這種利用演戲的機會來進行接觸、交際的行為的。他認為這是造成社會風氣敗壞，社會秩序混亂的違孽淫蕩之事。但事實上，很多青年男女只有利用演戲的機會，才能建立自由的戀愛關係，才能找到真正的婚姻幸福。

　　總而言之，江南民間的社戲活動在娛鬼神、樂鬼神、驅邪祟等宗教功能的掩護下，忠實地扮演了一個為平民百姓謀福利，為平民百姓找樂子的角色。它不但以其通俗易懂、淺顯形象的藝術風格迎合了平民百姓的審美口味，而且也以其熱鬧歡快、兼容並蓄的演出特點，博得了平民百姓的喜愛和歡迎。在它的關照和庇護下，人們找到了那些在其它的場合中難以找到的歡樂和興奮，也享受到了那些在其它的藝術形式中難以享受得到的各種人生樂趣。社戲不愧為人民群眾的藝術珍寶，是它幫助那些聲名低微、毫不起眼的下層人物實現了自己的人生價值，滿足了自己的理想追求，贏得了自己的精神自由。

㊲　〔清〕勞大興《甌江逸志》（抄本）。

第五章
江南民間社戲的宗教色彩

　　答神明、袪鬼魅、除邪祟的演出目的，使社戲氣宇軒昂地戴上了宗教藝術的冠冕，也使社戲演出的所有活動，籠入了一個神祕的宗教光圈之中。在這個宗教光圈的制約下，社戲演出活動中的各個方面，如演出過程、內容情節、表演形式等等都無可避免地受到了感染，無不呈現了一種具有濃厚宗教氣息的特點和屬性。由於宗教氣息的感召，那些本來十分神聖、嚴肅的祭祀儀式，都紛紛投到了社戲的門下，它們或是分列於社戲演出的首尾，為社戲承擔起重要的迎神送鬼任務，或是融化於社戲演出的表演形式之中，為社戲增添了幾分神祕奇譎的色調。那些宗教主義的形象化身——各種神靈鬼面、天界地獄，更是明目張膽地大量湧入了社戲演出的行列之中，甚至成為社戲演出活動中的中心和主宰。連那些在宗教教門內部也被視為不入正流的巫覡法術，道家功夫，也經常會被請上社戲演出的舞台，成為一些迷信觀眾所竭力推崇的特別節目。所有這些，都把社戲的演出活動籠入了一種濃重的宗教氛圍之中，致使社戲的渾身上下處處閃爍著宗教精神的光點。

　　社戲身上的這種濃重的宗教色彩，與其特殊的演出目的密切相

關。社戲既是演給鬼神們看的,當然就應該具有適合鬼神需要,符合鬼神口味的表演方式。鬼神也許不會滿足於人們頭腦中的美好祭祀願望,它們更希望看到的是人們的實際行動。因此,人們必須在演戲的過程中加入迎送鬼神的各種儀式,塑造鬼神活動的各種場面,以此來討得鬼神的歡心,或者達到與鬼神進行交接、溝通的目的。

社戲演出中之所以會展現出如此濃重的宗教色彩,與其宣傳宗教思想方面的需要也有很大關係。有了種種迎神送鬼的隆重儀式,有了種種步罡踏斗,捏訣念咒的法術表演,有了種種窮形盡相,姿態萬千的鬼神形象,社戲演出便可更為有力地宣傳高妙玄遠的宗教理想,棄惡揚善的人生哲學,因果報應的根本由來,六道輪迴的佛家教理。總之,社戲是想利用各種宗教性的表現手段,來強化它所欲達到的宗教目的,明確它所欲展現的宗教意圖,使其演出形式上所折射出來的宗教觀念和宗教思想表現得更為突出和鮮明。

第一節　儀式相佐

江南民間社戲演出活動中最為顯著的宗教特徵,表現在它的演出過程中始終伴有一定的宗教儀式。這些宗教儀式的位置一般都是在社戲演出的首尾,其具體程序是:社戲演出之前先進行一套宗教儀式,然後是演戲,演完戲之後再進行一套宗教儀式,這樣便構成了一種「儀式－演戲－儀式」的典型儀式劇結構模式。這種結構模式把整個的社戲演出活動融化在了一個宗教儀式中的框架裡。在這種結構模式中,社戲不僅是一種藝術表演,而且也成了一種類同於宗教儀式的宗教活動,它與這個框架中的其他宗教儀式一起構成為

一個有機的整體，共同執行著人神交接，陰陽溝通，傳達和表現各種人神之間信息意圖的宗教使命。

由於所要行使的宗教功能不同，江南民間社戲在演出中伴有的宗教儀式也有著幾種不同的類型：

一、請神送神儀式

這種儀式主要是為了配合酬神償願、神誕廟會等酬神性的社戲演出活動而施行的，它們的施行目的是為了請到各路神靈前來看戲，並把人們請神看戲的意圖明明白白地向神靈作轉告。江南民間社戲演出中的請神送神儀式具體實施時有廟中接神、戲台祭神、開戲通神、戲後送神等這樣幾道重要的步序。只要演的是具有酬神、祭神意義的社戲，一般首先都必須到廟中去接神。演戲之前，村社中先派人帶著供品、香燭等物到廟中祭拜，然後把神像或神碼抬出廟中，接到戲台前看戲。接神的主持人員一般都是村社中的頭面人物，如鄉長、族長、富紳等等，也有的是由演員來充此重任。如永康地區過去演出醒感戲時，要由演員出面帶著灑巾、衣帽、酒菜之物，到當地的本保廟、鄉主殿中磕頭求拜，然後把這些本保、鄉主的神碼接出廟中，領到戲場中安放，並在神碼之前設立香案，焚香點燭，供奉三牲，表示接神看戲之誠意。武義一帶過去演出廟會戲時，也要由演戲人中的大花、小丑穿好戲裝，與地方上的主事人一起到廟裡接神看戲。接神時敲著鑼鼓，點著香燭，有時還要鳴炮放銃，顯得非常隆重。有的地方甚至還要為接神看戲而專門扮演一些接神人物。如以前麗水地區演出社戲時，要由演員們事先妝扮成八洞神仙和王母娘娘的形象，手中拿著佛香鑽入人群，迎接佛爺進坦

看戲。松陽地區演出社戲時，則要由傀儡先生提著無名狀元和狀元夫人兩個傀儡形象到村外敬請村坊社主、廟堂菩薩到場看戲，並由它們抬著祠廟中的神靈位牌走入戲場，安放於戲台之前。除了主持人員以外，參與接神的還有大量的群眾。他們雖然不是接神儀式中的頭面人物，但卻是這支隊伍裡的中堅力量。他們的人數最多，熱情最高，勁頭最大。

　　如果社戲演出是在一些為慶祝神靈節日的廟會活動時進行的，那麼它們的接神儀式更是盛大隆重。在這種場合裡，娛神的色彩特別地濃重，因此，其儀式也顯得格外地風光壯觀。屆時一般都要排列一個長長的儀仗隊伍，數不清的彩旗上下翻飛，看不盡的舞隊前後奔跳，震耳欲聾的鑼鼓之音此起彼伏，眼花撩亂的臺閣人物你來我去。接受迎接的神佛老爺被安排在儀仗隊的中央，他們受著儀仗隊伍的嚴密保護，前有護衛將士，後有隨從跟班，儼然是一副駕馭萬民的高官模樣。各個地方的迎神儀仗隊中還有許多自己設計的獨特節目，如遂昌縣石練一帶的迎神儀仗，帶頭的是一位銃手，不時地鳴著銃炮。接著的是兩個鑼手，腰束虎皮裙，頭紮棕角巾，肩扛金鼓旗，下端掛銅鑼，時而敲出「噹——鏘」、「齊——鏘」的鑼聲。緊接著的是各種大旗、馬牌和兵器，大旗有青龍旗、甲旗（各甲之旗）、助旗（許願者之旗）、清道旗、飛龍旗、飛虎旗；馬牌有「肅靜」牌、「迴避」牌、「賞善」牌、「罰惡」牌、「××大帝」牌、「護國佑民」牌；兵器有金瓜、月斧、龍槍、朝天撻、拳筆、方天戟、金刀、關刀、大刀、八鏈鎚、金錢槍、勾鐮槍、陰鏟、陽鐮、火焰槍等等。再接著的是各種社火節目，它們有清音、十番、舞隊、馬纛、臺閣、款馬、仙橋、提爐、掌扇等等。放有神

靈位牌的神龕則被置放於這些社火隊伍之中，它的後面還跟著廟祝、紳士、犯人和無數的群眾。❶這些執事、儀仗和人物，把整個的接神儀式裝點得神采飛揚，氣勢宏大，表明了請神的人們對神的無比虔誠和崇敬。

戲台祭神是當地民間演出社戲時進行的第二道請神工序，其目的是把神靈接到戲場以後，再在戲台上舉行一個請神的儀式。有的地方演出社戲的地點就是在神廟中進行，那麼就可以省去到廟中接神這一個步序，而直接在戲台上舉行祭神儀式。戲台祭神的儀式比較簡單，在戲台上點上一些香燭，放上一些供品，表示一下請神的意思就算完事。有的地方戲台祭神時要在台上舖一條草席，上面放一個酒杯（內盛半杯黃酒），一碗米，兩個雞蛋，米中插上一炷清香，以表請神一面吃酒，一面看戲之意；也有的地方要放上紅包一個，內裝錢款或紙錠若干，表示獻給神靈的財物。祭神異，把酒澆灑於地，表示讓神靈受領祭物。

接著一道請神工序是開戲通神。開戲通神也就是在社戲開演時先向神靈打個招呼，表示一下請神看戲的目的和心願。也有的是為了向神請示一下演出此戲是否吉利，演後村社是否平安之意，這是江南民間社戲演出時非常常見的一項請神儀式。如麗水、金華一帶舊時農村中演出酬神戲時，經常邀請一些木偶戲班，班中藝人在戲開演時，先要上台向東、南、西、北四方高聲念誦幾段通神文詞，其詞云：

❶ 參見吳勛〈石練七月會〉（浙江省遂昌縣政協文史資料研究委員會編《遂昌文史資料》）第二輯，頁80。

〔面向台裡〕日吉時良，天地開張。一請奉請再拜請，陳平先師，老郎師父，杭州鐵板橋頭魯班師父，三十六位傀儡祇，先傳後教。

〔面向台外〕南海大悲大慈觀世音菩薩，伽藍菩薩合殿神祇。福建福州府古田縣水宮陳、林、李三位夫人，法清、法通先生，本村社公社母合殿神祇。山前山後土地、屋前屋後土地、本鎮香火、灶君菩薩。有堂無廟，有廟無堂，上道源口，下至水口一切神祇，來到五花台前，大人請下高頭馬，夫人請下珠簾轎，一切神祇下轎來大吉祥，一切神祇，來有香煙迎接，去有紙錢奉送。保得弟子紅筆上帳，墨筆勾銷，朱筆上帳，墨筆勾銷。花無重開，願無重還。演戲以後，確保合村弟子，老的彭祖同壽，女的麻姑同年。男的增百福，女的納千祥，小的關煞開道。神田有田穀，神山有山色，油麻豆粟，粒粒全收，上坦下坦千籮萬擔，上丘下丘十倍全收。六月開倉裝新糧，一月開倉裝金銀，金銀一萬框，米穀一萬擔……❷

所請的神祇是那樣地多，所提的要求是那樣地廣，這樣的社戲演出活動，正可稱得上是一本萬利，非常上算的了。

有趣的是，通神儀式中除了演員代表村民向神靈表示邀請看戲和有關心願，還有演員代表神靈現身說法的表演，有些地方稱其為「報檔」。如麗水地區的木偶戲班在演過表示通神之意的節目以

後，還要由一個藝人提著一個裝扮成「太白金星」的木偶神像上場，口中念道：

> 駕渡祥雲，朗朗青天不可欺，他未曉來我先知。我乃太白金星是也。雲頭經過，只見下界香煙沖天，火炮彈地，待我撥開雲頭一看，卻原是××省××縣××都×村弟子，全心誠意，演出彩戲一台，向還了願，迎接上中下各位神祇，來到五花台前觀望戲文，演戲結束，各回本位，祈保該村弟子一年四季身體平安，地方太平，五穀豐登，六畜興旺，各界神祇，落地降吉祥，回轉天堂保平安。❸

這種表演體現了在社戲的請神儀式中，人與神互相溝通，共同活動的特點。一方面是人向神表示心願，另一方面又是神向人表示應答，這樣，人與神的關係就變得形象、生動起來，這也正是社戲演出所要達到的根本目的。

有時候開戲通神的意思不是簡單地隨口說出，而是要將其事先寫在紅紙上，然後再由演員當眾宣讀，其目的是為了可以使人們對神的態度顯得更加虔誠、慎重一些，這種通神文字叫做「文牒」（也稱「吉慶文書」），「文牒」的形式大致為：

文　牒

××省××縣××都××社，弟子×××等，邀集全村

❸　同前注。

男女老幼，齋戒沐浴，×日謹備三牲物禮，聘請梨園弟子×
×班，全村虔誠，還願伏社。

　×××大帝××尚饗，願求神社佑我一方，財丁兩旺，四
季平安，五穀豐登，六畜興旺，村前村後一切妖魔鬼怪，凶
神惡煞，一概趕出村外，永不還鄉。

<div align="right">

爐下弟子

×××

××年×月×日吉旦❹

</div>

　文牒宣讀完畢後，要連同一些紙錢、錫箔之物一同燒化，表示
已被神靈收去。

　江南民間在開戲通神的儀式中，有時還要加上一種重要的求神
諭旨活動，那就是「擲珓」。「擲珓」本是我國古代巫師、道士們
慣用的一種占卜方法，它的施行目的是為了請求鬼神的指示，諭告
人們哪些事情可以做，哪些事情不能做。這種占卜方式流入民間以
後，被吸收到各種求神問鬼的儀式活動中去，作為這類活動之一的
社戲請神儀式中，也融入了種種大同小異的「擲珓」形式。其具體
的做法是：在開戲通神，念過文詞或讀過文牒以後，由一個演員手
提兩只珓杯上場。這種珓杯一般是用金屬、竹器或牛角做的，呈半
球面形，兩只珓杯有的還用繩連在一起。擲珓時把兩只珓杯同時扔
向上空，待落地後，觀其狀態，測出各種不同的神諭。如果兩只杯

<hr />

❹　參見華俊〈遂昌傀儡戲〉（浙江省遂昌縣政協文史資料研究委員會編《遂昌
　　文史資料》第二輯）。

口都向上，稱為「陽筊」；兩只杯口都向下，稱為「陰筊」。它們都不是大吉大利的預兆，表示神靈不同意演出此戲，或者對村中的某些事情不滿意。如果兩只杯口一仰一覆，稱為「聖筊」，這是陰陽交合、大吉大利之象，表示神靈對於一切都非常滿意，可以放心地進行演出。因此，演出社戲時，一般都必須擲到「聖筊」以後，才能正式開演。這種擲筊的方式進入了社戲的請神儀式以後，不但豐富了儀式的內容，更重要的是增強了儀式的神聖性和神秘性。

在廟中接神、戲台祭神、開戲通神這些儀式活動結束以後，請神的任務才算完成，於是社戲便可以正式開演。等到戲劇演完，還要進行一個戲後送神的儀式。這種儀式與請神儀式的內容大致相仿，無非是一些焚香點燭，列隊護送之類的活動，只是比請神儀式略為簡單一些而已。海上漱石生在《上海戲園變遷志》一文中寫到舊時上海地區社戲演完後的送神情景是：「每於夜戲演畢之後，在戲台上設立神堂，焚香祭祀，桌面用牲禮，送禮散會後，各武行皆歡呼飲福，亦有至翌日聚飲者。」施行這種儀式的目的非常明確，那就是對神靈負責到底。既然真心誠意地把它們請來，也就要真心誠意地把它們送走，這樣才能表現出人們對神的忠情不渝。

二、驅鬼逐祟儀式

這種儀式主要是為了配合禳災逐疫，祓除不祥等祓除性的社戲演出活動而施行的，其施行目的是與戲中的祓除性內容形成統一步調，把危害村社村民的各種鬼魅邪祟驅逐出去。在一些為了消彌災禍目的而演出的平安戲形式中，一般都必須加上這種儀式，為的是加強對於魑魅魍魎的殺傷作用。有時雖然並無災害發生，但是在演

出時，卻也要把這種儀式表演一番，為的是對鬼祟們進行一種提前的防範，免得到了它們向人侵襲攻擊時無以應對。

與請神送神儀式在社戲演出中的位置相同，驅鬼逐祟儀式一般也都被安放在社戲演出的首尾。它們大多與演戲的形式結成了一種非常緊密的關係，成為演戲之前或演戲之後必須施行的一個特殊節目。舊時江南民間社戲演出前後經常附有一場「開台」或「掃台」的節目，實際上就是這種驅鬼逐祟儀式的具體表現。

所謂「開台」，亦即是在演戲之前進行的一項驅鬼逐祟活動。如舊時遂昌地區演出社戲時，先要由一個演員扮成魯班仙師上場。他一手拿斧頭，一手拿公雞，頭戴道士冠，身披八卦袍，口中念念有詞道：「天靈靈，地靈靈，魯班仙師下凡塵。」在台上轉過幾圈後，用牙齒把公雞雞冠咬破，將其血滴在戲台的地上和柱子上，然後用斧子在桌子上猛擊幾下後下場。用雞血滴柱和用斧頭擊桌等動作，都含有鮮明的驅鬼逐祟意義。當地民間一般都認為鬼怕污穢之物，尤其怕雞血、狗血的穢氣，因此灑了這些動物的血後，鬼祟就會迅速逃走。至於斧子的殺伐攻擊力量，就更是不言而喻了。在進行開台儀式時，以關公、包公、趙公明等神靈形象出場趕鬼逐祟的情況也非常多見。如浙南平陽地區舊時凡有廟會戲演出，必先由關公、周倉、關平上場，他們用茶葉和米遍撒戲台，然後由關公執青龍刀在台上揮舞一陣。金華地區演廟會戲時，搬出的是包公的形象，他帶著張龍、趙虎、王五、馬六等人物在戲台上升起大堂，然後坐鎮案前，發號施令，委派眾將把守各條山路水道，使鬼祟們不得進犯。龍泉地區在演木偶戲時，也要先提出一些「華光大王」、「趙公明元帥」之類的木偶神像，說幾句威嚇鬼祟的話，

然後再開始演戲。關羽、包公、趙公明等歷史人物，在民間有著很高的威信，他們公正廉明，剛直不阿，勇敢頑強，正氣凜然，因此，人們認為他們必能降伏各種妖魔鬼怪，使魑魅魍魎為之而聞風喪膽。

如果演出的是一些像目連戲、醒感戲、孟姜戲那樣的鬼戲劇目，那麼，驅鬼逐祟的儀式就更是必備不可。其中最有名的是紹興目連戲開台時所表演的「起殤」。所謂「起殤」，就是演戲前驅趕各種孤魂野鬼，夭殤亡靈進入戲場，讓它們前來看戲並接受管教，因此氣氛非常嚴肅。這種節目一般都出現在目連戲演出的第一場。屆時後場吹起目連嗐頭，敲起鑼鼓，台上走出王靈官、鬼王和一群小鬼。王靈官對著鬼王發號施令一番，鬼王便手執令牌，帶著一群小鬼跳下戲台，向村外的亂墳堆跑去。小鬼們上身赤膊，下身穿著一條紅色短褲，手中拿著湯叉（叉上有銅片，晃動時會嘟嘟作響），跟著鬼王跑進亂墳堆後，環墳繞圈三周，並用湯叉在墳頭上亂戳一陣，然後回到戲台上。此時台上已準備好大公雞一隻，鬼王取過，摘下雞冠，將雞血灑於四根台柱，然後摔下雞頭扔向遠處，至此才算完成了起殤召鬼的任務。有的地方起殤的過程更為複雜。小鬼隨鬼王跳下台後，進入村坊巡察，以防鬼魅逃走。鬼王進村後執牌在岔路口站定，鉗口不語，小鬼則進入各家各戶搜索一番。村中男女老少都要在門口設置香案，擺設供品，等待小鬼前來任意取食。這些供品最好能被吃光，拿盡，據說這樣所有不吉之事就會隨其而去，盡數祓除。魯迅先生對於目連戲開台時演出「起殤」的印象非常深刻，他在〈女吊〉一文中具體生動地描繪了紹興地區這種帶有驅鬼意義的儀式活動，並提到了自己幼年時也曾在起殤中

扮演過角色。❺

　　麗水等地區過去在演鬼戲時，也有類似起殤的開台趕鬼儀式。鬼戲開演前，扮鬼的演員就要先帶著戲裝跑到墳堆裡，在臉上塗抹一番，然後穿上戲裝偷偷摸摸地回到戲台後場，坐在台房裡不能出聲。等到戲台上響起鑼鼓聲後，韋陀出場，鬼也跟著出場。兩人打鬥一番，韋陀把鬼打到台下，鬼逃出村外，這樣便算把鬼趕了出去。

　　新的戲台落成之後，或者是一年中第一次登台演戲之時，也要舉行一個驅鬼逐祟的開台儀式，這種活動以「出煞」最為有名。所謂「出煞」，是一種驅趕天煞、地煞等煞星的活動。據迷信之人的說法，煞星屬於惡鬼之列，對人威脅極大，因此人們常把許多災患疫癘的產生原因都算到了它們的帳上，對它們痛恨至極，所以演戲時也經常出現將它們趕盡殺絕的表演活動。表演的大致過程是：戲劇開演時，由男女演員二人分別扮成天煞、地煞的模樣，各持一把菜刀和一個「彩頭」，在戲台上演示一番，然後張開血盆大口，站於

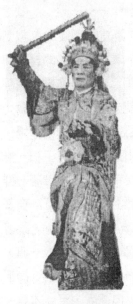

圖 5-1　韋陀開台

這是浙江上虞啞目連戲中的開台儀式。表演時由演員扮作韋陀的形象上台，將降魔杵揮舞擺弄一番，表示鎮壓鬼魅邪祟之意。

❺　參見魯迅《且介亭雜文末編·女吊》（《魯迅全集》第六卷，人民文學出版社 1981 年版）。

台角之上。此時魯班仙師、韋陀菩薩、伏魔將軍、關公大聖等神靈形象出現於台上，與二煞進行打鬥。二煞在戲台上正三圈，反三圈地奔跑一番後，終於跳下戲台，逃出村外。扮演韋陀、關羽的演員免不了也要跳下戲台，拼命追趕，以表驅逐之意。在「出煞」的過程中通常也要表演一段殺雞滴血灑台的動作，有的還要撒茶葉、米，照鏡子，燃放鞭炮。有時出煞驅趕的不是天煞地煞，而是五猖鬼、冤屈鬼等其他鬼靈形象，但其意義卻同趕天煞地煞一樣，那就是將一切危害人類的鬼魅趕盡殺絕，使它們無法為非作歹，興風作浪。這樣，人們才能健康長壽，村社才會平安吉祥。

如果村中發生了水旱、蝗蟲、夭殤、疫癘等重大災患，為此而特地請來戲班子演出具有禳災祓除意義的平安戲，那麼這種驅鬼逐祟的開台儀式更是必不可少。在進行這種儀式時，除了要表演一些驅鬼逐祟的特殊動作以外，還要專門有人上台宣讀演戲宗旨，把驅鬼逐祟的意圖清清楚楚地表白出來。有關平安戲演出時開台儀式的具體內容，已在本書的第二章第三節和第三章第二節中提及，此處就不再詳述。

所謂「掃台」，是在社戲演出結束以後進行的一項驅鬼逐祟的儀式。「掃」者，清除也，表示在演戲結束之後，將戲台上和全村中的所有鬼魅邪氣統統清除至盡，故有「掃台」之謂。這種活動有的地方也叫做「判台」。它與「開台」儀式遙相呼應，共同構成了一個帶有濃厚祓除意蘊的儀式戲框架。

掃台一般都是在夜間進行的，其任務一般也是由演員裝扮的關公、包公等神靈形象來擔任。如金華地區的婺劇班過去演完社戲以後，就要由大花臉扮飾的關公上場，手執青龍刀，刀上掛著一串點

燃的千響鞭炮，從上台角至下台角來回揮刀一陣。鞭炮放完之後，
關公就下台卸裝，至此便算完成了掃台的任務。浙南地區的麗水、
松陽一帶，負責掃台的是名氣極大的清官包拯。掃台時場燈全部熄
滅，只留台心燈一盞。包公帶領副將張龍、趙虎上場，口中念道：

> 鐵面龍圖包文正，日判陽來夜判陰，那怕皇親與國戚，虎頭
> 銅鍘不留情。

或者這樣念道：

> 老包坐烏台，上不判天，下不判地，不判門神土地，不判祖
> 宗大人，單判凡間鬼滅亡。

　　念完台詞後，包公坐於台心桌前，把驚堂木連拍數下，場上大
鑼小鼓聲驟起。包公站起將台心桌踢倒，台下的觀眾也應和著把一
塊戲台板掀翻，然後跟隨包公和張龍、趙虎繞戲台、戲場及全村道
路走一遍。直至村口百步以外，演員就地卸妝，全部掃台儀式結
束。❻
　　紹興上虞地區的啞目連演完以後，出場掃台的是鬼王的形象。
鬼王，顧名思義有著統轄眾鬼的權力，因此用它來掃台就會讓鬼魅
們聞風喪膽，束手就範。掃台時鬼王身穿紅短褲，手執追魂牌，單

❻　參見華俊《遂昌傀儡戲》（浙江省遂昌縣政協文史資料研究委員會編《遂昌
　　文史資料》第二輯）。

腿立地在台上蹦跳顛撞一番，就算完成了掃台任務。

「開台」和「掃台」是江南民間社戲演出時最為流行和常見的兩種驅鬼逐祟儀式，它們的特點是直接依附在社戲的演出活動之中，成為社戲演出過程中兩檔較為固定的節目。除了「開台」和「掃台」以外，江南民間社戲演出時還經常與一些專門的驅鬼逐祟儀式組合在一起。這些儀式平常並不附屬於社戲的演出形式之

圖 5-2 鬼王掃台

這是浙江上虞啞目連戲中的掃台儀式。扮演鬼王的演員身穿短褲，打著赤腳，手執令牌，單腿站立在地，表演著驅逐、鎮壓鬼祟的動作。

中，而是一種獨立的宗教活動。它們與社戲的演出結成了一種比較靈活的組合關係，往往是根據宗教目的上的不同需要而選配不同的演戲和儀式內容。如為了驅疫就上演驅疫性的社戲，同時配備驅疫性的儀式；為了捉鬼就上演捉鬼性的社戲，同時配備捉鬼性的儀式；為了禳旱就上演求雨性的社戲，同時配備求雨性的儀式等等。這種儀式的主持人員大都是師公、道士等專門的神職人員，其規模也十分盛大。如遂昌地區舊時為了驅鬼而演社戲時，要在戲開演前和演畢後各舉行一次隆重的驅鬼儀式活動。演戲的第一天，師公們便身穿紅衣，頭戴神冠，肩披佩巾，手拿柏枝，進入村中各家各戶。他們用柏枝蘸著碗中的泉水，向村頭巷尾、戶前灶後等地灑去，一邊還要搖著銅鈴，口念咒語，其意是表示將村中戶中所有妖

魔鬼怪都一概掃除或殺滅。儀式施行完畢以後，戲便正式開演。等到第三天所有演戲活動結束，師公們又要組織一個「送五鬼」的儀式活動。屆時村民們紮出一個放著五鬼名字的紙船，走在隊伍的前列，後面是由演員裝扮的五鬼形象，做著各種奇形怪狀的動作，師公們手拿銅鈴或刀劍，「押送」著它們向村外走去，到達江邊後，便把紙船燒化。此時無數群眾在旁邊敲鑼打鼓，高聲吶喊，表示把所有鬼魅邪祟徹底趕出村去之意。

三、超度祭祀儀式

這種儀式主要是為了配合安撫鬼靈，祭奠亡魂等超度性社戲的演出活動而施行的。前已論及，舊時人們對於鬼魅的態度是具有兩面性的，一方面是鎮壓，一方面是討好，於是宗教儀式中也便出現了兩種不同意義的形式。一種是驅鬼逐祟儀式，它的目的是為了對鬼實行鎮壓；另一種是超度祭祀儀式，它的目的是為了對鬼實行安撫。江南民間社戲演出過程中對於超度祭祀儀式的融合吸收，正是後一種宗教目的在儀式戲活動中的具體體現。它的意圖很明顯，那就是要利用這些儀式與演戲相結合的雙重力量，來表明人們對於鬼靈的虔誠態度和篤厚情感，這樣，鬼靈們也許便會因此而受到感動，於是放棄那些加害人類的念頭，甚至乖乖地服從人類的支配。

江南民間與超度性社戲相配合的祭祀儀式，以浙江永康地區醒感戲演出過程中的「翻九樓」活動最有代表性。「翻九樓」是當地民間廣為流行的一種超度亡靈儀式，它利用翻桌、爬梯、倒掛、獨立等各種雜技動作來進行超度鬼魂的儀式活動，因此具有相當的吸引力和影響力。「翻九樓」活動與醒感戲演出的結合，大大地提高

了醒感戲的社會效果和知名程度，人們由此而把該戲看成是一種典型的超度祭祀活動，對它崇拜至極，醒感戲之名也因此而經常被直稱為「翻九樓」。

「翻九樓」的活動在具體進行時與醒感戲的演出結合得非常緊密，它一般都要進行五天五夜。第一天，廣場上搭建一個「九樓壇」，道士上壇後宣布開壇宗旨，念誦超度三十六殤鬼的有關文書，晚上演一本《逝女殤》的戲文。第二天，上午做祈禱六畜興旺之類的道場，下午演《狐狸殤》，晚上演《撼城殤》（即《孟姜女》）。第三天，上午由演員們表演「翻三界」的雜技，其方式是置桌三張，擺成一個「品」字形狀，上面再加三張桌子，三個演員在桌子上表演各種動作，如「白鶴展翅」、「金雞獨立」等。下午演《溺水殤》，夜晚演《目連記》。第四天，上午表演「翻五台」和「搗五穀」，大致也是一些帶有超度性的雜技表演。如「搗五穀」表演時由一人躺在台板上，兩人抬一石臼置其腹上，傾稻穀五斤於臼內，然後掄杵在其腹上舂米。下午演《忤逆殤》，夜場則演醒感戲的代表劇目《毛頭殤》。第五天，是「翻九樓」儀式的正日，這一天要在廣場上舉行「翻九樓」大典。上午會腳們抬出豬羊放在廣場上祭祀，場中放桌子十張，一一堆疊，搭成一個三丈多高的高台。演員數人腰紮捆包，口念咒語，向層層桌梯翻去，一面做著各種驚險的雜技動作，如「十八吊」、「金雞獨立」、「白鶴展翅」、「豎塔」、「龍戲水」等。在表演這些動作時，演員們還要不時喊出一些「惡語」，如「人死沒地方鑽啦」「人死被烏鴉吃啦」等等。喊這些話的目的是為了超度當地那些在他鄉死於非命，或被烏鴉啄食，或被虎豹吞吃的鬼魂。據說「翻九樓」時每叫一

句，就是超度了一個這樣的鬼魂。演員到達桌頂後，除了再要表演
一些雜技動作外，還要進行一項「拋饅頭」的獨特超度活動。饅頭
有超度亡魂，向鬼施食之意，因此人們對這項活動都很重視。演員
們把成把成把的饅頭拋撒下來以後，觀眾們紛紛上前爭搶。他們認
為這種饅頭是吉祥之物，吃了可以祛邪避災，家禽吃了也可以膘肥
體壯。此時廣場上鞭炮聲、鼓樂聲、誦經聲、咒語聲響成一片，氣
氛非常熱烈。大典儀式結束後，當天下午演《草集殤》，夜晚演
《精忠殤》，至此，歷時五天的「翻九樓」活動才算全部完成。

「翻九樓」的儀式在浙江紹興等地的孟姜戲演出時也經常出
現，只是形式略有不同而已。如孟姜戲演出時的「翻九樓」有「小
九樓」和「大九樓」之分，「小九樓」以方桌九頂直疊，其規模較
小。「大九樓」要用四十九頂方桌，下多上少地層層堆疊，成九層
之高。也有的甚至疊到十一層，十三層或十八層。另要用飯碗兩
只，一碗仰放，內盛清水，一碗覆蓋其上，碗底朝天，上置牛角一
枚。如果牛角放得平穩，說明可以進行此項活動，否則則說明神諭
此項活動不能進行，只得當場取消。

「翻九樓」的活動有著鮮明的超度鬼魂、祭祀亡靈之意義，這
一點從其表演的人員在翻九樓時所念的咒語，所做的拋撒饅頭動作
等方面都可以明確看出，即使是從「翻九樓」儀式中所堆疊的桌子
的數量和層數上來看，也可以隱約地透視出這種宗教祭祀的信息。
因為「九」這個數字往往有著神秘的意義，它與鬼神的關係十分密
切。如神住的地方是「九霄雲外」，鬼住的地方是「九重地獄」，
「九」又有無窮無盡、至高至極的意義，它既可以代表至高無上的
仙界，又可以代表地獄森森的鬼界，因此，「翻九樓」的儀式中，

一般都要把桌子疊到九層的高度，表示對各種地獄之鬼的普濟超度。

　　通過以上的介紹，我們已經可以充分認識到江南民間社戲作為一種典型的儀式戲形式與各種宗教儀式所結下的緊密關係。在這種關係的作用下，演戲和儀式混合成了一個有機的整體，互相依存，互相影響。我們不能想像沒有儀式伴隨的戲劇還能具有社戲的意義，也不能想像沒有演戲內容的空洞儀式也能歸入社戲的行列。只有在演戲和儀式這兩者同時並舉，為著一個共同的宗教目的而步調一致，齊心合力地發揮它們的作用的時候，它們才能無愧於社戲這個具有雙重文化意義的響亮名聲。

　　在肯定了社戲中儀式與演戲的緊密關係及其重要意義以後，我們還有必要進一步地考察一下這種關係的形成原因。那種香煙繚繞、犧牲陳列、莊嚴肅穆的宗教儀式，為什麼會找到輕歌曼舞、謔笑橫生、世俗情調的社戲，並且與它結成了如此親近的關係呢？這首先是由於它們在功能上都具備了人神溝通的特點。儀式是一種宗教的行為方式，是宗教觀念得以明確化、具體化的主要手段。舉行儀式的主要目的，也就是為了宣揚和表現宗教的觀念，尤其是為了表現宗教觀念中一種非常重要的關係——人神或人鬼的關係。所有儀式幾乎無一不是竭盡全力地企圖證明人與鬼神之間關係的存在，無一不是竭盡全力地承擔著人與鬼神進行「對話」、「交流」、「溝通」的責任。依靠了儀式的活動，人們找到了向神親近、討好的最好途徑。他們利用儀式向神靈們敬獻香燭，供奉祭品，對它們表示崇高的敬意和虔誠的心願；依靠了儀式活動，人們也找到了對鬼進行安撫或挑戰的有效方式。他們利用儀式向鬼魅們磕頭求拜，

暗暗祝告，祈求它們不要為非作歹；或者在儀式上動刀舞槍，大喝小喊，威脅它們早早改邪歸正。這些在一般的情況下難以實現，難以達到的宗教意圖，在儀式的活動中卻都能夠如願以償，這就是儀式所能起到的獨特作用。日本學者說：「（宗教）禮儀應該是使人接近神，形成一條溝通由神到人的道路。」❼

而社戲恰好也正是這樣一種溝通人神關係的活動。社戲是演給鬼神們看的，它要體現人們對鬼神的態度、願望和要求，它是一件人類獻給鬼神的特殊禮物，這一點在前文中已有多處說明。社戲的這種性質使它與宗教儀式達成了一種目的、功能上的一致性。它雖然是以文藝的形式來體現人與鬼神的關係，然而在人類向鬼神表示敬獻、供奉和祭祀等宗教意圖上，卻是與宗教儀式如出一轍，沒有什麼區別的。因此，它就具備了與宗教儀式相統一，相融合的充分條件，可與宗教儀式混同在一起，作為一份共同的禮物奉獻於鬼神的腳下，這就是社戲的演出形式中儀式與演戲同時並存，融為一體的根本原因。

儀式與演戲統一於社戲演出形式中的第二方面原因，是由於它們在結構上都具備了開放性的特點。宗教儀式是一種宗教行為的程式，它把一些具體的宗教行為，如祭祀、巫術、咒語、祈禱等等按一定的原則組合在自己的程序裡，使本來以單獨、分散狀態出現的各種具體宗教行為變成了一個系統化、程式化的宗教活動整體。在這個整體裡，所有的宗教行為都與總體的程序保持著協調、統一的關係，並被編排得有條不紊，秩序井然。如一般的祭祀活動是按這

❼ 竹中信常《宗教學概論》（日本山喜房佛書林 1978 年版），頁 157－158。

樣的秩序排列的：①獻犧牲；②迎神祭禮；③主祭上香；④三獻；⑤通讀祝禱文；⑥賜福祚；⑦送神。❽但是，儀式程序內部的組合關係並不是非常嚴密穩固，一成不變的。程序中的各種成分之間，其實並沒有什麼嚴密的邏輯聯繫，而往往是一種拼湊式的大雜燴。因此，它們經常會有改換更動的情況。尤其是在民間自發組織的一些宗教儀式中，其內容就更是靈活多變，時時更新。這種儀式組合方式上的鬆散性導致了儀式程序結構上的開放性，這也就是說，儀式的程序結構中常常可以穿插、添加許多本來沒有的東西。只要符合儀式的施行宗旨和儀式施行者們口味的內容，隨時隨地都有加入到儀式行列中來的可能性。演戲的形式，也正是在儀式的這種開放性特點影響下，名正言順地進入了儀式的行列。既然戲是演給鬼神們看的，那麼祭奠鬼神的儀式當然會對它們大開綠燈，使它們通行無阻地投入於儀式的整體中去。

然而另一方面，社戲本身的結構方式也同樣具有開放性的特點，也同樣具備著對儀式進行吸收、融合的條件。社戲是我國戲劇文化史上一種最為古老和原始的演劇形式，它在內容、形式上都保留著許多原始的因素。從其結構而言，它不像現代戲劇那樣嚴密緊湊，而是顯得比較鬆散自由。社戲的演出過程中經常可以插入一些與劇情內容關係不大的成分，如新聞、笑料、插科打諢等等。一些與本劇內容無關的其他劇目的內容，也經常被搬入到社戲中去湊熱鬧。由於這種鬆散、開放的結構特點，使社戲的演出形式與宗教儀式之間非常容易建立起一種互相吸收、互相融合的關係，也正因如

❽　參見呂大吉《宗教學通論》（中國社會科學出版社 1989 年版），頁 301。

此，社戲才變成了一種典型的儀式戲。

儀式之所以與社戲的關係非常密切，還有一個重要的原因是因為儀式與演戲在表現手法上都具有著象徵性的特點。宗教儀式既是一種體現人神溝通、人神交接關係的宗教行為，就必須用具體的表現方式來證實這一點，於是便產生了對鬼神點燭上香、擺酒供飯、施食送衣、慶生祝壽或驅逐追趕、詛咒謾罵等等的各種活動。但是這些表現方式實質上都是非實效性的，也就是說，它們並不會真正地產生實際的作用或效果。鬼神本來就屬於子虛烏有之物，它們又怎麼會去領悟和接受人們對它們的這番良苦用心，以致作出相應的回答和反應呢？因此，儀式活動所採用的所有表現方式，實際上都是一種象徵性的行為，只是做個表示某種意思（主要就是表示人與鬼神之間的相互關係的某種意思）的具體樣子而已。《宗教學通論》中說：「宗教行為的表現方式基本上都是以象徵性的語言和動作來表示對神的依賴和敬畏，並因此而與神打交道，溝通人神關係。」❾由於採用的表現手法是象徵性的，宗教儀式就能把原來並不存在的人神、人鬼關係具體地表現出來，以致使人相信這種關係的確實存在。儀式中的鬼神裝扮可使人「親眼目睹」鬼神對於人們要求的點頭許諾，對於人們心願的心領神會，對於人們供奉的喜笑顏開，對於人們追打的心驚膽戰。宗教儀式正是借助了這種象徵性的表現手段，把各種抽象、空泛、隱晦的宗教觀念與人神關係變成了具體可感的生動形象，把各種神學意義上的幻想、想像變成了有血有肉、栩栩如生的真實之物。

❾　參見呂大吉《宗教學通論》（中國社會科學出版社 1989 年版），頁 300。

　　碰巧的是，演戲恰好也正是一種象徵性的表現方式。戲劇的動作、語言、場景等等都不是一種現實生活裡的真實行為，而是藝術世界中的象徵表現。演員做一個虛擬的形體動作，就可以使人忽見高山之險，忽見江流之急，忽如騰雲駕霧，忽如墜入深淵。手中的馬鞭輕輕一揮，即表示已經越過了千山萬水；邁出的台步僅僅一圈，就算表示已經行走了千里之遙。尤其值得一提的是戲劇人物的裝扮行為。穿上一件蟒袍，就算是至高至尊的皇帝；披上一件袈裟，又成了吃素念佛的和尚；畫上幾道白色杠道，便成為人人唾棄的奸臣；塗上幾塊紅色脂粉，又變作忠勇仁義的英雄。總之，社戲演出的動作、語言、化妝等等都帶有極為鮮明的象徵特點，它們體現了戲劇藝術中象徵手法具體運用的各個方面。

　　象徵性的特點使演戲和儀式形成了表現手法上的共同性。儘管它們的表現目的有所不同，但是它們都是以「做個表示某種意思的具體樣子」的方式來達到這種目的，具有著十分鮮明的象徵性質。因此，在具體表演的時候，演戲和儀式的形式就經常會發生互相吸收、互相融合的情況。演戲的形式常常會搬入儀式活動之中，用以加強象徵的表現力，而儀式活動也常常會套到演戲的頭上，用以加強宗教的感染力。特別是一些裝神弄鬼的表演形式，常常是演戲和儀式中通用的象徵性手段，因此，幾乎難以明確分清哪些屬於儀式的範疇，哪些屬於演戲的領域。

　　當然，隨著時代的發展和人們宗教觀念的逐漸淡化，這種儀式戲的結構模式也發生了一些相應的變化，這具體表現在一部分的演戲形式已經從儀式戲的框架中逐漸擺脫出來，發展成為一門獨立的戲劇藝術。從江南民間現今還在上演的社戲情況來看，基本上存在

著這樣三種不同的演出形式：一種是仍然保持著濃厚的儀式戲特點，演戲的成分和儀式的成分在演出中都佔有相當的比例；一種是雖然保留著儀式戲的框架，但其中的儀式成分已經很少，其演出的主體部分基本上都是藝術表演的活動；還有一種是演戲的形式已經完全脫離了儀式戲的框架，演出時看不到任何儀式成分的出現，這種演出形式所含的宗教意蘊已經非常之少，只有從其演出的場合和背景方面，才能隱約地看出一些社戲的本性。

第二節　鬼神群出

演出形式中仙境冥府各現，神祇鬼魅群出的現象，是體現江南民間社戲那種鮮明宗教特色的又一個重要方面。自戲曲產生之日起，人們從來就沒有忘記過對於鬼神形象的塑造。早在宋元時代，雜劇和南戲的形式中就出現了《蝴蝶夢》（演太白金星領四仙女度化莊周成仙的故事）、《度柳翠》（演月明和尚度化柳翠的故事）、《柳毅傳書》（演柳毅與龍女成親的故事）、《張天師》（演張天師捉拿桂花仙子上天宮的故事）、《升仙夢》（演呂洞賓度化桃柳二妖成仙故事）等等專門表現神仙事蹟的劇目。到了明清以後，中國戲壇上的神仙戲更是多不勝數，如《獨步大羅天》（演呂洞賓和張紫陽度脫皇甫壽的故事）、《劉行首》（演馬丹陽度脫女鬼的故事）、《洞天玄記》（演形山道人降伏東海蒼龍和西林怪虎的故事）、《魚籃記》（演鯉魚精化成人形與書生成親的故事）、《香山記》（演觀音菩薩修煉成道的故事）等等。這些戲劇中塑造了形形色色的神靈形象，描寫了種種度脫凡人、捉鬼擒妖的神仙故事，表現了種種修道煉丹、白日飛升的神仙生活，向觀眾展現了一

個個光怪陸離，神奇縹緲的神仙世界。

　　古典戲曲中出現鬼靈形象，描寫冥間世界的劇目也佔有相當的比例。在現存的一、二百種元雜劇中，出現鬼靈形象的劇目就多達六七十種，其中如《目連救母》等等劇目已經成為我國古代典型的鬼戲形式。在大量的鬼戲劇目中，相當多的一部分都是以鬼的活動為主線來展開情節，構建故事的。在這些戲中鬼成了必不可少的中心人物和主要角色，而不是一個可有可無的陪襯。如元代的《倩女離魂》、《神奴兒》、《盆兒鬼》、《碧桃花》、《生金閣》，明代的《墜釵記》、《鉢中蓮》、《灑雪堂》、《畫中人》、《西園記》、《再生緣》、《紅梅記》等等，都是以鬼為主要表現對象的戲曲劇目。

　　中國古典戲曲中的這些鬼神戲形式，大部分都被搜羅到了江南民間社戲的演出形式之中，成為當地社戲演出活動中的一些重要劇目。社戲本是獻給鬼神們的「聖禮」，因此，其內容上大量表現鬼神的形象和故事，也就成了理所當然之事。從江南民間社戲演出的實際情況來看，一些較為有名的古典鬼神戲劇目，如《瘋僧掃秦》、《目連救母》、《西遊記》、《蝴蝶夢》、《度柳翠》等等都被經常地搬用、移植到社戲的演出活動之中，成為當地民間社戲演出中的重頭節目。有些傳統的鬼神戲劇目在被吸收到社戲演出中後，還有了進一步的增色和發展。如南戲《孟姜女》本來的內容比較簡單，成為江南民間社戲的演出劇目以後，加上了「七星劍」、「坷趙高」等新的內容，並出現了吊死鬼上吊，無常捉惡鬼等鬼戲的場面，這樣便大大地豐富發展了傳統鬼戲的內容。

　　如果說，文人創作的鬼神戲劇目與民間社戲之間還存有一定隔

閎，以致不能充分進入社戲演出的廣闊天地的話，那麼當地民間各種地方戲中的那些鬼神戲劇目，進入社戲演出的行列就似乎顯得更加合情合理。江南民間的各種地方戲劇種中，都有大量的鬼神戲劇目，如紹劇中的《男吊》、《女吊》、《調無常》，婺劇中的《目連記》、《西遊記》、《精忠記》、《槐蔭樹》、《白蛇傳》；睦劇中的《大補缸》；松陽高腔中的《夫人傳》、《耕歷山》、《黑蛇記》、《火珠記》、《鯉魚記》；西吳高腔中的《大佛登殿》、《觀音戲蓮》、《倒精忠》、《順精忠》等等。這些劇目是當地民間各種地方戲中頗有影響的代表作品，也是廣為當地群眾所熟悉、所歡迎的戲劇節目。它們根據當地民間對於宗教觀念、鬼神觀念的獨特理解，形象生動地描繪了神靈鬼魅、仙界地獄的故事，栩栩如生地塑造了千奇百怪、荒誕可笑的神頭鬼面群像。這些鬼神戲的形式後來大多被搬進當地社戲的演出活動中，成為當地社戲演出中的代表性劇目。社戲與地方戲本來就有著一種先天的依存關係，它們都是由民間自行創作和演出，並且帶有濃厚地方特色的戲劇形式。社戲演出中的大部分內容都直接來源於當地的地方戲之中，因為地方戲最富有鄉土氣息和地方情調，最能夠吸引當地群眾並引發他們的濃厚興趣，因此，它們成了提供社戲演出以營養和血液的「主渠道」。地方戲中大量的鬼神戲劇目進入社戲的演出形式之中的情況，也正是這一特點作用下的直接結果。

社戲從古典傳統劇目和各種地方戲劇目中吸收了大量鬼神戲的內容進入自己的演出框架以後，形成了幾種不同類型的鬼神戲形式：一種是全本式的鬼神戲，如《目連記》、《西遊記》、《白蛇傳》、《夫人傳》、《火珠記》、《鯉魚記》等等。這些戲敷演的

是長篇鬼神故事，表現的是豐滿的鬼神形象，整本戲的情節結構和發展主線也都是圍繞著鬼神活動這一中心而設計安排的。這種戲可以稱作是為鬼神樹碑立傳，歌功頌德的典型「鬼神藝術」。另一種是插演式的鬼神戲，如第三章第三節所提及的各種平安大戲形式，這些戲的正本是敷演一些人間故事的劇目，但是其中插入了某些鬼神活動的內容和形式，如施食、調吊、捉鬼等等。這些鬼神活動有的與人間故事的情節有一定關係，有的則完全屬於牽強附會。例如紹興啞目連的演出形式中，雖然出現了劉氏的形象，但是目連救母的故事卻根本沒有展開，戲中竭力表現的是那些被穿插塞放進來的大量鬼神活動。它們與人間故事沒有多大的聯繫，只是表示了一種地獄的生活而已。這種鬼神戲中的鬼神活動雖然沒有佔據主導地位，但是其所表現的宗教意圖和其所擔負的宗教功能還是非常地明確，它們實際上是利用人間故事的形式，來宣揚某種宗教觀念，或者達到某種宗教目的。還有一種是彩戲式的鬼神戲，這種形式一般都出現在正本戲的開頭。它們結構短小，人物簡單，帶有較為濃郁的討吉利、討口彩意蘊，故名為「彩戲」或「彩頭戲」。彩戲式的鬼神戲劇目比較固定化，大多是由一、兩個神靈仙家之類人物上場表演。如江南民間社戲演出形式中非常有名，廣為流傳的《調八仙》、《調加官》、《調魁星》、《調財神》等等，都屬於這種類型。神仙人物上場後，一般都是表演幾個簡單的動作，說上幾句表白身份和祝吉祈祥的台詞，基本上沒有什麼具體的內容。這三種鬼神戲的篇章形制雖有大小，但它們的內容中都有著鬼神形象的出現和一定程度的鬼神活動。

　　江南民間社戲中所敷演的鬼神故事，內容是十分豐富多采，形

象生動的。它們有的描寫鬼神廣大的神通，有的表現鬼神奇特的法術，有的敘述鬼神對於人類的友好幫助，有的反映鬼神與人類結下的至深情愛，有的塑造鬼神天堂地獄的神奇生活，有的勾畫鬼神形形色色的「情趣」和「心態」。總之，有關鬼神世界和鬼神活動的一切方面，都在社戲的演出內容中得到了淋漓盡致的表現。

歸納而言，它們主要有以下幾種類型：

一、捉鬼擒妖故事

捉鬼擒妖常被人們認為是神靈們所具有的一種主要本領。社戲既賦有著驅鬼魅、被邪祟的神聖使命，當然也就極想利用神靈的力量來達到這一目的，因此，社戲演出中的擒妖捉鬼故事大量存在。如松陽地區社戲代表劇目《夫人傳》，描寫的是修煉成道的女仙陳真姑從黎山老母處學得法術後，與蛇妖鬥法的故事。她用五雷正法破了蛇妖的法術，後來蛇妖又變作正宮娘娘的模樣，哄騙皇帝要吃陳真姑的心肝。陳真姑再次與其鬥法，終於將蛇妖制服。同時，陳真姑又利用自己高深的法術，收伏了野豬精和老虎精，拯救了許多受其傷害的人們。又如淳安、常山、開化等地的社戲代表劇目《大補缸》，講述的是旱魃化身的王大娘，家藏一口磁缸，能大能小，能隱能顯，可以藏身其中，躲避雷擊。白衣觀音遣土地變作補鍋匠前往王大娘家，故意失手，打破磁缸，破了它的魔法。至於像《白蛇傳》、《西遊記》、《鯉魚記》等一些傳統性劇目中所表現的捉鬼擒妖故事，就更是家喻戶曉，婦孺皆知了。演出這種鬼神精怪故事的目的很明確，那就是要借助演戲的力量，將村社中的鬼祟趕走，使村社人口牲畜永得平安。因此，演出這種戲時，一定要有把

戲中的鬼怪妖魔捉住的情節，否則就會被認為是不吉利的。

二、懲治惡人故事

　　利用鬼神的力量來懲惡治兇，鞭撻罪孽，也是江南民間社戲演出所要表現的一個主要內容。在善良人們的面前，醜惡的力量往往是強大的，因此人們經常希望借助於戲中的鬼神力量來對它們進行懲罰和教訓，於是演戲時便經常出現鬼神捉拿惡人，冥府判案審冤的情節。如江南民間廣為流傳的社戲劇目《瘋僧掃秦》，敷演的是秦檜陷害岳飛後遭受陰曹地府懲罰的故事。秦檜先是被瘋僧罵得狗血噴頭，隨後又被帶進了陰森可怕的地府，目睹了砍頭顱、下油鍋、抽筋剝皮等各種殘酷的刑罰，嚇得他心驚膽戰，魂不附體，最後終於被打入地獄之中，永世不得超生。永康醒感戲的主要作品《毛頭花姐》，演出的是地府審理花姐陽世冤屈，懲罰惡毒婦人王氏的故事。年輕姑娘錢花姐與貨郎羅三培相愛，被毛頭父母趕出家門。花姐的姑母王氏是個刁惡的婦人，她唆使花姐用假上吊的方法來向毛頭家敲榨，不想花姐卻真的吊死。陰魂進入地府後，閻王審清了她的冤情，讓她還陽與貨郎成親，而王氏卻被陰曹地府「千刀萬剮，滅了神光」，受到了應有的懲罰。這些戲劇故事有著十分鮮明的揚善懲惡的色彩，它代替人們訴說了委屈之苦，洗清了不白之冤，也代替人們打擊了各種危害眾人的邪惡勢力。在這些戲裡，正義、良知的力量是通過鬼神的形式表現出來的，這就是鬼神戲之所以會在民間廣泛盛行的一個主要原因。

三、度脫點化故事

度脫點化是佛道兩家共同宣揚的普渡眾生，救苦救難思想的具體表現。在這種方式中，菩薩或神仙把天界之樂，人間之苦的道理曉喻人們，引導人們跟隨他們進入極樂世界或理想天國的境界，因此富有強烈的宗教意蘊。如浙江開化目連戲中的《大佛登殿》、《觀音戲蓮》等等劇目，就是這種類型的社戲形式。前者敷演佛祖釋迦牟尼點化梁武帝和敷相的故事。梁武帝由於在瑤池會上戲弄了仙姬神女，因而被罰下凡塵；敷相則是因為利慾薰心，褻瀆佛門而被留於俗塵。佛祖釋迦牟尼本著普渡眾生同登極樂的宗旨，帶領韋陀來到人間，對他們度脫點化，使其隨赴蓬萊享受神仙樂趣。後者敷演觀音菩薩點化傅羅卜故事。孝子傅羅卜為了救其母親出地獄而去往西天參佛，觀音菩薩在其途中變作年輕女子模樣試探他的態度。在進行了各種試探以後，傅羅卜仍然心如磐石，不為所動，於是終於得道成佛，並將其母親拯救出地獄。這類戲劇故事通過形象的表演手法，向人們宣傳了佛門道家的出家思想，也展示了宗教天國的神聖高遠和無限美妙。

四、人神相戀故事

人神、人鬼相戀的故事，是反映人神、人鬼關係作品中的一種比較特殊的形態，它們不是表現神靈的神聖嚴肅和鬼怪的兇殘狠毒，而是表現了鬼神們豐富的情感，崇高的品德，以及與人類之間那種親密無間的關係。在戲中它們成了人類的朋友、伙伴，甚至是配偶，成了具有婚姻生活、愛情生活的現實人物。江南民間社戲中

的人神相戀故事主要有《槐蔭樹》、《鯉魚記》、《柳毅傳書》等。如《槐蔭樹》描寫身為玉帝之女的七仙女嚮往人間幸福生活，下凡與農民董永結為夫婦。她一夜織出十匹雲錦，幫助董永完成了長工的任務，夫妻相伴歸家。不料玉帝派人追逼七仙女立回天庭，否則將降災於董永，七仙女只得忍痛在槐蔭樹下與董永訣別。《鯉魚記》描寫鯉魚精假冒金牡丹與書生張真成親，金牡丹家人不能辨別真假，於是向包拯處控訴，包拯也無法解決此事。後來玉帝差遣天兵天將捉拿鯉魚精，鯉魚精在觀音菩薩的勸導下，皈依佛門，化為魚籃觀音。在這些社戲故事裡，鬼神妖精們都是那樣地多情多義、溫柔善良，它們是現實生活中女性美德的象徵和寫照。

　　這幾種類型的鬼神戲故事雖然不能完全概括所有的江南民間社戲演出中的鬼神戲內容，但卻是這些內容中最為主要、最有代表性的方面。它們集中地體現了當地人民通過社戲的形式所反映出來的宗教思想、鬼神觀念以及對於天界地府的態度和評價，它們是當地人民宗教精神、信仰觀念在戲劇形式中的具體表現。在這些生動形象的鬼神故事裡，我們既看到了他們對於鬼神世界的崇信和肯定，同時也看到了他們通過鬼神所反映出來的道德觀念、思想情趣和好惡態度。這些鬼神戲的形式就似是一面面明淨通亮的鏡子，映出了當地人民思想、文化、感情、生活的方方面面。

　　江南民間社戲的演出不僅表現了各種類型的鬼神故事，而且還以極為生動活潑的手法，塑造了無數形態各具，特點鮮明的鬼神形象。他們的身份來歷各有不同，有的出自佛家教門，如韋陀本是佛教天神，佛典《金光明經》有「風水諸神，韋陀天神」之句，就是他的來歷之處。據佛教說法，他在南方增長天王的手下擔任神將之

職，專門護助出家人。觀音本是佛祖派往人間普渡眾生的一位大慈大悲救苦救難的菩薩，《妙法蓮華經·觀世音菩薩普門品》中說她能現三十三化身，救七十二種大難，遇難眾生只要一心念誦她的名號，菩薩即能「觀其聲音」而前往拯救，故有「觀世音」之稱。地藏也是佛家的一位有名的菩薩，佛經故事中說釋迦牟尼曾囑咐他在釋迦入滅而彌勒未降生之前負責普渡眾生的任務，他為此發了大願，要孝順和超薦父母，為眾生擔荷一切艱行苦行，令大地五穀雜糧草木花果生長，祛除疾病，度盡地獄眾生。由於這些出自佛門的菩薩神將都有著為廣大群眾救苦救難、消災解厄的慈善之心，因此受到了群眾的廣為崇敬，他們的形象也因此而經常被搬到社戲的演出舞台上。也有舞台上一些鬼神形象是出自於道家的門第。如在江南民間社戲演出時經常出現的王靈官，本是北宋末年的一個方士，明宣宗時被封為隆恩真君。《明史·禮志》云：「隆恩真君者……玉樞火府六將王靈官也。」道門中將他視為鎮山門之神，賦予他守護廟門，斬鬼逐妖的廣大神通。至於像八仙戲中的八仙，財神戲中的財神等等，則更是一些廣為人知的道家神仙形象。《陔餘叢考》云：「王重陽教盛行，以鍾離為正陽，洞賓為純陽，何仙姑為純陽弟子，因而輾轉附會，成此名目。」《三教搜神大全》云：「（財神趙公明）鍾南山人也，自秦時避世山中，精修至道，功成，欽奉玉帝旨召為神霄副帥。」這些道家神仙之所以成為江南民間社戲舞台上的主要角色，除了他們那種騰雲駕霧，白日飛升的神奇本領令人羨慕神往以外，還有一個重要的原因就是他們都具有擒妖捉鬼、消災逐疫、逢凶化吉的本領，因此讓他們登上社戲的舞台表演，就等於是為當地村民們貼上了一道護身符，這樣人們就可以不必擔心

鬼祟再來侵犯搗亂了。

　　一些由當地民間自己塑造出來的鬼神形象，更是社戲中司空見慣的常客。如麗水地區所演的《夫人傳》中的女仙陳真姑，本是一個平常普通的鄉間女子。她善於為當地群眾做好事，對當地的兒童更是關心愛護，因此她死後就被人們立為女神娘娘，廣受人間香火。除了一般的祭祀活動之外，每到陳真姑的神誕之日，當地民間還要專門搬演反映陳真姑生平事蹟、歷史傳聞故事的社戲劇目，於是便產生了久負盛名的「夫人戲」形式。

　　社戲舞台上的鬼神形象不但來歷各有不同，而且也各有自己的相貌、舉止和品性，在這些方面，人們的想像力和創造力是極其豐富的。他們為神靈鬼魅們勾畫了各種神態面相，設計了各種裝束打扮。如韋陀出場，是全身披盔甲，手持金剛杵，神采奕奕，目光炯炯，彷彿是要把所有妖魔鬼怪統統掃滅殺盡；觀音出場，是頭戴天冠，手持淨瓶，面如美玉，神態慈祥，儼然是個救苦救難的菩薩形象；漢鍾離出場，是丫頭坦腹，龍睛虯髯，口方頰大，唇臉如丹，手中搖著一把棕扇，頗有飄飄若仙的風度；陳真姑出場，是頭紮紅布額頭，領插竹節馬鞭，紅裙藍衣，手執金刀、龍角，表現了一個倍具道家風骨的女仙模樣。他們的行為方式、動作舉止也是栩栩如生、形態各異的。如無常的出場動作，是用扇遮著臉，然後緩緩露出，接著便連打十幾個噴嚏，撅著屁股放了十幾個響屁。行走時用的是一種奇特的八字步，一腳踩地，一腳提起，兩手則是一手叉開，一手用扇拍擊。女吊的表演動作也頗有女鬼的獨特風格，她出場時，上身往上提，肩膀向右傾，一手搭在腰間，一手下垂。行走用的是一種「麻雀步」（碎步），顛顛顫顫，逆行而出，然後拋頭

甩髮亮相。她的舞步既飄逸又急促，把柔和的線條和急促的節奏融
合在一起（詳見第九章第三節）。這些戲中的鬼神形象除了獨特的面
貌、長相和行動舉止外，還有自己獨特的品性。如觀音善良、仁
慈，她總是在人們最需要幫助的時候出現，為人們解救各種各樣的
苦難。《西遊記》中的觀音在唐僧的取經途中多次庇佑，幫助唐僧
師徒戰勝了各種各樣的妖魔鬼怪；《鯉魚記》中的觀音對違反天條
的鯉魚精竭力相救，使它逃離天將的追逐而皈依佛門；《目連救
母》中的觀音指點目連走向西方極樂世界，使他修成正果，並救出
身陷十八層地獄中的母親。無常幽默、風趣。如《目連戲》、《孟
姜戲》中描寫它在接受了閻王的命令後，總是不那麼認真地去執
行，在勾魂的途中不是偷吃了某人的飯，就是偷喝了某家的酒，表
現出對工作的馬虎隨便和漫不經心。有時候它極富人情味，故意拖
延對一些善良之人的勾魂時間，使他們再增加幾天陽壽。但是對於
惡人卻毫不留情，不折不扣地按照閻王的命令將其靈魂勾走。妖魔
鬼怪的品性是陰險毒辣，兇殘狡猾，如《大補缸》中的旱魃，會變
形成人的模樣躲藏在水缸裡；《夫人傳》中的蛇妖，多次地破壞了
陳真姑的法術，還變成皇后娘娘的模樣對陳真姑進行百般陷害。總
之，鬼神在江南民間社戲的舞台上，扮演著具有各種相貌、舉止、
品性的形象，他們並不是像宗教教義中所描述的鬼神那樣抽象空
虛，單調乏味，而是有血有肉，有情有感，他們間接地反映了現實
社會中各種人物的道德品質、性格脾習和精神風貌，體現了現實之
人的思想特點和人性本質。

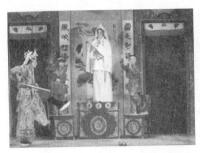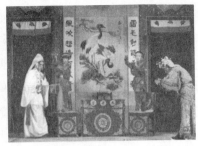

圖5-3 觀音開台，觀音開台1

這是浙江上虞啞目連戲中的觀音形象。她面如美玉，神態慈祥。左右站立童男童女兩人。

縹緲高遠，神奇美妙的虛幻仙境和陰森恐怖，慘不忍睹的地獄生活，也是江南民間鬼神戲演出中經常有所表現的場面。仙境是神仙居住的地方，是修仙修佛，皈依佛門的人們所竭力嚮往、追求的理想天國，因此它們被塑造得如此的神奇和美妙。那裡「霞光鳳馭，羽蓋霓旌，笙歌繚繞，珠翠妖嬈」❿，數不清的宮闕殿堂，看不盡的亭台樓閣。這邊是群仙畢集，飲酒賦詩，那邊是仙子無數，隨音起舞，瓊漿

圖5-4 社戲中的無常形象

江南民間社戲演出中經常出現無常的形象，它頭戴「一見生財」的帽子，手拿一把蒲扇，神情似笑非笑，似哭非哭。走路時一腳踩地，一腳高高抬起，樣子十分可笑。

❿ 〔明〕王子一《誤入桃源》。

玉液應有盡有，山珍海味比比皆是。戲劇唱詞中借用太白金星之口
唱出仙境的美妙之處是：「俺那裡靈芝常種，蟠桃初開，雲鶴翔
空，白雲迎送，玉女金童，紫簫調弄，香靄澄澄，紫霧濛濛，瑞氣
騰騰，罩著這五雲樓觀日華東，俺那裡有神仙洞。」❶這種令人無
限嚮往和仰慕的天堂生活，在社戲的演出中經常被塑造得非常地逼
真和形象。如《西遊記》中玉皇大帝所居住的天宮殿堂，如來佛祖
所居住的西方極樂世界，蓬萊仙子所居住的海外島國，王母娘娘所
主持的蟠桃盛會，觀音菩薩所設建的南海道場等等，它們無不具體
生動地展現了天界佛國的神聖美好，顯示了神仙世界的光明和偉
大。

　　另一方面，江南民間社戲中也塑造了許多苦難深重、地獄重重
的鬼域生活，特別是在目連戲等鬼戲的形式中，這種場面更是有著
淋漓盡致的表現。它們顯得那樣地恐怖和殘酷，東地獄裡排列的是
銼刀銼、磨子推、開腸破肚、千刀萬剮、抱火銅柱、馬踏車碾、刀
山火海、冰凍水結等酷刑；西地獄裡排列的是鐵圍城、拔皮、碓棒
舂、鋸子解、下油鍋、秤稱、挖目掏心、補經轉輪等酷刑，這種種
慘無人道的殘酷刑罰，使人看後無不心驚肉跳，恐懼至極。那些地
獄中的鬼吏鬼使們也個個都是面目猙獰，兇殘可怕，閻王端坐在案
桌前，神情威嚴地發落著各種冥間案件，鬼使們則生拉硬拽地將罪
鬼們一一拖倒，施以各種刑罰。罪鬼的形象最為名目繁多，諸如餓
鬼、酒鬼、賭鬼、色鬼、造孽鬼、不孝鬼、亂倫鬼、作亂鬼等等，
它們都是因為在陽間違法作亂，不入正道而被罰下地獄的，在戲中

❶　〔元〕史九敬先《莊周夢蝴蝶》。

它們被塑造成遍體鱗傷、身首分離的罪犯形象，承受著萬般的苦
難。

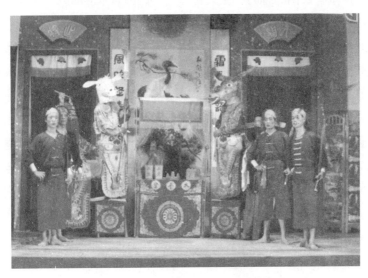

圖 5-5　目連戲中的地府場面

　　鬼神故事、鬼神形象在社戲的舞台上的頻繁出現，大大增強了
社戲演出的宣教效果，豐富了人們對於鬼神觀念、宗教原理的理解
和認識。鬼神觀念本是宗教思想中的一個核心部分，它宣揚人類世
界之外，還存在著一個對人類世界起著支配作用的鬼神世界。它們
是某種超自然力的代表，有著先知先覺，主宰萬物的本領。佛家所
尊奉的佛祖是功成業滿，大徹大悟的最高神靈，它有著最高的覺
悟，能夠認識宇宙中的一切事物。佛家所尊奉的菩薩是修持六度，
利益眾生，於未來成就佛果的神靈。它能夠自覺和覺他，但還不能

做到覺行圓滿,所以要繼續修行,普渡眾生。菩薩的任務是「以智上求菩提（覺悟），用悲下救眾生。」⓬道家的神靈以神和仙為主。神掌管最高的權力,至大至尊。它們由氣聚形而成,「稟天自然之胤,結形未沌之霙,托體虛生之胎,生乎空洞之際」⓭,它們的形體常存不滅,並有著辟谷、變化、役使鬼神、度脫凡人等各種本領。仙是那種超脫塵世,有神道變化,長生不死本領的人,《神仙傳·彭祖傳》云:「仙人者,或竦身入雲,無翅而飛,或駕龍乘雲,上造天階,或化為鳥獸,游浮青雲,或潛行江海,翱翔名山,或食元氣,或茹靈草,或出入人間而人不識,或隱其身而莫之見。」鬼的觀念,在佛道教義中也都有其獨特的內涵,如佛教認為,鬼是「六凡」（天、人、阿修羅、畜牲、鬼、地獄）中的一凡,它是由人死以後變成的,依賴子孫的祭祀或拾取人間遺棄的食物而生活。鬼的種類有大財鬼、小財鬼、餓鬼等等。餓鬼的地位最低,它常受飢餓,千年萬載也不得一食,即使得了食物以後也立即被猛火化為灰燼。道教認為鬼是人死亡後,靈魂脫離形體之產物,鬼在幽冥間要受地陽神的考察,別其善惡,就是所謂的「收其形骸,考其魂神。」鬼常會給人帶來禍害,「思邪,致愚人之鬼來惑之。」⓮

　　宗教教義中所宣揚的鬼神觀念比較抽象化和理論化,對於一般群眾來說,要接受它們是比較困難的。要想使一般群眾對鬼神的存

⓬　《翻譯名義集》卷一引法藏釋「菩提」。

⓭　《雲笈七籤》卷一一〇。

⓮　李養正《道教概說》引《太平經》（中華書局 1989 年出版）,頁 46。

在形成比較明確、肯定的認識，就只有運用形象、具體的手法，將它們的「相貌」、「動作」、「語言」等各個方面生動地表現出來，使其在人的頭腦中產生一種直觀可感的印象，這樣，鬼神的觀念才會被群眾所接受。「宗教雖然有一套抽象的概念體系（神學理論），但其對象又是確定的概念所不易把握的，同時它需要用直觀可感的形象把其對象或其對象的象徵物呈現在群眾跟前，用幻想和情感去撥動群眾的心弦。」⓯江南民間社戲演出形式中的諸多鬼神形象，就是這樣一種「直觀可感的形象」。它們以非常具體明確的表演動作和舞台台詞，表現了一個個有血有肉、活龍活現的真實人物，代替了宗教教義中的那種抽象空洞、虛無縹緲的鬼神觀念，讓人們看到的是一個個具體、真實的鬼神世界。

　　社戲演出中所出現的那些鬼神故事和鬼神形象，對於宣傳轉世輪迴、因果報應的宗教原理也有著極為重要的作用。根據佛教的說法，宇宙中沒有得到佛性覺悟的生命體，都處在六道輪迴之中。他們的命運就像一個車輪一樣永遠旋轉不停，從前世到現世，從現世到來世，反覆流轉而永無終期。在前世處於較高地位的人，到了現世可能會輪轉到較低的地位，同樣地，在現世處於較低地位的人，到了後世也可能會輪轉到較高的地位。決定向好的方面輪轉還是向壞的方面輪轉的條件是本人在世時的所作所為，這在佛經中稱之為「業」。「業」有「意業」（心理活動）、「口業」（說話）、「身業」（本身的行動）三種，它們共同構成了輪迴的條件。現世行善之人，就有了善業，就會在來世輪迴到較高的地位上去；現世行惡之

<hr>

⓯　　呂大吉《宗教學通論》（中國社會科學出版社 1989 年出版），頁 706。

人就有了惡業，他在來世就會輪迴到很低的地位中去。這種善者得善報，惡者得惡報的思想，就是佛家所提倡的「因果報應」原理，就是佛教關於人生的本質、價值和命運的基本理論。這種理論對於中國民眾的影響力非常巨大，它們成為中國民眾生活中的一種重要信念，支配著人們的行為和思想。佛教的六道輪迴、因果報應思想對於道教也有著重要影響。善於從別家教義中吸取養料的道家教義中也相應地提出了自己因果報應理論。如它說：「得善應善，善自相稱舉，得惡應惡，惡自相從……。務道求善，增年益壽，亦可長生……。天責人過，鬼神為使……。罰惡賞善人所知，何不自改。天報有功，不與無德。」⑯又說：「善者自興，惡者自敗。觀此二象，思其利害。凡天下之事，各從其類，毛髮之間，無有過差。」⑰道教還根據因果報應的理論制定了具體的行為準則和評判標準，這就是所謂的「功過格」。凡治人疾病、救人性命、傳授經驗、為人祈禳、散財濟貧、節儉安分、守雌不爭、勸人行善等皆記功，得善報；凡抵觸父兄、違逆上命、女不柔順、不敬夫主、暗侮君親、奪人財物、害人性命等均記過，得惡報。犯惡者或蝕財，或短壽，或暴病，或殃及親友，或者冥府受上刀山、下火海的酷刑，或來世投入牛馬胎，供人役使；行善者或添壽進財，或加官進爵，或命中無子而喜得子嗣，或遇仙得道，或今世窮愁而來世亨通……。

　　在轉世輪迴、因果報應的理論體系中，人的世界與鬼神世界被緊密地結合了起來。鬼神對人有著行為上的制約作用，它們可以根

⑯　《太平經》卷一一二。

⑰　《太平經》卷一〇一。

據人的現實行為而決定給人以何種報應。在世行善的，它們就使其得子享福，或者升格為神；在世行惡的，它們就使其災禍時降，或者沉落為鬼。這種理論，實際上反映了宗教對於人類的本質和命運，行為和思想，過去和未來，以及在客觀世界中的地位和影響等重大哲學問題的獨特理解和基本認識。

對於普通群眾來說，要接受這些抽象空泛的宗教原理當然是有困難的，但是在社戲的演出中，他們卻可以通過一個個生動具體的鬼神故事，一幅幅形象有趣的鬼神圖畫來充分地體驗、領會這些道理。他們看到了目連戲中的劉氏因為棄齋開葷，殺生縱欲而被閻王勾入地獄，飽受刑罰之苦的場景，於是便懂得了一個人在世不能作惡多端，胡作非為，否則就會被打入地獄而永不得超生的道理。他們看到了觀音戲中的觀音終日吃素修行，慈悲為懷，解救了許多人的困苦厄難，終於成為菩薩的劇情，也終會領悟到一個人在世只要積德修善，仁慈厚道，就總有一朝能夠超塵脫俗，走入佛國仙界的真諦。社戲正是利用了戲劇演出中這樣一些鬼神故事和鬼神活動，向人們形象地表明了「善有善報、惡有惡報」的宗教原理，宣揚了轉世輪迴，因果報應的宗教精神，並為廣大群眾樹立了一個如何將這些宗教原理付諸實踐的參照系。

第三節　宗教演藝

除了結構框架和劇情內容方面都體現了濃厚的宗教色彩以外，江南民間社戲在其具體的表演方式上也處處滲透著宗教的氣息。戲劇的表演方式本是一種藝術的表現行為，它要根據一定的審美要求

而對現實生活中的思想、行為進行加工提煉，製作出各種反映人們審美觀念的藝術形象，這就是藝術表演所要達到的最終目的。但是對於社戲的表演方式來說，情況卻大有不同。社戲作為一種帶有鮮明的祭祀、巫術特點的演劇形式，其表演性質不僅是審美的，而且也是宗教的，因此，它就不會像一般戲劇藝術那樣僅僅從藝術審美的角度來制定具體的表演方式。為了配合表現某種宗教意圖的需要，社戲演出的過程中常常會出現許多宗教性的台詞和動作，或者插入許多宗教性的儀式和音樂，這些都會使社戲的表演呈現出強烈的宗教特色。

這一點最為鮮明地表現在社戲的表演形式中，經常會融入一些傳統性較強、社會影響較大的宗教儀式內容，用以加強社戲演出的宗教性表現力。這些傳統化、模式化的宗教儀式，原本多為和尚、道士等宗教人員根據某種宗教意圖的需要而創制，它們在民間的影響非常巨大，流傳非常廣泛，久而久之，便成了一種模式化的典範，經常被民間各種祭祀活動所搬用和吸收。

社戲作為一種以文藝表演形態出現的特殊祭祀活動，在其表演形式中搬用、吸收宗教儀式的情況是屢見不鮮的。事實上，凡是在民間祭祀活動中影響較大，流傳較廣的各種傳統宗教儀式，都曾在江南民間的社戲舞台上嶄露過頭角，有的甚至成為這些社戲表演方式上的重要節目。例如「破血湖」儀式，本是佛家僧人發明的一種祭祀活動，它的功能是為了替產後夭殤的婦女作超薦，使其靈魂能夠早日脫離苦海，投入人胎。「破血湖」儀式出現以後，在江南民間影響甚大，受到了當地群眾的普遍重視和廣泛使用。據《中華風俗志·浙江》篇中記載，當時杭嘉湖一帶為生育而死的婦女作超度

時都有這類活動：「凡婦女產後而死，家屬恐其入血河地獄，為代其超生，塑一死者草像，身穿披掛紅裙，掛入僧廟大鐘之中，將鐘晝夜徐徐而撞之。每至七日加一蒲團，旁有和尚念經。如是者歷四十九日，計七蒲團加晝。然後親族俱來，延僧數十，即在此廟念咒作法，舉放煙火，並造許多紙人紙馬，以及城垣橋池惡鬼等類。連用所塑之草人，一併焚化，即所謂破開血河池，死者超生也。」⑱「破血湖」的儀式經過當地道士巫師們的加工改造以後，其形式更是五花八門、紛繁多樣。如有的是在地上放四個大碗，各盛清水少許，道士念過經咒，喪母之子就將碗中之水喝下，表示代母受過。也有的是要由道士表演一段地獄受苦的場面，然後搖鈴念咒，把血污池一一破除，表示將婦人救出血湖之狀。「破血湖」的儀式在江南民間流傳極廣，影響極大，因此它經常被搬用到社戲的表演形式之

圖 5-6　血湖湯

這是江南民間在舉行「破血湖」儀式所用的法水，俗稱「血湖湯」。主持「破血湖」儀式的道士念過經咒以後，主家親屬就將此湯喝下，表示代母受過之意。也有的是為了避邪除疫。

⑱　胡樸安《中華風俗志》下篇卷四（上海文藝出版社 1988 年影印本）。

中，藉以表現相關的祭祀內容。如過去浙江開化地區在演出目連戲時，要表演一段「破血湖」的儀式，表示目連為其母超度之意。屆時戲台上走出道士四人，二穿紅袍，二穿綠袍，手拿朝笏。念過一段超渡經咒以後，一紅衣道士飛步下台接和尚上場，此時台上百子炮齊鳴，和尚上台參拜神佛，口唱紅詞經，手拿紙火把，舞動著畫符數道，又腳踏八卦數圈，然後與道士一同下場。此時台上才開始演唱「破血湖」的曲詞，並伴以大鑼大鼓。這種目連戲中的「破血湖」表演，完全是現實生活中「破血湖」儀式的再版，它們被搬用到戲劇的舞台上，為的是加重一些宗教的色彩，烘托一番宗教的氣氛。

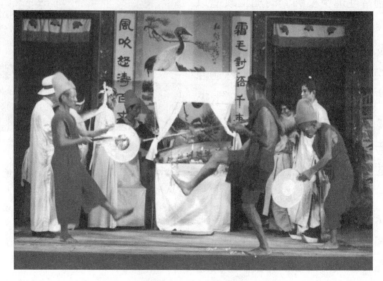

圖 5-7(1)　出喪

又如「放焰口」儀式，本來也是一種由佛家首創，道家推波助瀾而形成、發展起來的祭祀活動。它的宗教目的，是為了給沒有後代或冤屈而死的孤魂野鬼施食施衣，使它們在冥間安分守己地生活，不致於給人帶來危害。據《佛說救撥焰口餓鬼陀羅尼經》的說法，釋迦牟尼大弟子阿難半夜獨居閑靜處習定時，遇上一個名叫焰口的鬼王，聲稱阿難三日以後會命終，並投生於餓鬼道。如要免除此難，必須在明天普遍施食於鬼神。阿難依言而行，才免於難。以後，「焰口施食」就被作為一種專門的祭鬼儀式而廣泛盛行於民間。江南地區舊時每到七月十五中元節時，民間都要舉行盛大的「放焰口」祭儀。屆時各村社在村口路邊搭起孤魂台，台前擺設香

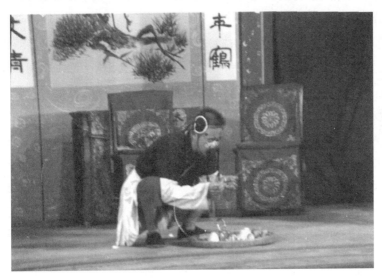

圖 5-7(2) 燒夜頭

案、牌位、香燭等各種祭祀器物，並放上三牲、魚肉、饅頭、瓜果、蔬菜等供品多種。和尚或道士身穿神服，登台主持儀式，無非是進行一些誦經念咒、舞劍搖鈴之類的活動。至凌晨時分，和尚或道士取過淨器一個，盛以淨水和米飯、糕餅之類的食品，口中念動咒語，一手按器，然後把這些東西瀉在地上作為祭祀鬼靈的布施。每個村民的家門口有時也要放置案桌，上設香燭、供品，表示向鬼施食之意。

值得注意的是，在江南民間的社戲演出中，也經常可以找到這種類似「放焰口」的活動，有的甚至是對「放焰口」儀式的直接搬用。如江南各地的目連戲演出中，都有許多「施食」、「調吊」之類的表演活動，此時，討飯鬼、自殺鬼、火燒鬼等等各種鬼靈的形象出現在舞台之上，它們一排一排地走到了供桌前，「享用」著人們為它們擺放的各種酒菜供物。許多祭鬼戲中還要表演「祭路頭」之類的場面。演員們在台上扮演成各種送祭禮之人，端出酒肉、豆腐、雞蛋之類的祭禮，讓鬼靈們美美地品嘗享用。鬼靈們有時還要互相爭搶，各不相讓。

正像某些學者所指出的：「從起源上看，（目連戲）與盂蘭盆會的儀式有著直接的關係，戲中『施食』、『目連掛燈』等套數的排場，完全可以視為『放焰口』、『水陸法會』等佛教法事的『舞台化』。」❿在演戲的舞台上搬進了這些儀式活動，決不僅僅是為了把社戲的表演形式弄得更為豐富熱鬧，花里胡哨一些，而更重要

❿　徐斯年《漫談紹興目連戲》（紹興市魯迅研究學會編《紹興魯迅研究》第七期）。

的是點明了社戲演出的祭祀意圖，張揚了社戲演出的宗教精神，使社戲的表演舞台顯得更為奇詭神秘，靈光四射。

當地民間社戲演出中還經常吸收一些師公、道士們表演的請神求雨、驅鬼收妖、還魂變形等法術動作，這也是體現其宗教色彩的一個重要方面。法術本是師公、道士們為了達到一定的宗教意圖而想像出來的某些魔法手段，它們被認為有著神秘的感應力量和巨大的魔法作用，能夠感召神靈，驅逐鬼祟，興風作雨，起死還生，因此它們常常被運用於一些與天地鬼神有關的宗教活動之中。具體的法術動作主要是依靠一些含有神秘意義的腳步、手勢、身姿、語音而得以表現的，如在八卦的圖形中走上幾個圈子，或用手指做出幾個特別的手勢等等。

江南民間社戲的演出形式中，為了滿足宣揚某種宗教意圖的需要，也經常把這些法術的形式和動作拉到了自己的舞台上，使它們在戲劇表演的過程中充分地發揮出獨特的作用。如松陽地區演出的《夫人傳》中，當演到陳真姑求請天兵佑助和施用法術捉妖等情節時，便要表演「走罡步」、「捏手訣」等法術動作。「走罡步」的具體做法是先左腳站定，右腳用腳尖向前方左、中、右三處各點一步，再向後方左、中、右三處各點一步，右腳向左腳靠攏；然後右腳站定，左腳重複右腳之步一遍，然後再換以右腳……。如此左、右兩腳分別點步並輪換數次，直至成為一套完整的罡步動作。❷這種「走罡步」的表演形式，本是對於巫教、道教中的「步罡踏斗」

❷　有關《夫人傳》中「走罡步」，「捏手訣」等材料，參見《松陽縣戲曲史料》第三輯中的部分章節。

之術的模仿。「步罡踏斗」是由巫師、道士們創制的一種具有請神、驅鬼等多種法術功能的獨特步伐，《雲笈七籤》描述它們的具體步態是：「先舉左，一跬一步，一前一後，一陰一陽，初與終同步。置腳橫直，互承如丁字形。」有的道教經典中還指出了罡步所表示的宗教意義和不同形式，如《太清玉冊》認為，道人躡紀步星、步罡踏斗的動作，或是表示飛升登天，與神靈交接之意；或是表示潛入地府，伏邪破鬼之旨。它還有天罡、人罡和地罡之分。上元謂之天罡，中元謂之人罡，下元謂之地罡。道教之所以把罡步視為一種具有召喚神靈或伏邪破鬼等神道的法術，是因為據說這種步子是由中國遠古時代的大帝——禹所創造的。「禹未登用之時，其父既放，降在匹庶，有聖德……。四嶽舉之，舜進之堯，堯命以司空，繼鯀治水，乃勞身勤苦，不重徑天之璧，而愛日之寸陰，手足胼胝，故世傳禹病偏枯，足不相過，至今巫稱『禹步』是也。」**㉑**「昔者姒氏禹也，治水土，涉山川，病足故行故也。禹自聖人，是以鬼神、猛獸、蜂蠆、蛇虺莫之螫身，而俗多效禹步。」**㉒**大禹治水時腳受了傷，走路時像個跛子似地前腳走一步，後腳拖一步，這種步子就是後人所謂的「禹步」。人們認為這種步伐是聖人創造的，因此有著很大的魔法力量，能夠避邪驅災，抵禦鬼神、猛獸、蛇蟲等各種有害之物的侵害，於是便對其進行了刻意的模仿，並將其發展為後來的步罡踏斗之術。《夫人傳》裡陳真姑請神、捉妖時所表演的那些「三點罡」、「二點罡」之類的舞蹈動作，其具體的

㉑　〔晉〕皇甫謐《帝王世紀》。

㉒　〔漢〕揚雄《法言·重黎》李軌注。

操作方式和程序規則都與師公、道士們在宗教儀式中所走的罡步如出一轍。走上一陣這種獨特的步子，等於就是在舞台上施行了一番具有魔力的法術，它可以上通天庭，下達地府，影響到各種神靈鬼魅的活動。

「捏手訣」也是戲中經常用來表示請神接神或者驅妖逐鬼的一種法術動作。如《夫人傳》裡「渡橋」一場戲中，陳真姑為了請下天兵神將佑助，便要表演一些奇異的手勢動作。表演時兩手掌心向上，大拇指扣壓彎在右掌心的小指，其它三指伸直，對著所請兵將的方向（上方），兩手互相交換向近身移動，兩腳則以相同的節奏換步向後退，表示恭引神兵下凡之意。在「點兵」一場戲中，陳真姑也有以各種手訣表示請神之意的動作，表演時，還要配以一定的咒語和舞步。如捏訣時，一邊口中唸道：「召來東方三洞軍，南方八萬將，西方五提馬，北方九倉軍。」一邊移動腳步，向東、南、西、北方走四個方位。到一方位捏一手訣，唸一句咒語，然後原地轉動三圈，將身子向上跳起，這樣便算是完成了一套完整的組合動作。這種捏訣動作與巫教、道教中的「手勢法術」有著直接的關係。先秦時期的巫覡、方士就已會編制一些簡單的訣術動作。漢代時張道陵創立五斗米道，設立天師、祭酒制度，並把各種法術、手勢、劍術等等道術廣泛地運用於齋醮儀禮之中。到了後來的天師道和正一道時期，各種表示神秘意義的手訣手勢更是被大量地創制出來，並在宗教活動中得到了廣泛的使用。道教正一天師是既可代表上天傳達旨意，同時又可代表百姓向神靈告祝求願的神職人員，因此他必然要有許多溝通天、人之間的關係，傳達神鬼旨意或指揮神鬼兵將伏魔降妖的高明之術，於是各種名目繁多的手勢手訣也由此

而群起並生出來，如劍指、金牌指、金龍指、三山指、金蓮指、神虎指、雷指、招討指、枷指、鎖指、刀山劍樹指、鋼籬鐵帳指，天師訣、本師訣、日君訣、月君訣、天網訣等等。這些手勢手訣雖然在具體動作和所表示的意義上各有不同，但是它們都被視為是一種有著神秘宗教功能的法術形式，都能起到與鬼神交接溝通，傳達和表示人間世界和鬼神世界各種信息的作用。社戲的演出雖然並不等同於一般的宗教祭祀活動，但是它在演出目的上帶有鮮明的宗教祭祀性質，它在演出內容、演出形式上對於許多宗教祭祀活動進行了多方面的吸收和利用，因此也就不能排除那些宗教祭祀活動中的手勢動作、步伐規則對其表演方式上的重要影響。《夫人傳》中對那些手訣手勢的運用，正可清楚地說明這一點。

　　《夫人傳》中還有一些跳僮、點淨、畫符唸咒等表演形式，實際上也都是師公、道士們常用的法術動作。如演到陳真姑施用法術將其兄法通從銅鐘中救出一場戲時，扮演法通的演員便要赤身坐於椅上，陳真姑手拿一杯清水，口唸咒語，用手指在水上畫一「井」字，然後再虛寫「癛」、「霝」、「霘」（陳真姑名字的符籙體）三字各三、五、七遍，再畫圓圈七個，做過如此動作之後杯中的清水便成了具有魔力的「淨水」。隨後陳真姑吸淨水一口噴至法通臉上，或灌入法通耳中，並用一紙筒（代表長生筒）在法通頭部兩邊左右晃動，表示收其魂魄之意，這樣法通便成了有神附入的「僮體」。此時扮演法通的演員渾身抖動，兩手指天，並反覆跳躍不停。最後跳至桌上，說明神靈已經進入體內。隨後陳真姑再點罡步，吹龍角，打令牌，捏手訣數遍，並以虛擬動作將其兄白骨排到台中，咬破中指滴血其上，口中唸道：「頭上骨頭還頭上，腳上骨頭還腳下，兩

手骨頭分兩手，排起三十六骨無差錯。我今吹起水龍角，吹起龍角
救我兄。忙把令牌來宣召，法水一口轉還陽。」接著再唸一句：
「法通我兄，快快還陽。」至此救法通還陽的過程才算施行完畢。
這段戲中所表演的「跳僮」、「點淨」、「畫符」、「唸咒」等形
式，實際上都是當地巫師、道士在一些宗教儀式中施行的法術動
作，它們幾乎原封不動地被搬到了《夫人傳》的演出之中。表演這
些動作的演員，有些本來就是當地的師公、道士，他們對於這些法
術動作非常熟悉，故演起來得心應手，毫無造作生硬之處。在他們
的創造下，藝術行為和宗教行為被縫合得天衣無縫，渾然一體，以
致時常使人難以辨別究竟是在戲場中做表演，還是在儀式中行法
術。

　　如果考察一下江南民間社戲音樂表演上的特點，就會發現它們
與宗教之間的關係也十分密切。江南民間社戲演出的音樂中經常吸
收和融合了不少宗教音樂的成分，有的甚至是整段整段地搬用宗教
音樂中的某些曲牌和聲調。如在社戲演出之前，一般都要先由樂隊
演奏片刻，俗稱此為「打鬧台」，意在以熱鬧的鑼鼓鐃鈸之聲來吸
引群眾。這種做法與道教齋醮儀式中的音樂表演形式非常地相似，
據有關人士考證，道士們在進行祈福禳災、祓苦謝罪，超度亡靈等
各種齋醮法事中，大多也要先由四至八名道士出場，手持法器和
笙、簫、笛、管等樂器演奏半小时左右，然後才開始進行正式的儀
式活動，演奏的音樂都是一些傳統性的道教法事曲牌。這種道教齋
事活動中的前奏音樂也稱作「打鬧台」，意在吸引群眾前來「看
齋」。從其名稱以及功能作用上來看，它與民間社戲演出時的前奏
音樂非常相似。它們都是以招徠觀眾的目的而進行演出的，都有著

圖 5-8　齋醮儀式中的「打鬧台」

江南民間道士在進行祭祀、祈禳、祓除等齋醮活動時，具有豐富的音樂節目。特別是在儀式開場的「打鬧台」活動中，吹、拉、彈、唱更是樣樣俱全。

渲染氣氛，烘托主題的作用，而且某些聲調曲牌方面也存在著互相融合吸收的情況。

　　社戲的一些演唱聲腔中，也經常融有宗教音樂的成分。熟悉目連戲的人，都會從其唱腔中聽出類似唸經的聲調，其音與佛教音樂中的「梵白」和道教音樂中的「道腔白」非常接近。特別是在演到「打醮」、「施食」之類的場面時，演奏的更是多為佛曲之音，如「佛賺」、「生查子」、「四季花」等等。醒感戲的唱腔中也頗有道教音樂的特色，它的每句唱腔後都附有「呵羅來哩」之類有聲無義的幫腔，與道士唸經咒的腔調非常相近，因此這種唱法也被稱為

「道士腔」。㉓松陽高腔演唱的《夫人傳》中更有許多直接以「道士調」、「和尚經」、「阿彌陀佛調」、「巫常歡」等名稱命名的聲調唱法，唱起來完全如同道士和尚誦經唸咒一般。如「道士調」《張烏蘭捉妖》：

㉓ 參見黃紹良〈省感戲盛衰考略〉（浙江省藝術研究所編《藝術研究》第六期），頁 251。

㉔ 1987 年浙江省松陽縣文化局編《松陽高腔》。

這些唱腔幾乎都是直接從道士、和尚的誦經唸咒音調中搬用過來的，因此聽起來宗教風味尤為濃郁。

宗教性的儀式、法術和音樂等表演形式被紛紛搬上江南民間社戲的舞台以後，對於明確社戲演出的宗教意圖，強化社戲演出的宗教功能起到了極為重要的作用。由於這些成分的摻入，社戲中的宗教目的被更為明確、集中地揭示了出來，社戲中的宗教意蘊也由空泛蒼白的臆測想像變成了具體形象的體驗與感受。這些表演形式就像一道道鮮明醒目的標誌和符號那樣，把人們的思維引向了一個確定的宗教性方位，使人們能夠非常明確地把握到戲中所欲表示的內在意蘊。它們有時候雖然並不在表演的分量和時間上佔有主導地位，但是它們的出現卻十分有效地標明了全劇所要宣揚的主要宗旨，揭示了全劇所要表現的精神實質。就像牛津大學教授龍彼得先生所說的：「從目連及其他的故事看來，看似裝飾的、額外的、穿插的一些戲劇成分，其實是儀式中不可或缺的部分，因此這些演出不可被視為是原來情節上的附加物，相反的，戲劇的故事只是為這些表演提供一方便的架構，而這些表演其實是可以脫離故事而獨立出現的。」㉕這些表演形式的出現，也使社戲演出的宗教氣氛得到了進一步的渲染和加強，它們讓人們的整個身心沐浴在了一種宗教的氛圍之中，讓人們親自體驗到了宗教精神的神聖、偉大和不可戰勝。它們為社戲的演出煽起了一種狂熱的情緒，使人們熱血沸騰，情緒高漲。

㉕ 龍彼得（Piet Van der Loon）〈中國戲劇源於宗教儀典考〉（王秋桂、蘇友貞譯，臺灣《中外文學》84 期）。

　　社戲中某些宗教性表演成分的出現，還有著重要的巫術功能，它們是幫助社戲演出達到某種巫術目的的重要手段。迷信的人們認為，如果沒有在戲中演過「施食」的儀式，鬼祟們就會無法得到人們所奉的祭禮；沒有在戲中做出請神請將的罡步手訣，神靈們也難以降臨到人間，為人們施展出擒妖伏鬼的手段。因此，很多出現於社戲舞台上的表演形式，實際上都是一些具有特殊巫術功能的法寶和武器。依靠了它們的力量，人們可以向鬼神表示態度，傳達信息，或者為實現自己的理想和意願而作出各種各樣的努力。

第六章
江南民間社戲的社會基礎

　　在了解了江南民間社戲的類型、功能及其宗教色彩等方面的情況以後，現在再讓我們回過頭來注意一下這種演劇形式的成長環境問題。出生在江南這塊既古老又繁華的土地上的民間社戲形式，可謂是一個歷史的幸運兒，它在這裡找到了獲得生命的機遇，找到了成長發育的條件。當地那種根深蒂固的宗教文化傳統——鬼神信仰，成了創造社戲生命的最基本的生長激素，正是在它的刺激和作用下，才有了社戲的誕生。當社戲的演出需要大量費用的時候，富庶繁華的江南土地為它提供了堅實的經濟保障，當社戲的演出需要充實大量內容的時候，偏巧江南又是一個戲劇的故鄉，可以為它源源不斷地輸送大量的原料和營養。活躍在江南土地上的還有無數頗具演戲才能的班社組織和神職人員，它們無不以其精湛的表演藝術和高度的演戲熱情，投入到了社戲的行列之中。總之，江南的許多條件都對社戲的形成、發展十分有利，正是在它們的共同影響和綜合作用下，社戲才能從母體中脫胎而出，並且經久不衰地馳騁於江南的廣闊土地。

　　社戲是站在江南這塊養料充實的沃土上成長起來的幸運兒，然

而它所有的幸運都離不開它那平凡而偉大的母親──江南人民。社戲在江南地區所獲得的一切機遇和條件，其實都要歸功於生活在這塊土地上的江南人民的獨特創造。江南人民長期生活在水鄉澤國之中，他們富於幻想，思想活躍，曾經為自己構築過許多個夢幻的、理想的神話世界。經過了無數輩人的辛勤努力，他們把江南地區開發成一個富庶的家園，並且也使自己走上了相對富裕的道路。經濟條件的改觀大大地激發了他們的文化欲望，於是大筆的錢財被花到了演戲觀劇之上。他們不但捨得為自己演戲，也很樂意把自己的戲劇節目奉獻到鬼神的面前，藉以搞好與鬼神之間的關係。江南民族的這些行為和特點，為社戲在江南地區的生存立足和繁榮興旺創造了有利的條件，也使江南地區的各個街衢巷隅，無不變成了社戲演出躍然其上的寸寸樂土。

第一節　信鬼好祀

社戲能夠在江南地區獲得如此繁盛紅火的市場，並且在相當長的一個時期內始終保持著經久不衰的勢頭，最主要的是得益於江南民族那種崇信鬼神，喜好祭祀的文化傳統。

古人云：「江南之俗……，信鬼神，好淫祀。」❶「揚州人性輕揚而尚鬼好祀」。❷這些說法，已把江南地區那種信鬼好祀的社會風氣和文化特徵表白得相當明確。早在新石器時代，江南地區的

❶　〔宋〕范成大《吳郡志》卷二。
❷　〔唐〕杜佑《通典》。

先民們就有崇拜鳥神、太陽神等等的信仰習俗，這一點可以從近年來江南地區地下發掘出的考古資料中得到明證。如代表距今七千年文化歷史的浙江餘姚河姆渡遺址中，曾經出土過多件刻有鳥形和太陽形圖案的器具，據專家們考證，這些圖案和器具都與當時人們的信仰觀念有關。在代表距今四千多年文化歷史的良渚文化遺址中，也曾出土過多件刻有神人獸面圖案的玉琮。玉琮是祭祀時所用的禮器，這說明刻於其上的神人獸面形神像，很可能就是當時人們信仰、崇拜和祭祀的主要對象。更值得一提的是，1986 年考古學家在浙江餘杭反山地區的良渚文化遺址中，發現了一個面積約 400 平方米的祭壇，這種祭壇是當時社會中部落酋長和普通群眾共同祭祀的地方，可見當時這裡已經出現了規模較大的祭祀活動。商周時期，江南土地上居住的主要是古越族人，他們是百越族中的一支，歷史上稱之為「于越」。由於地處僻遠，不及王化，因此他們的生活水平相對中原地區而言較為低下，思想文化也較為落後。但是正因如此，于越民族的鬼神觀念、祭祀活動也就要比中原民族發達得多。于越民族的多神宗教崇拜是中原人所不能比擬的，他們幾乎崇拜著自然界的一切神祇，如山神、水神、鳥神、四方之神等等，並努力使自己與其達到神秘的交合。當周王朝的王子泰伯來到這裡時，當地的人民還是保持著「斷髮紋身」的文化習俗。這種習俗其實並不是為了什麼漂亮或時髦，而主要是與崇拜水神的信仰有關。把自己打扮成一種「以像龍子」的模樣，就可以獲得水神的承認，以致於永遠得到水神的庇佑。那種風行於于越民族中的「划龍船」民俗，實際上也是一種崇拜水神的祭祀活動。在划龍船時，一般都要把食物拋於水中，這就是最為鮮明的祭祀特徵。在兩漢到南北朝

這段歷史時期裡，是江南地區信神敬鬼風氣最為盛行，淫祀濫祭最為紅火的年代。這一方面是由於這段歷史時期中佛、道兩教的勢力都已擴展到了江南地區，它們對於當地民間宗教信仰和祭祀活動的影響非常巨大；另一方面是由於自東晉以後幾朝的京都均建立在江南，而這幾朝的皇帝大多特別迷信。如梁武帝蕭衍在位期間，不但在南方大興廟宇，甚至自己還三次捨身同泰寺，堅決要當和尚。這些皇帝都有利用一定的宗教手段來維護其政治統治的特點。在宗教因素和政治因素的雙重作用下，江南一帶此時期的敬神信鬼活動達到了登峰造極的程度。據史料記載，當時江南會稽地區的情況是「多淫祀，好卜筮。民常以牛祭神，百姓財產以之困匱」❸；蘇南地區的情況是：「凡思道惑眾，妖巫破俗，觸術而言怪者不可數，寓采而稱神者非可算……。一苑始立，一神初興，淫風輒以之而甚。」❹為了祭祀鬼神，當地的人們不惜一切代價，甚至弄到傾家蕩產的地步，真所謂是「財盡於鬼神，產匱於祭祀。」與這種達到極端程度的祭祀活動相應的，是大量的神祇被接二連三地創造出來，它們紛紛踏上了江南這片土地，並盡情地享用著當地群眾給予它們的香火供奉。如東漢時期浙江永康地區信奉仙人趙炳，據說他生前善於方術，能用神氣來禁人和禁虎，還會用咒語來使水盆中現出魚龍，因此死後被封為神，廣受當地人民的信奉。❺又如，三國

❸ 見《後漢書·第五倫傳》。

❹ 見《宋書·周郎傳》。

❺ 見《後漢書·方術傳》引《抱朴子》：「道士趙炳以氣禁人，人不能起，禁虎，虎伏地低頭閉目，便可執縛」。又引《異苑》：「趙侯以盆盛水吹氣作禁，魚龍立見。」

時期臨海、羅陽一帶信奉神仙王表，據說他能夠周旋民間，「語言飲食與人無異，然不見其形。」❻晉宋以來，江南民間影響最大的神祇是建康（今江蘇南京）蔣山的土地神蔣子文。據史料記載：「蔣子文，廣陵人也，嗜酒好色，挑達無度，常自謂青骨，死當為神……。及吳先主之初，其故吏見文於道，乘白馬執白羽，侍從如平生，見者驚走。文追之謂曰：我當為此土地神，以福爾下民，爾可宣告百姓，為我立祠，不爾將有大咎。是歲夏大疫，百姓輒相恐動，頗有竊祠之者矣。文又下巫覡言我將大護佑孫氏，宜為吾祠，不爾將使蟲入耳為災。俄而小蟲如鹿虻，入耳皆死，醫不能活，於是百姓愈恐。孫主未之信也，又下巫祝，若不祀我，將有以大火為災。是歲火災大發，百數十處，火及公宮，孫主患之，議者以為鬼有所歸，及不為厲，宜有以撫之。於是使使者封子文為中都侯，……皆加印綬，為廟堂，轉號鍾山為蔣山，今建康東北蔣山是也。自是疫癘止息，百姓遂大事之。」❼這個蔣子文因為神通廣大，能使人們受災受難，又有著吳主的敕封，負責管轄蔣山地區的行政，故受到了當地人民的普遍尊奉和崇拜，被推為主宰當地民生的土地神。除了蔣子文以外，西楚霸王項羽也是江南民間極為信奉的神祇之一。趙翼《陔餘叢考》認為，六朝時期吳興項羽神最為顯赫，《太平廣記》引《異苑》之文中，也有「宋蕭惠明為吳俊太守，郡界有卞山，山下有項羽廟」的記載。與其他地區相比，此時期江南的地區所創造的各種神祇，尤其是民間地方神的數量最多，

❻ 見《建康實錄》卷二。
❼ 宋李昉《太平廣記》卷二九三引《搜神記》。

祭祀活動也最為頻繁，因此學人有「其時（指兩晉南北朝時期）民間傳說之妖神蓋不易數，似尤以江南為多」的感嘆。❽唐宋以降直至明清時代，江南信神鬼，好淫祀的風氣仍然勢頭不減，唐朝時浙西觀察使李德裕在任期間，一下子就翦滅了當地的淫祠一千一十所，可見當時的淫祀之風是何等的厲害。❾明清時期江南有的地區甚至還弄到無村不設廟、無村不立祠的程度。

江南民間所信奉的神祇範圍極其廣泛，它們大致可分為自然神、祖先神、先賢神、宗教神、行業神、民間神等等幾種類型。自然神有山神、水神、河神、土神、鳥神、龍神等等。這些神祇的起源都非常古老，從本質上來看，它們代表了某種自然的力量，是遠古時代江南人民的社會生活與自然事物之間關係的反映。由於生產能力和認識水平的極度低下，當時的人們必須依賴於這些自然事物來維持自己的生活，於是便產生了對於這些自然事物的崇拜。由於江南民族一直是個以農業經濟為主的民族，而自然條件對於農業生產的影響又極為巨大，因此古代江南人民自然神崇拜的特點表現得非常明顯。

祖先神有女媧、伏羲、神農、禹王、防風等等。這些神祇大多代表了原始社會中氏族或部落首領的形象。他們曾經帶領氏族或部落的群眾們與大自然作過頑強的鬥爭，或是在與其他氏族或部落的戰鬥中取得過勝利，因此被群眾尊奉為英雄，在氏族或部落中享有極高的威信，他們後來大多成了神話傳說中具有神奇本領的大神。

❽　瞿宣穎輯《中國社會史料叢鈔》（上海書店 1985 年影印本），頁 430。

❾　參見《舊唐書·李德裕傳》。

江南人民所信奉的這些祖先神有的是漢民族的共祖，有的則是江南地區個別古代氏族自己的祖先。如一直受到江南民眾信奉的防風神，本是于越民族的一位先祖。他的部落生活在距今 4000 年左右的良渚文化時期，其活動區域主要是在現今浙江省餘杭縣境內（有人稱之為「防風氏國」），因此餘杭縣一帶的群眾對於防風神尤為崇拜。

先賢神有泰伯、夫差、句踐、伍員、范蠡、文種、項羽、春申等等。他們是歷史上的一些真實人物，一般都有一定的社會地位或官爵職務。江南人民尊其為神主要是因為這些歷史人物業績顯著，對當地作出過較為重要的貢獻。「吳郡古祠，如禹王、泰伯、仲雍、伍伯、尚父、土穀之祠，如吳夫差、楚春申，赤闌將軍，瑛蔣侯，晉張季鷹、羊叔子、梁任彥升、唐洞庭君、宋韓蘄王、無張九四及九四公主，俱古人表表者也。」❿如夫差、句踐本是吳、越兩國的君主，他們具有雄才大略，為吳、越兩國的強大和繁榮作出過很大的努力，因此死後被當地人民尊奉為神。又如伍員、范蠡、文種等，都是歷史上有名的忠臣。他們赤膽忠心、嘔心瀝血地輔佐君主成就霸業，並且時時顧及當地百姓的利益，因此後來成為當地有名的先賢神。

宗教神有如來、觀音、地藏、韋陀、玉皇、三官、東嶽、關帝、城隍、土地等等，它們大多是從宗教的神靈譜系中移植而來的。如如來、觀音、地藏、韋陀，本是佛教中的佛與菩薩，由於佛

❿　〔清〕張紫琳《紅蘭逸乘》卷四。

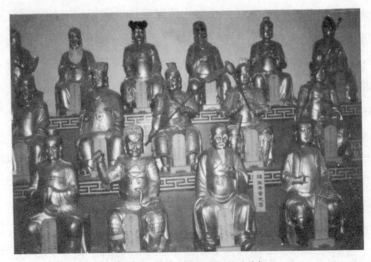

圖6-1　六十甲子本命神

六十甲子是道教按照天干地支順序創造出來的神靈形象，每個神靈代表一
個年份以及這個年份中人們的命運，這些神靈在民間信仰中很有影響。

經中把他們說成是具有先知先覺、普渡眾生等法力的神性人物，因
此被當地人民看作是能夠幫助自己解脫各種苦難的救世主。又如玉
皇、三官、東嶽、關帝、城隍、土地，本來是道家所尊奉的一批主
要神靈，它們反映的是道教對於宇宙、自然、人生、命運的認識和
觀念。後來它們被搬來解決人們現實生活中的各種實際問題，如降
雨、治病、救災、解厄等等，於是它們的身份也隨之而變成了一種
當地的民間神。

　　行業神有魯班、華佗、杜康、尉遲恭、葛洪、呂洞賓、蒙恬、
朱熹等等。這些神靈主要是因為其本人在世時生活中的某些方面或

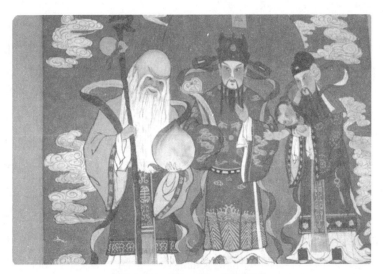

圖6-2　福、祿、壽三星

福、祿、壽三星是舊時江南民間崇奉的主要神靈。人們認為祀奉它們會給
自己帶來功名、利祿與長壽等等方面的好運。

某些活動與當地的某個行業相關，因此被這個行業尊推為神。如魯
班在世時是一個木匠，他手巧心靈，善於製作各種精制巧妙，功能
獨特的器具，故被木作行業尊奉為自己的行業神。木匠們以為只要
對魯班虔誠供奉，便能使自己的手藝也如同魯班一樣高明。又如華
佗生前是個妙手回春的醫生，故被醫業尊奉為神；杜康生前善於品
酒，又嗜酒如命，故被酒業尊奉為神，其餘行業神形成的原因也大
多類此。江南地區商品經濟發達，行業門類甚多，因此行業神的數
量恐怕不下百十。

　　民間神是當地民間創制出來的一些名不見經傳，位不載史冊，
行不入正流的神靈形象，如俠士、義女、秀才、老嫗、樵夫、漁父

等等。它們沒有祖先神的偉大功勳，沒有先賢神的顯赫地位，也沒有宗教神的高貴身份，它們神靈譜系中地位最低、名氣最小的。但是對於群眾說來，它們卻又是最為知心、最為親切的神靈偶像。它們有的生前就住在當地的某個鄉村裡，並且曾經為這個鄉村中的群眾們做過某些好事；有的雖然並不是出自本鄉本土，甚至有的更是一些傳說故事、小說戲劇中的虛構人物，但是由於它們都有著替群眾著想、為小民謀利的行為和美德，因而受到了當地人民的普遍尊崇，被群眾奉為神明。舊時江南民間所供奉的這種民間神數量是極其之多的，尤其是在當地的農村中，幾乎沒有一村沒有這種民間神的崇拜信仰，沒有一村沒有這種民間神的祭祀活動。當地的群眾並沒有因為這些民間神的地位低微而怠慢了它們，相反地，奉於它們的香火要比奉於其他神的更多更盛。因為它們與平民百姓的關係最為親近，對於平民百姓的理解和關照也最多。但是在封建統治者看來，這種民間神的崇拜和祭祀活動卻是十分有害的，它們不合統治階級的思想規範和道德準則，因此被一概斥為「淫祀」。《禮法·典禮》云：「非其所祭而祭之，名曰淫祀，淫祀無福。」一些封建文人，也經常對當地民間神的祭祀活動嗤之以鼻，認為它們是淫妄、謬誤之舉。如《中華全國風俗志》中在談到杭州地區的民間淫祀時說：「杭州清泰門外，有時遷廟，凡行竊者多祭之。湧金門外有張順廟，赤山埠有武松廟，石屋令有楊雄石秀廟。此皆淫妄之祀。又有謬誤者，溫州有土地杜十姨無夫，五髭鬚相公無婦，於是合而為一。則杜拾遺伍子胥也。孤山林和靖祠，塑女像為偶，題曰梅影夫人之位。或戲之曰：何不兼塑仙鶴郎君。世俗誕妄，真是匪

夷所思。」❶作者在這裡所指出的民間神祭祀中確有許多荒謬之處，但對於當地的群眾來說，這些神靈是否真有其人並不重要，人們關心的是它們是否能夠起到保佑自己的作用。只要能保佑村社和家庭五穀豐登，六畜興旺，哪怕是子虛烏有之物也會對它們頂禮膜拜，但是如果不能達到現實的目的和意圖，哪怕是天皇老子也會對它們不敬不睬，這就是當地群眾最基本的神靈觀。

　　江南民間的信仰系統中除了大量的神靈崇拜以外，還有一個重要的方面就是鬼靈信仰。江南人的信鬼尚鬼風氣早已為人所共知，古籍中對此也多有記載。如「楚人鬼而越人禨。」❷「荊人畏鬼而越人信禨。」❸「粵人俗鬼，而其祠皆見鬼，數有效」❹等等。這種信鬼尚鬼的風氣不僅廣泛地流行於江南的民間，而且還影響到了江南地區的上層人士之中。當地的一些君王、大臣和知識分子大多相信鬼的存在，有的甚至把信鬼尚鬼的思想和行為看作是治理國家的重要策略。如春秋時期越王句踐在向大夫文種詢問討伐吳國的策略之時，文種提出了九條措施，其中第一條便是：「尊天地，事鬼神。」句踐聽了以後也連連叫好，決心按照這些措施去做。❺可見當時越國的君王、大臣們對鬼都十分信奉，並將信鬼事鬼看成為維護國家安定，戰勝鄰近強國的重要法寶。楚國的墨子更是一個積極提倡信鬼尚鬼，並把這種思想與國家的命運前途聯繫在一起的典型

❶　胡樸安《中華風俗志》下篇卷四（上海文藝出版社 1988 年影印本）。

❷　見《列子·說符》。

❸　見《呂氏春秋·異寶》。

❹　見《漢書·郊祀志》。

❺　參見《越絕書》卷十二。

代表。他主張「國家淫僻無禮，則語之尊天事鬼。」⑯認為必須推行崇拜鬼神的政策才能國安，而不信鬼神則必然會「國危」：「古聖王皆以鬼神為神明，能為禍福，執有祥不祥，是以政治而國安也。自桀紂以下，皆以鬼神為不神明，不能為禍福，執無祥不祥，是以政亂而國危也。」⑰遲於他們的孫權、錢鏐等人，也對鬼靈非常相信。他們在處理國家大事和決定重要問題的時候，都要先問明鬼靈的態度，看看鬼靈對他們的政策措施是否支持。江南地區上上下下普遍存在的這種信鬼尚鬼思想，實際上是遠古時代靈魂觀念的具體體現。由於古人並不理解做夢和死亡等生理現象，並不懂得精神必須依賴肉體才能進行活動的道理，以致把精神看成為可以獨立於肉體之外而存在的物象，由此而產生了靈魂的觀念，而當這種靈魂觀念被賦予一定形象的時候，便有了「鬼」的產生。靈魂當然是不存在的，所謂的鬼也只不過是人們頭腦中的一種虛幻反映。但是對於古代的江南民眾來說，這些是無從理解的，他們只是不自覺地繼承了先人的信仰傳統，並將這種古老的鬼靈觀念保留在自己的思想裡，反映在自己的行為上。

縱觀江南民間的鬼靈體系，大致可分為「善鬼」和「惡鬼」兩種。善鬼是對人們有利的鬼靈，他們會幫助人們戰勝災難禍患，保佑人們身體健康，家庭平安。善鬼又可以經過一定的修煉而轉升為神或仙，走向幸福的天堂。江南人民普遍認為自己的祖先便是這樣一種善鬼。因為祖先與自己有著血緣關係，因此一定會保佑自己的

⑯　見《墨子·魯問》。
⑰　見《墨子·公孟》。

親屬後代永享太平。舊時江南地區每逢節日或開展重要活動之時，都要首先進行祭祖活動，其因正在於此。惡鬼是對人們有害的鬼靈，它們專門與人作對，給人們帶來災難和不幸。惡鬼還有最厲害的一招，即所謂的「討替代」。它把活人捉去打入陰曹地府，代替自己受罪，這樣它便可以轉世為人了。江南人認為這種惡鬼大多是由那些非正常死亡的橫死者變成的，他們或是淹死、燒死，或是跌死、吊死，由於死得非常之慘，因此它們心懷不滿，經常要對人間進行報復。江南地區所謂的「殤鬼」便是這樣一些惡鬼。紹興地區有所謂的「五殤」，青田地區有所謂的「三十六殤」等等，指的就是這些橫死的鬼魂。人們對它們極為害怕，因此凡是遇上有橫死的情況發生，都要請人來進行超渡或祓除，當地大量平安戲的演出活動也正是出於這種超渡或祓除的需要。

與北方相比，江南民間敬神信鬼的社會風氣和文化傳統表現得尤為鮮明突出，這主要是因為江南地區在生態環境、思想方式、政治條件、文化特點等方面，都具備了十分有利於敬神信鬼思想存在和發展的因素。古代的江南地區氣候溫濕，山水縱橫，叢林密布，鳥獸出沒；山澗流水涼涼作響，奇珍異草比比皆是。這樣的環境容易使人們產生各種豐富的想像和奇特的幻想，容易使人們思路活躍，浮想聯翩。這種思想方式與生活在一馬平川上的北方人那種務實思想相比，顯然是有著鮮明差異的。我國不少近現代學者都曾看到了這一點。例如劉師培《南北文學不同論》中曾說：「大抵北方之地，土厚水深，民生其間，多尚實際；南方之地，水勢浩洋，民生其際，多尚虛無。」古代江南民族那種崇尚虛無，喜好玄想的思想方式，促成了他們對於鬼神世界的創制構建，這便是神靈鬼魅特

別活躍於江南土地上的重要根源。

江南地區地處偏遠，不及王化，也是造成該地鬼神思想特別發達盛行的重要原因。中國的統治政權長期以來大多設立在北方，因此，北方的思想文化要比南方禁錮、保守得多。特別是由於北方受到了儒家思想的嚴格控制，對於一些出自遠古時代的鬼神思想和神話傳奇都進行了竭力的否定和排斥，這一點從「黃帝四面」、「夔一足」等神話故事被孔子進行了歷史主義的曲解等事例上已經可以看得非常清楚。因此北方的鬼神觀念和敬神尚鬼的社會風氣相對來說比較淡化。但是江南的情況卻與此不同。由於地域上距離統治中心的位置較遠，因此其思想文化上也較少受到中央政權的控制和儒家思想的束縛。當地的人們思想比較開放活躍，頭腦中保留的被儒家理性主義摧毀了的古代神奇幻想也較北方人為多，這些都有利於鬼神思想在江南土地上的立足生存。

江南民間這種敬神尚鬼的文化風氣，直接導致了當地祭祀活動的大量產生。在那種濃郁的敬神尚鬼風氣影響下，其祭祀活動形式之多，數量之頻，幾乎達到了登峰造極的程度。如祭神的有什麼「接路頭」、「抬猛將」、「請土地」、「迎紫姑」、「拜觀音」、「祭田公」、「迎灶神」、「祀檐神」、「謝竈花」、「拜日月」等等；祭鬼的有什麼「放水燈」、「做陰壽」、「做七」、「祭羹飯」、「接煞」、「送無常」、「送火神」、「招魂」等等，真是五花八門，名堂百出。從祭祀的場合上看，它們主要有如下幾種情況：

一、節祭。節祭是指在某個節日中所舉行的祭祀活動。舊時江南民間凡是遇上一些重要的節日，如春節、元宵、立春、清明、夏

至、端午、中元、中秋、重陽、冬至等等，都要祭神祀鬼。春節元旦，是一年的開始，人們要祈求鬼神給他們帶來一個幸運的預兆，因此對於鬼神的祭祀活動尤為重視。立春是人們祭祀春神句芒的日子，這一天地方長官要親自在郊外組織祭祀儀式，行香主禮。一人扮為春官的模樣，頭戴紗帽，坐於轎中，接受眾人的供奉。另如清明、中元、冬至等節日，都是當地重要的祭祖祭鬼時日。人們在這些節日中或於家中懸掛祖先神像，焚香點燭，叩頭求拜；或是在墳頭擺設酒菜魚肉，冥錢冥紙，以表達對於祖先的虔誠之意；或是在廟中、野外做道場，送羹飯，作為獻給孤魂野鬼的祭禮。節祭有的屬於個人家庭的範圍，有的則是大型的群眾活動。如元宵節的龍燈會，中元節的盂蘭盆會等等，都是一種群眾性的酬神祀鬼活動，參加的人員常達數萬之多，這便是當地社戲產生的重要群眾基礎。

二、誕祭。誕祭是指在鬼神誕日中所舉行的祭祀活動。前已指出，由於古代人們的迷信觀念，鬼神被看成與人一樣也有生辰誕日，於是也便有了為鬼神誕日而舉行的各種慶典和祭祀活動。舊時江南民間的鬼神誕祭活動到處開展得如火如荼。如二月初二的土地生日，二月十九的觀音生日，三月廿八的東嶽生日，四月廿八的藥王生日，五月十三的關帝生日，七月三十的地藏生日，八月初三的灶君生日等等，人們或要「家備壺漿，以祝神釐」[18]，或是「士女駢集，殿庭炷香，或施佛前長明燈油，以保安康。」[19]人們對於自己已故親人的生辰尤為重視。每至此時，便要準備豐盛的酒菜，以

[18] 〔清〕顧祿《清嘉錄》卷二。
[19] 〔清〕顧祿《清嘉錄》卷二。

表對於死去親人的祭祀之意，這也就是所謂的「做陰壽」活動。江南民間的誕祭活動中要數廟會這種形式最具有廣泛性和代表性。廟會是以某個神靈的生日為名義，以某個廟宇為中心而進行的群眾性慶祝活動，屆時一般都有隆重的迎神儀式。人們排車駕列儀仗，把神靈恭恭敬敬地接出神廟，巡遊各處，這便是促使社戲形成的又一種重要環境。

三、祓祭。祓祭是指村社中發生某種災患疫癘之事的時候所舉行的祭祀活動。舊時的人們由於不能正確認識造成災患疫癘的真正原因，而把這種事情的發生都視為是鬼魅邪祟之所為，因此他們經常要在廟中或野外舉行祓除禳解的祭儀活動，以此掃除社區中的邪祟之氣，祈得本地人口太平、生活安寧，這便是江南民間祓除性祭祀活動非常盛行的主要原因。如當地有所謂的送野鬼、送瘟神、送紙船、驅儺儀、翻九樓等等的儀式，都是屬於這種祓祭性質的活動。它們的規模一般都較龐大，施行時還要請師公道士登台作法，表演各種請神請將，捉鬼擒妖的動作。

名堂百出的節祭、誕祭和祓祭活動，門類眾多的自然神、祖先神、先賢神、宗教神、行業神、民間神和善鬼惡鬼信仰，充分地表現了江南地區那種「好鬼神、重淫祀」的社會風氣，顯示了江南人民那種與鬼神關係極為密切的文化特徵。而這種社會風氣和文化特徵，又正是促使社戲活動在江南這塊土地上生根、開花和成長壯大的最根本的因素。不難想像，如果不是因為江南群眾如此執著地相信著鬼神的力量，不是因為江南群眾如此醉心地沈湎於種種祭鬼酬神的活動，那麼社戲就很難在江南的土地上找到棲身之地，更不可能在當地民間獲得如此顯赫的地位和紅火的市場。社戲的本質是一

種帶有酬神祀鬼性質的特殊演劇形式，因此它只有在肯定鬼神存在的前提條件下才有存在的意義。江南民間那種十分盛行的敬神尚鬼風氣，正是為社戲創造了這樣一種前提條件。它不但肯定了神靈鬼祟的確實存在，而且還把這些神靈鬼祟想像成如現實中的人一樣，具有感覺、意志和審美能力，於是為它們演戲的天真想法，便被順理成章地創造了出來。江南民間的那種敬神尚鬼的風氣，也使人與鬼神之間的關係變得十分重要起來。既然鬼神是確實存在的，那麼人們就必須想方設法與其搞好關係，就必須依靠某些聰明智慧的手段來與鬼神交接溝通，藉以達到向鬼神討好、獻媚或祈求等各種目的。正是出於如此的心理，人們才會想出搬演社戲的巧妙主意，並希圖通過社戲這種具有獨特藝術魅力的演劇形式，與鬼神攀上關係，向鬼神表達誠意，或者以此為籌碼來同鬼神進行「商品交易」。由此可見，敬神尚鬼的思想風氣與江南社戲的形成發展有著重要的內在聯繫，它是誘發社戲生成產生的重要心理基礎，也是刺激社戲迅速蔓延成長的基本動力。

　　當地民間的那些熱鬧紅火、頻仍不絕的祭祀活動，也為社戲在江南地區的形成發展奠定了一種行為基礎。從本質上來看，所有的祭祀活動都是一種宗教的行為，它們的主要目的，都是為了向鬼神表達崇仰和禮敬的心意。但是從其具體的行為方式來看，卻經歷著一個由簡單到複雜，由單一化到多樣化的發展過程。最為原始的祭祀方式，是以一些簡單的祈禱、祭拜、供奉等儀式的形態出現的。在祭儀中人們只要敬幾杯酒，點幾炷香，說幾句表示讚美或祈求的話就算盡了祭祀的任務。到了後來，隨著宗教內容的不斷豐富和宗教需求的日益提高，祭祀活動中出現了諸如祭祀歌舞、祭祀百戲等

表演的形式。在這類祭祀活動中，儀式的成分和表演的成分被融合掺和在一起，被作為一種「組合式」的祭禮獻到了鬼神的面前。當歷史的年輪又滾向一個新時代的時候，人們的宗教需求又有了進一步的發展，一般的祭祀表演此時也不能滿足需要了，於是祭祀活動中又出現了一種新的成分——那就是演戲。祭祀演戲把以往的祭祀表演推向了一個新的高峰，它已經不是一種七拼八湊的表演大雜燴，而是一種具有系統性藝術特徵，完整性故事情節和整體性結構框架的高級宗教藝術。

由此可見，祭祀活動作為一種宗教行為在其方式上有著一個逐漸發展、豐富的過程。最早的是儀式，後來是儀式加歌舞，再後來才發展到儀式加歌舞再加演戲的形式。這裡，儀式是祭祀活動中最基本、最原始的成分，歌舞和演戲則都是在祭祀儀式的基礎上產生、發展起來的。社戲是祭祀活動發展到一定階段時出現的一種較為成熟、高級的祭祀方式，但是它的出現又是建立在當地民間那些簡單原始的祭祀儀式、祭祀表演基礎之上的。如果沒有那些平常普通的禮獻供奉、迎神送鬼的儀式行為，沒有那些古樸粗俗的巫覡歌舞和社火活動，那麼江南民間的社戲表演就不會登上宗教祭祀的神聖舞台。

第二節　奢靡之風

社戲之所以能夠在江南的土地上獲得如此繁榮興旺的發展，與當地人民那種經濟富足，喜好奢靡的生活特點也有很大的關係。先秦時代，江南地區的社會經濟一直落後於中原地區，直到漢代司馬

遷所寫的《史記》中，還把江南說成是一個「地廣人稀，飯稻羹魚，或火耕而水耨」的蠻荒之地。[20]但是到了西晉末年以後，情況發生了深刻的變化。公元 311 年，中國歷史上發生了有名的「永嘉之亂」，公元 317 年，晉代統治政權中心從北方遷到了南方。這種政治格局的改變，使得中國南北方經濟文化的對比關係也產生了相應的變化，江南經濟由此而得到很大的發展。在當地土著居民和大量北方移民的共同努力下，江南的大片土地得到了開發，生產能力得到了很大的提高，生活條件也有了很大的改善。尤其是東晉與宋齊梁陳幾代，其政權中心都是建立在江南地區，這對促進江南經濟的發展，提高江南人民的生活水平起到了重大的作用。東晉末年，這裡已經是「時和年豐，百姓樂業，穀帛殷阜，幾乎家給人足。」[21]到了南朝劉宋時，江南更已成為一個良田萬頃，米糧富足，魚鹽充仞，布帛豐饒的天府之國。《宋書》在總結自西晉末至劉宋初這短短一百多年的時間中江南經濟的騰飛時如此讚嘆道：「自晉氏遷流，迄於太元之世，百許年中，無風塵之警，區域之內，晏如也……會土帶海傍湖，良疇亦數十萬頃，膏腴土地，畝值一金，鄠、杜之間，不能比也。荊城跨南楚之富，揚部有全吳之沃，魚鹽杞梓之利，充仞八方，絲綿布帛之饒，覆衣天下。」[22]北宋末年，中國歷史上又發生了第二次政權南遷的情況。當時的統治中心由汴梁遷到了臨安（今浙江杭州），這又一次迅速地推動了江南經濟的發

[20]　見《史記‧貨殖列傳》。

[21]　見《晉書‧食貨志》。

[22]　見《宋書‧列傳第十四》。

展進程。當時的北方南渡人口有幾千萬,他們遷至江南以後,大大地增加了江南地區的勞動力,同時又帶來了北方的先進生產技術和經驗,這些都對江南經濟的發展起到了極為重要的作用。宋代的江南地區在地理條件、氣候條件和生產條件等方面,也都具備了容納較多人口,較有開發潛力的特點。當地雨水豐沛,氣候溫濕,土地肥沃,水利發達,這些都有利於人們的生產開發和經濟建設。在自然條件和社會條件的共同作用下,江南經濟又有了一次新的飛躍。此時的江南地區「稼則刈麥種禾,一歲再熟,稻有早晚」❷,已經完全擺脫了貧窮落後的境地。明代的江南經濟又產生了第三次的飛躍。此時期江南農業已經成為全國經濟的命脈,當時北方的糧食主要依賴江南地區供給,更重要的是因為此時期江南地區已經最早跨入了資本主義商品經濟的行列。當時的蘇州、杭州一帶,已經成為我國最為有名的絲綢業基地,這些地方還出現了代表資本主義生產關係的雇工制度。在一些製造小商品的作坊中,作坊主出錢雇佣工人,而工人則靠勞動所得的工資維持生活。這些都充分說明到了明代時期,江南地區的經濟已經發展到一個相當發達的程度。

隨著生產經濟的發展和生活水平的提高,那種喜好奢靡誇耀的社會風氣也開始在當地群眾的生活中逐漸形成,江南人生活上喜歡追求舒適享受,花費上顯得較為大方闊綽,文化心理上顯得較為追求時尚,這些方面都反映了江南人那種不同於北方人的價值觀念和消費觀念。許多古人都曾看到了這一點,如《顏氏家訓·治家》云:「北土風格,率能躬儉節用,以贍衣食,江南奢侈,多不逮

❷ 〔宋〕朱文長《吳郡圖經讀記·物產》。

焉。」顧炎武《日知錄》云：「江南之士，輕薄奢淫，梁陳諸帝之遺風也。」吳鋌《因時論》云：「東南多尚奢，西北多尚儉，奢則不自愛其財。」當地群眾喜歡追求享受，講究吃穿，為了這些他們遠比北方人捨得花錢。如清代時期上海一帶「近鎮村民頗有富厚者……鎮居者往往羨之。近日亦事華侈，服飾趨時制，宴集效商款。鄉里效尤，頗多耗費。至於佃戶，家無擔石，入市必沽酒肉，未冬先披羊裘……。」❷蘇州一帶的情況也莫不如此：「吳俗奢靡為天下最，日甚一日而不知反，安望家給人足乎？予少時，見士人僅僅穿裘，今則里巷婦孺皆裘矣；大紅線頂十得一二，今則十八九矣；家無擔石之儲，恥穿布素矣；圍龍立龍之飾，泥金剪金之衣，偏戶僭之矣。飲饌則席費千錢不為豐，長夜流湎而不知醉矣。」❷可見當時江南各地的奢靡風氣確實非常之盛，不管是富人還是窮人，都竭力地追求著享受，甚至為了享受而不惜浪擲千金，傾囊倒篋。

　　除了講究吃得好，穿得好等物質享受以外，江南地區的奢靡風氣也鮮明地體現在當地群眾對於精神享受，特別是對於文化娛樂的追求上面。文化娛樂本是人類精神生活中的一種基本要求，通過娛樂的方式，人的情緒可以得到宣洩，人的精神可以得到陶冶，因此人們往往對它有著一種本能的欲望。特別是由於娛樂的方式主要是通過一些具體可感的動作和熱烈活躍的氣氛來影響人的精神世界的，這與看小說、讀詩文等藉助於文字的形式來喚起人們的精神愉

❷　〔清〕錢肇然《外岡續志》。
❷　〔清〕龔煒《巢林筆談·吳俗奢靡日甚》。

悅有著很大的不同，因此特別受到了那些不識字的廣大農村群眾的歡迎。江南民間的娛樂形式非常之多，諸如賽歌、賽會、看燈等等。這些活動大多規模宏大，人數眾多，而且充分地顯示了那種奢華、鋪張的特點。如蘇州元宵燈會活動的盛況是：「比戶燃雙巨蠟於中堂，或安排筵席，互相宴賞。神祠會館，鼓樂以酬，華燈萬盞，謂之燈宴。遊人以看燈為名，逐隊往來，或雜遝於茶爐酒肆之間，達旦不絕。橋梁植木桅，置竹架如塔形，逐層張燈其上。沿河神廟，亦植竿引索懸燈，云造橋燈。」❷❻這種家家戶戶設宴擺酒，燃點巨燭，四處八方華燈萬盞，爭豔鬥奇的壯觀景象，充分地顯示了當地人們為了追求娛樂享受而不惜花費大量錢財，大顯闊氣排場的社會風氣。又如吳地廣為盛行的迎神賽會活動：「每當報賽之期，必極巡遊之盛。整齊執事，對對成行；裝束官弁，翩翩連騎。金鼓管弦之迭奏，響遏行雲，旌旗幢蓋之飛揚，輝生皎日。執戈揚盾，還存大儺之風；走狗臂鷹，或寓田獵之意。集金珠以飾閣，結綺采而為亭。執青者拜稽於途，帶杻者匍匐於道。雖或因俗而各異，莫不窮侈而極觀。」❷❼迎賽的場面是何等地壯大，氣派是多麼地恢宏。這些記載雖是出自文人的手筆，不免有誇張溢美之處，但是它們所反映的江南地區舉行迎賽活動時的那種富麗堂皇，窮奢極侈的氣派和風貌卻還是比較真實可信的。

大型燈會及迎賽活動的舉行，當然要花費不少的錢財，但是這些活動中蘊藏著一種平時難以得到的文化情趣，蘊藏著一種平時熱

❷❻　〔清〕顧祿《清嘉錄》卷一。
❷❼　〔清〕龔煒《巢林筆談·賽會奇觀》。

切追求和嚮往的精神快感，它們是人們心甘情願用大量的錢財來換得的。因此對於這些規模盛大，費用甚高的活動，人們才會表現出如此之高的熱情，才會慷慨大方地解囊出資，積極投入。甚至為了舉辦這些活動而花錢本身也具有著一種特有的精神樂趣。因為花錢是一種炫耀，一種誇示，一種向他人表示自己財力充沛，豐裕富足的方式和手段。

江南民間這種為了追求娛樂享受而不惜花費大量錢財的特點，正好滿足了社戲產生的條件。社戲雖然藉助著鬼神的名義而在人們的心目中獲得了一種神聖的地位，但是它的具體實施還必須有賴於一個堅實豐厚的經濟基礎。相對其它文藝娛樂形式來說，社戲的開支最多。設立舞台場地，置辦戲裝道具，訓練演出隊伍，支付人員工資等等，都需花費大量錢財。如果當地人民沒有堅實的經濟力量為後盾，或者即使具有一定的經濟力量但卻抱著節儉、吝嗇的態度，那麼社戲就不可能會在江南的土地上很好地生存發展下去。然而江南地區的人民恰恰是一批既具備了能夠承擔社戲演出費用，同時又願意為追求娛樂享受而不計代價，不怕花錢的人，這就為社戲在江南地區的生存和發展創造了十分有利的條件。

我們且看江南人民為了演出社戲而不惜工本，不計代價的具體實例：

〔蘇州〕吳下風俗，每事浮誇粉飾，動多無益之費，外觀富庶，內解蓋藏……。如遇迎神賽會，搭台演戲一節，耗費尤甚……，每至春時，出頭斂財，排門科派，於田間空曠之

地，高搭戲台，哄動遠近男婦，群聚往觀，舉國若狂。❷⑧

〔宜興〕村落之居，大者數十家，小者十數家，每歲必演
戲，日以酬神。梨園之饋贈供給，必十數金也，迎送往來之
費，必數金也，親戚聚會宴享之費，又必家數金也。故半日
之謳歌而三四十金之費已盡矣。❷⑨

〔定海〕民間因禱疾免災等而酬神之戲，謂之願戲……。每
台之費，少者四五金，多至二十餘金，而燈燭供神之費不與
焉。全邑終歲演劇之費，當不下數萬金。❸⓪

這些記載，無不反映了江南人民為了演出社戲所付出的巨大代
價。一台戲的演出要二十餘金，半天的演出要三四十金，一年的演
出甚至要數萬金，這是何等巨大的一筆開支花費！何況這些費用並
不全是出自富家，而經常是要村中的群眾各自分擔攤派，幾乎每個
人都要為社戲的演出而分擔一定的經濟責任。然而當地的群眾卻並
沒有因為社戲演出費用的巨大而卻步，更沒有因為社戲演出需要他
們自掏腰包而迴避逃躲，相反地，人們對社戲投注了極大的熱情。
每當村社中有社戲演出，廣大的群眾總是積極響應，熱情參與。人
們願意為社戲給他們帶來的樂趣而付出代價，願意為自己能看到精
彩的社戲節目而有所犧牲，這就難怪江南民間的社戲表演，演起來
規模總是這般龐大，排場總是這般風光。

❷⑧　見《湯子遺書》卷九引《蘇松告諭》。
❷⑨　見《任啟運與胡邑侯書》。
❸⓪　〔清〕《定海縣志·風俗》。

由此可見，江南民間社戲的盛行，與江南人民為了追求娛樂享受而不惜花費錢財，甚至達到一定奢華鋪張程度的特點有著密切的關係。社會經濟的發展，生活水平的提高，使得當地人民的精神需求、審美需求也相應地有了很大的增長。人們迫切地追求文化娛樂生活，對於娛樂性、文藝性較強的活動形式，表現了高度的熱情和強烈的欲望。社戲的出現正好滿足了他們這樣一種需要。社戲以其色彩絢麗、氣氛熱烈、情節生動、通俗易懂等鮮明的特點，迎合了當地群眾的文化心理，使其成為一種適合當地群眾口味的獨特娛樂形式。正是在這種群眾文化的迫切需求和社戲本身特點的契合作用下，社戲才能如此從容地登上江南的文藝舞台，並且成為當地群眾最為喜聞樂見的一種文藝娛樂形式。

第三節 戲曲淵藪

江南地區歷來就是一個戲曲的故鄉，這裡曾經孕育出了具有戲曲先驅性質的南戲形式，亦曾培植出了崑山腔、海鹽腔、餘姚腔等等聞名遐邇的戲曲曲種。這種強大的戲曲力量對於當地社戲的形成發展無疑地起到了巨大的推動作用。

江南地區城市經濟的高度發展，是造成該地戲曲形式繁榮興盛的最主要原因。南宋時期號稱繁華大邑的工商業城市浙西有十四個，浙東有九個，江東有八個，江西、福建各四個，湖南一個。[31]

[31] 參見張庚、郭漢城主編《中國戲曲通史》上冊（中國戲劇出版社 1980 年版）。

從其分佈的範圍來看，基本上都是集中在江南地區。

隨著商業城市的不斷興起，江南地區出現了一個龐大的市民階層。他們的經濟能力和生活水平都要高出於鄉村農民，那種較為穩定的經濟收入和生活處境使他們有較多的閒暇空餘去尋歡作樂，賞曲聽歌，戲曲便正是迎合著這樣一些市民的口味而首先在城市中勃興起來了。城市的繁榮和發展不僅為戲曲的形成創造了一大批觀眾，而且也為戲曲的形成創造了有利的環境。作為一種具有綜合性藝術特點的戲劇形式，它的產生必須要有把音樂、舞蹈、歌曲、故事、雜技、裝扮等各種技藝融匯集中在一起進行表演的環境。城市裡人員居住較為集中，車馬行船又甚為便利，特別是由於商品經濟的需要，城市人員的流動量遠較農村為大，這些都為這種技藝的集中表演和融匯交合提供了有利的條件，同時也為各色藝人的聚合薈萃，交流技藝創造了合適的環境。正是依靠了這樣的條件與環境，戲曲才能博採眾長，兼融百家，發展成為一門具有鮮明特色的文化藝術。當然，戲曲雖然在其形成史上與城市環境有著極為密切的關係，但是並不等於說它的發展與流傳也僅僅只限在城市的範圍中進行。事實上，在戲曲形成後的一個很短的時期內，它便被迅速普及到江南地區的廣大農村中，並且受到了當地農民的熱烈歡迎。這一點從南宋以來的江南農村中經常聘請戲班，經常搭台演戲的一些具體實例中可以得到明證。

江南地區的溫州與杭州是中國歷史上最有代表性的兩個戲曲發祥地。兩宋時期，溫州已是一個農業和工商業十分發達的的繁華城市，北宋詩人楊蟠在其《永嘉詩》中這樣寫道：「一片繁華海上頭，從來喚作小杭州，水如棋局分街陌，山似屏幃繞畫樓。」可見

當時溫州的經濟發展和城市繁榮程度，已經可以與大都市杭州相比。該地又是當時全國著名的對外貿易通商口岸，北宋紹興三年（1133），溫州已經成為市舶司設置地，因此這裡常常是人眾聚集，商品薈萃，車馬成群，百業俱興，到處呈現著興隆熱鬧的景象。這種環境條件無疑會對當地戲曲的形成起到強烈的催化作用。北宋宣和年間，溫州地區在優越的經濟條件、繁華的城市環境、迫切的文化需求等因素的綜合作用下，終於熔鑄成了一種在中國戲劇史上具有開山祖意義的戲曲形式——溫州雜劇（或稱永嘉雜劇），這也就是後來所謂的「南戲」。南戲形成以後，很快普及到杭州、蘇州、福州以及較遠的北方地區，並且逐漸取代了北方雜劇的統治地位而成為全國最有影響的一個劇種。

曾經做過南宋王朝都城的杭州，更是一個久負盛名的戲曲淵藪。當時的杭州既是南方的政治中心，又是豪商富賈和大地主的集中地。這裡城郭廣闊，戶口繁盛，民居屋宇，接棟連檐。市內擁有團行、作坊、邸店、質庫、酒樓、茶坊，夜市天曉才散，接著早市又開。南宋乾道年間（1165－1173），杭州人口即已增長到五十五萬，相隔不到七十年，至淳佑年間（1241－1252），杭州及所屬縣的人口已有一百二十四萬之多。㉜在如此繁華的一個大城市裡，各種歌舞技藝自然都有了施展拳腳的機遇，雜劇、南戲也都紛紛粉墨登場，登堂入室，佔領了杭州舞台的一席之地。據《都城紀勝》、《夢粱錄》、《武林舊事》等南宋時期的古籍記載，當時杭州上演

㉜　參見張庚、郭漢城主編《中國戲曲通史》上冊（中國戲劇出版社 1980 年版），頁 120。

的雜劇節目已經相當豐富，《武林舊事》中曾列出了當時在杭州上演的「官本雜劇」共二百八十種，這個數字還僅僅是指宮廷中所表演的雜劇節目，並不包括當時民間演出的大量雜劇節目。雜劇中出場的角色已經較為齊全，有「末泥」、「引戲」、「副淨」、「副末」、「裝孤」等等。南宋時期產生於溫州地區的南戲也開始在杭州風靡起來，「至戊辰、己巳間，《王煥》戲文盛行於都下。」❸據說杭城當時某倉官的諸妾看了此戲之後，感觸頗深，便紛紛逃棄倉官，跟人私奔，此事足見當時南戲演出在杭州城的深刻影響。

隨著戲曲活動的繁榮昌盛，杭州城裡的勾欄、瓦舍、露台戲場遍及各處，它們成了戲劇活動的重要基地。據周密《南宋市肆記》記載，當時杭城「有瓦子勾欄，自南瓦至龍山瓦，凡二十三瓦，又謂之邀棚。」《西湖老人繁勝錄》中亦有相似的記載：「瓦市：南瓦、中瓦、大瓦、北瓦、蒲橋瓦。惟北瓦大，有勾欄一十三座……，背做蓮花棚，常是御前雜劇。」可見當時杭州瓦舍、勾欄的數量和規模都已達到相當可觀的程度。除了勾欄瓦舍這種固定的演出場所以外，杭州還有一些戲班和藝人專門走東穿西，作巡遊性的表演，這種就是所謂的「路歧人」，他們的表演被稱為「打野呵」。周密在談到杭州的戲曲演出情況時曾提到這一點：「或有路歧，不入勾欄，只要耍鬧寬闊處做場者，謂之打野呵。」❹路歧人的演出方式雖然經常為上層士大夫們所不齒，然而卻深得當地老百姓的喜愛，而且更重要的是，這種演出活動對於戲曲形式的推廣和

❸　〔元〕劉一清《錢塘遺事·戲文誨淫》。

❹　〔宋〕周密《武林舊事》卷六。

傳播起到了極為重要的作用，它們往往是推動戲曲流行普及的重要媒介。南宋時期杭州地區表演的許多雜劇節目，其實就是由路歧人從北方的京城汴梁搬來的。

如果說，兩宋時期江南地區的戲曲形式還處在濫觴階段的話，那麼到了元明兩代，江南戲曲的發展則達到了鼎盛的時代。自元王朝統一南北以後，由於南方社會經濟的發展遠比北方先進，從而對北方各階級的人都產生了莫大的吸引力。這種經濟本身所產生的力量，在很大程度上突破了元代統治者政治勢力的控制，使大批的北方人民流向了江南地區。這些南遷的人中不但有許多是深受元代民族主義壓迫的漢族群眾，而且還有許多其他的民族，甚至連蒙古貴族也受到了發達興盛的江南經濟的吸引，紛紛遷移此地。如周密云：「今回回皆以中原為家，江南尤多。」❸❺鄭所南亦云：「（蒙古人）視江南如在天上，宜乎謀居江南之人貿貿然來。」❸❻在這股巨大的北方移民洪流中，當然也包括了一大批原來生活在北方的戲曲作家和演劇藝人，他們在江南地區那種商品經濟發達興盛，城市景象熱鬧繁華，勾欄瓦舍四處林立，人才伎藝集中薈萃的社會環境裡，找到了立足謀生，施展才能的極好機會，因此紛紛遷徙江南，有的還在此安家落戶。如據《青樓集》記載，自元泰定到元至正年間，從北方到上海松江一帶的雜劇藝人就有京師角妓連枝秀、維揚名妓翠荷秀、李童童等。她們將中原一帶的北雜劇藝術傳入松江，為戲曲在松江的繁衍作出了貢獻。這些名妓後來大多在這裡落戶，

❸❺　〔宋〕周密《癸辛雜識》。

❸❻　〔元〕鄭所南《心史·大義略敘》。

如翠荷秀後嫁松江石萬戶，終老於此。一些原在北方生活多年的著名戲曲作家如關漢卿、馬致遠、白樸等在晚年時也都到了南方，甚至如大興人曾瑞卿，由於「喜江浙人才之名，景物之盛，因家焉」的也不在少數。他們的南遷對於推動江南地區戲曲發展的進程，促進江南地區戲曲事業的繁榮無疑起到了極大的作用。

當然，對於江南戲曲事業作出貢獻的，不僅僅只是一些北方遷來的戲曲作家和演劇藝人，江南本地的作家藝人也為數眾多，並頗有建樹。如《青樓集》中記載松江本地的著名藝人有顧山山、天生秀等等，她們「資性明慧，技巧絕倫……，而花旦雜劇，猶少年時體態。」

在十分有利的經濟文化條件和人才輩出的戲曲隊伍等因素的綜合作用下，江南戲曲在元明時期達到了鼎盛。尤其是由於海鹽腔、餘姚腔、弋陽腔、崑山腔四大聲腔的興起，使江南地區成了當時全國範圍內一個影響極大的戲曲發源地。徐渭在《南詞敘錄》中說：「今唱家稱弋陽腔，則出於江西、兩京、湖南、閩廣用之，稱餘姚腔者，出於會稽、常、潤、池、太、揚、徐用之，稱海鹽腔者，嘉、湖、溫、台用之，惟崑山腔止行於吳中。」其中除了弋陽腔的流傳範圍較廣以外，其它三腔都幾乎是江南地區的「專利」。後來崑山腔在江南地區的流傳也十分廣泛，遠不止蘇州一個地區。明王驥德云：「崑山之派，以太倉魏良輔為祖，今自蘇州、太倉、松江，以及浙之杭、嘉、湖，聲各小變，腔調略同。」**㊲**這說明明代末期崑山腔已經遍及江南地區的蘇南浙北一帶。四大聲腔的出現明

㊲　〔明〕王驥德《曲律》。

確地奠定了江南地區那種戲曲淵藪的地位，把江南戲曲的社會影響和美好聲譽推向了頂峰。

繼四大聲腔之後，江南土地上的各種地方性戲曲形式又層出不窮地產生出來。至清代時，已經出現了高腔、亂彈、灘簧等各種戲曲的樣式。各個地方在對於這些戲曲樣式的運用中，又加入了本地的一些民歌、小調和曲藝演唱成分，致使同一種戲曲樣式中又分出了許多不同的地方性品種。如高腔有新昌高腔、紹興高腔、西安高腔、侯陽高腔、西吳高腔、松陽高腔、溫州高腔；亂彈有浦江亂彈、紹興亂彈、諸暨亂彈、東陽亂彈、黃岩亂彈、台州亂彈；灘簧有寧波灘簧、餘姚灘簧、蘇州灘簧、上海灘簧、常錫灘簧、湖州灘簧、蘭溪灘簧、東陽灘簧等等。流行於江南城鄉中的還有大量的花鼓戲。據余治《得一錄》記載，清道光時江南農村中的花鼓戲已經十分普及。錢學論的《語新》中，也談到了康熙至道光年間上海松江地區表演花鼓戲的情況：「花鼓戲不知始於何時，其初乞丐為之，今沿城搭棚演唱……，初村夫村婦看之，後城市中具有知識者亦不嫌，甚至頂冠束帶，儼然視之。」

這種代代相承、風靡城鄉的演戲風氣，不但為江南地區的戲曲發展史寫下了無數光輝的篇章，也使當地人民與戲曲表演結下了不解之緣。江南人素來「愛戲嗜曲」，他們節日要演戲，祭祀要演戲，婚慶要演戲，開喪要演戲，在一般的酒席筵會、娛樂遊玩活動中也要演戲。不但富戶豪族喜歡演戲，一般的平民百姓也對戲曲頗為鍾情。江南人的那種「愛戲嗜曲」的特點還表現在當地群眾不以學戲、唱戲為賤，紛紛爭當倡優戲子的風氣上。據陸容《菽園雜記》記載：「嘉興之海鹽、紹興之餘姚、寧波之慈溪、台州之黃

岩、溫州之永嘉,皆有習為倡優者,名曰『戲文子弟』。雖良家子,亦不恥為之。」❸台州地區的一些氏族宗譜中,雖然都有嚴禁自己家族中人演戲唱曲、學作優伶的明文規定,❸但是學戲之風還是履禁不止,愈演愈烈。在當時那種雖然戲曲形式已經十分普及盛行,但是演戲唱曲仍被正統眼光視為低賤卑下之舉的社會風氣下,江南地區的廣大群眾卻能夠不分良賤地皆以學戲唱戲為榮,依然保持著對於戲曲的深情厚愛,這就足以見出戲曲在當地群眾的心目中所佔有的重要地位。

這種深厚的戲曲基礎,對於當地社戲的形成發展無疑有著極為重要的作用。作為一種典型的祭祀戲劇形式,社戲離不開鬼神崇拜這根主軸與祭祀儀式這個框架,但是另一方面,社戲的演出又分明離不開戲曲形式的運用。社戲之所以不同於尋常普通的祭祀儀禮,之所以不同於司空見慣的祭祀歌舞和祭祀雜技,就是因為它運用了人類藝術寶庫中高級的藝術珍品——戲曲來實現祭祀的目的。戲曲是社戲用以奉獻鬼神的一份特殊祭禮,是社戲區別於一般祭祀表演活動的本質特徵,因此,社戲的演出中絕對不能少掉戲曲這一基本成分。在江南地區,由於戲曲的繁榮昌盛,為社戲的演出提供了大量的材料,輸送了大量的營養,因此使得當地的社戲也相應地呈現出一派生機勃勃、欣欣向榮的大好景象。社戲的內容中吸收了大量

❸　〔明〕陸容《菽園雜記》卷十。

❸　如台州黃岩縣廖洋《陳氏宗譜·家訓》第八條載:「視戲嗜曲,道淫之媒,告我族人,治家須肅。」仙居《岐山王氏宗譜·家規》載:「子孫不得為倡優、隸卒,以玷門風,亦不得與此等人結姻。有犯者,生不許入譜牒,死不許入宗祠。」

的江南傳統戲曲節目，那些起源於南宋時代的南戲、雜劇，起源於元明時代的海鹽、餘姚、崑山、弋陽諸腔，大多成了社戲演出中的主要節目；那些流傳於蘇州、無錫、上海、嘉興、杭州、紹興、金華、衢州、溫州等地的各種地方劇，也無不一一加入了社戲的行列。總之，凡是江南人民在自己的歷史上所留下的各種戲曲節目，都被盡數地列入到了社戲演出的排榜之中，由此而使社戲的演出內容得到了極大的豐富和充實。

作為戲曲的故鄉，江南地區擁有著一支兵強馬壯的演員隊伍，這對於促進當地社戲活動的普及流行也有著重要的作用。正是依靠著這樣一支龐大、強盛的演出隊伍，城市中的社戲組織起來十分方便，而且居處分散，人口較少的農村中也具備了搬演社戲的條件。各個村子的周圍附近都有戲班演員，有的甚至本村內就有幾支演出隊伍，故需要演戲時完全不必興師動眾地到遙遠的城市中去搬請，只要「就地取材」，隨時召喚即可演戲。

由此可見，江南地區悠久的戲曲傳統和深厚的演戲基礎，對於當地社戲的演出內容、藝術形式、流傳範圍等方面都有著重要的影響和巨大的作用，它們是促成江南社戲生命的又一主要動力。

第四節　僧道助瀾

在談及江南社戲形成發展的社會條件與社會環境的時候，我們或許還不應該忘記這塊土地上的一股特殊的力量——僧人道士的作用。僧人道士雖然不是專職性的演員，也沒有什麼固定的演出任務，然而他們為了配合宗教活動而進行的許多表演，卻無可爭辯地

對於當地的社戲演出產生了深刻的影響，起到了一定的推波助瀾作用。

　　早在東漢時期，僧人安世高、支謙等就曾避亂於江南一帶，對於該地佛教思想的傳播發揮相當重要的作用。孫吳赤烏五年，天竺和尚康僧會來到東吳，向吳主孫權陳說佛家宗旨，孫權起初不很相信。為了證明佛家的法力，康僧會拿出了一粒「舍利子」，孫權命人拿到鐵砧上猛搥，但「舍利子」始終堅硬無比，沒有絲毫損傷。孫權為之折服，從此便對佛教深信不疑。根據康僧會的提議，孫權在江南地區大造佛寺，如建業（今江蘇南京）的大報恩寺、蘇州的通玄寺、普濟寺、東神教寺、興國教寺、東華嚴講寺、寶光講寺、上海的龍華寺、靜安寺、海會寺、普提寺、寧波的廣福寺、妙智講寺等等，都是孫權時代所造。孫權還在當地造了十三座寶塔。從此江南地區的佛教便大為盛行起來。康僧會不但注重對上層統治階級的宣教工作，而且也十分重視在當地平民百姓中推廣佛教思想。他一到吳地，即「建立茅茨，設像行道。」對於普通群眾，他並不是空談佛教教義中的抽象道理，而是採用一些通俗的宣教手段，用一種講神異故事，講天堂、地獄等一套善惡報應的簡單事理的方式來引起他們對於佛教的興趣，喚醒他們對於教理的覺悟。

　　江南地區道教的推廣也主要是藉助了該地道士的宣教、傳教活動。傳說早在西漢景帝時，便有陝西咸陽人茅盈、茅固、茅衷兄弟三人到此修道成仙，號稱「三茅真君」，他們對於當地道教的傳播起到了先驅的作用。東漢末年，江南地區盛行「太平道」，這與其道首于吉在江南地區的活動有很大的關係。據《三國志》記載，「時有道士瑯琊于吉，先寓住東方，往來吳會，立精舍燒香，讀道

書，製作符水以治病，吳會人多事之。」❹傳說于吉本領高強，練有很多道家的法術，因此人們對其十分崇拜。有一次孫策在郡都設宴招待眾將和賓客，于吉盛裝出現於現場，在場的將軍與賓客都紛紛倒身下拜，可見于吉在當時的崇高地位。三國時吳國還有許多各持異術的道士，如能將自己的身體分成幾部分，又能入火不熱，遇刀不傷的姚光，擅長辟谷、隱形術的介象等等。他們都以其特殊的本領向吳國的君主現身說法，宣揚道術，這對於勸諭統治者樹立道家思想，鼓動老百姓崇拜道家仙人，都有著極為重要的作用。據《神仙傳》和《歷代崇道記》等書記載，吳主孫權在向道士介象學到了隱身術，能夠使自己出入後宮和御殿大門卻「莫有見之者」後，對於道術非常信奉，他先後在天台建桐柏觀，富春建崇福觀，建業建興國觀，茅山建景陽觀等，總共建立了三十九個道觀，度道士八百餘名。

　　江南地區頗有影響的「天師道」及其後來演化成的「正一道」，也是主要依靠著道士們的宣教和傳教活動而興盛起來的。據《龍虎山志·天師世家》中記載，三國時期，天師道的勢力已經擴張到了江南地區，這主要是由於天師道宗師南遷到了江西龍虎山地區。當時身處漢中的天師道第四代宗師張盛拒絕了魏太祖的封賜，帶著印劍經籙南遷江西鄱陽龍虎山中，在那裡建壇和設立道場，並在每年的三元日登壇傳籙四方。當時江西、浙江等地前去聽法學道之人非常多，從學者有幾千餘人，可見由於道教首領的宣教活動，江南地區的道教勢力早在三國時期就已非常強大。到了元代，天師

❹　見《三國志·孫策傳》注引《江表傳》。

道的一個門派「正一派」異軍突起，成為江南地區影響最大，勢力最強的道教宗派，這也是因為當時這裡的道士活動風光一時的關係。元至元十三年（1276），元世祖召見了三十六代天師張宗演，召見後，張宗演被賜任「主領江南道教」。皇慶元年（1312）和延祐四年（1318），元仁宗又兩次下詔，令江南張天師掌管太上老君教法，於是正一派的名聲大震，成了統轄當時各種道教宗派的首領。在統治者的支持下，天師道的教主和道士們在江南地區大力開展宣教、傳教活動，當地的道教勢力也由此而及鼎盛。

任繼愈先生在談到佛教思想如何普及到群眾中去的問題時說：「一種新的宗教思想信仰，傳到了一個陌生的民族中間，並要求取得當地群眾的信任，不是一件容易的事情。傳教者要善於迎合當地群眾的思想和要求，並且採取一些辦法以滿足他們的要求。理論在一個民族中實現的程度，決定於理論滿足於這個民族的需要的程度。」❹宗教思想要想被群眾所接受，就必須有適合群眾口味，迎合群眾心理的傳教方式，這不但是現代宗教學家所總結出來的結論，而且也是早已為古代的僧人道士們所懂得的道理，因此在僧人道士們的宣教、傳教活動中，便經常要搬演許多通俗易懂，能夠打動人心的文藝表演節目。早在唐朝時期，和尚們便開始在廟會上大講佛教故事，這就是所謂的「俗講」。「俗講」是用淺顯通俗的語言和生動曲折的情節來宣講某個佛祖、菩薩的生平事蹟或修煉經歷的表演方式。這種方式有說有唱，有鋪敘有描寫，有的還伴以一定的手勢動作，因此深得群眾們的喜愛。「俗講」的內容常常會超出

❹　任繼愈《中國佛教史·序》（中國社會科學出版社 1981 年版）。

佛教故事的範圍，涉及到許多世俗生活的方面。如唐太和（827）時期，「有文溆僧者，公為聚眾譚說，假托經論所言，無非淫穢鄙褻之事。不逞之徒，轉相鼓扇抉樹。愚夫冶婦樂聞其說，聽者填咽。寺舍瞻禮崇奉，呼為和尚，教坊效其聲調，以為歌曲。」❷這說明當時的俗講除了演說佛經故事以外，還有許多表現人間現實生活的內容，甚至還包括了一些所謂「淫穢鄙褻」的男女愛情故事。這些內容迎合了群眾的需要，因此群眾對此表現了高度的熱情和極大的興趣，以致於產生了「聽者填咽」的熱鬧場面。可見，宣教方式的運用對於宣教目的的實現具有相當重要的作用，由於和尚們選擇了文藝性的宣教手段，讓人們通過娛樂的方式來接受教育，有所感悟，因此它對群眾所具有的影響效果和感染作用，就要遠遠超出一般的宗教活動，這也正是和尚們經常要在宗教活動中大講故事的根本原因。

和尚們在宗教活動中表演歌舞、雜技的現象也很普遍。如唐代的和尚做佛事時，經常要吟曲唱歌，任半塘先生稱其為「和尚清唱」。這種和尚清唱的曲調有的來自佛經俗講中的「梵唄」，有的則是出自於民間的小曲小調。後者尤為群眾所喜愛，因此凡有佛事活動時，人們常要從遠道趕來參加。他們與其說是來接受一次佛家思想的教育，還不如說是來欣賞一番和尚們的歌唱表演。江南杭州等地，和尚們在佛事活動中還經常要進行雜技表演。元代李有在其《古杭雜記》中寫道：「杭州市肆有喪之家，命僧為佛事，必請親戚婦人觀看，主母則帶養隨從，養娘首問來請者曰：『有和尚弄花

❷　〔唐〕趙璘《因話錄》卷四。

鼓棒否？』請者曰：『有。』則養娘爭肯前去。花鼓棒者，謂每舉
法樂，則一僧三、四鼓棒在手，輪轉拋弄，諸婦人競睹之以為
樂。」這種和尚演雜技，拋花棒的做法，與俗講、清唱等表演形式
一樣具有很強的欣賞性和娛樂性，因此深得當地群眾的喜愛。

　　道士在祭祀活動中表演雜技的現象也十分常見。如江南一帶的
道士為人超度亡魂時，便要舉行隆重的水陸道場，這種儀式中最為
精彩、也最為驚險的，便是表演過仙橋、走刀山、下油鍋、踩血污
地等雜技動作。此時道士們上身赤膊、下著短褲，在插滿尖刀的木
板上來回走動，或者在沸騰的油鍋中撈取東西。這些動作大多對人
有極大的刺激作用，當然也激起了人們的好奇心理和崇拜情緒。又
如當地的道士在為村民們舉行求雨、打醮、度關等醮儀活動時，也
要表演許多雜技動作。如過去松陽一帶「半多山田，易致旱乾，如
逢夏旱，農民輒善求雨，名曰抽龍。三都尤甚。約期會合三十六鄉
村，丁壯齊集，各執器械，多用道士，俗名法師。每村各帶龍選叉
一對，以大毛竹為之。每過一村或神廟，則法師緣叉而上，呼天號
吁，鑼聲震天，勢甚洶洶。」❹有的道士登上高高聳立的梯子後，
還要在其頂端做著翻跟斗、豎蜻蜓、金雞獨立等各種驚險動作。每
當道士們作這些表演時，下面觀看的群眾常常是人山人海，數以萬
計。

　　從嚴肅的宗教眼光來看，和尚道士們在做佛事和道場的活動中
摻入了大量的文娛節目，這不但是對宗教的一種褻瀆，而且也會對
人的思想產生一種錯誤的導向。宗教與娛樂本來互不相容。在嚴肅

❹　民國《松陽縣志》卷六。

圖6-3　道士在做法事

這是江南地區的道士在醮事儀式中表演的一種祭祀舞蹈形式。表演時主持
道士身穿法衣，頭戴道冠，走在最前面，其他道士則一一跟隨。其手勢、
步法、隊形等等都具有一定的藝術性。

的宗教信徒的眼裡，宗教是神聖的，至高無上的，它要把人們帶向
理想的天國；娛樂是低賤的，害人身心的，它要把人們帶向世俗、
私欲的泥淖。那麼，作為肩負著嚴肅宗教使命的神聖使者——和尚
道士們，怎麼可以置自己的宗教使命於不顧，反倒去引誘人們追求
世俗的聲色之樂；又怎麼可以去譁眾取寵，玩弄雕蟲小技，以致於
破壞人們心靈中那種寧靜、平和、虔誠、專一的情緒，干擾人們對
於宗教天國的想往、追求，對於神靈佛祖的景仰、敬畏呢？正是出
於這樣的觀念，和尚道士們的表演活動經常受到了一些正統宗教人

圖6-4 道士彈奏

圖為上海白雲觀道士在法事儀式中彈
奏樂曲時的情景。

士的指斥。如唐釋道安的《廣弘
明集》中，就曾列舉過和尚們在
這方面的許多罪狀，其中第九條
是「設樂以誘愚小，俳優以招遠
會」❹，咒罵和尚們利用娛樂的
方式把人心引向墮落。許多現代
學者對於和尚道士們的這種不務
正業之舉也多有貶辭，如任半塘
在《唐戲弄》一書中說：「道場
本為高僧名德所主，鳩集善男信
女，參經禮佛，定邪悟道之地，
難云娛樂也。然唐俗輕颺，神戒
不密，所謂『道場』，早有淪為
聲色相邀，士女塵雜者，其吸引
眾事之魔力，每為其他三場所不
及（歌場、變場、戲場），故謂唐代
道場所為，有一部分直等於賣藝，供人尋樂而已，以與歌場、變
場、戲場同列，並不枉也。」❺但是事實上，和尚道士們在宗教活
動中摻入文娛形式的做法，恰恰不是減弱而是加強了對於宗教精神
的宣揚。應該看到，和尚道士們在宣教的過程中所面對的不僅有一
個文化較高的上流人物層面，而且還有一個文化較低的下層人物層

❹ 〔唐〕釋道安《廣弘明集·滯惑解》。

❺ 任半塘《唐戲弄》第六章。

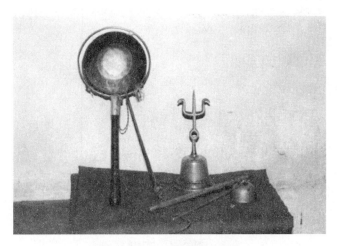

圖 6-5　大掌鑼，鼎鐘

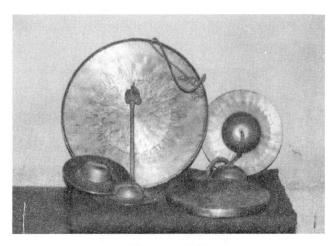

圖 6-6　鐃鈸

圖 6-7　印劍

以上圖中所示之物都是道士在做法事時所用的法器,它們具有十分鮮明的
表演功能。

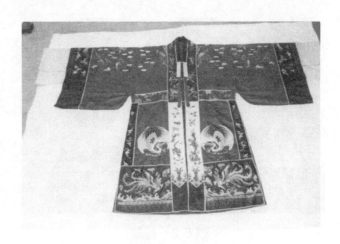

圖 6-8　懺衣

圖6-9　法衣

正一派道士所穿的服裝。懺衣為一般道士拜懺時所穿，用一般衣料製成。
法衣為主持法師做法事拜儀時所穿，用織綿製成，並繡有鳳凰圖案。它們
色彩豔麗，花紋華美，與戲服十分相似。

面。對於後者來說，抽象的宗教道理和正兒巴經的宗教規範是難以
接受的，他們感興趣的是生動活潑、形象可感的具體事物和具體活
動，因此從這種意義上來說，那些在佛事、道場中進行著各種文藝
節目表演的和尚道士們，正是掌握了這種群眾心理並善於利用這種
群眾心理來實現宣教目的的高明之人。

　　為了打動人心，僧人道士們在其宗教活動中還融入了許多唱戲
演戲的成分，這已經是與民間社戲相當接近的一種表演形式。從功
能上說，戲劇最具有生動形象的表現力，最能夠在廣大的平民百姓
中產生震動，因此可以說戲劇是一種相當有效的群眾宣傳工具。在
這方面江南的道士、和尚們常常有著出色的表現。如明成化年間，

浙江的紹興、新昌等地每逢正月望時，寺人便要「出錢做燈，又做戲文通宵達旦。」**46**清乾隆時期，這種和尚演戲之風也頗為盛行：「江南僧人將佛經編為戲劇，絲竹彈唱，儼同優伶。」**47**甚至在一些悲痛傷心的喪事儀式中，和尚們也經常要唱曲演戲，這就是所謂的「喪戲」。如《裕謙訓俗條約》中云：「蘇俗喪葬，經懺之外，復用僧道唱曲演歌，謂死者樂觀戲文。」和尚們在喪事的場合中借用了為死者演戲的名義，肆無忌憚地演出各種戲文，名為死人實為活人，名為舉喪實為娛樂，其辦法實可謂高明矣！當然，這種做法也經常受到了一些持有正統眼光的封建文人和衛道士們的批判。如陳宏謀在談到蘇州一帶和尚演喪戲的風俗時指斥道：「喪葬大事，重在附身附棺，尤在致哀盡禮。新喪經懺，綿歷數旬，佛戲歌彈，故違禁令。舉殯之時，設宴演劇，全無哀禮。」**48**

更為有趣的是，和尚在為當地喪家做經懺時，有時還把念經的形式完全改編成了唱戲的形式。經懺的過程中不僅有崑腔、亂彈等各種聲腔、生旦淨丑等各種角色，而且還有幾幕幾齣的各種場次，使嚴肅的經懺儀式儼然成了一種戲劇的表演活動。杭州一帶和尚所做的「孔雀經懺」，在這方面較具代表性。范祖述《杭俗遺風》中云：「僧家有經一種，名曰孔雀經，遍列各調戲曲，如崑腔、亂彈、徽調、灘簧，及九調十三腔。均皆齊備。以和尚八人，分出生旦淨丑，各音吹彈歌唱，儼同唱戲一般。人家有素事，方用

46 〔明〕成化《新昌縣志》。

47 〔清〕《培遠堂偶存稿文檄》卷四十五。

48 錢思元《吳門補乘》引《陳宏謀風俗條約》。

之。」❹另外還有一種「吹唱焰口」的經懺方式，實際上也大多是唱戲的活動：「瑜珈焰口經文，亦能編出各調戲曲，如孔雀經一般。除法師所念不唱外，其餘按齣宣唱，各調俱全。每壇和尚七人，但此等和尚，會者不可多得。」❺在這些本來是十分嚴肅，十分悲傷的開喪舉喪、超度祭奠儀式中，經文變成了唱本，梵唄變成了曲樂，僧侶變成了藝人，難怪人們要發出「和尚俳優」的感嘆了。

　　同樣地，道士在舉行打醮、祈禳等各種宗教儀式活動時，也經常有戲劇表演的活動。任半塘先生說：「道家立說於仙凡交接之中，向寓濃厚之俗情，於是由傳奇化而戲劇化，頗為自然。」❺這種說法是很有見地的。誠然，道士在表達人神關係、人鬼關係的時候，比和尚更傾向於用形象具體的動作來進行展示，同時也比和尚更接近於平民群眾，因此在道士的宗教活動中融入大量的戲劇表演節目，並以此來吸引、招徠群眾，就是十分自然的事情。如過去松陽地區舉行求雨儀式時，便要由道士二人分別扮作夫人和法清的模樣。扮夫人者下穿紅裙，上著藍衣，手執龍角和靈刀；扮法清者頭扎紅巾，身穿馬褂，腳打綁腿。二人出場以後，走著各種各樣的舞步，做著各種各樣的手勢，有時還要唱上幾段夫人戲中的調子，或者說上幾句插科打諢的笑話。如此表演一番以後，就算請來陳真姑施降了下雨的法術，於是人們便相信村社中的乾旱會馬上得到解

❹　范祖述《杭俗遺風・談孔雀經》。

❺　范祖述《杭俗遺風・敲打焰口》。

❺　任半塘《唐戲弄》第一章。

除。這種表演雖然稱不上是成熟的演劇形式，但是卻具備了演戲的各種基本因素，如其中已經有了角色和唱詞，有了戲劇性的台步和手勢等等。杭州、紹興一帶的道士們在超度亡靈的祭祀儀式中所表演的一些戲劇節目，那就是更為成熟、完整的戲劇型態了。如杭州、淳安等地的道士過去每逢七月十五，便有盛大的「放焰口」活動，屆時要大演目連折子戲，如《小尼姑下山》、《傅榮逼債》、《瘋僧掃秦》、《王婆罵雞》、《無常罵狗》等等。紹興餘姚一帶的道士在中元節祭鬼活動中則要大唱紹劇，甚至當地紹劇的唱腔在很大程度上也就是依仗著道士的宣唱而得以普及流行的。

　　江南地區僧人道士在其宗教活動中所進行的這些文藝表演，特別是大量的戲劇表演形式，對於當地民間社戲的形成發展起到了十分重要的作用。僧人道士是當地的宗教首領，他們的宗教行為在群眾中具有很大的權威性，他們的一舉一動，一言一行，都會對當地群眾產生重要的影響。因此，當僧人道士們在一些由他們主持的宗教儀式中創制了祭祀演劇這種既通俗易懂，又具有強烈宣教功能的特殊形式以後，當地群眾便很快地將它們照搬了過來，並把這些寶貴的經驗用以指導自己的社戲創作。雖然早在僧人道士以前民間已經有了各種各樣的祭祀活動，雖然早在僧人道士以前民間也已經有了形形色色的戲劇表演，但是這兩個方面在很長的時期內一直處於相對獨立的狀態，並沒有發生密切的融合。是當地的僧人道士們最早地意識到「祭」與「戲」的結合將會對人們的思想產生極其巨大的感染，最早地在其主持的宗教祭祀活動中摻入了戲劇表演的成分。這種祭祀演劇形式的出現，不但使祭祀的形式與表演的形式走到了一塊，而且還將其系統化、集中化為一種固定的行為模式，使

人們有了仿效、學習的榜樣。遵循著這種行為模式，群眾就可以為
自己的社戲創作找到一種「正宗」的行為規範，就可以把自己的社
戲創作提高到一個較高的檔次。

　　和尚道士們不僅以其創制的一整套模式化的祭祀演劇方式為當
地的民間社戲樹立了榜樣，而且還經常以主持者和演出者的身份，
直接參與了當地民間社戲的演出活動。社戲開演前和結束後一般都
要舉行一定的儀式，這種主持儀式的責任通常都責無旁貸地落在了
和尚道士的身上。在社戲儀式中，和尚道士們經常要代表當地的村
民向鬼神作出各種交接、溝通性的表示，社戲演出的主要宗旨和主
要目的，也經常是通過他們之口來向鬼神們作傳達，還有許多僧人
道士則更是以演員的身份直接參與了當地民間的社戲表演活動。由
於宗教宣傳的需要，僧人道士們通常都有一定的表演才能，對於音
樂、舞蹈、歌曲、雜技、工藝等各種技藝，都有相當程度的了解，
有些道士甚至從小就要花費大量的時間來學習唱曲演戲的本領。比
如江南正一派的道士們一入教門就要專門學習數門伎藝課程（這稱
為「做功課」），從其學習的內容及教授的形式來看，都與近代戲曲
的科目相差無幾。有的道士還會一些特殊的表演功夫，如噴煙、吐
火、倒立、吊掛等等。這些伎藝功夫使他們能夠從容自若地走上民
間社戲的表演舞台，成為當地社戲演出中一股不可小覷的演出力
量。江南地區過去以和尚、道士的身份加入社戲行列的情況非常普
遍，一些農村中甚至還有許多由清一色道士組成的表演隊伍，即所
謂的道士班。他們擔負著社戲演出的全部任務，從編排導演、人員
配備，到舞台設計、樂隊演奏等等，全由道士包攬。這對於江南農
村社戲活動的發展普及，社戲演出隊伍的充實加強，無疑都起到了

十分重要的作用。

　綜上所述，江南地區的僧人道士出於宗教活動的需要，創制出了祭祀歌舞、祭祀雜技、祭祀戲劇等等宗教文藝的形式。這些形式不僅為當地的社戲演出提供了經驗，輸送了營養，而且也為它們樹立了權威性的典範。一些僧人道士還現身說法，親自加入了社戲演出的行列，這對於推動社戲的形成發展，提高社戲的表演水平，都有著非常重要的意義和作用。

第七章
江南民間社戲的班社組織

　　班社是一種由一定數量的演員聚合組成的表演群體，它的基本任務就是以表演的方式來創造藝術形象，使觀眾獲得一定的審美享受。班社的這種作用使其成為社戲演出活動中一支不可缺少的基本隊伍，只有依仗著它，社戲的演出活動才能夠正常進行，社戲的戲劇性質和藝術效果也才能夠真正體現。班社在社戲的演出中不但擔負著重要的藝術表演任務，而且還經常充當了接連人和鬼神之間關係的中界人角色，它是鬼神祭禮的製造者，同時也是鬼神祭禮的承送人，無數美妙的戲劇祭禮，就是通過這些班社藝人之手送到了鬼神的面前。

　　參加社戲演出的班社人員來自於當地民間的各行各業。他們有的是身手不凡的職業演員，從小拜師習藝，受過較為正規的藝術訓練，因此往往具有較高的藝術表演素養，十八般武藝樣樣精通；有的是粗通戲藝的普通群眾，他們大多以務農、經商、做工為業，並不依靠演戲維生。但是他們多少具有一些表演的才能，有的能拉會吹，有的能歌善舞，因此在本地正規戲班十分缺少，不能滿足社戲演出需要的時候，他們便自行組班，成為一支人多勢眾的業餘演出

隊伍。還有一些是身居神職的師公道士，他們雖然出自宗教門第，卻也會著幾套表演的拳腳。每當村中社中有祭禮、超薦之類的祭祀演劇活動，他們便常常組成戲班在廟台祠堂上粉墨登場，充當了一些特殊身份的演員角色。這些班社人員雖然來歷各有不同，但是他們卻共同服從著社戲演出的統一調遣，只要社戲演出的號令一下，各路人馬便會同時積極行動起來，紛紛湧向戲場獻技獻藝。

各個班社對待社戲演出的態度不僅是積極的，而且也是忠實的。社戲尚未開演之前，他們就早早地為社戲的演出作好了各種準備。還沒建班的便要盡快聘請教師，購置道具，辦起戲班以供村社選用；已經建班的則要盡快派人聯繫接洽演戲事宜，為社戲演出作好各種人事和物質上的準備。正式進入演戲階段以後，班社和演員們的活動就更是繁忙至極，有的要從秋收演到開春，歷時數月之久；有的要從這縣演到那縣，路達百里之遙。有的雖然只是在本村上演，不到外面去活動，然而也要連續演上三天三夜，直至使盡全身解數為止。各個班社的人員都是那樣恪盡責守地履行著神聖的社戲演出使命，為著完成這一使命而不顧口躁舌乾，不畏烈日風雨。因為對於他們來說，參加社戲演出不僅是一種表演，同時也是一種奉獻，一種追求，一種宗教理想的實現。

演出社戲的各種班社都有自己的一些班規班風，這是保證其班社存在的基本條件。這些班規班風雖然並非法律條文，然而對於班社的演員卻有著很大的約束力。它們是一種不成文的組織制度，有了它，演員才有規可依，班社也才有凝聚力。班規班風的制定也會對社戲的演出造成一定的影響。在嚴格的班規制度約束下，班社就能形成正派的風氣，演員就能練出精湛的技藝，這對於社戲這種帶

有神聖、祭獻意義的宗教藝術形式來說，當然是非常需要的。

第一節　班社類型

江南地區參與民間社戲演出活動的班社，主要有職業班、民藝班、道士班三種類型。

一、職業班

職業班是指由專業演員組成的演戲班子，這種班子有比較正規和固定的組織形式。班子的領導人稱為「班主」，他們大多是地方上一些較有名望，也懂得一些演戲知識的人。出於對戲劇事業的熱衷和喜愛，他們籌集資金，招募演員，聘請教師，辦班演戲，因此，班主往往實際上就是戲班的發起人和組織者。班主負責著對於全班事務的總體管理工作，諸如接洽戲路，選擇演員，聘請教師，分配角色，編排劇目，掌管開支，購置道具服裝等等大小事宜，雖然班中都有專人分管，然而最終都要由班主敲定拍板，作出決斷。不少班主本身就是演技超群的優秀演員，因此有時還親自承擔教戲任務，向班中的年輕演員傳授戲藝。由於班主對於班社的作用和貢獻極大，故而他們在班中一般都威信甚高，深得演員們的崇敬和信任。

職業戲班中的演員一般從十來歲時就開始拜師學藝，接受較多的正規專業訓練。他們有的武藝高超，可以連續翻上幾十個筋斗；有的唱功出色，可以連唱幾個小時面不紅，氣不喘；有的戲路寬廣，可以一人分擔旦角、生角、丑角等幾個角色；有的精通樂器，

笛子、嗩吶、三弦、鑼鼓無一不會。

職業班社中的具體演出工作一般都有較為明確的分工。演員根據其所扮演的人物類型及其演唱特點分為旦堂、花面、白面等角色。旦堂又可分為花旦、作旦、正旦、武旦、老旦，花面又可以分為大花、二花、小花、四花，白面又可以分為小生、正生、老生、副末。舊時江南農村中的各種職業戲班一般都有較為齊全的角色分工和演員配備，有時一種角色還要配備兩、三個演員，以便臨時替換。班社中的樂隊稱為「後場」，它們亦有正吹、副吹、鼓板、三件（月琴、大鑼、大鈸）、小鑼等等的分工。其中正吹和鼓板最為重要，常常發揮指揮整個演出程序的作用，因此正吹和鼓板的工作一般都由經驗豐富的人員來擔任。除了舞台表演工作以外，職業班社中還有一些配合舞台表演而設立的其它工作。如「行頭主」負責購置、採辦服裝，「箱房」負責管理、安置服裝、道具，「帳房」負責記帳、算帳，「火頭」負責燒茶煮飯，「承頭」負責接洽戲路，「內雜」、「外雜」負責處理、經辦各種零雜事務等等。無論大事小事，戲班中都設有專門的人員來進行管理，這樣就能使整個班社組織的工作井井有條，忙而不亂。

職業班社所演出的劇種和劇目一般都比較固定。一個班社中主要以演出一種劇種和聲腔為主。如崑腔班主要演崑腔戲，高腔班則主要演高腔戲。江南地區參與社戲演出的職業班社按其劇種和聲腔來分，大致主要有崑腔班、高腔班、亂彈班、徽戲班、灘簧班和木偶班等幾種。由於地方聲腔上的某些差異，演唱這些聲腔的班社中又可分出一些具體的班社類型，如唱高腔的有新昌高腔班、紹興高腔班、東陽高腔班、金華高腔班等等，唱亂彈的有溫州亂彈班、浦

江亂彈班、台州亂彈班、黃岩亂彈班等等；唱灘簧的有蘇州灘簧班、無錫灘簧班、常州灘簧班、上海灘簧班等等。但是也有一些職業戲班使用的是幾種聲腔的形式。如金華地區的三合班，演唱的有高腔、崑腔和亂彈三種聲腔形式，因此其名亦以「三合」相稱。還有一種二合半班，演唱的是崑腔、亂彈和徽戲，這也是一種較為典型的混合型班社。

職業班社一般都有較為固定的演出劇目，這些劇目大多是經過教師的精心傳授，演員的反覆演習而形成的。它們具有一定的傳統性，又代表了各個班社的主要特色，因此經常被當作班社中的一些看家戲。如光緒年間金華地區的石井堂班在其師傅「老壽星」的指導下，學了《白兔記》、《洛陽橋》、《大香山》、《水滸記》、《牡丹亭》等二十四本大戲，後來這些劇目便被作為這個班社的一些看家節目，經常在當地的社戲演出活動中搬演。❶又如乾隆至光緒年間松陽地區的白沙崗班，專門上演《夫人傳》、《白兔記》、《脫靴記》、《琵琶記》、《白蛇記》等看家大戲，其中以《夫人傳》為最有代表性，同時也最受當地群眾的歡迎。因此每當該班在松陽一帶演出社戲時，《夫人傳》都是必演的劇目，而且一般都要放在所有演出劇目之首。❷

江南地區的職業班社是一種經營性的演戲組織，它的演出目的主要是為了獲取一定的經濟報酬，以供支付班社的各種開支以及演

❶　參見章壽松、洪波《婺劇簡史》（浙江人民出版社 1985 年出版），頁 52－53。

❷　參見包松林《松陽縣戲曲史料》第三輯，頁 75。

員的薪金之用。班中的演員所收取的薪金稱為「包銀」，其數量由班主和演員本人協商而定。一般說來，演技較高，名聲較響的主角拿的包銀較多，一些次要的角色拿的包銀較少，還有一些打零雜活的人員甚至沒有包銀，只拿一些微薄的飯貼費。過去松陽地區的高腔戲班中支付給演員的薪金還有一定的基數，這稱為「勤頭」。其具體數額在班主行班禮時面定，一般是正生、正旦、大花、小花、正吹、鼓堂、承頭數額較高，定 20 個勤頭；小生、花旦、老外、老旦、副末、副吹、散手次之，定 18 個勤頭；小鑼、管帳、茶頭、伙頭再次之，定 16 至 10 個勤頭；其餘小腳色的數額就更低，一般在 10 個勤頭以下。❸班主付給演員薪金的具體方式一般也都有一定的協議，有的按月支付，有的按年支付，也有的是先預付一些定金，等戲班有了盈利以後，再補足演員的額定薪數。

職業班社既是一種經營性的演出組織，其演出活動當然也主要是圍繞著經濟收入這個中心而運轉。他們經常進入城市的戲場中演戲賣藝，或者來到豪紳富戶的堂會上拉弦唱曲，為的是獲取較為豐富的經濟收益。因

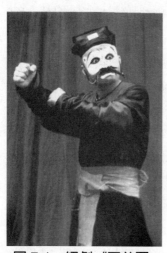

圖 7-1 紹劇《五美圖遊園吊打》中的丁奉
謝湧濤提供

❸ 參見包松林《松陽縣戲曲史料》第三輯，頁91。

此，職業班社不能算是一種專門性的社戲演出組織。但是在舊時社會，職業戲班又經常以社戲演出作為自己最為主要的活動。在舊時人們所持有的那些迷信觀念的支配下，社戲的演出次數最頻，範圍最廣，影響最大，這對於職業班社來說，不僅是一種展示身手的極好場所，同時也是一種獲取收入的極好機會，因此每到社戲開演的季節，無數支職業班社的隊伍便紛紛聚集於社戲演出的大旗之下，成為當地社戲活動中的一支龐大的主力軍。尤其是在江南地區的農村中，職業班社的活動天地更是非常地廣闊。那裡到處瀰漫著敬神祀鬼，虔誠供奉的香煙聖火，到處響徹著酬神演劇，祈求平安的鼓音鑼聲，這一切都對職業演員形成了一種巨大的吸引力，促使他們義無反顧地投奔至此奉獻技藝。職業戲班和職業演員積極參與當地農村的社戲演出活動，當然也有著一定的經營性目的。由於社戲活動的開展經常是非常地紅火和頻繁，因此演員們也往往會藉此而得到較為可觀的收入。但是如果更為全面地來看，職業演員在農村社戲的演出活動中所考慮的也並不完全是經濟收入方面的因素。社戲身上所散發出來的那種神靈氣息，經常使演員們敬畏萬分，崇仰不已，因此，他們在從事社戲的演出活動時經常是不計報酬的多少，不嫌收入的菲薄，有時甚至是完全免費的。關於這一點，我們在下一節中還要詳細地談到。

二、民藝班

民藝班是指由一些粗通戲藝的當地群眾組成的業餘性社戲班社組織。這種班社大部分並無固定的組織形式，而是根據當地社戲演出的需要而臨時湊合的。凡遇節日、廟會之時，村社中急需舉行酬

神敬鬼之類的祭祀演劇活動，但是一時又難以請到專業性的戲班，於是便由村中的富戶或會首發起，組織村內的群眾自行建立戲班，登台演戲，以應本村社戲演出之需。這種抽調村內群眾自行建班演戲的情況，早在元明時期就盛行於江南地區的廣大農村之中。據明代范濂的《雲間劇目鈔》記載，當時上海一帶的農村中「每年鄉鎮二、三月間迎神賽會，惡少喜事之人，先期聚眾搬演雜劇故事……，然初猶僅學戲子裝束，且以豐年為之。」❹既言「聚眾搬演雜劇」，「僅學戲子裝束」，就說明演戲的並不是職業班的演員，而是村內的普通群眾，他們是為了迎合村中迎神賽會等祭祀活動的需要而臨時湊集起來的。江南地區一些比較偏遠的山村中，還有周近數村共同組合民藝班演出社戲的做法。到了社戲上演的季節，幾個村各出村民數人，聯手結成一個協作性的班社，輪流地在這些村子中進行社戲演出活動。社戲演完以後，民藝班一般亦即隨之解散，等到來年需要演戲時再另行組班。

　　民藝班是一種完全屬於業餘性質的班社組織，班社中經常沒有固定的班主，只是在需要組班演戲之時，從村內臨時推選出一兩位經驗比較豐富，在群眾中較有威信的能者擔任其負責人。這種負責人並不像職業戲班的班主那樣正規和固定，而是經常可以更換。誰在班中起到的作用大，誰就可以出來當負責人；誰當了負責人而不盡其職或別有它事，也可以隨時卸任。也有的民藝班根本沒有負責人，大家湊集在一起，能當導演的當導演，能當演員的當演員，只要湊出一台戲來就算完事。民藝班中的演員一般都是業餘性的，他

❹　〔明〕范濂《雲間劇目鈔》卷二。

們有的是小生意人，有的是小手工業者，更多的是普通的種田農民。他們都有自己的主要職業，並不以演戲為生。但是，這些人大多有著一定的文藝才能，有的在正規的戲班中待過一段時間，對於演戲的知識有所了解；有的在歌舞隊裡學過幾天技藝，對於音樂舞蹈表演甚感興趣；有的在做生意的叫賣聲中練就了一付清脆悅耳的嗓子；有的在幹田活的閒暇空裡哼唱過幾句民歌小曲，因此，當村中開始組班演戲的時候，這些人便當然地成為主要的人選。民藝班的演員在演戲時也有角色之分，且堂、白面、花臉應有盡有。但是從其名字上便經常可以看出其業餘的性質，如搖船師傅演老旦的就叫做「搖船老旦」，鐵匠師傅演小生的就叫做「鐵匠小生」等等。

民藝班的樂隊也是由村民自發組織的，他們沒有受過什麼專業的器樂訓練，只是憑著一些自學的手藝而成為班中的琴師樂師。他們的演奏樂器比較簡單，演奏技藝也比較粗糙，但是這並不影響他們對於社戲演出的興趣。每當村內有演戲的召令，他們總是積極響應，熱情參與，全力以赴地投入到這種活動中去。

班中除了演員以外，也有一些從事輔助工作的其它人員，如行頭師傅

圖 7-2　民藝班演員

民藝班演員的化粧十分簡單，他們只是在臉上略塗一些脂粉，穿上一些花花綠綠的戲服便可登台演戲。圖為浙江紹興地區民藝班演員們在演戲前化粧的情景。

（負責班社的服裝採辦）、值台師傅（負責舞台設計和舞台監督）、題綱師傅（負責安排場次和劇本導演）、盔頭師傅（負責保管道具、服裝）、燒飯師傅（負責戲班炊事）等等。他們也都是業餘地為民藝班服務的，平時大多以種田務農為主，到了演出社戲時，才被招來為班中的演員幫忙做事，幹些輔助零雜的工作。

民藝班的設施條件和表演形式與職業戲班相比都要簡單原始得多。班中的服裝、道具等演戲用品不但數量較少，而且質量也較差。除了一些主要角色配有較為貴重、鮮豔的戲裝以外，一般演員的服裝大多比較陳舊。如紹興等地的農村中由群眾組成的業餘目連班，經常穿著一些職業演員調換下來的破舊衣服上台演戲，所用的道具也大多是職業戲班用剩下來的。有的民藝班在服裝、道具上更是儉省節約，他們經常就地取材，尋找一些現成的代用品來充當演戲之物。如從廟中菩薩的身上拉下一件披風，或是從其頭上脫下一頂帽子，就可以充作戲中人物的蟒袍鳳冠；尋常百姓家蓋的花被面子，所用的擀麵杖，也可變為台上唐僧穿的袈裟或者孫悟空拿的金箍棒。總之，民藝班的服裝道具大多比較簡單原始，這主要是為了節約開支之故。民藝班一般都由村中自發組成，並無正式的經濟收入，因此它不可能像職業戲班那樣有較好的設備條件和較多的行頭費用。

民藝班的表演形式也大多非常簡單原始，其演出常常沒有固定的劇本，一般是各人根據自己的經驗和記憶拼湊幾個段子。演員們的動作、語言並不十分規範，隨便走上幾個圈子，舞動幾下手臂，就算是交代了一段情節，完成了一個表演程序。其台詞更是帶有明顯的即興性和隨意性，它們經常可以根據表演的需要而更動次序或

即興發揮,其中還夾有大量的插科打諢。題材大多是取自現實生活之中,某家姑娘出嫁,某個村里死人,都可以隨意編入戲中。其語言雖然比較生動形象,但也時常帶有粗俗淫穢的成分(詳見第九章第一節)。

江南地區的民藝班儘管條件比較簡陋,表演比較原始,但它卻是最適合於當地農村社戲演出的一種班社組織形式。古代的江南農村天災人禍不斷,疫癘厄難橫行,再加上傳統鬼神思想的嚴重影響和文化意識上的愚昧落後,使得當地的農民比城裡人更為迷信,更敬重鬼神,因此對於社戲的演出活動也更有著迫切的需求。但是,農村的地域條件和居住環境又十分不利於社戲活動的開展。由於地處偏遠,居住分散,交通不便等因素,使得為數很少的職業班很難走遍當地農村的各個角落,把社戲的演出活動無一遺漏地送到每一個村社。正是由於這種供求關係上極不平衡的社戲演出現狀,促發了江南農村中民藝班的大量產生。由於民藝班一般都是由本村自己組織,自己演出的,因此它們也就使農村社戲的演出活動在時間上和份量上獲得了保證。人們不必再去嘗受那種因戲班的姍姍來遲而望眼欲穿的煎熬,也不必再有因戲班的匆匆而去而難以盡興的遺憾。有了民藝班,人們便可以想演便演,想看便看,這對於當時的農村群眾來說,實在是太有利,也太需要了。

更為重要的是,民藝班既是一種本村自發組織的業餘演戲班社,其演出的性質就不像職業戲班那樣是經營性的而是志願性的,它們的演出不是出於盈利的目的,而是一種帶有志願性質的無償服務。民藝班經常不向群眾徵收任何費用,其所有的演出開支都由村中集體擔負,或者是由廟產、祠產出資包辦,這就給當地的農民創

造了極為有利的舉辦社戲活動的條件。雖然江南農村在明清時期經濟較為發達，但是農民們對於自己出資聘請職業戲班來演出社戲還是很難勝任。因此，這種志願性的民藝班，最適合於那些心有餘而力不足的農村群眾的胃口，它們可以免費把戲班送到神壇的面前，並讓全村村民們共享一番其中的快樂。

　　民藝班的性質既是志願性的，因此班中人員的參與目的，也基本上都是出自一種志願而並非為了經濟上的利益。有時他們也可以通過社戲的演出來獲取一些報酬，或者得到一些物質生活上的補償，然而這些大多是微不足道的，同時這也並不是班中人員參加社戲演出的真正目的。他們的主要動機，一是在於可以藉助這種演戲活動來得到一次娛樂、宣洩的機會。農村中的生活是平淡無味的，日出而作，日落而息，週而復始，日復一日。這種生活給人帶來的是單調和沉悶，它束縛了那種希望活潑生動，變化創造的人類本性。因此，長期生活在農村中的人們，絕不願意輕易地放棄這種千載難逢的演戲機會。通過演戲，人們可以抒發一下鬱積於心頭的沉悶，宣洩一番壓抑了多時的情緒，並從這種演戲活動中找回一些本來就該屬於人類的快樂和自由。從表面上看，那些簡單原始的表演動作，那些毫無定制的語言台詞，都顯得十分笨拙、粗俗，甚至可笑，然而正是這些動作和台詞，體現了人類自身的一種創造，這也正是當地農村中的人們所迫切渴望得到的。有了這樣的認識，我們就很容易理解為什麼民藝班的演員們常常會如此積極地參加於這種社戲的演出活動，為什麼他們雖然明知道沒有任何報酬，沒有任何實利，卻還是要如此熱衷地為著這種社戲的演出活動而付出極大的努力。

　　民藝班的演員積極參與社戲演出的另一動機，是為了利用這種活動來追求一種宗教精神上的滿足。舊時社會的廣大群眾始終生活在濃厚的宗教氛圍之中，他們有著對於宗教體驗方面的強烈渴望。他們常常希望神靈仙佛的光輝形象能夠突然出現在自己的面前，讓自己一睹它們的神聖風采；他們也常常希望有朝一日自己也能闖一闖神奇美妙的神靈世界，以致直接向神靈們表示自己的企求和心願。但是這一切在現實的生活中都顯得那樣地虛幻和遙遠，使人們難以了卻久藏心頭的宗教欲望。然而，社戲演出卻獨闢蹊徑地幫助人們達到了這一目的。社戲中所塑造的那些栩栩如生的神靈形象，生動逼真的祭祀場面，使人們感到社戲的演出活動本身就是一種經受宗教經驗的行為，就是一種與鬼神交接溝通的現實途徑。社戲的演出似乎是在幫助人們創造一種直接與鬼神們見面對話的機會，幫助人們創造一種直接向鬼神表示各種各樣要求和願望的條件。這一切對於一個充滿迷信思想的舊時江南農民來說，當然顯得比什麼都重要，於是他們才會爭先恐後地加入到民藝班的隊伍之中，充當一名義務的演出人員。

　　社戲既是一種奉獻給鬼神的禮物，便具有著神聖的意義，因此誰越與這種演劇形式接近，誰就越能獲得這種神聖戲劇的賜福和佑助，這也是促使當地群眾積極參與民藝班組織的重要原因。舊時社會的人們不但虔誠地相信著鬼神的力量，而且將一切與鬼神接觸過的東西都視為是神聖和具有一定靈性的。　現代人可能很難理解為什麼古人會把香灰當成妙藥來治病救人，也很難解釋為什麼古人會爭著去搶食一些祀奉神靈後剩下的殘羹冷炙。然而對於一個充滿迷信觀念的古人來說，這些行為卻有著充分的合理性。因為香灰或供

品都是祀奉給鬼神的，它們已經受過了祭祀儀式的洗禮和鬼神氣息的熏染，因此具有著神聖的性質。吃了它們，就可以納吉得福，消災逐疫。江南群眾積極參與民藝班的社戲演出活動，很大程度上也正是出自這樣的目的。在他們看來，社戲是神聖的，因此與社戲接觸的機會越多，投身於社戲活動的態度越積極，就越能獲得神靈的佑助，就越能為自己的現實生活和前途命運創造有利的條件，這就是江南群眾如此熱衷於加入民藝班的行列，爭當一名志願演出者的一個主要原因。我們通過實地考察，經常可以了解到當地的許多群眾，或是出於自身有病而希望早日康復，或是因為家中遭災而希望祛邪逐祟等等的目的而參與了當地民藝班的社戲演出活動，其心理基礎正是在於他們把社戲演出看成了一種獲得神聖靈性的機會和戰勝鬼魅邪祟的法寶，並希望通過這樣的演出活動來祈吉求祥，消災逐疫。

三、道士班

道士班是指由當地的一些俗家道士組成的演戲班社。第六章第四節中已經指出，江南地區的和尚、道士出於宣教和祭祀活動的需要，經常在其主持的儀式中加入了演戲的成分，有的還以演員的身份直接參與到當地民間社戲的演出隊伍之中。在這方面，道士的表現尤為突出。他們經常組織成清一色的道士班，在當地民間四處巡遊，進行祭祀演劇的活動。這種道士班實際上並不是一種正宗的宗教組織，而是一種由俗家道士組建而成的半宗教、半民藝性班子，它們的形成與當地道教的傳統門派及其活動特點有著密切的關係。自元代以後，江南地區比較重要的道家門派主要有兩個，一個是全

真派，一個是正一派。全真派講究清靜寡欲，保精養神。它從內心修養和生理保養入手，進而深入到人的生活情趣、人生哲學、政治理想等精神的領域，比較高雅深邃，因此它屬於封建統治階級和士大夫們較為看重的宗教門派。全真派的教徒一般都要出家，在道觀中靜心修持，因此與當地群眾的關係不很密切。正一派講究齋醮祈禳，符咒印劍。它從外在的鬼神和內在的迷信心理入手，進而滿足人們的實際需要，制約人們的觀念行為，其主要的表現方式，是與鬼神交接、溝通的活動。它不像全真派那樣高雅玄妙，而是比較通俗淺陋，然而也正是這種特點，使它與當地群眾建立了密切的關係。尤其是因為正一派的教徒大多以「火居」為主，他們平常像普通百姓一樣居住在家中，與普通群眾混為一體，只是到了有法事活動的時候，才組織起來進行祈禳齋醮，因此他們被稱之為「俗家道士」。江南農村更有一大批俗家道士，其實完全只是普通的農民，他們的文化水平極低，對於道教的知識也知之甚少，平時基本上以種田為業。只是因為他們會著幾手裝神弄鬼，或者吹拉彈唱的技藝，才被拉到了道士班的組織中，並冠以道士之名。這種道士雖然並無正宗的宗教根基，然而對於演戲活動卻非常地熱衷。藉助於演戲，他們可以使祈禳齋醮、巫術巫儀活動變得無限形象生動，藉助於演戲，他們又可以把大量的群眾吸引到自己的身邊，為其宗教思想的伸揚和宗教活動的開展建立廣泛的群眾基礎。因此，組織起一個個道士班投入到當地民間社戲演出活動的巨大洪流之中，對於他們來說也就成為勢之必然。

　　道士班的演戲活動也像民藝班一樣是根據村社中祭祀活動的需要而臨時組織的。到了社戲開演的季節，就由幾個主持道士發起，

分派角色，置辦戲裝，排演劇目。班中的人員一般都會一些歌舞、樂器、雜技、說笑等方面的本領，他們根據自身的條件選擇各種角色，一般也有旦堂、花臉、白臉之分。有些規模較大的道士班，可達四十多人，其人員除了主要的旦堂、花臉和白臉以外，還有龍套、馬褂、招甲、衣箱、走台等等，各人分工明確，各盡其職。一些技藝較為高超的道士戲路寬廣，可以一人承擔數項工作。如有的既會唱文戲又會做武戲，有的既能扮小生又能演花旦，他們在道士班中的地位一般也較其他人為高。

道士班的社戲演出帶有比一般社戲演出更為強烈的宗教色彩。他們所演的戲中往往出現大量的祭祀儀式活動，一些為當地群眾所熟悉的道教儀式，如破血湖、放焰口、打清醮、驅癀鬼、送瘟神、請龍求雨等等，都經常被原封不動地搬入到社戲表演之中；一些道士們擅長的法術動作，如走罡步、踏八卦、打手訣、念咒語、畫符籙、點淨水等等，也被大量地吸收到社戲的表演形式之中，甚至成為這些戲中的重頭節目。這種現象的產生主要就是由於其表演者是一群熟諳道家規儀的道士之故。

道士班所演出的社戲劇目有著較為單一性的特點。道士班的主要職責是從事祈禳齋醮等宗教事務，演戲只是他們的副業，因此，他們不可能像職業戲班那樣有較多的時間去排練各種各樣的戲劇節目，也不可能像職業班社那樣有較好的條件去設計各種各樣的表演內容。他們只是為了配合自己宗教活動的需要而選擇一些較為固定的劇目來作為表演對象。這些劇目不但數量很少，而且其表演形式也大多限於傳統老套，不似職業班社那樣經常有較多的劇目翻新和形式變化。如紹興、上虞等地的道士班，有的專以演出目連戲為

主,有的專以演出孟姜戲為主,並不另演其它的劇目。永康地區的
道士班,則以醒感戲作為自己的「正宗劇目」。醒感戲不僅是當地
道士班的看家節目,也是他們唯一會演的戲劇節目,除它以外,道
士們並無其他身手可現。

從江南地區幾種具體的社戲類型來看,平安戲的形式與道士班
關係最為密切。平安戲是一種具有禳災逐疫,超度亡靈性質的演劇
活動,這種性質的活動本來就屬於道士的「專業範圍」。諸如捉鬼
打鬼,驅邪袪疫,祭祀超度,禳災祈福等等的行為,無一不是道士
們的「專長」,因此,他們當然會利用平安戲的演出機會大大表演
一番。他們的演戲動作雖然不如職業戲班那樣標準,他們的歌舞音
樂也可能不像職業戲班那樣優美,但是這些都並不影響道士們在平
安戲中所能起到的重要作用。因為對於群眾來說,平安戲的藝術美
感固然重要,然而更為重要的卻是它所擔負的宗教責任。演出平安
戲,主要就是為了祈求村社的太平,保障人口的平安,而這種重大
的宗教責任,選用道士來完成當然要比選用演員來完成更為理想。
道士是神職人員,他們本來就擔負著與鬼神聯繫、溝通的使命,他
們當然也就比演員更懂得如何去與鬼神接觸,以致把人間的意願和
要求更好地傳達於鬼神。配合著平安戲的演出內容,還經常有許多
重要的宗教儀式活動,如什麼做普渡、打清醮、懺蘭盆、送龍舟、
放焰口等等,這些儀式活動更是非得由道士來主持參加不可。只有
請到了道士,儀式活動才能進行得規範標準,也只有請到了道士,
戲劇演出才能具有更為神聖的宗教意義。

道士們參與當地的社戲活動,最主要的目的是出於宣教活動上
的需要。作為神職人員,道士們擔負著向群眾宣傳宗教思想,弘揚

宗教精神，培養宗教感情的使命，因此他們總是想方設法通過形象的演戲手段來達到教育群眾，感染群眾的目的，關於這一點，在第六章第四節中已有詳盡的闡述。正是出於這樣的原因，使江南的大地上湧現出無數個由道士組成的演戲班社，它們散布在當地農村中的各個角落，成為一支身份特殊的社戲演出隊伍。他們的出現既充實了江南社戲的演出力量，也彌補了當地正規演戲隊伍的不足，因此可以說，道士班在江南民間社戲演出的歷史上，也曾立下過不可磨滅的汗馬功勞。當然，道士們參與當地的社戲演出活動，有時也是為著經濟生活上的需要，演戲多少可以得到一些收入，這對於那些並無重要的宗教地位，也無豐裕的經濟收入的俗家道士來說，當然是十分重要的。

第二節　活動方式

在了解了江南地區各種班社組織的基本情況以後，我們還有必要進一步地考察一下這些班社組織是怎樣來具體開展社戲演出活動的。每個班社在進行社戲演出時都有一系列具體的工作和活動，如演出任務的接洽，演出時間和地點的選定，演出日程的安排，演出人員的選派，演出計畫的具體實施等等。這些方面的諸多因素構成了班社組織參與社戲演出的具體活動方式。

縱觀江南地區班社組織演出社戲的總體情況，主要有以下幾種較為常見的演出活動方式：

一、巡遊性演出方式

巡遊性演出是一些職業戲班經常採用的社戲活動方式，這種活動方式的最大特點就是戲班並不固定地呆在一個地方，而是走村串巷，到處周遊，在一定的範圍內巡迴往復地進行著社戲的演出活動。舊時的江南地區迷信思想氾濫成災，祭祀香火終日不斷，這種濃重的宗教氛圍大大地促發了當地群眾對於社戲演出的需求。尤其是在一些文化落後的農村中，社戲演出更是成了當地人們現實生活中不可缺少的一項重要內容。在這種迫切的市場需求下，演戲的班社經常是連續不斷地從這一村演到那一村，從這一縣演到那一縣，終日奔波忙碌，全無空暇之時，這便是巡遊式演戲活動所以產生的重要社會基礎。班社組織在進行這種巡遊式的社戲演出活動時，一般都有較為固定的演出時間和活動區域。從演出時間上看，大都分成前後兩段。前一段集中在春季，如有的從正月演到四月，有的從二月演到五月；後一段則集中在秋季，如有的從七月演到十一月，有的從八月演到十二月。這種演戲的時間規律主要是根據當地祭祀活動的日期和農業生產的規律而制定的。從活動區域上看，巡遊式的演出以戲班所在的地區為基本點，有條件地向周近地區擴展。如蘇州、杭州一帶的春台班，其根據地本來在平望，後來擴展到北至泰興，西至宜興，東至紹興，南至桐廬這樣一個廣闊的區域。❺班社的經濟條件，演出能力等方面的因素，經常會對其巡遊的範圍產生很大的影響。班社的經濟狀況較好，表演實力較強，就能巡遊到

❺　參見顧頡剛《蘇州史志筆記·春台班》（江蘇古籍出版社 1987 年版）。

一些較遠的地區去進行演出，並能獲得較大的收益；反之則只能在一個比較狹隘的區域內開展活動。演出地區的交通條件、文化條件等等，也經常會對班社的巡遊演出帶來一定的影響。交通方便，文化發達的地方，當然會受到戲班和演員的歡迎，因此那裡經常會成為戲班和演員們的駐足之地；而一些地勢險要，交通困難，或者比較愚昧落後的地方，常常會使戲班和演員們望而生畏，止步不前。

巡遊性的戲班在聯繫、接洽社戲演出任務時，一般都有一套慣用的方式。負責聯繫戲路的工作稱為「寫戲」，這項工作對於巡遊性的戲班來說非常重要，因為只有確定了戲路，班社才能明確方向和任務，開展各項其它的工作。到了社戲即將開演的季節，各路戲班便紛紛外出寫戲，聯繫接洽演戲任務。有時需要演出社戲的村子，也主動派人來到戲班的駐留之處商談演戲之事，雙方經過協商以後，確定具體的演戲日期、演戲天數以及戲金數額，然後由村里預付定金若干，戲班則以較為貴重的戲裝作押，這便算作是雙方達成了演戲協議。過去遂昌石練鄉舉行七月廟會時，戲班子便經常肩背魁星衣、天官衣、財神衣、宮裝、採蓮、裃靠等貴重戲裝來到這裡寫戲，並將這些東西作為奉行合約的抵押。有的戲班子在與村社聯繫演戲事務時還要置備香燭，齋戒沐浴，進行虔誠的許願。

一些經濟實力較強，演戲活動較多的鄉鎮和村社，過去還經常採用招聘的方式來選擇戲班。到了演出社戲的季節，便派專人（此人常被稱作為「戲頭」）到附近的城市中去招募較為優秀的戲班前來演戲。哪個鄉鎮村社所請到的戲班最為出色，這個鄉鎮村社的臉上就最有光彩，因此過去各個鄉鎮村社對於招聘戲班之事都極為重視。有時招聘所遇的都是有名的班社，互相之間又競爭激烈，於是戲頭

便只得會同各班班主一起在佛前焚香點燭，請求神佛給予決斷，有的甚至還以抓鬮的方式來作出抉擇。

班社與村社的聯繫工作，有的是由班主親自負責，也有的是通過班中分管寫戲事務的「承頭」來實現。這種「承頭」專門負責戲路的接洽和聯繫，經常外出活動，對於各地演出社戲的需要以及演出社戲的日期等都非常了解，因此依靠著他的作用，戲班子就可以及時找到演戲的方向。也有的承頭並不是班社中的成員，而是以獨立的經紀人身份出現在各種專門的演戲介紹部門。如清末時期杭州地區的一些茶館、酒店裡，就有專門負責介紹聯繫戲班的「承頭」人物。他一方面經常保持著與各路「佘來班子」的接觸聯繫，另一方面又非常了解附近各個村鎮對於社戲的需要情況，因此，班社和村鎮雙方經常通過他的撮合而達成演戲協議。也有些承頭依附於某個戲局之中。如寧波地區過去一個戲局中設有幾個承頭，他們負責向一些戲班進行包賃，並向班社支付戲金若干，然後再把這些戲班轉訂給所需演戲的村鎮，從中牟取一定的利益，這種承頭在寧波一帶也叫做「包頭」。《定海縣志·風俗》云：（邑中戲班）「皆來自甬郡，先由人向戲業包賃，謂之包班，亦曰包頭，再由包頭轉賃於各廟會，從中可以獲利。」承頭的出現加強了班社與村鎮之間的聯繫，促進了江南廣大地區社戲活動的開展。依靠著這種人物的作用，班社的足跡就可以有條不紊地遍佈於當地民間的各個角落，使人們急切企盼社戲演出的願望及時地得到實現。

二、本地性演出方式

本地性演出是一些民藝班經常採用的社戲活動方式，它是順應

著本地群眾對於社戲演出的實際需要而產生的。在一些較為偏遠落後的地區，職業性的戲班難以到達光顧，然而人們的演戲、看戲欲望又非常強烈，於是本村中的部分群眾便自行充當演員並組成戲班，擔負起在本村中進行社戲演出的責任。這種演出方式帶有十分鮮明的本地色彩，它們的演出時間是根據本地的祭祀需要而制定的，村中何時有祭祀活動，就何時組班進行演出。若是村中遇上天災人禍，迫切需要舉行一次平安戲的表演活動，村中人員便馬上聞風而動，迅速組成演出隊伍「排戲練戲」；有時村中突然想起要為某個菩薩慶祝生日，於是大家便又立即臨時組班演上一台酬神大戲。總之，本地性的社戲演出活動在時間安排上完全是適應著本地祭祀活動的實際需要而制定的，這與巡遊性演出主要以班社的巡遊時間為演戲日期的原則有著很大的區別。本地性的演戲班社在其活動的區域和範圍上也顯示了鮮明的本地性特點，它們一般都是固定在本地的範圍內進行活動，有的僅僅是在周近的某幾個村中作表演，有的更只限於在自己所屬的村莊中開展活動。雖然有時它們也偶爾被請到一些較遠的地方去演戲，但這只是非常個別的現象，而且從其演出性質上來看，也與巡遊性的方式有著根本的區別。進行巡遊性演出活動的戲班大多是經營性的，它們走村串巷，各處奔走，為的是爭取多得一些報酬。而本地性的演戲班社基本上都是一種志願性的組織，它們在本村中的演出是完全免費的。它們有時到鄰村鄰縣去作表演，也經常是一種盡義務的，幫忙性質的活動，而不是一種經濟性的行為。

從這些班社的名稱上，有時也可以看出其本地性的特點。不少班社是以鄉鎮的名稱來命名的，如在南湖鎮活動的就叫做「南湖

班」，在華埠鎮活動的就叫做「華埠班」。也有一些班社是以更小的單位——村社的名稱來命名的。如「李村班」、「張村班」、「華新社班」等等。這些班社的名稱十分清楚地表明該班社的主要活動就是在這些地區中進行，其主要演員也都是來自這些地區中的一般群眾，這與巡遊性班社的情況也有很大的不同。巡遊性班社大多由職業演員所組成，它們的稱號也經常冠以班主或主要演員之名，如班主姓郭的便稱為「郭品玉班」，班主姓鄭的便稱為「鄭金玉班」，班主姓徐的便稱為「徐春聚班」❻等等。

現在，讓我們從浙江上虞地區的民間社戲組織「太平會」演出啞目連的情況為例，來看看這種本地性社戲演出的具體活動方式：

舊時上虞地區每逢三月、五月和七、八月之間，便要舉行盛大的廟會活動，這些廟會所迎之神，是具有鮮明地方色彩的「元帥菩薩」和「朱大二相公」等等地方神祇。據說「元帥菩薩」原是上虞松廈一帶的一個啞巴樵夫，他砍死了一條喝井水的毒蛇，並奉勸人們不要去喝有毒的井水，但是人們無法理解他的意思，於是他只好跳入井內，結果中毒而亡。「朱大二相公」也曾為當地群眾做過好事，據說他曾為上虞富戶治癒疾病，富戶欲以相報，然而他卻悄悄離開了此地，因此後來也被當地的群眾祀奉為神。三月、五月和七、八月之時，是這些地方神祇的生日誕辰，屆時村民們便要成立一種稱為「太平會」的演出組織來進行啞目連戲的表演活動。「太

❻　參見章壽松、洪波《婺劇簡史》（浙江人民出版社 1985 年版），頁 39－70。

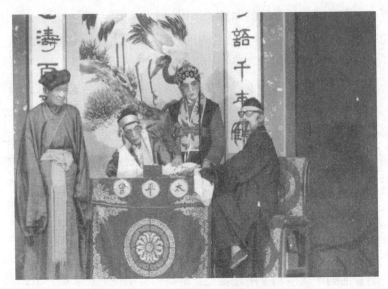

圖 7-3 「太平會」演戲劇照(一)

平會」一般都由本村中的富戶召集發起,他們拿出一定的資金來購置戲裝,招募演員,延請教師,這種富戶被稱作「頭家」。參加「太平會」組織的演員和教師,都是本村的普通農民,演員們略懂些許表演技藝,教師也只不過是稍多一些演戲知識而已。教藝學藝數日之後,便可在本村中開台演戲了。演戲活動一般都是從傍晚開始,演到第二天黎明時結束,這稱為「兩頭紅」。演出之日,先要把「太平會」的會旗插到廟台之上,表示村中已有自己的戲班正在演戲,其它班社不得來此干擾。有時廟會活動較多,一夥「太平會」的演員竟一日連演三場,致使演出者精疲力盡,難以支持。故主要角色常備有雙檔,以備替換。「太平會」組織只是在本鄉本鎮

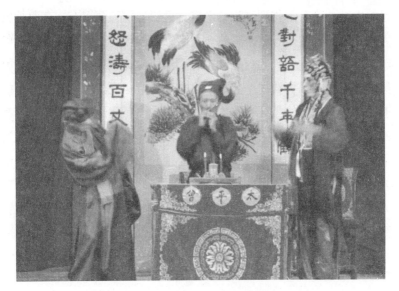

圖 7-4 「太平會」演戲劇照(二)

兩幅「太平會」演戲劇照均為浙江上虞「太平會」在表演目連戲中「瞎子卜課」一場戲時的情景。場上的道具只有一桌一椅,其人物也只有寥寥數人。桌前書以「太平會」三字,表示其演出組織的民間性質。

舉行廟會活動時進行演戲活動,它們一般不到其它的鄉鎮中去表演,本村的演戲活動一結束,它們也便自動解散,等到以後村中需要時再另行組班。❼

　　「太平會」的演戲活動,很能反映本地性演出方式的主要特點。它在演出目的、演出時間、演出地點、演出人員方面,都是立

❼　參見羅萍《古老的民族傳統啞劇——上虞南湖「太平會」調查》(《浙江戲曲史料彙編》第四輯)。

足於本地，帶有著強烈濃郁的地方性色彩。這種演出方式在舊時廣大的江南農村中是十分常見的。舊時的江南農村交通比較不便，職業戲班難以請到，有的村子則由於經濟條件比較拮据，無法承擔職業戲班所需的昂貴費用，所以這種本地自行組班演戲的方式，很能適合於這些地方的需要。在本地的範圍內自行組班，不但十分容易方便，而且也無需很大的開支費用，因此深受廣大群眾的歡迎和喜愛。當然，本地性演戲方式的出現必須建立在該地具備一定演戲能力的基礎上，只有當這些村子中具有較多的文藝表演人才，而這些人才又能夠湊集在一起，為演戲活動共同出力的時候，這種本地性演戲活動的方式才能真正得以實現。

三、輪流性演出方式

輪流性演出也是江南地區的一些民藝班經常採用的社戲活動方式。這種方式的主要特點，是由鄰近數村結成一種演戲的同盟，輪流負責和主持這些村子的社戲演出活動。輪流性的演出方式反映了村社之間的一種協作關係，它不是以個別村社和個別人員為活動的主體，而是一種以村社群體姿態出現的互助、協作性活動。在這種活動中，各個村社既可以群策群力，又可以互幫互助，因此往往能夠起到單獨一個村社難以起到的作用。浙江松陽地區竹溪源一帶的「百日戲」活動，就是這樣一種較為典型的輪流性演戲方式。這裡過去野獸出沒，疫癘橫行，人民的生活極為痛苦，因此當地村社經常進行年規戲、廟會戲和平安戲等社戲的演出活動，以求菩薩保佑免除災害，消彌禍患。由於一個村社的力量極為有限，因此，當地常有周近數村聯合起來組辦社戲演出的做法。具有演戲意向的各村

先是共同派人到廟中許下心願，並結成一個演戲的同盟。在神靈面前無非是說上一些為求得保佑而每年演戲，為演好戲而共立盟約，並不得隨意毀約之類的話，然後便開始由各村輪流執政，負責主持演戲事宜。每年立冬開始，所輪當值之村必須焚香敬請結盟各村寺廟中的神祇到本村社廟，然後延請教戲先生向村中子弟教戲。學戲人員由宗族內各姓房輪流派出，輪到的姓房，每個男性青年都必須參加學戲，不得藉故推辭。如有特殊情況實在無法登台者，也得出錢雇人代之。學戲時間大致百日左右，至明年正月初，在本村先進行首場酬神還願戲演出，兩三天以後，再到共同立願的其它山村中去作表演，然後再到外地巡迴演出。到春耕開始時，整個演戲活動結束，其時共歷一百餘天左右，故稱為「百日戲」。從這種「百日戲」的活動情況來看，輪流性、協作性的特點是十分鮮明的，參加活動的各個村子輪流當值，輪流組班，輪流進行演出活動，它們反映了當地民間那種較為古老、原始的群體協作關係。

輪流性的社戲演出方式是當地某些村社共同的宗教需求和共同的生活條件作用下的產物。這些村社都有著祈求神靈佑助，並希望通過社戲的表演活動來取悅神靈的宗教欲望，但是它們又都處在交通比較落後，經濟比較拮据的現實生活條件之中，這使它們無不嘗受到了難以邀請外來戲班演出社戲的苦澀。共同的要求和共同的困難，促使了他們之間的互相理解，也激發了他們彼此攜手，合作共事的願望和決心，於是他們才會齊心協力，想出這種「有福共享，有難同幫」式的輪流組班演戲的主意。

上述三種演出方式，是江南民間十分流行的社戲活動形式，它們各有各的特點，各有各的優勢。正是依靠著這些演出方式，當地

的社戲活動才能進行得如此蓬勃興旺，廣泛普及。

在談及這些活動方式對於當地民間社戲的重要作用的時候，我們也許不應該忘記維持其活動生命的重要基礎——活動費用問題。活動費用對於任何一種社戲演出形式來說，都像是血對於肌體的作用一樣重要。有了它，班社才能購置戲裝、道具和組織演出隊伍，一台台豐富多彩的戲劇節目才能被順利地搬上演出舞台。從江南地區各種班社演出社戲的具體情況來看，其費用來源主要有以下幾種：

一、富戶出資。由村中一個或幾個富戶拿出一定數額的資金以供演戲之用，這是江南民間較為常見的一種社戲出資方式。這些富戶的財力一般都較為雄厚，能夠承擔班社所需的購置戲裝道具，聘請教戲師傅，往返盤纏住宿，演員薪水工資等各種開支費用。他們又大多對社戲演出活動十分熱衷，有的是先前許下心願，要想報答菩薩的恩賜；有的是希求做些好事，以便日後大吉大利。因此，他們在為社戲演出而拿出錢財時，一般都較積極主動，慷慨大方。這種出資的富戶往往也就是村中社戲班社的組織者，他們親自延請教師，採辦戲裝，挑選演員，有的還親自加入到班社之中，參與社戲演出活動。

二、群眾集資。由村中每戶人家各自拿出一定的錢款，聚集起來作為演戲活動的費用，這也是江南民間常見的一種社戲出資方式。社戲的演出活動具有很強的群眾性，它不是一種個人的藝術活動，而是一種群體的宗教行為，因此群眾性的集資方式，也就自然會成為社戲演出費用的一種重要來源。群眾集資的數額一般是按照當地各個村社和家庭的不同情況而各自確定的，並無統一的規則。

如有的地方按人口攤派，家中人口多的出錢就多，家中人口少的出錢也少。有的地方是按地畝攤派，各家擁有多少土地，就拿出多少演戲的費用。也有的地方是自願出資，能拿多少拿多少，並不強行規定。但是在舊社會，這種群眾集資的方式往往被地方上的權貴惡霸們視為向廣大群眾進行搜刮敲詐的機會。他們常常借用演社戲的名義，挨家挨戶地上門索取錢財，最終結果是群眾傾家蕩產，而他們自己卻是大飽私囊。清人張紫琳曾經寫文對此披露說：「吳俗敬鬼神而尚巫覡……署中衙役爭為會首，糾眾聚錢，假公濟私，募緣不足則勒派之。杜撰神誕，又造夫人誕，演劇排宴，以暢其醉飽。」❽這種現象在舊時的江南地區屢見不鮮。

　　三、廟產祠產。利用寺廟或祠堂的產業收入作為演出社戲費用的方式，在江南地區的某些農村中也普遍存在。由於社戲本是一種帶有濃重宗教色彩的祭祀演劇形式，與宗教事業的關係甚為密切，因此廟會或祠堂經常會動用它們名下的一些錢款，如地產、房產、族產、捐募、餽贈等等來舉辦社戲演出。這種出資方式實際上是一種宗教組織的慈善活動，因此它不需要群眾自己掏錢出資，而是由其全部包攬。

　　江南地區的社戲演出活動經常還有不收費用的情況。如本村自己組班演出，一般就不收演出費，演員也不拿工資；結為同盟關係的村社，演社戲時一般也不向本村或鄰村的群眾收費，演員們演完戲後所得的回報，只是免費吃飯而已。如果所演的是一些宗教意義較強的社戲形式，如目連戲、醒感戲等等，演員們錢可以不要，但

❽　〔清〕張紫琳《紅蘭逸乘》卷四。

卻一定要在村中吃飯。他們認為吃了這種飯會吉祥如意，永保太平。村社中的群眾一般也都十分樂意相請，因為他們認為請過演員吃飯，也就可以獲得大吉大利。有的班社和演員甚至連村社中的飯也不吃，演戲期間的用餐用水全部自理。如上虞地區的「太平戲」在所在村坊演出啞目連戲時，雖然村中設齋相待，然而演員們卻置之不理。他們自帶乾糧茶水充飢解渴，絕不沾染別人為他們準備的酒菜，以示演戲心意之誠。有的班社連行頭、道具等費用都是由演員們自掏腰包湊集，不讓群眾為其出資一分一釐。

江南民間社戲演出的活動費用問題，不僅體現了社戲演出的經濟特點，而且也充分地折射出社戲演出的宗教性質。富戶們之所以願意為社戲的演出而慷慨解囊，群眾之所以樂於為社戲的演出而傾箱倒篋，寺廟、祠堂之所以能夠動用其宗教的產業來對社戲演出進行資助，這都是因為他們看到了隱藏在社戲演出背後的宗教意義。演了戲可以保佑村社太平無事，可以使家人消災祛疫，逢凶化吉，可以使自己得到一直渴望得到然而又一直難以如願以償的東西，既是這樣，人們怎麼還會去吝嗇些許的演出費用，致使天大的好事不能成為現實呢？至於一些班社和演員免費進行社戲演出的問題，也同樣映襯了社戲演出的宗教意義。在這些班社和演員們的眼裡，社戲是神聖的，它滲透著神靈的氣息，充溢著吉祥的光彩，因此與它接近，並直接置身於這種活動，本身就意味著一種宗教精神的實現，這是物質上的任何補充也不能替代的。所以在演出社戲的時候，他們根本不會計較報酬的多少，也不會因為這種演出完全是義務性的勞動而有所抱怨。另外，利用免費演出社戲的方式來積德積善，做些好事，也體現了積極從事社戲活動的人們共同的宗教心

願。雖然這樣做在經濟上有所損失，然而在精神上卻有所得益，於是其心態也由此而得到了平衡。

第三節　班規班風

舊時演出社戲的班社組織中常有許多規矩和習俗，這些規矩和習俗雖然並不具有什麼法律效果，但是卻對班社中的演員起到了一種很大的約束作用。它們是班中約定俗成的規則制度，班中演員必須服從於它，若有違反，就要受到懲罰，嚴重的還要被逐出班外。依靠著這些規矩習俗，班社形成了一定的凝聚力量，吸引著演員們忠心耿耿地為其事業服務；依靠著這些規矩習俗，演員們也找到了一定的行為準則，由此而能孜孜不倦地朝著規定的方向去努力。因此可以說，舊時班社組織中的許多班規班風，對於社戲演出隊伍的建設和鞏固常常起到了十分重要的作用。

這些規矩習俗首先體現在班社組織的演戲方式上。對於班社來說，演戲是最為重要的大事，班社中的一切活動都是為著這一目的而展開，因此，演戲之時各個班社不僅都要全力以赴，而且還要制定許多規矩制度，以保證演戲活動的順利進行。如過去金華地區的婺劇班在演出社戲時，要先立下文書，在一張紅紙上寫上請求神明保佑戲劇演出成功，保佑演員平安無事之類的話語，然後把紙燒化，這算向神靈作過「通報」，演起戲來就可以無所顧忌了。有的戲班在演戲時還要在紅紙上寫上扮演丑、淨、生、旦等各種角色的演員名字，然後殺一雄雞，把雞血淋到紅紙之上。哪些演員的名字上淋到雞血，就說明哪些演員會吉星高照，洪福齊天。斬下的雞頭

要向遠處扔去，雞頭落地後所朝的方向，便被認為就是以後班社尋求戲路的方向，順著這一方向去演戲，整個戲班就會大吉大利。舊時江南民間戲班在每年第一次演戲時，一般還要舉行一個隆重的開台儀式，儀式的程序和內容就像前面已經介紹過的那樣，無非是由演員們扮成關公、魯般等人的模樣，上台用武器揮掃一陣，有的則是在台上焚香點燭，向神明祈禱祝告一番。其中較為常見的也有殺雞滴血的做法，把雞血滴灑在台角、台柱、戲箱、戲裝、樂器等物上，算是起到避邪的作用。舊時江南戲班在演戲時所制定的諸如此類的規矩習俗還有許多許多，這裡不再一一贅述。總的看來，這些規矩習俗都帶有較為明顯的祈吉求祥、消災彌禍的宗教意義，它們的主要作用是為了保證演戲活動的順利進行以及班社演員的安全太平。

圖 7-5　紹興嵊縣目連班老藝人

圖 7-6　紹興柯橋民國初目連戲劇目牌

　　班社組織的學藝方式上也有不少規矩習俗。學藝是演戲的先決條件，要能夠登台表演，就必須先要台下苦學苦練，這是班社中每個人員都懂得的道理，因此班社組織及其演員對於學藝之事都極為重視。隨著學藝活動的不斷開展和學藝經驗的不斷積累，班社中出現了許多學藝規矩和學藝習俗，它們主要表現在拜師、排練和上台等方面。拜師是學藝的首要任務，演員們有的拜自己家中的長輩，如父親、祖父等為師（這種方式一般稱為「祖傳」），有的拜本村或外來的教戲師傅為師（這種方式一般稱為「師傅」）。拜師時大多要舉行一個簡單的儀式。師傅坐於正中，學戲弟子向其叩拜行禮後立於旁側。此時師傅要說一些勉勵和告誡性的話，如認真學戲，遵守班規，崇尚義氣，相處和睦等等，弟子們則俯首恭聽，認真銘記。拜過師傅後，演員們便開始進入演藝學戲的階段，這一階段的具體任

務有「學詞」、「對界」、「踏步」等。「學詞」即背誦演戲所需的台詞，識字的演員可以根據師傅提供的劇本練習，不識字的演員則由師傅口頭傳授。「對界」即在背熟台詞的基礎上由幾個演員進行對說對練。「踏步」即學習演戲的台步走法。這些過程進行完畢以後，演員們基本上已經掌握了演戲的技藝，此時便可以正式登台演出了。學藝後的第一次公演稱為「串紅台」，它一般都要舉行一個隆重的儀式。如松陽高腔班在演員們學藝結束後進行「串紅台」表演時，要預先選定「紅砂日」為演出時辰，同時延請當地名流鄉紳蒞臨指導。屆時台上紮一竹龍，龍頭掛在台前，龍尾連著戲祖神案。主辦者按學戲演員的人數製作花燈若干，上寫各位學戲演員的名字，按丑、淨、生、旦的行當次序把這些花燈繫在龍身上。全體學戲演員由教戲先生帶領先向戲祖跪拜，再向當地神祇敬香，然後燃放鞭炮，舉行鬧台、排八仙、三跳等表演活動。接著便是上演由這些學戲演員表演的節目，其中多選《三狀元》、《八仙橋》、《賀太平》等劇目，以討吉祥之彩。儀式結束時，村中富戶和有地位之人還要上台向他們表示祝賀，並贈送紅包等物。經過「串紅台」以後，演員們便算正式畢業，從此他們就可以到各處去進行戲劇演出了。❾

除了演戲和學藝以外，班社組織在平時的日常生活中也有許多獨特的規矩和制度。班社是一個集體，它要求自己內部的所有人員具有比較統一的步調，這樣才能保持這個集體機制的存在。班社內部的這種統一的步調，是依靠班社人員共同制定的一些統一的原則

❾　參見《中國戲曲志‧浙江卷》第六集《演出習俗》。

來實現的，這些原則不僅表現在演戲、學藝等業務工作的方面，而且也表現在日常生活的方面。久而久之，這些原則便漸漸變成了一些固定的習俗，它們無形地制約著演員們的生活行為，支配著演員們的生活方式。這些習俗雖然是以日常生活的形態出現的，但是它們對於演員的影響卻並不僅僅是在生活的方面。因為，人們的生活方式往往會對他們的工作方式產生某種影響，那些看來只是些雞毛蒜皮似的生活習俗，其實也會對演員的演戲工作造成深刻的影響。

演員們的生活習俗表現在其用膳、就寢、行路、獎懲等各個方面。如舊時江南民間很多班社在用膳時，所坐的位置很有講究，一般都是大花、小花坐在上橫頭，正生、小生和花旦等坐在下橫頭，其餘演員則坐在兩側。❿有的戲班在吃飯時，如果小丑未到，就不能開飯，非得等到小丑到後，並請他將鍋蓋揭開，其他演員才能用餐。⓫有的班社在為當地村民演出社戲時，膳食由該村村民供給，開飯前必須要由村民先把大花臉請去，請不到大花臉的則請花旦。據說請到了大花臉，今後豬就能長得膘肥體壯，請到了花旦，家中養蠶就會特別興旺。⓬在行路時，班社中也有很多特別的規矩。如有的戲班在調換台基時必須讓大花臉先走，隨後是小花臉背著唐明皇的像走進廂房，其餘演員則只能跟在小花臉之後，不得擅自行動。⓭有的戲班在行路時要由小花臉背著戲祖走在最前頭，接著的

❿　參見浦江縣文化館 1984 年編《浦江風俗志》，頁 93。

⓫　參見永康縣文化館 1986 年編《永康風俗志》，頁 67。

⓬　參見《中國戲曲志·浙江卷·演出習俗》1988 年編。

⓭　參見浦江縣文化館 1984 年編《浦江風俗志》，頁 93。

是淨角和生角,且角則只能殿後。❹若是班中發生偷竊、私情之類
的醜事,各種班社都有一定的懲罰制度,過去金華婺劇班還制定了
一種特殊的「罰肉」方式來對付犯下這類錯誤之人。如得知班中有
人偷了東西或婆娘以後,全班人員都不吃飯,等著犯錯誤者向大家
當面認錯。犯錯誤者此時要買來豬肉,請伙房燒好後盛於碗中,每
碗半斤,貼上寫有班中人員名字的紙條,恭恭敬敬地端到他們的面
前。如果大家把肉吃掉,就說明原諒了他的錯誤,要是班中有人對
這樣的處理還有意見,則往往拒不吃肉,犯錯誤者還得一碗碗地把
肉捧到他面前,並且講盡好話,直到班中所有人員全部吃了碗中之
肉為止。❺由此可見,舊時的班社組織中雖然沒有正式的組織章程
和明文律法,但是卻有許多約定俗成的規矩制度和風氣習俗,這些
規矩制度和風氣習俗制約著演員們的行為方式,調控著演員互相之
間以及演員與班社之間的關係。正是依靠著它們,班社才能夠把來
自各處的演員組合成一個和諧有序的整體,在當地社戲的演出活動
中有效地發揮作用。

在論及班社組織中種種規習制度的時候,值得一提的還有戲神
崇拜這一有趣的現象。中國的戲劇業很早就有一個自己的行業神
——老郎神。清楊懋建《京塵雜錄》中云:「余每入伶人家,諦視
其所祀老郎神像,皆高僅尺許,作白皙小兒狀貌,黃袍披體,祀之
最虔。」齊如山《戲班》中亦云:「戲界所謂祖師爺,又名老郎
神,其像白面無鬚。」後來,唐明皇在戲業的身價逐漸高了起來,

❹　參見包志林《松陽縣戲曲史料》第三輯,頁 93。
❺　參見《中國戲曲志·浙江卷·演出習俗》1988 年編。

並取代老郎神成為戲業共同尊崇的「戲祖」。身居帝位的唐明皇與
戲業攀上了關係，主要是因為傳說唐明皇是中國戲業的創始者。他
不但振興了梨園，使戲劇事業獲得了崇高的聲譽，而且還親自加入
了演戲的行列，扮演過小丑的角色。後來丑角在戲業中廣受尊崇，
其因也正是由於這一緣故。人們為了鞏固唐明皇在戲業中的崇高帝
位，後來便把老郎神與唐明皇拉到了一起，認為老郎神就是唐明
皇。如錢思元《吳門補乘》云：「老郎廟在鎮撫司前，梨園弟子祀
之。其神白面少年，相傳為明皇，因明皇與梨園也。」❶從此，唐
明皇在戲業中的地位就更是顯赫無比，至高無上。

　　江南民間無論是職業戲班還是業餘戲班，都對唐明皇崇信至
極。它們尊唐明皇為「戲神」、「戲祖」，並且無時無刻不對其虔
誠供奉，頂禮膜拜。戲班每次外出演戲，都要由小丑背著唐明皇的
神像走在隊伍的最前頭。到了演出地，即將神座放在箱房衣桌的正
中央，日夜上香祭拜。演戲之前，演員們要向戲神祭拜多次，以求
演出順利，當地戲諺云：「拜過唐明皇，做戲勿會慌。」演戲之
後，又要向戲神上香數回，以謝它的佑助。凡戲班每年春節後第一
次開台，要先向戲神上祭禱祝，祈求保佑；戲班招收新學員，又必
須先由教師帶領他們在戲神前跪拜，並讓他們在神前立願發誓，表
示決心。當有兩個學生為爭學一個角色而難作決定時，教師也要帶
領他們在神前燒香點燭，請求神旨，然後拈鬮決定。如果班中有人
違反班規或犯了錯誤，則要他跪在神像前低頭懺悔，直至膝蓋紅腫
為止。如果班中有喜慶、宴飲之事，也要先請下戲神喝酒三杯，然

❶　〔清〕顧祿《清嘉錄》卷七《青龍戲》引。

後再大家開懷痛飲。每年四月十六，是戲祖唐明皇神的生辰，各個戲班中更是要隆重慶祝，有的買酒割肉，有的點燭上香，演員們還要專門表演一些節目，以表歡樂、慶賀之意。

戲神唐明皇是江南民間各類班社普遍尊奉的行業神，它在班社和演員中的影響最大，流傳最廣，威望也最高，這是與其帝王的出身及其對戲業所起的作用密切相關的。除了唐明皇外，還有一部分戲班供奉著一些其它的神靈。如永康地區的醒感班崇信的主要神靈是張天師。他們平時家中都供著張天師的神像，每次到了演戲之時，演員們則要把其神像帶到戲台前，舉行一個隆重的接神儀式。他們在神像前點起香火蠟燭，並在紅紙上寫上神靈的名字，然後將其放進紙袋內，這是代表邀請張天師下凡，保佑他們演戲成功之意，俗稱「向張天師請兵」。演員們認為進行過這種接神儀式以後，就真的會獲得張天師的佑助。醒感班是一種具有道教性質的演戲組織，其演員也大多是經常從事道教活動的俗家道士，因此他們奉張天師為保佑神是理所當然的。

遂昌地區的木偶班，信奉的戲神是漢將陳平。他們把陳平稱作「陳平先師」，認為他是木偶戲的創始人。平時木偶班中設立著陳平的神像，演頭夜戲時，演員們便點上一炷香安插在鼓板架上，以表對陳平先師的敬意。陳平成為木偶班的戲祖，可能是與其曾用木偶人退敵的典故有關。據《樂府雜錄》記載：「漢高祖在平城，為冒頓所圍，其城一面即冒頓妻『閼氏』，兵強於三面。壘中絕食，陳平訪知閼氏妒忌，即造木偶人，運機關舞於陣間。閼氏望見，謂是生人，慮下其城冒頓必納妓女，遂退軍。後樂家翻為戲具，即傀儡也。」這是一則十分有趣的有關陳平與木偶戲關係的故事。陳平

居然能夠想出用木偶人來使關氏產生妒忌生理的辦法，而後人又居然能夠因為陳平造過木偶人而將其與木偶戲聯繫在一起，並推其為木偶班的戲祖，可見人類的造神方式中存在著多麼豐富的想像、附會和巧合。

從本質上看，江南民間各種班社尊奉戲神、戲祖的現象，並不是一種玄虛的宗教遊戲或者無聊的精神消遣，而是完全出於演戲實踐的需要。對於一個班社或者演員來說，最為重要的就是如何能把戲演好，最為關心的就是能否會使觀眾滿意，他們在平時所做的一切工作，也都是為著這一目的服務的。尤其是在演出社戲這種具有祭獻意義的宗教戲形式時，演員們更是盡心盡力。因為這是獻給神靈的禮物，通過它的演出，人們將從神靈那裡換得豐收、吉祥、幸福、平安，或者是把村社中危害人類的邪祟鬼魅驅除殆盡。但是他們的這些願望和目的常常並不能夠完全實現。舊時的演戲工作十分危險，一不小心就會招來災禍；舊時的班社條件十分之差，演戲時常常會發生意外，這些都是班社及其演員們十分害怕的。因此，他們必須經常祈求神靈的保佑，讓他們成功地完成演出任務，不致於在演戲時發生各種各樣的事故，這就是班社及其演員虔誠地信奉戲神的真正原因。在社戲的演出過程中，演員們祀奉戲神的活動往往進行得格外頻繁，其敬神的態度也表現得格外地虔誠，這正是因為他們意識到社戲的演出並不是一種普通的表演行為，而是一種充滿著奉獻精神的宗教活動，它不允許有半點的失誤和差錯，不允許有任何影響、耽誤神靈看戲的情況發生。因此演員們在進行社戲演出時，往往總是比平常更為小心翼翼，嚴肅認真，同時也比平常更為積極地爭取著戲神對於他們的保佑。

第八章
江南民間社戲的演出習俗

　　隨著時代的發展，社戲已經走過了它生命中的許多個歷程，那些曾經為它效忠盡力，或者癡迷顛狂過的班社組織和平民觀眾，也早已經歷了無數代的傳承更替。但是他們參與社戲活動時的那些具體的行為方式，卻並沒有跟隨著他們的逝去而消亡。它們成了一種傳統的習俗和慣定的模式，被一直保留在後世的社戲演出活動裡。後世的群眾或許從來沒有親眼目睹過早先社戲演出時的具體情景，或許他們也從來沒有想到過要對先人的行為方式進行有意的搬照和模仿，然而他們在社戲演出時所表現出來的種種實際舉動，卻幾乎完全是對前人的襲沿和仿效。他們為社戲演出所選定的時間，仍然是前人定下的節日或者廟會；他們所利用的社戲演出場所，也仍然是前人早已利用過的廟台和草台。在社戲演出的活動中，古人今人的想法是如此地統一，行為是如此地相似，這種奇妙的歷史契合所依靠的便正是習俗的力量。

　　習俗就是這樣一種奇妙的事物，它無聲無息地把人們的觀念和行為圈定在一個固定的框架裡，它像一根無形的指揮棒那樣指點著人們的思想目標和行為方向。人們可能並不意識到自己正在受著一

種傳統力量的驅使，人們可能會覺得自己所做的一切都只不過是一些平常的習慣。然而正是在這種不自覺的習慣裡，卻蘊藏著一種強大的歷史力量，蘊藏著一種人類文化傳統的精魂。

社戲的演出習俗反映著人們在社戲演出的歷史中曾經有過的種種行為方式。它們或許都是那樣地普通尋常，幾座破舊古老的廟宇戲台，幾套固定不變的演出程序，某些行為方式中甚至還充斥著濃重的，愚昧落後的神怪迷信色彩。然而正是這些傳統的行為方式，透視著一種深刻的歷史內涵。它們像一塊塊古老的化石那樣，映證著當地社戲演出活動的真實歷史，映證著當地人們在社戲演出過程中所走過的道路。它們的身上顯示著一種強大的歷史力量和歷史對於人類文化的決定性作用。在這種歷史力量的作用和影響下，人類的行為被編製成了一種「合理的」歷史化程序，編製成了一種具有極為穩定性結構的文化模式。這些傳統的行為方式，同時也透視著深刻的人性內涵。它們反映了參與社戲活動的人們對於社戲演出的熱情希望和誠摯寄託，對於文化娛樂的迫切需求和無比嚮往，對於神靈鬼魅的虔誠崇拜和無限敬畏。它們也反映了這一地區的人們傳統的人性特點、思維方式、價值觀念和審美情趣。因此，通過對於這些社戲演出的行為方式和傳統習俗的瞭解，我們常常可以觸摸到當地群眾的思想脈膊，窺視出當地群眾的文化心理和群體性格。

第一節 組演風習

社戲演出是舊時江南地區廣大村社中一項意義重大，規模隆盛的大型社會活動，因此，它的實施必須經過認真的組織和編制。演

出活動安排在什麼時間中進行，選擇什麼樣的地點和場所，邀請多少個戲班參加演出，演出的日程和場次，以及演出前後和演出之中人們需要作出哪些準備等等，這些與社戲演出有關的方方面面問題，人們都必須進行統盤的考慮和精心的設計，這樣才能保證社戲演出過程中的各項工作、各個環節都能達到比較完善的程度。久而久之，這些社戲組演過程中方方面面的活動逐漸變成了一些固定的行為模式，只要每有社戲演出，人們便像事先經過訓練似地將這些活動操演一遍，一切都是遵照著傳統的習慣、故有的程序而進行。於是，這些表現在社戲組織活動上的種種行為方式，便演化成了一些具有規範性意義的組演習俗。

從舊時江南地區社戲演出的實際情況來看，時間一般都被安排在一些時令節日或神誕廟會中進行。前幾章中已經談及，春秋二季是江南農村中社戲活動最為頻繁的時節，這與農業性的祭祀特點有著極為密切的關係。春祈秋報本是農業性祭祀中最為重要的內容，也最為充分地顯示了農業性祭祀的時間特點，因此，農村中的社戲演出時間一般都以春秋二季為最常見。除此以外，諸如元宵、立春、清明、冬至等一些傳統的節日，也是社戲演出的重要時間。這些節日本是一種祭祀的標誌，也是一種開展祭祀活動的集中日期，因此江南的群眾很早就習慣於選擇這樣一些節日作為社戲演出的時機，並把這些習慣一直保留到現代的社戲演出風俗之中。如果是舉行一些為慶祝神靈的誕辰而演出的廟會戲活動，那麼，人們自然會把神誕之日定為最佳的演出時間。江南民間一年之中所要舉行的神誕廟會戲演出也便適應著這些神誕節日的需要而紛紛湧現。如二月初二土地生日，二月十九觀音生日，三月廿八東嶽生日，四月初八

釋迦生日,五月十三關帝生日,六月廿三火神生日……屆時都要大
演廟會戲。還有不少廟會戲被安排在一些各地地方神生日的時間中
進行。如寧波地區信奉梁山伯神,它的生日是三月初一,因此三月
初一這一天便要大演梁山伯戲;又如永康、東陽、麗水等地區信奉
胡則,它的生日是八月十三,因此八月十三這一天便要大演胡公
戲。總之,江南民間的社戲演出時間,有著一種與當地的祭祀活動
時間相適應,相契合的特點,這當然是由社戲自身的那種祭祀性質
所決定的。但是,把社戲演出規定在某個祭祀時間中進行的做法,
在無形中也成了一種自然的習慣。後世的人們並不一定瞭解這些社
戲演出時間背後所深藏著的宗教意義,但是他們出於一種對於古代
習俗的尊重而沿襲著先人的做法,照樣地把這些日子定為社戲演出
的「標準時日」,這就不一定是受到宗教力量的驅使,而主要是受
到習俗力量驅使的緣故了。

　　反映在平安戲演出時間上的宗教意義似乎比年規戲、廟會戲更
為鮮明一些,因為平安戲演出一般都是在人們遇到有災害、疫癘的
時候而舉行的。這些災害都十分直接地、現實地威脅到人們的生命
健康和日常生活,因此為禳除這些災害而舉行的平安戲演出活動,
不但目的非常明確突出,而且時間上也與這些禳災活動保持著相當
一致的對應關係。只要有災難降臨,平安戲的演出活動也隨之而被
排上了重要的「議事日程」,因此,平安戲演出的時間規律是比較
容易掌握的。但是平安戲中的一部分後來在演出時間上也漸漸淡化
了它的宗教意義而趨於受到習俗力量的影響。如在中元節時江南民
間廣泛開展的目連戲演出活動,本來具有比較鮮明的禳災驅邪性
質,但是後來便成了一種傳統的習俗。不管當地有災無災,甚至有

時是完全出於一種娛樂、觀賞的需要，目連戲的演出活動都是每年一度，照常進行。

除了時令、節日、廟會、事故等因素決定著江南民間社戲演出的時間規律以外，演戲的時間有時還受到農業生產本身特點的影響。農業生產是一種季節性的生產活動，有著農忙、農閒不斷交替的運行節奏。農忙季節，農民們的工作十分緊張，諸如播種、插秧、耘耥、收割等等農事勞動，都要花費農民們大量的時間和精力，因此在農忙時江南的農村中一般較少舉行社戲演出活動。只有到了農閒的時候，農事活動較少，生產節奏較為緩慢，這時農民們才會較多地去關注祭祀之事。因此，當地許多社戲演出活動，大多是被安排在農閒之時進行的。尤其是從秋收結束以後至明年春種以前這段時間中，一年一度的農事活動循環至此算是到達了一個暫時的終點，農民們了卻了一年的心事，所收穫的糧食也已經安安穩穩地堆進了倉困。此時的農民便需要借助社戲的形式來酬謝神靈對於自己的恩賜，來慶賀勞動一年之後所獲得的成功，來宣洩壓抑束縛了多時的內心情緒，於是這段時間也變了成社戲演出最為集中、最為紅火的日子。總而言之，社戲被集中地安排在一定的時間中演出，實際上並不是一種偶然的現象，而是反映了這一時間中人們對於社戲活動的特殊需要，因此，江南地區的群眾歷來總是選擇這些特定時間作為主要的社戲演出時機，這已經成了一種相沿成習的慣定習俗。

江南民間社戲在演出場所方面也有許多慣定的習俗，就總體情況來看，它們一般都被安排在以下幾種場所中進行：

一、廟台。過去江南地區的民間神廟中大多設有戲台，這也就

是所謂的「廟台」，它們是當地民間社戲演出最為主要的場所。廟台一般都正對著大殿和神像，台的材料多以磚、木、石構成，許多廟台上還掛有匾額、楹聯，或繪有美妙精細的各種圖案。如浙江江山市二十八都水星殿廟台，建於清乾隆年間，面積有 30 平方米，台壁上繪有二十幅戲曲彩色壁畫，內容有「增壽圖」、「牡丹採藥」、「武松打店」、「山門賣酒」、「貂蟬拜月」等等。正中是一幅「烏龍噴水」圖，圖案尤為精細別緻而栩栩如生。台柱上現存戲聯一對：「真武廟中真舞妙，水星殿外水聲流」。❶廟台和大殿之間一般都有一片開闊的露天場地，這是普通群眾看戲的地方；也有的祠廟戲台的兩邊建有廂房、廡樓和看台，專供那些較有身份的人物看戲所用。這種廟台現在在江南地區被保存下來的還有數百個，它們一般的高度都在 2 米以下，演區面積20 至 30 平方米。廟台的形制最能反映社戲演出的祭祀性質，它被安置在專門祀奉神靈佛祖的祠廟之中，而且又面對著神靈佛祖的塑像，這等於在向人們作出一種清楚的說明：戲是主要演給神靈佛祖們看的，凡人若要想借光，便只有旁聽側視的資格而已。

　　二、祠堂台。祠堂台是設立在宗族祠堂內的戲台形式。過去江南地區大族祠堂中舉行各種祭祖儀式時，都要進行大型的戲劇演出活動。這種戲劇演出往往規模盛大，一般群眾也可以去觀看，因此它不是一種家庭型的堂會戲，而是一種群眾性的社戲演出活動。祠堂台的布局結構、形制特點與廟台十分相似。如浙江省諸暨縣邊村的祠堂台，由戲台、看樓、正廳、後廳四個部分組成，戲台與後廳

❶　參見《中國戲曲志·浙江卷》第六集《演出場所》。1988 年編。

頂棚均建有雕刻精美的藻井，屋脊為龍吻獸及飛簷，四周立八角形石柱，台柱和梁枋上雕有各種圖案畫面，如「渭水訪賢」、「三顧茅廬」等等，台前邊端還設有等距石獅六具，充作扶攔。❷祠堂台一般也都與祠堂神像遙相對應，表示請祖先神或家族保護神看戲之意。

三、草台。有些社戲的演出規模比較龐大，狹窄的廟宇或祠堂中容納不下眾多的觀眾；有些戲班子初來乍到，來不及尋找固定的地方作為演出場所；有些社戲的演出具有特殊的禳災驅邪意義，不能夠在室內院內進行表演。遇到這些情況，社戲演出活動一般就要被安排在露天進行。屆時於曠野、田畈或廣場中臨時搭起戲台，用毛竹作台架，用蘆席作棚頂，用臨時湊集起來的木板當台板，這就是所謂的「草台」。由於草台搭設起來方便簡單，用料少，因此江南農村中的社戲演出很大一部分都是在草台上進行，其名稱因此而被稱作「草台戲」。草台的搭設特別適合於社戲演出活動中所出現的「鬥台」形式的需要。鬥台規模一般都較大，因此必須在曠野裡搭起草台若干個，便於幾個戲班子同時表演。江南農村中為了鬥台而搭設的草台常常達到四、五個之多，最多的甚至有十多個。正是依靠了草台靈活簡便的形制特點，江南地區的社戲活動才能進行得極為熱鬧豐富，絢麗多彩。

四、河台。河台是充分體現江南地區水鄉特色的一種社戲戲台形式。由於江南水域廣袤，江河眾多，因此當地的許多社戲戲台不是搭設在陸地上，而是搭設在河裡，這是一種很能體現江南水鄉特

❷　參見《中國戲曲志·浙江卷》第六集《演出場所》。1988 年編。

圖 8-1　紹興安城河台

謝湧濤提供

色的「水上舞台」，故亦稱作「水台」。常見的河台或水台一般都是背臨河流而建，水中豎起木樁支撐台面，形成一種後台在岸上，前台在水裡的格局。河台給觀眾創造了一種水上、岸上同時可以觀劇的條件，人們既可以站在河台對面的岸上看戲，也可以搖著船在河裡看戲，這種觀劇方式成了江南地區社戲演出活動中的一種特有風習。在清代順治刊本《比目魚》傳奇中，插有一幅描繪明代江南農村祀神演劇的木刻圖畫，這幅插圖中所描畫的戲台，正是那種典型的河台形式，戲台的一半搭在岸上，一半搭在水中，這充分說明河台上演出社戲的形式在明清兩代的江南水鄉是較為普遍的。❸

❸　參見張庚、郭漢城主編《中國戲曲通史》中冊，（中國戲劇出版社 1981 年版），頁9。

圖 8-2 熱鬧的「草台戲」

「草台戲」是江南民間一種十分盛行的社戲演出形式，演出時在野外用竹竿、布蓬搭起一個簡陋的戲台，台後用一堆布幔遮掩，充當戲幕。觀眾可以自由地站在野外的各處觀賞戲劇演出。圖為浙江溫州地區群眾觀看「草台戲」的情景。

魯迅先生在〈社戲〉一文中，也曾以生動的筆調描述過自己幼年時隨同農村中的小夥伴們一起在船上觀看河台社戲演出的具體情景，這些情景給予魯迅的印象是那樣的深刻，以致他久久不能忘卻。

　　五、船台。船台也是頗有江南水鄉特色的一種社戲戲台形式，它的主要特點是把戲台建築在船上，隨著船的航行，戲台也相應地流動，這樣便可使行船經過的地方都能看到社戲演出。江南地區過去還有一種可以專門用來作為社戲演出場所的船隻，稱為「樓船」，在古代又叫做「沙飛船」。據古籍記載，它很早就被杭嘉湖

圖 8-3　魯迅外祖母家的水台

裘士雄提供

一帶的群眾利用來作為演戲的場所。《南潯志》云：「大者曰『沙飛船』，船頂可架戲樓演劇，謂之『樓船』。每年五月二十日，官祭弁山黃龍洞顯利侯廟，例雇此船往山下演劇」。當時船上所演的劇目大多是折子戲，如《汾河灣》、《小上墳》、《殺廟》等等。❹這種樓船的形制比較適合於用來作為演戲的場所，它船頭呈方形，船身龐大，船艙高敞，船頂平坦，甲板下倉有樓梯。平時演員生活、化妝都在艙內，需要演出時就順著樓梯爬上艙頂，艙頂兩側有板，上翻後可與艙頂齊平，這樣就成為一個開闊寬敞的船上舞

❹　參見《中國戲曲志·浙江卷》第六集《演出習俗》。1988 年編。

台。舊時的杭嘉湖地區有許多專門在樓船上表演社戲的水路班子，稱為「樓船班」，他們一般不進村鎮，也不用陸地戲台，長年累月都是把樓船作為演戲的舞台，在那裡向沿河的村社百姓們送上一台台別具一格的社戲節目。

六、街台。街台也稱「路台」或「戲亭」，它是城鎮中演出社戲時經常運用的一種舞台形式。一般都設立在比較繁華熱鬧，人流密集的街心或路口，便於吸引較多的觀眾。如魯迅幼年時經常去看戲的紹興土穀祠戲亭，位於今紹興市新建南路塔子橋堍，朝東南方向跨街而立。戲亭的石柱上鑿有溝孔，閒時抽去台板，便可使行人暢通無阻地行走，演戲時則按溝孔插入台板，便是一座寬大敞闊的街心戲台。演員們可以在此台上施展各種技藝，觀眾們則可以隨街而立，沿街而觀，看起戲來十分方便。據有關資料記載，紹興土穀祠街台在三十年代前後每年至少要演五、六台社戲，如正月演燈頭戲，五月演平安戲，還有在各個月中上演的各種神誕戲、償願戲等等。❺街台的設立，反映了江南地區城鎮居民對於社戲演出的需求和愛好，也顯示了江南地區城鎮中社戲演出活動的個性特點和獨特風貌。

以上所列的各種社戲演出場所，在其地域位置、構造形式、布局設施等方面無不特點鮮明，風采獨具，它們構成了一種色彩絢麗的社戲場景圖畫，一種江南水鄉特有的社戲演出風情。過了若干年以後，人們與社戲這種古老的祭祀演劇形式的關係可能會漸漸疏遠，人們對於社戲的名字以及前人們為社戲所作出的無限努力也可

❺　參見《中國戲曲志·浙江卷》第六集《演出場所》。1988 年編。

能會漸漸忘懷，但是這些社戲的演出場所，卻會幫助人們記起社戲演出曾經有過的輝煌歷史，幫助人們認識社戲演出在前人心目中曾經有過的顯赫地位。因此，或許可以這樣說，那些平常普通，並不起眼的廟台、草台、河台、船台，實際上卻代表著一種巨大的歷史力量，代表著一種人類社會發展進程中的文化精神。

江南民間社戲的組演風習不但表現在其時間、地點的選擇、安排和確定上，而且也表現在對社戲演出的日程、場次、數量等各種具體事項的選擇、安排和確定方面。按江南民間傳統的習俗，社戲演出的日程一般少則一、二天，多則也有連演七、八天或十幾天的，這大多是根據戲班和村社方面的具體條件而定。如果戲班會演的節目很多，時間又很充裕，那麼可能就會多演幾天；如果村社中經濟條件較好，交通、文化又較發達，也有可能會使戲班多留幾日。但是當地民間最為多見的是三天三夜的演出形式。第一天的白天請神，傍晚便開始演戲，戲一直要演到第二天早晨太陽出來後才結束，因此這種演戲方式叫做「兩頭紅」（傍晚日落和早晨日出時天空都現紅色，故曰「兩頭紅」）。後面的兩天也都是遵照著第一天的形式而進行。演到最後一天的清晨，還要舉行一個送神儀式，至此，三天的社戲演出活動才算結束。有些地方對於社戲演出的每個場次都有明確的按排。如浙江靖居一帶過去在十月份開始進行的社戲演出活動，要連演十三天以上，稱為「十月戲」。「十月戲」的第一場規定要演「浪台戲」，內容是「鬧十番」、「翻台」等，然後演《百壽圖》等正本大戲。接著再演「社公戲」、「太公戲」、「太平戲」等各種場次。這些場次都被安排得井井有條，不得隨意更

改。❻一些有鬼魅出現的場次，大多要放在夜間進行，因為人們認為鬼只能在夜間出現，否則就會給人帶來不利。而請神儀式，以及表現神靈故事的演出場次，則大多是放在早晨進行，這也主要是與當地群眾的神靈信仰觀念有關。

　　當地的村社中有時為了有趣熱鬧或者誇示炫耀，經常有同時邀請幾個戲班來演出社戲的現象。如紹興皋北鄉楊濱村過去在七月十五的「盂蘭盆會」活動時，二百來戶的村莊中就要同時演出三台戲；上虞一帶的村鎮中過去到了五月廿一為曹娥娘娘舉行廟會時，戲班則更是多至十多個。由於幾個戲班同時參加社戲演出，因此就會發生緊張激烈而又很生動有趣的「鬥台」現象。根據江南民間一些地區的社戲演出習俗，鬥台前各戲班都要提前一天到演出點集中，第二天由會首按資排班，一般是按照木偶班、崑腔班、三合班、徽班、亂彈班的順序來進行演出。鬥台開始後，會首放銃炮數響，有的連放三次，有的則隔半小時放一次。各班都要拿出自己的拿手好戲來進行表演，戲裝、道具也要用上最好的。如果哪個戲班的台下觀眾最多，掌聲最響，哪個戲班就算贏得了鬥台的勝利。過去金華地區各個戲班進行鬥台時還有「搭台鬥」、「弄堂會」、「同台鬥」等等多種名堂。「搭台鬥」就是在廟宇前的空地上臨時搭設兩個戲台，台口都對著祠廟正面。兩個班社在兩個台上同時演著一個相同的節目，如點演《僧尼會》，兩個台上的兩個小和尚就同時出場，同時念唱，同時與尼姑調笑。有時甚至甲台上的和尚跑到乙台上去找該台的尼姑同演，乙台上的和尚又跑到甲台上去找該

❻　參見包志林《松陽縣戲曲史料》第三輯，頁 95－97。

台的尼姑對唱。這種鬥台所演的必須是傳統的案本戲,其中一招一式、一唱一念都必須按照劇本而不能亂來,否則戲就會對不上。「弄堂會」是把兩個以上的戲台搭在相距較遠的地方,中間要由村過戶,猶如弄堂一樣。「同台鬥」則是在一個大戲台上同時讓兩個班社表演一樣的戲文,這種鬥台的要求非常之高。演員們不但要使出全身功夫來唱戲,而且還要不受旁邊另一戲班的干擾,否則就有可能出現錯誤。❼有時各個戲班之間在鬥台時為了爭奇鬥勝,還經常會想出各種辦法來壓倒對方。如遂昌地區石練鄉沙墩兒坦民國廿六年請了「大品玉班」和「陽風舞台」兩個戲班前來演戲,兩個戲班互不服氣,進行鬥台。甲班吹「過場」,乙班也吹「過場」;甲班吹「五馬」,乙班也吹「五馬」。觀眾人山人海,忽左忽右。夜場甲班演《前後藥茶》,乙班演《碧玉簪》,雙方各顯身手,互相嬉弄,都想壓倒對方。當甲班演到《藥茶》中穿富貴衣的娘舅登台時有大段白口,乙班在演《洞房蓋衣》一場時正遇大段唱腔,此時樂隊不吹橫風而改用嗩吶伴奏,聲音尖利響亮,急得對方喉嚨嘶啞,話不成聲,這一下把台下的觀眾逗得捧腹大笑,樂不可支。❽

　　鬥台表演是江南民間社戲演出習俗中一種經常出現的現象。多少年來,曾經有過無數個有名的戲班在當地的社戲演出中爭強鬥勝,各顯技藝,也曾經有過無數個有名的戲班在鬥台的表演中獲得過殊榮,或者嘗受過失敗。從表面上看,鬥台只是一種班社之間互

❼　參見章壽松、洪波《婺劇簡史》(浙江人民出版社 1985 年出版),頁 296－297。

❽　參見平卿《石練七月會》(浙江省遂昌文聯編《遺愛集》第二輯),頁 51。

相賣弄技藝的現象，然而它的深層內涵卻顯示了江南地區民間社戲演出隊伍的雄厚實力。如果不是該地有著深厚的戲曲基礎和龐大的演員隊伍，那麼當地的社戲演出中就不會出現這麼多急於在社戲的舞台上一展風姿的演員藝人，更不會出現幾個班社同時在社戲的舞台上爭強鬥勝的熱鬧景象。鬥台的出現不但為當地的社戲活動注入了一股強大的生命活力，而且也為當地的社戲文化營構了一種特有的風情。由於有了鬥台現象的點綴，江南民間的社戲演出活動於是也就變得更為風姿綽約，楚楚動人。

　　社戲演出是一種具有鮮明宗教祭祀性質的大型群眾活動，因此它的組演事務並不只是依靠戲班和演員這單方面的力量來完成，而是有著眾多群眾的共同參與。每當村中舉行社戲演出時，該地的會首、頭家和大量群眾總會積極地投入到這一活動中去。他們有的忙於籌集錢款，招募戲班，有的忙於修橋鋪路，建亭搭台，有的忙於縫製新衣，準備吃食，有的忙於呼親喚友，安排住宿。從戲劇演出的角度來看，這些事務都只不過是一些為了配合演戲這一中心任務所做的輔助工作，然而從祭祀活動的角度來看，它們卻是整個活動中的一個重要組成部分。缺少了群眾參與這一重要的部分，整個的祭祀活動就會變得黯然失色，甚至毫無意義。社戲演出活動中由於有了大量群眾的參與，也使其本身的形象更為豐滿、生動起來。社戲演出中的各種劇目和技藝固然是豐富多采，美妙精湛的，但是社戲演出中所展現出來的那些尋常百姓的所作所為，熱情幹勁，音容笑貌，則恐怕比戲劇表演本身更具有巨大的魅力。是它們使社戲演出變得更加富有情趣和意味，更加富有生命的活力，這是一般的戲劇演出活動所完全不能達到的。

　　現在，讓我們具體地來看看江南民間社戲演出時群眾活動的大致情況：

　　村社中若有社戲演出活動，事先都要張貼告示，說明社戲演出的目的、時間、地點等等，群眾於是便著手進行各方面的準備工作。沒有戲台的要搭建戲台，有戲台的要裝修刷新。通向祠廟和戲台的道路、橋梁都要鋪平掃淨，便於廟中菩薩通過。沿途凡有礙於通行的樹木、涼棚等也要移栽或拆除。如果是在鄉鎮中演出，還要用布幔把沿街兩旁的雜物遮蓋起來，並把擺設的攤位整理得整整齊齊。戲台上要進行精心佈置，如設立屏風圍幛，吊掛對聯燈匾，燃點燈火蠟燭等等。每個村民的家中也要打掃衛生，準備吃食，作好迎接看戲的準備。有的地方在社戲演出時要備上雙葷（豬、雞或鵝）、四乾（魚乾、腐乾、筍乾、粉乾）之物，糧食短缺戶還得外出去借新穀。家中各人還要專門置辦新衣一套，即使是貧賤之戶也得遵此慣例。❾還有一些地方的群眾對於社戲的態度更為虔誠，每當村中進行社戲演出時，便要齋戒數日，一直要等到社戲演完後才得開戒。社戲演出時，當地群眾還有一個普遍習慣，就是邀請自己的親友來家看戲。過去農村中難得有看戲的機會，因此聞知哪村中有社戲演出，人們除了自己拖男挈女前往觀賞之外，還要向住在鄰村的親友發出邀請，請親友們來共享一番難得的樂趣。親友來到時，家家戶戶都要殺雞宰鵝，製酒作羹，盛情款待，有的還要由全村人或村內幾戶人家聯合起來宰殺豬羊幾口，以供親友們享用。總之，社戲的演出對於舊時的江南群眾來說，是件十分重要的大事，因此，

❾　參見平卿《石練七月會》（浙江省遂昌文聯編《遺愛集》第二輯）。

他們要進行積極的參與和認真的準備，以使社戲演出能夠順利地進行。

　　通過以上的介紹，我們已經可以基本上瞭解江南民間社戲演出的具體組織和開展情況，這些活動雖然比較瑣細煩雜，但是它們無不反映著當地人民對於社戲演出的態度和認識，以及通過這些具體的行為方式所體現出來的價值觀念和審美情趣。這些具體的活動同時也構成了一種江南地區特有的社戲演出習俗，它們對於後人的行為始終具有著巨大的影響和重要的作用。

第二節　傳統程式

　　社戲演出節目上的程式化問題，是體現社戲演出習俗的又一個重要方面。無論何種形式的社戲演出活動，都是由一系列不同類型的戲劇節目組成的，這些戲劇節目的內容各不相同，有的說神，有的寫鬼，有的言情，有的武打；它們的體裁也各不相似，有的以音樂為主，有的以舞蹈為主，有的以歌曲為主，有的則以雜技為主；它們在規模、體制上也差別很大，有的是幾分鐘便能演完的過場小戲，有的則是可以連演幾天幾夜的連台大戲。總之，社戲的演出形式中綜合著各種不同內容、體裁以及規模的節目，正因如此，社戲的演出才會顯得如此豐富多采、五光十色。但是這些不同類型的節目在比較正規的社戲演出形式中，並不是隨意選擇或胡亂湊合的，它們被有條理，有秩序地安排在社戲的演出過程之中，每場社戲中所出現的節目在類型、數量和次序上都有一定的規定。一種類型的節目，在一台戲中只能佔有一定的比例，也只能處於一定的位置，

不得妄加更改或替換。這種按一定的次序和規則編排社戲演出節目
的方式，就是所謂的社戲演出程式。參加社戲演出的各個班社，都
必須按照這種固定的演出程式來表演節目，否則就會被認為是違反
常規而受到人們的鄙視。這種演出程式很自然地演化成了一種廣為
人們所共遵的演出習俗。程式本身就是一種模式，具有著相當穩定
的結構，它易於為人所模仿和沿襲，因此才會被世世代代的人們所
傳承下去，成為歷代社戲演出中的一種慣定性行為方式。

從江南民間社戲演出的具體情況來看，其較為常見的傳統程式
是：

一、鬧場。鬧場也叫「開台」、「鬧台」，它是一種以音樂表
演為主的節目，一般並無具體的情節內容。演員們上台以後，奏起
各種樂器，如鑼鼓、笛子、嗩吶、二胡、三弦、月琴、琵琶等等，
其中尤其以鑼鼓最主要。鬧場鑼鼓大多有一整套鑼鼓經，如什麼長
鑼、火炮鑼、沙帽頭、水底魚、魁星鑼、滿天星……。鬧場一般都
要進行十幾分鐘，有時也可長達半個多小時。它是一種名副其實的
開場戲形式，其主要作用是為了吸引觀眾。過去江南農村中各個村
社之間相隔較遠，人口居住分散，因此，只有把鑼鼓之聲敲得震耳
欲聾，才能使遠處的人們聽到，可以及時趕來看戲聽唱。鬧場的另
一個主要作用是為了向觀眾們炫耀一番演員的技藝本事。開台的音
樂奏得越好，就越能證明戲班陣容的強大和演員技藝的高超，這樣
便越能吸引觀眾，引發觀眾的濃厚興趣。

二、彩頭戲。彩頭戲是繼鬧台之後進行的第二道程式，也叫
「彩戲」或「口彩戲」。它的內容主要是表演一些具有祝吉祈祥色
彩的小戲節目，如「慶壽」、「拜堂」、「賜福」、「封相」、

「踏八仙」、「三跳」等等，其中以「踏八仙」和「三跳」兩個節
目最有代表性。「踏八仙」亦稱作「疊八仙」、「排八仙」、「跳
八仙」、「打八仙」等。演時由演員分別扮作張果老、漢鍾離、呂
洞賓、韓湘子、曹國舅、鐵拐李、何仙姑、藍采和的模樣，成對成
對地出場。出場後每人都要念說或者演唱幾句表明身份或祝吉祈祥
的句子，一邊走著各種台步，排出不同樣式的隊形。如遂昌地區社
戲演出開場時的「踏八仙」表演過程是：張果老、漢鍾離、呂洞
賓、韓湘子等八仙人物上場後，各人口念一句台詞道：「白髮最先
柯鼓簡」、「鍾離祖師搖紙扇」、「洞賓身負青鋒劍」、「湘子口
吹碧玉笛」……。念畢分站兩旁。天官攜二仙女持日月掌扇上場，
口中念道：「眾位仙師，今奉玉帝之命開蟠桃大會，（唱）人間天
堂祝福壽，五代四代見狀元，萬事如意福滿門，仙師回宮永團
圓。」然後天官與八仙一起下場，彩頭戲就算結束。❿這是江南地
區舊時社戲演出中一種最為常見，也最為典型的彩頭戲形式。從其
表演特點來看，顯得較為簡單短小。但是如果遇上一些重要的演出
場合，如新台開張，新年首演之時，「踏八仙」的形式還要翻出許
多新的花樣，以增加熱鬧歡慶的氣氛。此時「踏八仙」的內容大大
豐富起來，單從種類上看，就有什麼「小八仙」、「大八仙」、
「文武八仙」、「賜福八仙」、「偷桃八仙」、「蟠桃八仙」、
「三星八仙」、「七星八仙」、「羅漢八仙」、「對花八仙」、
「十福八仙」、「堆花八仙」等等多種。「文武八仙」中加入了電

❿　參見吳真《大山裡的鬼神世界》（上海民間文藝家協會編《中國民間文化》
　　第二集，頁40。）

母、雷公、風姨、雨伯及關羽、孫悟空等人物;「偷桃八仙」中則
要穿插東方朔偷桃故事。特別是「堆花八仙」這一節目,表現起來
尤為精采熱鬧。其中除了出現諸位神仙之外,還要出現一群手拿兩
朵五彩雲片的仙女,她們不斷變換隊形,組成許多祥雲時散時聚的
絢麗畫面。此時諸仙構成各種造型,立於桌上,彩雲如在諸仙腳下
變幻,十分好看。有時諸仙的手中還要捧上一些長滿各種青翠葉子
的花盆,唱到最關鍵處,眾仙一齊拉動機關,每個盆中霎時開出各
種鮮艷的花朵,梅、蘭、竹、菊、荷、牡丹、芍藥等等,百花齊
放,五彩繽紛。每演至此,全場就會轟動。⑪

　　「三跳」亦稱作「跳三星」,它是由「跳魁星」、「跳加
官」、「跳財神」三個小節目組成的。「跳魁星」中出場的是主宰
文章興衰的魁星菩薩。魁星本為「奎星」,《日知錄》云:「今人
所奉魁星,不知始自何年,以奎為文章之府,故立廟祀之。乃不能
像奎,而改奎為魁。」⑫據民間的說法,「魁星點斗,獨占鰲
頭」,因此魁星便成了人們心目中功名才學的象徵。「跳魁星」一
般都由小花臉表演。演時身穿魁星衣,頭戴魁星面具,左手捧斗,
右手執筆,走著矮子步出場。亮相後還要念幾句台詞,如「魁星出
華堂,提筆寫文章,麒麟生貴子,必中狀元郎」之類。後來,魁星
中又演化出文魁與武魁兩種,其表演的形式也更加豐富多采。「跳
加官」出場的是身穿蟒袍,頭戴加官面具的白面老生,故亦稱:
「跳白面」。據說加官是唐朝的魏徵,他輔佐李世民治理國家,政

⑪　　參見《中國戲曲志·浙江卷》第六集《演出習俗》。1988 年編。
⑫　　〔清〕顧炎武《日知錄》卷三二「魁」條。

績顯著，位及宰相，因此被人
們看作是高官厚祿的象徵。加
官出場後一邊舞蹈，一邊手持
「天官賜福」、「一品當朝」、
「風順雨調」、「國泰民安」
等字幅向台下展示，以表慶
賀、祝福之意。「跳加官」的
表演形式早在南戲中就已出
現，葉德輝在當時寫下的一首
詩中云：「出門一笑遇加官，
滿面春風坐客觀。一步一回抬
頭望，上場容易下場難。」可
見「跳加官」是一種極為古老
的表演形式。加官也有「男加
官」和「女加官」之分。「跳

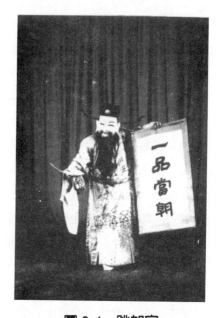

圖 8-4　跳加官

彩頭戲「跳加官」（胡方華提供）

財神」一般是由一大花臉扮成財神老爺的模樣，身穿財神蟒，頭戴
財神面具，手持元寶之類的財物，出場後踏著狐步，做著種種滑稽
動作，祝福觀眾招財進寶，財源亨通。表演「三跳」節目時有的演
員戴著面具，因此，一般都很少開口說話，主要是以舞蹈動作來進
行表演。表演時伴有嗩吶、鑼鼓等各種樂器。

　　彩頭戲有著十分鮮明的祝吉祈祥意義。八仙是民間傳說中長生
不老，福壽齊天的神靈形象，因此把它們的形象搬上舞台，其實就
是希望讓它們的福氣也同樣地降臨到每一個前來看戲的人身上，使
每一個人都能夠長命百歲，多壽多福。魁星、加官、財神等形象的

出現，則是適應了人們希圖得到功名利祿的心理。在舊時社會，人民群眾政治地位低下，經濟條件拮据，因此，他們十分希望獲得神靈的恩賜，使其有朝一日也能夠升官發財，徹底擺脫苦難的命運。「三跳」之類的節目，正是從精神上滿足了他們的這些心願。從社戲演出的程式上考慮，這些節目之所以被安排在緊接著「鬧場」之後的開場戲位置，與當地群眾那種「萬事開頭吉」的傳統心理有著極大的關係。中國人素來認為一件事的成功與否經常決定於這件事的開頭是否吉利，如果開頭大吉大利，那麼事情基本上就會獲得圓滿成功，如果開頭遇挫倒霉，後面的事情也就難以辦成。正是出於這樣的心理，於是中國人便有了新年第一天必須大放開門炮，商店第一天開張必須做成第一筆生意，清晨第一次出門禁忌遇上不吉利之事等等的傳統習俗。這些「踏八仙」、「三跳」之類的彩頭戲節目被安排在社戲演出程式中的開頭位置，實際上也就是受著這種傳統心理的影響。人們以為只要在開場時演過這種吉利彩戲，後面的演出就能順順當當，圓滿成功，人們的生活也能幸福美滿，吉星高照。

　　三、折子戲。折子戲是在長篇大戲中選取一些較為精采生動，情節上有相對完整性的場次或片斷進行表演的節目形式。如在三國戲中，可選「捉放曹」、「長坂坡」、「群英會」、「空城計」等折子進行表演；在水滸戲中，可選「林沖夜奔」、「武松殺嫂」、「李逵救母」、「宋江殺惜」等折子來作為表演的對象。這些折子戲在社戲演出程式中的數量有著一定的限制，一般都以三折為限，所以這種表演也叫做「三折頭」。有時在正本戲演完後，還可以加演一個折子，這叫做「饒添頭」，意思是額外多加的成分。折子戲

一般都要選取一些能夠充分顯示其演技的節目,有的地方稱其為
「骨子戲」、「肉子戲」,意思是這些戲在唱做念打方面都有硬功
夫,能夠很好地吸引觀眾。舊時江南地區的各個班社在社戲演出時
一般都有幾個自己拿手的折子戲節目,如徽班多演《百壽圖》、
《渭水訪賢》、《百仙求壽》;崑班多演《採蓮》、《思凡》、
《山亭》;三合班多演《五代榮歸》、《班超勸農》、《山伯訪
友》;調腔班多演《雙龍會》、《漁樵會》、《潞安州》等。❸折
子戲的演出有著為後面的正戲作預告,作鋪墊的作用,這就像影視
預告片那樣,先向觀眾亮出一些演出的內容和技藝,以使觀眾有興
趣,有欲望繼續觀賞後面的節目。

　　四、正本戲。正本戲是指劇情複雜、人物眾多、結構龐大的長
篇大戲形式,一般以反映歷史故事或家庭故事為多,如《何文
秀》、《龍鳳鎖》、《玉麒麟》、《五美圖》、《玉蝴蝶》、《琵琶
記》等等。由於正本戲都是內容豐富,場次很多的大型節目,因此
它們經常可以演上幾天幾夜。有時每天各演其中之一齣或幾齣,因
此稱為「連台本戲」。過去農村中的群眾對於這種連台本戲最感興
趣,因為它內容豐富,情節曲折,人物形象豐滿完整,看起來特別
能夠引人入勝。正本戲在整個社戲的演出程式中處於壓軸的位置,
這是與它那種長篇的結構和完整的情節之特點有著密切關係的。

　　五、收場。收場是正戲演完之後進行的掃尾性節目,也是社戲
演出程式中的最後一道程序。它的形式有多種,有的是由樂隊演奏
一段結束樂曲,與開演時的「鬧場」遙相呼應;有的是由幾個演員

❸　參見章壽松、洪波《婺劇簡史》(浙江人民出版社 1985 年版),頁 32。

出場，到台前向觀眾行禮致意，然後走上幾個圓場後再下場；有的是由演員扮作關公或包公的形象上場進行判台掃台。這些節目或是為了滿足一下觀眾們意猶未盡的情緒，或是為了感謝一下觀眾們觀看戲劇的誠意，也有的是為了祓除掃盡台上台下留下的祟氣鬼氣。總之，收場戲的演出是為了做好掃尾工作，使社戲演出有一個圓滿的結局。經過這種收場戲的演出之後，人們便會在精神上得到一種滿足，在心理上得到一種平衡，這也正是社戲演出所欲達到的目的。

鬧場——彩頭戲——折子戲——正本戲——收場，這種節目編排方式體現了江南民間社戲演出中最具典型性、代表性的演出程式，它在江南民間社戲演出活動中得到了最為廣泛的使用，並被各個班社視為表演方式上的典範。這種程式雖然是在當地無數社戲演出的實踐活動中自然而然地形成的，但是實際上它卻有著一種內在的合理性和必然性。如果對於這種程式中各類節目所處的位置及其功用稍加分析便可發現，這些節目之間的排列組合，正體現了一種由短到長，由簡到繁，由雜到正的編排規律和原則，而這種規律和原則，又是根據當地群眾的現實生活條件和審美心理特點而確立的。當地農村的群眾居住比較分散，因此，首先必須用熱鬧的鑼鼓之聲把他們吸引過來，讓他們知道這裡正在進行社戲演出。人們剛到戲場，心神未定，情緒未安，因此此時只能表演一些短小簡單的彩頭戲和折子戲，以營造一種熱烈歡快的氣氛，引起人們的注意。等到人們在戲場上安坐良久，心神已經完全平定，並被一些精采的節目和精湛的演技深深吸引的時候，於是才端上那些篇幅長大，情節複雜的正本戲節目，讓人們仔細看，認真聽，慢慢品。這樣，人

們的審美心理上便會有一種漸入佳境的感覺，而不至於感到任何的突兀和不適。由此可見，這種自然形成的社戲演出程式，的確有著一種內在的合理性和科學性，它不是出於哪個戲班的主觀臆造，而是根據人們的現實生活特點和藝術審美規律所產生、所制定的。這種程式編排能使社戲更好地發揮巨大的社會效應，把人們更好地帶入一個美妙的藝術天地。

社戲演出程式的制定不但便於觀眾接受其內容，引起群眾的強烈興趣和好感，而且還便於社戲的表演和流傳。演出程式作為一種固定化了的行為模式，其中先演什麼，後演什麼，哪個人物先出場，哪個人物後出場，哪些動作先表演，哪些動作後表演等等各種具體的表演方式，都被編成了一種固定的程序和套路，這樣就十分有利於人們對其進行仿效和學習。演員們掌握了這種程式，就可以將其方便地搬用到自己的表演中去，而不需要在表演中另想戲路，也不容易在演出中出現錯誤。群眾掌握了這種程式，也可以自學自練，自編自演，很快地把社戲節目推廣到各個村社中去。可見，社戲演出程式的出現，不但是出於人們觀賞上的需要，而且也是一種表演和傳播上的需要。

第三節　迷信戲俗

迷信戲俗是指在演戲活動中所出現的那些帶有迷信色彩的傳統行為和習慣。在長期的封建社會中，由於科學水平的低下和文化知識的欠缺，江南人民的迷信觀念極為嚴重，迷信習俗極其繁多，這些迷信觀念和迷信習俗十分鮮明地反映在他們所從事的各種人事活

動之中。例如過去當地群眾凡有造房、修橋之類的建築事務，事先都要選定風水朝向和時辰八字。開始建築時要請菩薩，拜鬼神，然後才能破土動工。房屋上梁時更要有一整套唱祝辭、獻犧牲、拋饅頭、撒五穀等等的迷信儀式。又如過去江南沿海地區的群眾出海捕魚時，漁民們要事先沐浴更衣，迎請菩薩，然後放鞭炮，燒金箔，用黃糖水灑於全船，用鹽水灑於網上和海面，然後再點燃草把，舉之於船四周揮舞。遇到狂風惡浪時，還要向大海拋木柴，念經文，求神保佑平安。諸多的人事活動中之所以會出現種種的迷信行為，主要是因為這些活動都與人們的現實生活和切身利益有著極為密切的關係。它們是人們獲得生活資料和進行正常生活的重要方式，只有通過它們，人們的生活問題才能得以解決。但是在舊時社會，由於受到多方面條件的限制，這些活動的最終目的都很難得到圓滿的實現。建成的房屋經常由於受到狂風的襲擊而倒塌，捕魚的船隻經常由於海浪的擊打而傾覆。因此，人們便要在這些活動中施行許多迷信的行為，希圖借助神靈的力量來幫助他們戰勝困難，實現依靠自己的力量難以實現的目的。

舊時的演戲活動中也有大量具有迷信色彩的行為方式和傳統習慣。對於戲班和藝人來說，演戲是一種以藝術表演的方式來獲取生活資料，謀求生活出路的活動，只有有了廣闊的戲路和成功的演出，他們才能獲得比較充裕的生活來源，才能使自己很好地生存發展下去。但是在舊時社會，藝人們依靠自己的力量，往往不能如願以償。他們經常跑斷了腿，出盡了力，最終卻仍然掙不了多少錢，這使他們不得不把希望寄託到了神靈鬼魅的身上，於是在他們的演戲活動中，便有了種種祭祀、祈請、卜吉、念咒、禳解、祓除、禁

忌等等的迷信行為和迷信習俗。

　　除了希圖通過演戲的成功來獲得一定的經濟來源，以此維持自己的現實生活這種願望造成了演戲活動中大量迷信行為的出現以外，為了防範在演戲活動中發生危險事故的動機，也是造成舊時演戲活動中存在大量迷信行為和習俗的重要原因。舊時的戲班經濟條件普遍較差，設備道具簡陋，演員較少經過專業性的訓練，因此很容易在演戲的過程中發生危險事故。特別是舊時有些戲班班主為了自己的經濟利益，一味地迎合某些觀眾追求新奇刺激的心理，要求演員們表演一些危險的演技動作，如上吊、飛車、吐火、拼刀、豎蜻蜓、翻筋斗等等。這些動作常常會使演員受到人身傷害，因此他們在演戲時總是提心吊膽，唯恐遭到不測。為了防範這些傷害事故的發生，舊時的演員在演戲時便經常要焚香點燭，磕頭祈禱，請求菩薩保佑演出順利，平安大吉，免除一切災禍。舊時的演員大多把演戲時發生的危險事故視為鬼魅邪祟之所為，因此在演戲時施行趕鬼打鬼、驅邪逐祟之類的各種迷信活動，也是各個班社中普遍慣見的習俗。

　　與一般的演戲活動相比，社戲演出中的迷信習俗表現得最為充分明顯和淋漓盡致。社戲演出中所容納的各種具有迷信色彩的行為和活動，其數量之多，範圍之廣，規模之大，是其它任何一種演劇形式所無法相提並論的。一場社戲演出往往成了一次迷信活動的大展演，熱鬧擁擠的戲場上到處點燃著祭鬼酬神的香火，賞曲聽歌的過程中時時竄進了驅祟逐疫的內容。所有能被人們想到，甚至是完全杜撰出來的各種迎神祭鬼、納吉祈祥、驅災逐疫、禁忌咒語等等的迷信方式，都被盡數地搬入了社戲演出活動之中，致使社戲的演

出活動到處充斥著濃重的宗教迷信情調。這種情調不僅彌漫在社戲演出的各個具體的表演過程之中，而且也彌漫在社戲演出的整個組織過程、觀賞過程，以及與社戲有關的各項人事活動之中，搭設戲台的有搭設戲台的迷信，策劃節目的有策劃節目的迷信，化妝開臉的有化妝開臉的迷信，準備道具的也有準備道具的迷信。甚至在社戲演出中派過某種用處，或者與社戲演出中的某些事物有過接觸的各種器具物品，也都被沾染上了迷信的香風毒霧。

最有代表性的迷信戲俗，體現在參加社戲演出的演員身上。演員是社戲的表演者，也是決定社戲演出成功與否的主持人。如果演員演出順當，平安大吉，那麼就會給村社和家庭帶來吉祥幸福，就會把好運帶到參與社戲活動的每個人身上；如果演員演出不順，多遇挫折，便會被視為將有災難降臨，會給人們帶來厄運。因此，演員在演出社戲時一般都要非常小心謹慎。他們除了在演出中時時留意自己的一舉一動以外，還要進行許多祭祀祈禱、請神敬神的迷信活動，以求演出的成功。那種充當人與鬼神之間中介人的特殊身份，也是導致社戲演員產生諸多迷信行為的重要原因。在一般的演戲活動中，演員只是一個藝術表演者，他們所面臨的對象也只是一些普普通通的世俗民眾。然而在社戲的演出中，演員們所肩負的卻是一種演員兼巫師的雙重責任。他們不但要應付一個世俗的群體，而且還要與神靈鬼魅們打交道，因此他們必須在演戲時運用祭祀、祈禱、祝咒、祓除、禳解、占卜、禁忌等等各種迷信的手段來與鬼神進行「接觸」和「對話」，來向鬼神表示各種各樣的意願。於是社戲演出的過程中，便有了種種的演員迷信活動。這些演員迷信活動並不只是少數演員的偶然行為，也不是某個時期中突然出現的個

別現象，它們在江南地區各個時代、各個班社中都有著充分的體現，它們被積澱成了一種獨特的傳統習俗，長久保留在當地參與社戲演出活動的所有組織和所有演員之中。

根據江南民間社戲演出的習俗，演員在演戲前都要事先進行向鬼神「表示誠意」的活動。如當地民間廟會戲開演之前數日，演員們便要吃素齋戒，香湯沐浴，以潔其身。有的還要禁止房事，以免對於神靈的褻瀆。所有參加演出的演員都要到菩薩、佛祖、戲神等神靈面前拜過，在神靈位前焚香點燭，設祭擺供，祈求保佑。如果是出於超渡亡靈之類的目的而演出的平安戲，那麼，演員們除了吃齋數日以外，還要事先進駐殯家，與和尚、道士共同念經數日。演戲前的迎神召鬼任務，很大一部分也是由演出社戲的演員來完成的。如過去紹興嵊縣錢良村演出目連戲時，演員們便要扮作鬼王和小鬼的模樣，到每村每戶的灶上去拜見灶神，算是向灶神報到和通告。扮作小鬼的演員手挾雨傘，身背布包，走入村民家宅之中拜過灶神之後，把各種供品和食物裝入包中帶回。有時演員在祭拜灶神的途中還可以隨便拿取沿街的食物，路人不以為怒，反以為喜，因為這是迎神的隊伍。演員們拜神後不能從原路返回，而必須另擇其道而行，前門進的就從後門出，左道來的則從右路去。如果沒有後門，演員們就只得從窗口跳出，或者爬梯至圍牆上，然後從牆頂跳下。目連戲、醒感戲演出時，演員們還要進行「起殤」之類的召鬼活動，這在前幾章中已經有所論及。社戲演畢以後，演員們也有許多迷信的習俗，如紹興地區的目連戲演出結束後，演員們便要舉行「斷邪」、「避吊」、「燒大牌」等等的活動。所謂「斷邪」，就是在演戲結束後由一個演員扮作王朝的模樣，手持一把大刀，在每

個扮過鬼的演員頭上、身上象徵性地砍上一陣，負責管理服裝的大衣師傅也要經受一番如此的「斷邪」洗禮，這樣才算消除了演員身上的鬼氣。所謂「避吊」，就是在演戲結束之後，扮演男吊的演員從台上跳下向外逃去，觀眾們則手持鐵銃、刀斧在後追趕，一直要趕到男吊逃出村外（詳見第四章第二節）。這樣做的目的也是為了祛除鬼戲演後留下的邪祟之氣，以保村社太平，人身安全。所謂「燒大牌」，就是在目連戲演完之後，演員們共同在菩薩面前祭拜一番，然後把演戲時所用的紙紮道具，如紙衣紙帽、紙人紙馬等全部燒掉，燒時還要念上一些咒語，其意也無非是為了驅除鬼祟邪氣。這些活動的祓除性質都非常明顯，而它們之所以要在社戲演員，特別是扮演鬼物的演員中間進行，就是因為他們與鬼魅的關係非常密切，接觸非常頻繁，稍不注意就會受到它們的侵害，所以必須採取一些宗教性的措施進行防範。

在談及社戲演員的宗教性防範措施的時候，我們不能不提到演員們對於禁忌方式的運用。所謂禁忌，是一種運用禁止做些事的方式，來避免引起災禍患害發生的宗教性行為。英國文化人類學大師弗雷澤在談及禁忌問題時指出：在文化落後的人們看來，被禁忌接觸的人和物「都是危險的而且正處在危險中」，「這種危險在人們身上所起的作用，跟地心吸引力對人所起的作用一樣，它能夠像一劑氫氰酸一樣地致人於死命。」⓮社戲演員們在社戲演出中所施行

⓮　詹·喬·弗雷澤《金枝》上冊，（中國民間文藝出版社 1987 年版），頁332。

圖 8-5　目連嗐頭

目連嗐頭是舊時演目連戲時必用的樂器，它狀如號筒，用黃銅製成，約
6─7 尺長，共有三節，可以伸縮。目連嗐頭的聲調淒厲悲慘，給人以怨
苦的感覺。（裘士雄提供）

的種種禁忌，也正是出於為了防範發生危險和禍患的目的。他們認
為在鬼神出沒的環境中進行演出，尤其是扮演成鬼的形象與鬼魅混
為一體，就像走進了一個鬼魅世界一樣，危機四伏，恐怖叢生。他
們時時會遭到鬼魅邪祟的襲擊和侵害，因此必須創製許多禁忌措
施，藉以避免因與鬼魅邪祟的接觸而給自己帶來的不幸和災難。這
些禁忌無疑都是一些毫無科學根據的迷信行為，但是在文化落後、
知識貧乏的江南民間社戲藝人中間，禁忌卻經常被當成一種躲避災
難的法寶，運用於各種形式的社戲演出活動之中。例如紹興民間在
演出目連戲時，規定扮演男吊、女吊的演員化好妝後不能站在露

天，不能隨便走動，不能入人家戶，特別是不能開口說話。有的地方扮演男吊、女吊的演員化妝時嘴下都要畫上一條紅舌，這條紅舌一經畫好，演員就必須緘默不語，此舉稱為「封嘴紅」，意思是用紅色把嘴封閉起來。浙江遂昌地區在演社戲時，凡有鬼物出場，其演員必須在嘴裡咬一紅包，俗稱「銜牙包」。據說演員嘴中咬著這樣一個紅包，就不會隨便張口，這樣就能防止因忘記禁忌而引起的失誤。對於為何扮鬼的演員不能隨便開口說話的原因，當地民間的說法很多，但是其中最主要的就是因為演員扮成鬼的形象演戲，就等於是到了鬼的世界之中，張口一說話，就會被鬼注意，就會受到鬼的侵害。由此可見，這一禁忌之中反映著非常濃重的迷信觀念。

　　江南民間社戲演出中的迷信戲俗，也較為集中地體現在參與社戲活動的廣大群眾身上。在一般的演戲活動中，處於主導地位和活動中心的人物是那些具有表演才能的演員，而廣大群眾只是以觀眾的身份加入其中。因此當這些演戲活動進行之時，群眾只能在台下觀賞，不可能會有什麼主動的活動。但是社戲演出的情況卻完全不同。社戲作為一種祭祀演劇的典型形式，具有著鮮明的祭獻性質，它需要有眾多的信徒走入祭祀的行列，與主祭者一同參與活動。因此，社戲的演出就不可能像一般的演戲活動那樣把參與活動的人員截然地分成表演主體和觀賞主體兩個部分，而是常常要把所有參與人員混合為一個龐大的祭祀群體，由他們共同承擔起祭祀神靈的任務。出於這樣的原因，廣大的群眾在社戲的演出活動中就不僅是扮演著一種被動的觀眾角色，而是與演員們一樣也有著許多主動性的活動。他們與社戲的演員一同加入了敬神迎神，祭拜供奉的行列之中，並且配合社戲的演出過程而進行著各種祭祀、祈禱、祝咒、被

除、禳解、禁忌等等的活動，於是便產生了眾多的群眾性迷信戲俗。

　　群眾性的迷信戲俗體現在社戲演出的各個方面。例如社戲開演之前，當地的群眾就要吃素念經數日，並且天天燒香點燭，祈禱神靈，以求演出順利。浙江開化地區過去上演目連戲時，村中要打掃場地，家中要打掃房間，村民要吃素齋戒。如是有親戚朋友來演戲之村小住，或是商販行人路過，也必須同樣吃素。開化芳村過去演目連戲時有句俗諺叫做：「芳村演目連，吃喝兩邊沿」，形象地反映了這種演戲吃素的風俗。打掃庭院，吃素齋戒的做法，其主要目的就是為了在演戲之前向鬼神表明一番誠意，以祈吉祥如意，災疫盡除。有時演出之前，當地群眾也要像演員們一樣進行迎神敬神的活動。如松陽一帶過去演出社戲時要按村內有關神佛的數目選擇村民數人，讓他們香湯沐浴，戴上神帽，穿上神衣，裝扮成神的模樣，每天正襟危坐在神案前看戲，神案上還要擺滿茶酒糕餅之類的各色供品，請這些神靈佛祖們隨意食用。⓯在演出一些帶有祭祀、超度或祓除意義的平安戲時，群眾性的祭鬼活動當然更是必不可少。如過去永康地區的群眾得知當地將要進行醒感戲演出，便要事先折好錫箔、紙船之類的祭祀之物，到了演戲那天，將它們放入紙箱中抬到廣場上。等到開始翻九樓時，人們便一邊念經，一邊化紙，最後把紙船送入河中，表示對於死去亡靈的祭祀。紹興、寧波等地演出目連戲時，當地的群眾也有類似的做法。當戲演到「放焰口」一場，各種鬼物都出現於台上，此時老太太們便一邊口誦經

⓯　參見包志林《松陽縣戲曲史料》第一輯。

文，一邊把紙錢、銀錠之物拿到河邊、山邊去燒化。也有的則是在演戲前念好一些經文，並將寫著經文的紙片放入燈籠內，這種燈籠稱作「佛燈籠」。演到鬼物出現的場次時，老太太們便將佛燈籠燒化，以為如此做後鬼祟便會安分，村社便會太平。

演出社戲時，當地群眾還經常有爭搶吉祥物的習俗。如永康地區醒感戲演出之前，先要舉行翻九樓活動。道士們登上高高聳立的桌台之後，在上面成把成把地拋下饅頭，算是對於亡靈的祭祀。此時台下的群眾蜂湧而起，你爭我奪，拼命拾取拋下的饅頭，有的甚至還會跳到河裡去撈。據稱吃了這種饅頭會大吉大利，消災免疫，即使豬吃了也會膘肥體壯。演員們在戲中裝扮神靈後用過的物品也經常被視為吉祥物而頗受人們的青睞，如服裝、臉譜、兵器、化妝品等等，看戲的群眾經常把它們搶去，作為吉祥物掛於房頂、床頭，或者壓於小孩睡枕之下，以為如此便能獲得好運。金華地區過去演出社戲時，扮演關公的演員卸下妝後，其擦用過的卸妝紙常被人們拿去裝在小孩衣袋之中，或掛於小孩睡床之上，據說可以防止孩子受驚。也有的人特意買上白布一方，在關公扮演者的臉上印下一個臉譜，並賜送給此演員錢款少許，算是買回了一個吉利（此舉稱作「買臉殼」）。❻無論是爭搶饅頭，還是買取臉殼的做法，都是人們祈吉求祥心理的反映。在當地群眾的眼裡，凡是社戲的演出中經過祭祀，或者與神靈有過接觸的物品，都具有了一定的巫術靈性，占有了它們，便也等於是占有了這種靈性，故而人們才會如此迫切地渴望得到它們。

❻　參見《中國戲曲志·浙江卷》第六集《演出習俗》。1988 年編。

　　與渴望得到演戲吉祥物的心理相反，對於那些在演戲時有可能產生的不吉之物或者有可能出現的不吉之事，人們則唯恐躲之不及。由於很多社戲都與鬼魅的內容有關，更有許多社戲的舞台上經常出現鬼魅的形象，因此人們在觀看這些戲時，常常要實施一些宗教性的防範措施，由此而產生了許多群眾性的避邪、禁忌戲俗。如舊時紹興目連戲開演時，群眾們要在身上插上桃枝桃葉，如是乘船來的，連船上也要插滿桃枝。桃枝在中國古代的文化傳統中被視作是一種辟鬼之物，鬼見了它後就會畏懼無比。《典術》云：「桃乃西方之木，五木之精，仙木也……。能壓伐邪氣，鎮制百鬼。」因此桃枝便被觀看鬼戲的群眾用來作為一種防身的武器。有些地方規定，目連戲演出時不能邀請親戚住在家裡，也不能隨便到別人家吃飯。演出目連戲的現場更是有許多禁忌，如看戲中途不能回家，需等全劇演完以後方得離開（以防鬼魅跟至家中）；看戲場上不能呼人姓名，不能與人隨便打招呼（以防鬼魅把人靈魂勾去）；看戲時的吃食不能從家中帶去，而必須在外面購買（以防家中沾染鬼氣）；婦女兒童不能觀看鬼魅出現的場次（以防魑魅魍魎襲擊婦幼柔弱之身）等等。諸如此類的觀眾禁忌，花樣百出，形式眾多，它們的主要施行目的都是為了防範戲中的鬼魅對於人身的侵襲，或者給村社帶來災患。也有一些禁忌是因為恐怕戲台上所演之事與現實生活中之事發生某些不利的感應而產生的。如有些地方規定，當台上演求雨戲時，群眾不能在村內挑水，也不能戴雨帽穿雨衣，以免龍神見後不高興；當台上演判台戲時，群眾不能隨便咳嗽，否則，全村人以後都會咳嗽……。江南民間社戲演出中所產生的這些群眾性祭祀、齋戒、祈吉、避邪、禁忌行為大大地加重了社戲演出的宗教色彩，並且也使

社戲演出展現了一種獨特的民俗風情。

不僅社戲的演員和社戲的觀眾有許多迷信習俗，社戲演出時所用的戲台、道具等物，有時也體現了許多迷信的習俗。如江南農村中用以演出大戲或目連戲的戲台，一般都要經過專門的布置。戲台上要掛起紙紮的無常帽，牛頭馬面等物，這是為了達到驅鬼辟邪的目的。魯迅先生在描寫他的家鄉演出目連戲的情景時，也談到了類似的戲台習俗：「台兩旁早已掛滿了紙帽……，是給神道和鬼魂帶的……，只要看掛著的帽子，就能知道什麼鬼神已經出場了。」❶有時演出大戲的戲台上還要掛上一個米篩或者一面鏡子，也有的是掛上腰刀、寶劍、剪子、尺等物。台上掛起這些東西，都是作為辟邪之用。米篩在當地民間被視為是一種專門降伏鬼祟的神物，據說它代表著皇帝的金牌，又代表著道士的八卦，因此威力無窮。鏡子在當地民間被視為能鑒察一切鬼物妖孽的法器，各種鬼物妖孽在它面前都會原形畢露，無處容身。至於刀劍槍戟等物的作用就更為明顯，它們都是用來斬殺鬼魅的武器和工具。遂昌等地的山區地勢險要，又多災疫病患，因此過去在演出社戲時戲台上要安放許多神碼，表示有神靈在台上看守，一切妖魔鬼怪都無法作祟。有的地方還要把《西遊記》中的英雄人物孫悟空拉來作為把守戲台大門的保護神，在戲台上列出一塊「孫悟空之位」的神牌，並天天用豬肉供奉，以為這樣齊天大聖就會幫助人們看好戲台，以保演戲順利，村社太平。在演出社戲時派過用處的衣物道具，有時也要經過特殊的

❶　魯迅《且介亭雜文末編·女吊》（《魯迅全集》第六卷，人民文學出版社1981年版）。

處理。例如無常用的帽子，鬼物穿的衣物，不能放在廂房裡，只能放在室外，等到要用的時候才能臨時戴上。紙紮的牛頭馬面、無常衣帽、寶塔船舟，演戲結束後都要燒化，不能存放在屋裡。寫著神靈名字的神碼，不可隨便扔掉，必須燒香點燭送走神靈之後才能處理等等。這些戲台、道具迷信習俗的產生，都是因為它們與鬼神有了某種聯繫的緣故。戲台是戲中鬼神出沒和活動的舞台，衣物是戲中鬼神曾經使用過的東西，因此它們必須經過某些特殊的宗教性處理，才能使其對人們有吉有利，不致於給人們帶來危險或災難。

　　江南民間社戲演出活動中的迷信戲俗，還較為明顯地體現在劇目的選擇方面。在一般的演戲活動中，劇目的選擇是根據人們的審美要求來決定的，哪些劇目人們願意看，哪些劇目就可以上演。但是在社戲演出中，劇目的選定卻具有十分重要的宗教意義。社戲的劇目是一種傳達宗教信息的載體，它的身上寄存著神秘的宗教信息密碼。這種密碼或是代表著神靈鬼魅的某種意志，或是代表著人們對於鬼神的某種態度，或是代表著具有巫術效果的某些靈力，而這些因素都會深刻地影響到人們的現實生活，對人們的生老病死，安危禍福起到極其重要的作用。因此，在迷信的人們看來，社戲劇目的選擇絕不能簡單地根據一般審美的需要而隨便決定，而是要根據它們所具有的宗教功能而嚴加考慮。

　　根據江南民間社戲的演出習俗，為了慶祝某個神靈生日或者感謝某個神靈恩德而演出的酬神戲，一般都要選演一些為這個神靈歌功頌德，或者與這個神靈的生平事蹟有關的劇目，如舊時浙江宣平、武義、麗水、遂昌等地的農村在為慶賀陳十四夫人生辰而舉行的廟會戲演出中，必須演出一台《夫人傳》，藉以宣揚陳夫人的慈

善、正義、勇敢和高明法術等事蹟。演過這一劇目，就算是對於陳夫人進行過了一次祭獻，便能獲得陳夫人的保佑。浙江嵊泗列島的漁民在出海捕魚獲得豐收以後，便要在護龍宮前搭起高台，演上三天三夜的謝洋戲，以謝海龍王對他們的恩賜。此時船主們所點的戲，大多是一些與龍王有關的劇目，如《柳毅傳書》、《龍女》等等，表現了龍王的形象和龍宮的生活。如果是為了某些祓除災疫，驅逐鬼祟等目的而演出的禳災戲，那麼許多劇目則是要根據不同的禳災需要來制定。如寧波地區為禳除火災而演的謝火戲，一般多選《水淹七軍》、《水漫金山》等戲；紹興地區為驅逐五殤惡鬼而演的平安戲，一般多選《目連救母》、《調無常》之類的劇目；松陽地區為求雨而演的求雨戲，一般多演《法清求雨》、《龍王出海》之類的劇目。在舊時江南群眾的心目中，水能克火，所以謝火戲中必須演有水的劇目；神能克鬼，所以平安戲中必須演神靈捉鬼的劇目；龍王能施雨，所以在求雨戲中又必須演龍王降雨之類的劇目。這種社戲劇目的選擇方式，鮮明地反映了當地人們的巫術心理和巫術觀念。根據巫術的原理，相似的東西可以互相感應和替代，於是便有了種種採用虛幻的感應方式來解決現實問題的社戲劇目。

　　江南民間社戲選定劇目時也有許多禁忌的方式。如有的地方規定不能演貶斥祖宗的劇目。浙江龍游縣志棠鄉楊家村視宋將楊業為自己的祖宗，每逢農曆一月十日至十三日，便要到離村五里的新宅村四源殿中迎請該神，並為其演戲三天四夜。演出中禁止上演《二狼山》、《雙龍大會》，否則便會被認為是對祖先神的詆毀和不

敬。⑱有的地方規定不能演本神戲。如遂昌地區關羽廟中不能演關
羽戲，城隍廟中不能演史可法戲。即使演出《鐵冠圖》，也得去除
史可法的情節。因為關羽是關羽廟的本神，史可法是城隍廟的城
隍，演了他們的戲就等於是侵犯了他們的名諱。金華地區有些楊家
將後裔居住的村子中，演出社戲時禁演楊家將的劇目，這也是由於
為自己的祖先避諱的緣故。有的地方規定禳災戲中不能演引起災害
的劇目，如謝火戲禁演《九江口》、《火燒博望坡》；龍王戲禁演
《哪吒鬧海》，唯恐劇目演後會引起不良後果，加深災害的程度。
各個戲班，各個行業所操持的社戲活動，其劇目的選擇上也有一些
不同的習俗。如崑班演出社戲，頭夜必須先演《回營姑蘇》，婺劇
班須先演《百壽圖》，松陽高腔班則須先演《夫人傳》。搬運工演
社戲，一定要點《翻天印》，理髮業演社戲，一定要點《取金
刀》，而和尚僧侶則多點《醉菩提》。⑲他們認為這些劇目都與他
們的專業有關，因此演後必能生意興隆，或事業有成。

　　社戲演出中的迷信戲俗之所以會表現得如此廣泛和充分，與社
戲本身的宗教性特點有著極為密切的關係。從社戲的性質來看，它
是一種具有強烈宗教意蘊的祭獻活動，人們把它的身價看得極其崇
高，把它的演出活動看得極其神聖。為了維護社戲的這種神聖性，
人們在演出社戲的時候就必須運用種種的宗教性手段來對自身的行
為進行一番檢點，對戲中所邀的神靈進行一番獻忠，對各種神靈所
具的威力進行一番渲染，於是在社戲的演出活動中，便產生了吃素

⑱　參見《中國戲曲志·浙江卷》第六集《演出場所》。1988年編。
⑲　參見吳煥《山城戲俗》（浙江省遂昌文聯編《遺愛集》第二輯）。

齋戒、沐浴焚香、磕頭禮拜、祈禱告祝等等的行為方式。由於社戲在人們心目中的崇高地位，又使人們對於社戲演出的功能產生了盲目的崇拜。人們天真地認為，社戲既是獻給神靈的禮物，那麼一定就會具有神奇的靈力，可以幫助人們求得吉祥和太平，驅除鬼魅和邪祟，因此在社戲的演出過程中，人們便運用起各種迷信的手段，竭力地把社戲身上的靈力激發出來或爭搶過來，使其成為為自己謀幸福，謀利益的工具。於是我們便會經常在演出社戲之時，見到無數的群眾爭搶戲中酬神祀鬼的供品，或者在社戲演完之後，急急印下扮演關羽神之演員的臉譜，並把它帶回去掛在屋前以作避邪之物的有趣現象。這些行為從本質上看都是一種巫術心理的表現，而它們之所以被大量地運用到社戲的演出之中，正是由於人們普遍地相信具有祭獻意義的社戲必然會具有這種幫助人們戰勝鬼魅的巫術靈力。

社戲演出內容上的鬼神群出，演出形式上的儀式劇結構，也是造成社戲演出中迷信行為頻頻出現的重要原因。舊時的人們對於鬼魅都非常害怕，他們以為鬼魅會給村社帶來不安，給人類帶來禍患，因此千方百計地避免與鬼魅遭遇，更不敢對鬼魅有所得罪。然而在社戲演出中，鬼魅的形象卻頻頻出現，一些平安戲中的鬼魅形象更是成了舞台上的主宰，這使觀看社戲的觀眾們感到非常地恐懼，更使扮演鬼魅的演員們膽戰心驚。為了有效地防範戲中鬼魅對於人身的侵襲，制止戲中鬼魅對於人們的傷害，人們便在社戲的演出活動中祭出了禁忌與祓除的法寶，一方面盡量避免接觸與鬼魅有關的事物，另一方面則是在演完戲後進行一系列的祓除行為，藉以消除邪氣。至於社戲形式上那種儀式劇結構成為社戲演出中迷信戲

俗大量出現的原因，我們只要了解了本書第五章第一節中所寫到的社戲的結構特點之後，便十分容易理解。社戲的演出被嵌在了一個祭祀儀式的框架之中，其演出過程的前後都有大量宗教儀式的存在，有時甚至完全與儀式活動混為一體，這就十分有利於大量迷信活動的介入。

總而言之，社戲演出中之所以出現大量的迷信行為和迷信習俗，是由於社戲本身的性質、功能、內容與形式等諸方面的宗教性特點所造成的，社戲所具有的祭祀性質、巫術功能、鬼神內容、儀式結構，使它成了一個容納各種迷信活動和迷信習俗的淵藪，成了一塊蘊藏各種宗教行為和宗教儀式的福地。

迷信的東西終究要為歷史所淘汰，江南民間社戲演出中所出現的種種迷信戲俗也總有一天會徹底消亡。但是這些迷信戲俗對於社戲文化所曾起過的作用，及其所具有的意義和價值，卻是完全不能忽視的。它們強化了社戲文化的宗教色彩，致使社戲演出中的宗教特點體現得更為明確和充分。諸多的迷信戲俗也使社戲演出中的宗教形式發展到了極其豐富多樣的程度。香煙繚繞的迎神儀式，焚衣化紙的送鬼活動，念經誦咒的虔誠祈禱，驅邪逐祟的祓除法術，僧道主持的隆重大典，民眾施行的巫術禁忌，所有這些五花八門、千奇百怪的迷信行為方式，都被盡數地搜羅、編織到了社戲的演出活動之中，由此而使社戲的演出活動呈現出一種絢麗多彩、姿態萬千的宗教性風貌。尤其是那些自發性的群眾迷信習俗，最為鮮明地體現了龐雜化、多樣化的迷信戲俗特點，極大地豐富了社戲演出中宗教性活動的內容和形式。

諸多的迷信戲俗同時也強化了社戲文化的生活色彩。作為一種

具有鮮明宗教性質的祭獻活動，社戲本來應該走向完全背離現實生活的宗教化方向，可是實際上，它卻依靠了本身所包含的大量迷信戲俗的作用，完全與人民群眾的現實生活融成了一體。習俗的東西是一種生活的形態，是由一系列生活行為、生活方式組成的，因此，當它們走入社戲演出的行列之中，並被用以實現某些宗教目的的同時，它們也把生動具體的生活內容，新鮮活潑的生活氣息帶進了社戲演出的活動之中，由此而使社戲演出體現了一種風姿獨具、鮮明生動的生活情態。它們使我們看到了現實社會中世俗平民的種種生活方式，看到了處在迷信觀念控制下的舊時群眾所具有的種種生活態相，如人們是怎樣地穿衣，怎樣地吃食，怎樣地邀客，怎樣地看戲；什麼時候可以說話，什麼時候不可以說話；什麼時候可以挑水，什麼時候不可以挑水；什麼時候可以咳嗽，什麼時候不可以咳嗽……。正是由於它們的存在，社戲演出才會變得如此生機勃勃，熱鬧有趣，也正是由於它們的存在，社戲文化的內涵中才會迸發出如此強烈的人性光芒，發散出如此濃郁的生活氣息。

第九章
江南民間社戲的民間本色

　　社戲是江南人民獻給鬼神的一份神聖祭禮，也是江南人民自己設計，自己編導的一件偉大藝術創作。在社戲身上，融入了當地群眾無窮的智慧和力量，也體現了當地群眾無窮的創造精神和藝術才華。

　　俗話說：「誰家的兒子像誰家的娘」。社戲既是江南人民自己的藝術創作，就會鮮明地體現江南人民自己的性格特徵，就會深刻地打上江南人民自己的文化印記。無論何種祭祀性質的社戲演出，無論這些社戲形式與鬼神之間有著何等密切相近的關係，它們的內裡卻總是滲透著人民群眾自身的氣息，總是掩飾不了人民群眾自己的身影。那些奇形怪狀的鬼神形象，說出來的話卻是人民群眾自己的意思；那些離奇曲折的戲劇情節，演起來卻也好似是人民群眾時有經歷的尋常俗事。人民群眾的思想觀念、政治態度、審美情趣、生活風習在社戲演出中更是有著大量的體現。社戲演出的舞台上所發洩的經常是對黑暗制度、貪官污吏的不滿和痛恨，所抒唱的經常是對美好生活、純真愛情的追求和嚮往，所描繪的經常是人民群眾司空見慣的風俗習慣和人情世態。那些人民群眾喜聞樂見，熱衷愛

好的山歌、小調和民間語言，更是經常被運用到社戲的演出形式中去，甚至成為社戲演出中最具魅力的藝術表演手段。總之，社戲是人民群眾用自己的心曲譜寫而成的交響樂，是人民群眾用自己的手筆描畫而成的抒情詩。

社戲的創作者是一批名不見經傳，足不出鄉里的「下里巴人」，他們沒有富裕的經濟條件，也沒有受過什麼文化教育，因此由他們創作而成的社戲也處處流露著那種「下里巴人」的特性。社戲的風格是顯得那樣地「粗」，粗到拿起擀麵杖就算是演員手中的金箍棒，打著赤腳，穿著短褲就能走上台去唱歌跳舞；顯得那樣地「土」，土到鄉下人的叫賣小唱，山歌號子都可算作是社戲中的曲調音樂，鄉下人的方言俚語，土話俗諺都可權充社戲中的賓白台詞；顯得那樣地「俗」，俗到在戲中盡情地與鬼神打趣、逗樂，甚至宣揚人慾、愛情；顯得那樣地「野」，野到常常超越了封建倫理道德的規範，在戲中罵皇帝，斥權貴，或者毫無顧忌地敲桌拍凳，連聲放屁。然而正是這些下里巴人的特點，體現了社戲所具有的那種強烈的民間文化個性和鮮明的民間美學情趣。它俗而富有現實精神，與當地群眾的現實生活密切相關，緊密相連；它野而富有批判精神，敢於揭露社會黑暗，鞭撻邪惡勢力；它粗而富有樸素精神，天然純真，不事雕鑿，處處顯示了民間文化璞玉渾金般的本性；它土而富有民族精神，充滿著濃郁的鄉土情調，就像生長在鄉間土地上的一朵野花，時時散發著泥土的香味。

粗、土、俗、野，正顯江南社戲之民間本色，正顯江南社戲之自然淳美。

第一節　原始風格

　　江南民間社戲在演出風格上呈現了較為原始的狀態，這是體現其民間本色的一個重要方面。漢語中的「原始」一詞，一般具有這樣幾種含義：一是指「初創的」，表示事物產生時間之久遠和古老。一是指「原本的」，表示事物保持著比較自然、原來的面貌，沒有經過加工和修飾。一是指「初級的」，表示事物處於比較低等、初步的級別，還未發展到較為高級、成熟的程度。這三種意義如果用以描述江南民間社戲的演出狀況，實際上都非常適用。江南民間社戲的演出方式，正是十分「初創」的東西。它所演出的大部分內容，都是一些傳統性的劇種和劇目，有的產生於宋元，有的產生於明清，很少反映現代社會生活內容的題材。這些演出方式，也正是十分「原本」的東西。它們沒有經過文人作品那樣的精心雕鑿，沒有經過多少人為的修飾和提煉。其表演的情節、動作、語言、人物，都保持著較多的「生活化」狀態，與當地群眾的現實生活原型十分接近。這些演出方式，同樣又正是十分「初級」的東西。它們的表演水平不高，表演藝術並不完美，在敷演故事、組構情節、編排劇目、塑造人物等方面，也都存在著許多簡單、粗糙之處。如果把這些演出特點和演出方式加在一起來看，那麼江南民間社戲的原始風格的確是表現得相當地明顯和充分。

　　這種原始風格具體地表現在江南民間社戲的演出條件、表演形式、活動範圍等等幾個方面：

一、簡單質樸的演出條件

如果與其它的演劇形式相比，社戲在演出條件上恐怕處於最為簡單質樸、低級原始的狀態。承擔社戲演出任務的大多是由村中自發組織的民藝班，它們沒有充足的經濟來源，只是依靠各方面籌集資金才能進行活動。它們的演出收費極低，有的甚至純粹是義務性的，因此完全不具備為戲班創造厚實的經濟基礎，以作改善班社境況的條件。舊時民藝班中的大部分演員都是出自沒有什麼經濟收入的農民，他們平時以種田為生，落後的生產力使他們很難依靠自己的勞動來維持生活，更談不上能有多少的經濟積餘可作演戲之用。農村中雖然有時也能請得一些專業性的戲班來進行社戲演出，然而這種機會畢竟不是很多，而且，這些到農村來演出社戲的專業戲班，本身也並不具有十分雄厚的經濟實力。它們往往是由於在城市中生意不好，收入菲薄，才轉入到農村中去開闢社戲演出的市場。那些城市中經濟收入很好的上等戲班，一般是不會去參與農村中的社戲演出活動的。

另一方面，農村中對於舉辦社戲所能承受的經濟費用能力一般也都較差。大部分鄉村中不可能拿出很大一筆資金來作為社戲演出之用，到了需要酬神祀鬼之時，大家便臨時湊集一些資金，簡單地搞個社戲演出活動，其目的也就算實現了，這就決定了社戲的演出條件不可能達到十分完善的程度。

從江南民間社戲演出活動的實際情況來看，這種演出條件上的簡單原始性是顯而易見的。社戲的戲台很多都是當地村民們自己搭建的。砍上幾根毛竹，鋸下幾段木材，用鐵絲、麻繩結紮捆綁一

番，就算是搭成了一個草台；在台上拉起一塊白布，貼上「出將」、「入相」兩張字紙，前放一張八仙桌，兩張方凳子，就算是布景、道具。演戲的服裝除了幾個主要角色外，很多都是生活便服。男角上台穿粗布短衫，女角上台則是土作衣裙，甚至還有許多演員是打著赤膊，光著腳丫上場演出的。如浙江上虞地區的啞目連演出的角色全由村中的農民們組成，演員出場時很多人都是上身赤膊，下著短褲，光著腳板在舞台上奔跑跳躍，跌打滾翻。啞目連演出時正值七月大熱季節，農民們從田中剛做完農活，便登上戲台演戲，因此也顧不得什麼服裝的替換。有些演出社戲的戲班雖然為各種演員角色置辦了戲裝，但是這些戲裝也都是一穿再穿，很少更換。紹興地區的目連班藝人上台演戲時，演技十分精湛，但戲服卻陳舊破爛，打滿補丁，以致人們把「目連行頭」作為一句戲語，用以形容生活中一切破爛陳舊的東西。還有一些演出社戲的戲班平時置辦不起戲裝，到演戲時就想方設法臨時去湊集。村中哪個富家小姐的衣服願意施捨，就可拿來作為演公主、貴妃之戲服，村中偶遇某個和尚前來化緣，又可向他借得袈裟一用，以供戲中唐僧所穿。那些社戲演出時所用的道具，很多也是通過各種渠道「批發」而來的。廚房中的擀麵杖，成了孫悟空手中的金箍棒，姑娘家的梳頭鏡，成了張天師的照妖寶鑒……。一切都是那樣地原始，那樣地土氣。

　　社戲演出的化妝打扮，動作設計，劇情編排等方面，也處處顯出原始質樸的特點。很多民藝班的演員都是自己化妝臉譜，設計動作，用水彩和墨汁在臉上畫上幾個道道，塗上幾塊顏色，便算是扮成了一個個不同的戲劇人物；隨便扭幾下腰肢，做幾個姿勢手式，

便算是交代了一段情節故事。舊時演出社戲的民藝班中一般都很少使用劇本，演戲前只是請些教戲師傅來向演員們進行口頭傳授，演戲時則主要靠演員自己的臨場發揮。記得全的就多演一些，記得不全的就少演一些，沒有嚴格的規範和定制。

所有這些，都充分顯示了江南民間社戲演出條件上的簡單性和原始性。原始的東西是一種初級、原本的形態，它沒有經過多少的加工、修飾和提煉，因此，它的風格必然會處處顯出較為粗糙、簡陋的特徵。作為產生時代極為古老，與人民群眾關係極為密切的江南民間社戲，在演出條件上出現這種情況是毫不奇怪的。正如前面已經指出的，明清時代的江南地區雖然在經濟上已經有了較大的發展，但是當地人民僅僅依靠自己的力量，還是沒有足夠的承辦社戲演出的能力。相對落後的生產力狀況，相對貧困的生活水平，把民間社戲的演出活動長期地約束在一個較為初級、原始的範圍之中，使其不可能像富人家的堂會戲那樣辦得富麗堂皇、完善盡美，更不可能像皇室中的宮廷大戲那樣具有雍容華貴的氣派。人民群眾所演的社戲只屬於人民群眾自己，也只能受制於人民群眾的本身條件。然而從另一種意義上說，也正因如此，演出來的社戲形式才更像人民群眾自己的藝術，才更具人民群眾自己的本色。

二、傳統古老的演出內容

江南民間社戲在演出內容上呈現了傳統古老的特色，這也是反映其原始風格的一個重要方面。作為中國戲劇文化中的一個門類，社戲本身當然也有一個發展演變、內容更新的過程，但是與其它的演劇形式相比，社戲演出內容的發展更新卻總是處於一種較為緩慢

滯後的狀態。相反地,那些傳統性、原始性的演出內容,在社戲中又保留得比一般的戲劇要多得多。當歷史發展到近代,中國的戲劇文化史上已經出現了話劇、歌劇等新型演劇形式的時候,江南廣大農村中的社戲舞台上,演出的卻仍然是大量的傳統戲劇節目。一些早在元明時期就已在江南地區風行流傳的雜劇、南戲和傳奇作品,如《東窗記》、《白兔記》、《孟姜女》、《西廂記》、《琵琶記》、《魚籃記》、《目連記》等等,到了二十世紀初仍是江南農村社戲演出時選用頻率極高的重頭節目。這些節目當地群眾喜歡看,班社藝人也演得熟,因此它們經常被搬入社戲的演出活動之中。

　　江南民間社戲演出的劇種也帶有明顯的傳統性。如蘇州地區社戲演出時所用的崑劇,早在元末明初時就已開始在蘇州當地流行;紹興地區社戲演出時所用的紹劇,也早在明末時已經出現於紹興、杭州、寧波等地。其中尤以目連戲的歷史傳統最為久遠。目連戲作為一個獨特的劇種早在宋代（甚至早於宋代）時期就已形成,它是中國戲劇史上最早出現的一種戲曲形式,也是中國戲劇史上最具原始、初創意義的一個戲曲品種,故有「戲娘」之稱。當它在南宋以後逐漸傳入江南,並與當地民間社戲活動的形式相結合之後,就一直成為當地民間社戲活動中的一種十分重要,也最具傳統性的戲劇形式,並一直被保留到現今。

　　此外,在江南民間社戲中經常搬演的木偶戲形式,也是一種歷史傳統非常悠久的古老劇種。據有關史料記載,早在南宋時期,便有以木偶戲的形式來進行祀神禳災的演出活動。如南宋時朱熹《郡守朱子諭》第十條中提到:「約束城市鄉村,不得以禳災祈福為

名，斂掠財物，裝弄傀儡」。又如南宋劉克莊〈觀社行〉詩云：
「非惟兒童競嗤笑，更被傀儡旁揶揄。」說明早在南宋時期，木偶
戲作為一種社戲演出的主要形式，就已盛行於中國廣大的農村中。
到了明清兩代直至民國時期，木偶戲仍是江南許多農村中社戲演出
時最為常用的一個劇種。如民國年間，浙江麗水、松陽、遂昌地區
每逢廟會神誕或節慶祭祀，都要大演木偶戲，此時如若換成其它戲
劇演出形式，人們就會興趣頓減。

　　從江南民間社戲的聲腔上來看，那種傳統性、原始性的特徵也
表現得非常明顯。當地的許多社戲都是用高腔的形式來演唱的，如
浙江衢州一帶的社戲所用的主要是西安高腔，浙江東陽、義烏、浦
江一帶的社戲，所用的主要是侯陽高腔，浙江溫州一帶的社戲，所
用的主要是溫州高腔，浙江遂昌、龍泉一帶的社戲，所用的主要是
松陽高腔等等。另如各地社戲演出時經常演唱的紹劇、甌劇、婺劇
等劇種中，也存在著大量的高腔形式。這些高腔的起源大都十分古
老，它們基本上都是由元明時期的弋陽腔和青陽腔結合各地的民間
曲調發展而成的。高腔戲之表演方式上的各個方面，都顯示了古
樸、原始的風格。所用的樂器只有打擊樂，如鼓、鑼、鈸、叉等，
不用管弦樂伴奏（但後來也發展為使用笛子、胡琴等管弦樂器）。其中鑼鼓
的作用最為重要，它不但掌握著演唱的節奏，而且起著重要的烘
托、渲染音樂主題的功用。所唱的音調高亢激越，行腔中有假聲，
接近山歌和民間號子。最能顯示高腔之古樸特色的是那種「幫腔伴
唱」的演唱方式。一人在台上主唱，眾人在台後幫唱，故有些地方
把這種形式叫做「接台口」。幫唱的人一般只唱一些有聲無義的句
尾語氣詞，如「啊」、「咿」、「唻」、「囉」、「哩」等等，也

有個別的是重複主唱者句尾的幾個實義詞,如《醒感戲》中毛頭花姐的一段唱:

《江頭金桂》（花姐唱）

（姐）媳婦兒稟訴,婆婆且聽啟哪,

（幫）啊!啊!

（姐）且聽媳婦兒說呀說分曉,

（幫）啊噯呀噯呀啊!

（姐）莫惱奴雨中梨花偏俏呀,紅燭帶淚把呀心燒呀,堂上
　　　公婆可知道。

（幫）啊!哎!

……

（姐）誤了青春多多少哎!

（幫）誤了青春多多少呀啊。❶

　　花姐唱的是實詞,眾人幫唱的基本上都是語氣詞,這種演唱方式,在江南民間社戲的高腔戲中運用得十分廣泛。它們是古代戲曲原始形態的遺留,十分鮮明地顯示了那種古樸、原始的風格。

　　江南民間社戲在演出劇目、唱腔等各個方面所表現出來的那種傳統性、原始性特點,與社戲本身的民間性質有著很大的關係。社戲主要是一種民間的創作,是由人民群眾自己設計、自己構造的文

❶　黃紹良〈省感戲盛衰考略〉（《藝術研究》第六集,浙江省藝術研究所
　　編）。

化產品。由於舊社會低下的經濟水平和落後的文化條件，民間藝人們不可能會對社戲的創作作出多少的更新，也不可能會為社戲的演出提供多少新的思路。貧窮與落後限制了他們為社戲創造更多新穎內容和新穎形式的機會，貧窮與落後同時也抑制了他們的創作眼界和創作能力，使他們只能在舊有的傳統上一步一趨，循規蹈矩，這就是江南民間社戲長期以來一直以演傳統劇目和傳統唱腔為主的一個重要原因。另外，江南民間社戲在演出內容上之所以一直保持較為傳統的本色，與其受著民間習俗力量的制約也有很大的關係。社戲從人民群眾的手中創作出來以後，經過了無數代的傳承。在傳承中社戲的演出形式和演出內容逐漸地走向了定型化，變成了一種具有很強穩固性和保守性的傳統習俗。社戲的內容在長期的演出過程中已經使當地群眾養成了一種較為固定的鑑賞習慣，群眾熟悉於這樣一套定型化的表演方式，並把它們視為社戲演出形式上的正宗，因此社戲的演出就很難打破傳統的格局，創造出許多新穎的東西。總之，江南民間社戲演出內容上的傳統性，主要是由它本身的那種民間性的本質所決定的，而民間群眾那種低下的經濟水平，落後的文化條件，保守、模式化的行為方式，則是導致其傳統性特點始終處於突出地位的直接原因。

三、自由鬆散的表演形式

　　戲劇表演形式上的自由鬆散，是戲劇藝術處於低級、原始階段的一個主要表現。在一些產生時代較為久遠，藝術生命較為古老的戲劇形式中，其結構總是顯得散亂無序，缺乏章法；其語言總是顯得東拉西扯，即興性強；其動作總是顯得主觀隨意，不拘規範，它

們反映了原始戲劇藝術的那種粗糙性和不成熟性。江南民間社戲產
生的時代極為久遠，同時它又是沒有什麼文化知識的江南普通平民
的自發創作，因此在表演形式中存有大量自由鬆散的現象是十分正
常的。很多社戲演出活動中經常表現出無系統、無規範、無約束的
特點，有時說台詞時忘記了某些話語，就用其它的話來補上，有時
在演出中突然想到某個故事，又會將其插入到演戲的內容之中。加
加減減，拼拼湊湊，經常是江南民間社戲表演形式中慣用的手法，
也是參加社戲演出的藝人們慣有的本領。

　　這一點特別明顯地表現在社戲演出的結構組合方面。社戲的結
構一般都較為鬆散，上下場次之間經常缺乏聯繫。有時上一場演的
是一個人物故事，下一場演的又是另一個人物故事；有時雖然上下
場演的是一篇完整的故事，但中間又插入了許多與這個故事無關的
其它情節，以致把全劇的內容割裂得支離破碎、斷斷續續。這種情
況在一些較為原始古老的傳統社戲節目中表現得尤為顯著。如江南
民間社戲活動中經常上演的目連戲，本是一個敷演目連救母故事的
劇目，可是當它在民間演出的時候，其中插入了大量與這一故事內
容無關的蔓枝蕪節。如有的插入《牧童看牛》、《思凡下山》、
《王婆罵雞》、《王阿仙嫖院》、《張蠻打爹》、《啞背瘋》等等
民間小戲節目，有的插入東方亮、劉全進瓜等等長篇故事。有人認
為目連戲是一種「過錦戲」的結構形態，可以在戲中自由吸收各種
戲劇節目，並把這些戲劇節目無系統地拼湊揉合在一起（浙江省藝術
研究所洛地等人即持此看法），這種看法的確具有一定的道理。江南民
間社戲的結構形式不但向戲劇節目作了全方位的開放，而且其中還
融入了大量的山歌、小調、說唱、戲法、武術、雜技等其它藝術表

演形式。尤其是雜技表演，在江南民間社戲中占有極大的比重。不論是嚴肅正宗的年規戲，還是充滿巫術色彩的平安戲，其中都有大量的雜技表演，至於那些充滿喜慶、歡樂氣氛的廟會戲中，雜技表演當然更是必不可少。於是，歌頌神靈生平事蹟的神誕戲中，練起了舞鋼叉；驅除鬼祟災疫的禳災戲中，插入了翻九樓。那些當地群眾十分愛看的傳統雜技節目，如疊羅漢、砌寶塔、踩高蹺、打飛叉、吞刀吐火、爬竿登壇、耍棍拼刀、金雞獨立等等，都可不受限制地搬入到社戲的演出之中，甚至不顧影響戲劇情節的完整性和系統性。有的社戲甚至全場都是雜技表演。如紹興社戲傳統劇目「男

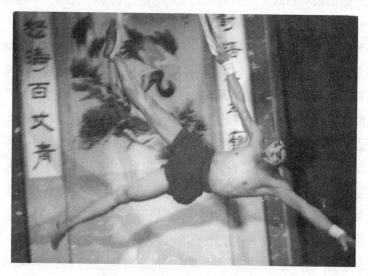

圖9-1　驚險的「七十二吊」

「七十二吊」是浙江紹興等地目連戲中男吊表演的雜技節目，演時用一條二丈多長的白布懸於房頂，演員在這條白布上吊掛旋轉，表演各種驚險的雜技動作。

吊」，上場的只有一個男演員，在
一條懸掛在高空的白布上表演「七
十二吊」的雜技，動作有「金鉤釣
魚」、「單掛腿」、「雙掛腿」、
「單跪腳」、「雙跪腳」、「單尖
腳」、「雙尖腳」、「童子拜觀
音」、「單拉繃」、「雙拉繃」、
「左翻右翻」、「挺屍」、「馬
旋」、「大盤車」、「三撲」、
「天落星」等。其中許多動作十分
驚險，如表演最後一個動作「天落

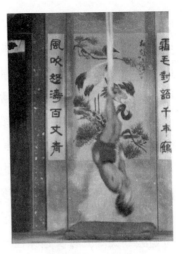

圖 9-2　男吊

星」時，演員翻到白布條頂上，突
然鬆手，身體迅速下落，直至頸掛白布條底部。雜技表演結束，整
個的一場戲也算完成。

　　江南民間社戲的賓白台詞方面也有著明顯的自由鬆散特點。台
詞中的插科打諢成分甚多，或是取笑對方，或是嘲弄自己，更多的
是對現實中人和事的揶揄和諷刺。台詞中還有許多是演員演戲時的
即興發揮，村中哪戶人家發喪，哪個姑娘結婚，哪個長舌婦吵架，
哪個饕餮漢貪食，以及現實生活中的各種新聞趣事，都可以由演員
信口編入台詞之中。那些口才好，消息靈的社戲演員，常常能在戲
中說出一大串生動有趣的即興台詞，把觀眾們逗得捧腹大笑。

　　社戲表演形式上的種種自由鬆散的特點，是社戲藝術原始性的
充分表現。自由鬆散意味著藝術的幼稚，而幼稚的藝術品一般都是
人們早期藝術創作的產物。在早期的藝術創作活動中，人們由於不

能清楚地認識藝術審美的特點，不能很好地把握藝術審美的規律，故使藝術創作的總體風格總是顯得較為粗糙、幼稚、雜亂和非規範化。這種風格具體化到各種原始的藝術品之中，就使這些藝術品的形式呈現出那種自由鬆散，隨意性強的特徵。社戲的起源極為古老，它的許多表演方式都是產生於戲劇形式剛剛出現，戲劇表演藝術初露端倪的時代，因此，其表演形式無疑地會帶上早期戲劇藝術那種自由鬆散的痕跡。社戲的這種原始幼稚的風格和自由鬆散的特點一直到了近現代時期還是沒有完全改變。這一方面是由於民間文化的保守性和封閉性，抑制了社戲藝術更新變革的勢頭，另一方面也是因為民間的審美趣味在一個很長的歷史階段中，仍然停留在比較原始滯後狀態的緣故。農村中的群眾素來喜歡熱鬧，節目內容越是豐富多采，五花八門，就越是能引起人們的興趣。至於戲劇結構的安排是否合理，戲劇台詞的表達是否有序，戲劇人物的塑造是否符合邏輯等等，這些問題倒常常可以置之不顧。因此，社戲演出中的那種自由性、散漫性便能夠長期保存下來，一直流傳到現今。

四、寬泛化的活動範圍

按照現代戲劇藝術的原則，演員的活動範圍只能局限在戲劇舞台上進行。戲劇舞台是一種象徵性的戲劇環境，只有在舞台上活動，才能表示演員處在戲劇的環境之中，才算是在演戲。但是這種現代戲劇藝術的原則，對於社戲演出來說卻並不完全適用。社戲的活動範圍非常寬泛，它常常不僅是在舞台上進行，而且也會在整個戲場，甚至整個村社中進行，戲場、村社中的每一個角落，都可以成為演戲環境的一部分。另外，與一般的戲劇顯著不同的是，社戲

的演出活動並不只是依靠演員單方面的力量來完成，而經常是要調動台下的廣大觀眾來共同參與。因此，社戲演出中常常會出現這樣的情況：演員在台上表演，觀眾在台下響應，演員從台上跑下來變成了觀眾，觀眾從台下跑上來又變成了演員。這種打破舞台界限，超越舞台約束，台上台下共同活動的現象，是社戲區別於一般文藝性演戲形式的一個重要特點，也是社戲活動範圍寬泛化，演戲環境寬泛化的一個重要表徵。

　　我們可以在江南民間社戲的實際演出過程中，舉出許多有關這方面的具體例證。如江南地區過去在演廟會戲時，每當台上演到神靈出現的場面，台下的群眾便把供品放到桌上，點起香燭，向神靈叩頭求願；每當台上演到有惡人作孽的場面，台下的群眾便手持利刃，殺雞數隻，表示向天賠禮道歉。遂昌地區過去演出五月廟會戲時，台上排出蟠桃八仙，仙子們手中拿著仙桃，紛紛拋到台下，此時台下的大人、孩子一起上去爭搶，甚至一直搶到台上。這使我們同時也想起了醒感戲中台上扔饅頭，台下搶饅頭的景象。它們都是一種台上台下的共同活動，此時沒有什麼舞台的間隔，也沒有演員觀眾的區別。更富有典型意義的是目連戲中種種打破舞台界限的活動。目連戲本是宣揚教義的，然而，它的舞台演出卻常常和群眾社會生活摻合在一起，台上、台下一台戲，幾乎不存在演員與觀眾的隔閡。譬如《劉氏產子》中，劉四娘把一個生蘿蔔切成十八塊，除留下一塊自食外，其餘的便拋向觀眾，此時不少婦女爭相搶吃，以期得子。敷羅卜出生三天的「打三朝」，其舅父舅母送禮時真的要騎馬，坐轎，穿過縣城街道，最後才走到台上。《劉氏歸陰》中，當演到為劉氏出殯時，便真的用一具棺木從台上抬下來。這些表演

活動，完全超越了戲劇舞台的局限。它們把戲劇舞台延伸、拓展到了整個的戲場，整個的村社，甚至整個的縣城，一切有人生活的場所，都可以成為社戲演出的大舞台。

江南民間社戲活動範圍的寬泛化和舞台界限的模糊化，透露了社戲尚處於原始藝術狀態的信息。當戲劇藝術還未曾發展到較為高級形態的時候，它的藝術性質和本體概念總是十分模糊的，它還不能完全從現實生活的範疇中分離出來，成為一個具有純粹審美性質的藝術門類。因此，它的藝術表演活動就經常會與現實生活的活動攪和在一起，你中有我，我中有你，很難分出一條清楚的界線。在一般的戲劇形式中，藝術與生活之間的界線主要是通過舞台的作用來劃分的，舞台上是演戲，舞台下是生活。但是到了社戲那裡，由於這條界線很難劃清，因此舞台也便成了一個模糊的概念，它無法制約觀眾們從台下走上來，與演員們共同演戲，也無法制約演員們從台上走下去，進入到現實的生活之中。

這種活動範圍的寬泛化和舞台界限模糊化的特點，也透露了社戲藝術作為一種原始祭祀戲的真實身份。社戲不僅是一種原始的戲劇藝術，也是一種原始的宗教藝術，是原始宗教祭儀中一種特殊的祭祀演劇形式。宗教祭儀的活動不像一般的戲劇藝術活動那樣把人們截然分成為審美主體和審美客體兩大部分，也不像一般戲劇藝術活動那樣把所有的藝術表演活動限制在一個狹隘的舞台上進行。宗教祭儀活動有著容天上地下於一體，容神靈人鬼於一處的宏大特性，因此它的活動範圍勢必也是一個十分廣闊的天地。我國戲劇美學家余秋雨先生在談到原始祭儀的特點時說：「任何祭儀，要把天地鬼神囊包於一處，都必須假設一個宏大的心理環境，要把這種祭

儀以表演的方式體現出來，心理環境又必須要儘量地表現為對演出環境的伸拓。」❷這就解釋了為何社戲的活動範圍會如此寬泛的原因。社戲作為一種具有原始祭儀性質的演劇形式，與一般的祭祀儀式一樣對演出活動的環境有著一種寬泛化、伸拓化的要求，它要把整個的戲場、村社、甚至城鎮包容在自己的活動範圍之中，「這種籠罩著儀式氣氛的原始演劇，對環境有一種收縱自如的佔有能力，它們一般都把一個村落，一座小鎮看成整體演出環境。」❸它並不像一般演劇形式那樣只是單純地憑藉著一個小小的戲劇舞台來開展活動，否則它就會失去宗教藝術那種強大的涵蓋力和影響力，無法把所有的人員調動起來進入自己的活動。

總之，社戲那種寬泛的演出活動範圍，是它作為一門原始的戲劇藝術和原始的宗教藝術所具有的一種主要特性。

第二節　世俗情調

社戲既是一種原始的宗教藝術和祭祀演劇形式，那麼當然會體現出強烈的宗教特性，這一點我們在前幾章中已經作了較為詳盡的闡述。但是當社戲的形式在民間實際演出時，所呈現出來的風貌卻又並不完全是宗教性的，它經常摻雜著世俗的情調和庶民的意趣，顯示了與宗教精神步調不一，甚至完全背道而馳的傾向。宗教和世

❷　余秋雨〈中國現存原始演劇形態美學特徵初探〉（《中國戲劇起源》上海知
　　識出版社 1990 年版），頁 198。

❸　余秋雨〈中國現存原始演劇形態美學特徵初探〉（《中國戲劇起源》上海知
　　識出版社 1990 年版），頁 198。

俗本來屬於兩個對立的世界。宗教要把人的思想引向一個理想的彼岸世界，它距離人們的現實社會十分遙遠。那裡沒有人慾、私念、罪孽和痛苦，那裡也沒有平平常常、普普通通的人間生活。主宰彼岸世界的是代表宗教理想主義的神靈，它們超凡脫俗，大徹大悟，既神聖又威嚴。它們實質上是宗教哲學中完美人性的象徵和體現。而世俗卻要把人的思想引向一個現實的此岸世界，它就是人們生存立足、朝夕與共的現實社會。那裡處處充斥著具體、客觀的人性，利益、財富、慾望、情感，這些便是此岸世界中所追求的最高境界和價值實現。主宰此岸世界的是代表自然界有機生命體中最高形式的人，他們有血有肉，有情有感。他們具有真實的思維能力和認識能力，他們通過自身的實踐來組織生產活動，營造社會生活。可見，宗教和世俗完全是兩種對立的精神境界，前者虛幻，後者現實；前者超脫，後者凡俗；前者崇高神聖，後者平易近人。

　　然而在民間社戲的演出中，宗教的和世俗的東西卻時常摻雜混合在一起，社戲演出中所體現的既有著宗教精神的一面，也有著世俗精神的一面，而且有時往往是世俗的成分還要遠遠超出於宗教的成分。這種現象在社戲演出的目的、功能和內容、形式等各個方面都有著充分的顯示。例如在前幾章中，我們早已看到社戲的那種酬神祀鬼的演出目的之中，摻雜了人民群眾自身文化需求的因素；又如在前幾章中，我們也早已看到社戲的那種神聖莊重的演出形式之中，融入了男子高談闊論，婦人拖兒帶女，孩子滿場奔跑的世俗場面。現在，我們還想著重從江南民間社戲的題材內容和思想意蘊方面，對此作一番闡析。

　　江南民間社戲的演出內容上有許多表現鬼神活動的題材，這是

體現其宗教色彩的一個重要方面。但是江南民間社戲的演出內容中更有許多反映現實人生和現實社會的世俗題材，這些題材所描寫的，是各種各樣的人間故事。如當地民間徽班常演的社戲劇目《桃園結義》、《孔明拜斗》、《武松打店》、《關公帶嫂》，當地民間崑班常演的社戲劇目《英烈傳》、《鐵冠圖》、《倒精忠》、《取金刀》、《水滸記》、《義俠記》，當地民間亂彈班常演的社戲劇目《白門樓》、《穆柯寨》、《大破洪州》、《五台山》、《羅成投唐》、《過江殺相》等等，所描寫的是歷史人物和歷史事件方面的故事。如松陽高腔班常演的社戲劇目《耕厲山》、《全家孝》、《送米記》，紹興調腔班常演的社戲劇目《王婆罵雞》、《王阿仙嫖院》、《二師姐打牆》、《張蠻打爹》；婺劇時調班常演的社戲劇目《賣棉紗》、《賣小布》、《打麵缸》、《賣橄欖》、《蕩湖船》、《呆大招親》、《小二過年》等等，所描寫的是家庭倫理生活方面的故事。數量更多的是描寫婚姻愛情的故事，如崑腔班的《牡丹亭》、《西廂記》、《占花魁》、《荊釵記》、《琵琶記》、《金印記》，徽戲班的《碧玉簪》、《翠花緣》、《天緣配》、《珍珠塔》、《胭脂雪》、《雙玉鐲》，婺劇高腔班的《槐蔭樹》、《合珠記》、《鯉魚記》、《兩世緣》、《葵花記》等等。這些都是江南各地民間社戲演出中經常搬演的戲劇劇目。它們的內容非常貼近現實生活，所描寫的大部分是體現著各種人性本質和社會本質的真實事件。如紹興調腔班演出的《張蠻打爹》，表現的是一個貪婪、自私、蠻橫的落後農民形象。張蠻對自己八十多歲的老爹極不孝順，老爹買了一塊豆腐，張蠻獨自把它吃光，不給老爹留下半口。老爹買了一根甘蔗，張蠻吃汁，老爹吃

渣，吃完後還把老爹痛打一頓。又如婺劇時調班的《打麵缸》，描寫的是妓女周臘梅厭棄妓院生活，告官請求從良的故事。縣官將周配給差役張才，又故意遣使張才出差，企圖夜往張家調戲臘梅。後被張才識破，從麵缸中將縣官捉出。在這些戲劇中，平凡普通的人間故事成了表演的主要對象，它們是一些人間社會中確確實實發生過，或者很有可能發生過的事件，某家兒子虐待老子，某縣縣官調戲民女，這些本與宗教精神沒有什麼瓜葛牽連的人間瑣事，都被搬到了社戲之中，致使社戲的演出內容充分顯示了那種世俗的情調。在這些戲劇中，一些塵緣未脫的凡夫俗子成了戲劇中的中心人物，他們沒有什麼通徹的悟性，也不是什麼神通廣大的神靈仙家，他們只是一些為現世塵緣而終日忙忙碌碌的平民百姓。然而，正是這些普通的人間故事，尋常的平民百姓，常常成為江南民間社戲演出中主要的表現對象，以這些故事和人物構築起來的戲劇節目，當地人民最為喜愛，最為歡迎。它們甚至經常擠掉了在社戲中佔合法地位的宗教性內容，喧賓奪主地成為社戲舞台上的主宰。

江南民間社戲中的世俗情調，更重要地是體現在它通過種種題材內容所反映出來的思想觀念和感情態度上。思想感情是藝術作品的靈魂，它們決定著藝術作品的內在本質。因此，判斷一件作品的藝術風格和藝術傾向，固然要根據其所選擇的題材和所表現的對象，但是更重要的是要根據其通過這些題材和對象所表現出來的思想觀念和感情態度。

江南民間社戲中通過各種題材內容而表現出來的世俗思想和世俗情感是屢見不鮮的，它們反映了當地人民群眾在現實生活中所形成的思想觀念、人生態度、價值取向和審美情趣，反映了當地人民

群眾自身精神世界的各個方面。這些思想觀念和感情態度常常與宗教思想相抵牾，常常成為宗教思想的叛逆和異端。因此，由於它們的存在，江南民間社戲場上的空氣中，經常洋溢著一種反宗教的情調，顯示著一種與宗教思想背道而馳，與宗教精神格格不入的傾向。社戲中反宗教的世俗傾向不僅存在於那些以現實社會生活為題材，以人間故事、凡俗人物為主要表現對象的現實性作品中，而且還存在於那些以天國地府生活為題材，以鬼神故事、鬼神形象為主要表現對象的宗教性作品中，在充斥鬼神形象的社戲舞台上，所表現出來的精神風貌、思想傾向和美學情趣，卻往往依然是呈現了人民群眾自己的本色。

　　從江南地區民間社戲演出的總體情況來看，其世俗的思想觀念和感情態度比較集中地體現在如下三個方面：

一、對於現實社會的批判

　　宗教主義把現實社會看成是一個污濁、苦難的世界，把人生看成是一個遭受苦難的過程。當一個凡人降生世間的時候，他就一直在「造孽」，因此就必須受苦。凡人的一生就是永遠受苦的一生，就是永遠在現實社會中經受磨難和困厄的一生。這種磨難和困厄是無法擺脫和抵禦的，因此人活在世間就是要忍耐，就是要心甘情願地受苦，這樣才能洗盡自己身上的罪孽，修一個幸福的來生。但是在江南民間的許多社戲內容中，所表現出來的思想卻完全與這種宗教觀念背道而馳。它們直截了當地表示出對於現實社會的不滿和憤懣，強烈鮮明地呼喊出擺脫苦難，爭取幸福的要求和意願。它們違背了宗教主義的忍耐精神，對現實社會中的各種醜惡之事進行了有

力的批判和憤怒的鞭撻；它們也違背了宗教主義的因果報應，修善
來世的理論原則，把理想和希望，寄託於實實在在的現實社會，這
或許就是江南民間社戲中表現出來的異端思想，然而這也正是最富
有現實性、人民性的精神境界。舊時社會的江南人民，長年累月地
經受著封建政權的壓迫和地方豪紳的剝削，生活境況十分困苦，衣
不遮體，食不果腹的現象，在舊時江南廣大的農村中，特別是山區
的農村中經常可以見到。但是，當地的人民並沒有完全屈服於命
運，也沒有完全順從著宗教主義所指示的方向一味地忍耐，他們時
時發出不平的感嘆和憤懣的呼喊，把矛頭指向了黑暗的現實社會和
一切邪惡勢力，這種精神在江南民間社戲的內容中有著大量的反
映。如紹興社戲「調無常」中的無常這樣唱道：

> 堪嘆你，官迷心竅，得高望高！
> 喜得個沐猴冠帽，鄉里誇耀！
> 媚上司脅肩諂笑，縱下屬搜刮民膏，
> 無錢的有冤官難告，有錢的法外行霸道。
> 一心兒只想把貪囊填飽，全不念冰山難久靠！
> 一旦無常到，看你再逍遙！人死難把臭名消。
> 堪嘆你，財迷心竅，見錢忙撈！
> 數不盡房地錢鈔，金銀財寶！
> 終日裡把本利盤銷，死不放一絲半毫！
> 你不顧親和眷，更不顧知己相交，
> 為錢財良心何曾要，為錢財殺人不用刀！
> 一旦無常到，看你再逍遙！人死難把臭名消。

堪嘆你，自負高才，不務正道！

說什麼我有筆如刀，訴訟攬包！

舞文墨作藏奸刀，拆人家骨肉分拋！

裝斯文，談名教，喪廉恥，行貪饕。

為虎作倀是爾曹，還說什麼唯有讀書高！

一旦無常到，看你再逍遙！人死難把臭名消。

堪嘆你，自負風騷，紈絝年少！

仗父母造孽財寶，遍訪窈窕！

誇什麼金屋貯嬌，一味地始亂終拋！

見多姣，愛多姣，舊人哭，新人笑，

三妻四妾還嫌少，斷子絕孫是爾曹！

一旦無常到，看你再逍遙！人死難把臭名消。❹

　　這段唱詞，頗有代表性地顯示了當地人民群眾現實主義的批判精神。它通過無常之口，把現實社會中的各種陰暗現象、強權勢力、私利小人罵得狗血噴頭。它的觀點是那樣地鮮明，態度是那樣的堅定，語言是那樣的犀利，簡直可以堪稱是一篇向黑暗社會及其各種醜惡現象宣戰開火、討伐示威的戰鬥檄文。只有人民的作品才能具有這樣鮮明的觀點和強有力的批判精神，只有人民的作品才會對現實社會中的醜惡現象、黑暗世態表現出如此直率的不滿和憤恨。值得注意的是，這些充滿批判精神的語言都是通過無常之口來表述的。「無常」本是一個佛教教義中的概念，表示人生、世界的

❹　浙江省餘姚市文化館藏資料本。

循環無止。但是在江南民間社戲的舞台上,無常卻成了一個人民群眾的代言人。它闡明了人民群眾的態度,表達了人民群眾的心聲。可見,在江南民間社戲這種藝術形式中,宗教的因素經常只是一種用來作為包裝的外衣,而其內中所包裹的,卻仍然是人民群眾自己的靈魂。

二、對於愛情的追求

宗教主義要把人類引向理想的彼岸世界,於是便會對人類提出淨化身心的要求。在宗教主義看來,人類自身的慾念、情感都是邪惡的,它們會加重人在現世的苦難,也會阻礙人的靈魂進入天國世界,因此必須對它們進行禁止和戒除。特別是男女之間的愛情,被大部分的宗教教義視為是既傷害身體又玷污精神的「淫邪」之舉,故而常常成了一種至大至深的人間罪惡。佛教教義中明文規定把「色慾」定為佛家戒律之一,道教雖然也有什麼房中術之類的男女交歡秘訣,但是這其實並不是什麼愛情,而是一種幫助人們「登仙成道」的法術。然而這種被宗教視為淫邪、罪惡的男女之情,在江南民間社戲的演出內容中卻有著大量的表現。江南各地的民間社戲演出中有著無數描寫愛情的故事,它們歌頌了愛情的崇高和美好,讚揚了愛情的執著和專一,表露了對於愛情的追求和嚮往。在這些戲劇故事中,愛情完全衝破了宗教禁慾主義的禁錮,顯得那樣地光明正大和揚眉吐氣;在這些戲劇故事中,愛情完全不是一種邪惡,而是一種美善,它可以幫助人們去戰勝困難,為人們增添信心和勇氣。許多江南民間的社戲作品不僅大膽地表現了愛情,而且也表現了「愛情的大膽」。那些身無著落的窮苦書生,會去愛上富人家的

千金小姐，那些伶俐乖巧的丫環書僮，也會為主人的婚事而穿針引線。他們的身上無不寄託著當地群眾自己的愛情理想，因此這些戲劇作品常常會超出現實生活的範圍，達到一種充滿浪漫主義色彩的理想境界。

具有諷刺意味的是，江南民間社戲中不僅有大量描寫世俗平民之間的愛情故事，而且還有大量描寫人與神仙精靈之間的愛情故事。神靈在宗教世界中是神聖不可侵犯的偶像，也是堅決捍衛宗教精神的代表，它們絕對不能有什麼愛情生活，更不能與凡夫俗子通婚戀愛。然而在社戲的演出中，天上的仙子，水中的龍女，山中的精怪卻經常會走進人間的愛情世界，與凡人相親相愛，結為良緣。如社戲傳統劇目《槐蔭樹》，描寫的是玉帝的第七個女兒嚮往人間幸福，私自下凡，以槐樹為媒與農民董永結為夫婦的故事。社戲傳統劇目《三姐下凡》，描寫的是玉帝的三女兒在人間觀燈時，遇見書生楊文舉，兩人一見傾心，託土地主婚結為夫妻的故事。社戲傳統劇目《鯉魚記》，描寫的是鯉魚精假冒金牡丹，與書生張真成親，城隍奏請玉帝差天兵捉拿，後得觀音菩薩救護，夫妻終得團圓的故事。另如《白蛇傳》、《寶蓮燈》、《柳毅傳書》等等劇目，也都是描寫人與神靈或人與精鬼的愛情故事。這些故事中所表現的思想與宗教精神格格不入，它們歌頌人慾，歌頌愛情，為純真的愛情大膽伸張正義，而它們所選擇的一部分愛情人物，卻正是一些由宗教發明創造出來的神靈精怪形象。

更為有趣的是，在許多江南民間社戲的作品中還經常出現和尚與尼姑調情戀愛的現象，這就更是對宗教的大不敬了。如江南民間社戲中流傳甚廣，極受當地群眾歡迎的傳統劇目《小尼姑下山》，

描寫的是和尚明進與尼姑惠朗相愛私會的故事。當小尼姑一見到小
和尚之時，心中就萌發了強烈的愛情慾望，她表白道：

> 啊呀，他已去了，看這位小師父言語溫存，舉止端正，我要
> 是與他……，哎！可惜他是個和尚。
> （唱）一見小師父俊俏多，言語溫存性柔和。
> 　　　看他幾次回頭看著了我，觀世音菩薩唻！
> 　　　南無阿彌陀。看得貧尼臉上泛紅窩。
> 　　　我有意上前把心事道破，
> 　　　啊呀天唻，啊呀地呀，
> 　　　學一個牛郎織女會銀河。❺

　　和尚和尼姑是宗教的衛道者，他們的戀愛素來被看成一種有辱
佛門，大逆不道的醜惡行為。但是在江南民間社戲的演出形式中，
他們卻時時墮入情網之中，甚至大膽地表露出自己對於愛情生活的
渴望，這何嘗不是對於宗教的一種極大的諷刺！

　　由於大量愛情內容和愛情思想的存在，江南民間社戲中的世俗
情調大為增強，這一點當然會引起一些封建衛道士們的不滿。清代
文人余治曾經專門寫文對於社戲中的愛情內容批判道：「俗所謂廟
會場，其所做戲劇，只有一丑一旦，非勾誘通姦，即私奔苟合，醜
態萬狀，淫曲千般。」❻他把廟會戲中表現愛情內容和愛情思想的

❺　浙江省蘭溪市文化館藏資料本。
❻　〔清〕余治《得一錄》卷十一。

作品斥為是「淫曲」，認為它們會影響社會風氣，敗壞人倫道德，這是從封建倫理道德的角度對社戲中的愛情進行的指責。他又說：「神聰明正直，豈視邪色聽淫聲也者！非直不視不聽而已，必致反干神怒。凡水旱癘疫之不時，祈禱之無應，安知非淫戲瀆神之所致哉？」❼他認為這種表現愛情的「淫聲」、「淫曲」、「淫戲」，不但不會使神靈感到高興，反而還會使神靈感到憤怒，以致降災降難於人類，這是從宗教神學的角度對社戲中的愛情表現進行的批

圖 9-3　社戲中的「調情」場面

這齣戲中表演的是家有喪事的情節，但戲中的大少爺卻在與人調情嬉鬧。這種表演顯示了與宗教主義格格不入的情調。

❼　〔清〕余治《得一錄》卷十一。

判。這種指責和批判代表了帶有強烈封建主義色彩的文化觀。在對
待愛情的態度上，封建主義和宗教主義常常走到了一塊，它們尤其
是對民間那種自由自在，不受約束的愛情方式表現出極大的惱怒。
但是自由的愛情卻是人民群眾最為追求，最為嚮往的東西。既為凡
人，就有著要求兩性生活，婚姻戀愛的本性，因此他們就不可能做
到像宗教教義所規定的那樣不偷食禁果；他們既是沒有任何社會地
位和社會權力，也沒有什麼家產財富的普通平民，因此他們也不需
要做到像封建倫理道德所規定的那樣有太多的等級觀念和愛情禁
錮。他們的愛情體現得極為地自由和平等，只要相互愛慕，就可以
相互結合，管不了什麼門當戶對和人神有別。江南民間社戲演出中
所體現的，就正是這樣的愛情觀，就正是這樣的世俗性。

三、對於鬼神的調侃

在宗教學說中，鬼神是強大的宗教力量的化身，它們體現著宗
教對於人類社會的支配和統治作用。鬼神可以改變宇宙的運行規
律，使時間倒轉，日月出沒，也可以決定人類的命運前途，使人的
生命或進入天府天國，或走向冥間地獄。宗教主義的鬼神觀念，造
成了世人對於鬼神的無比敬畏和恐懼，人們絕不敢輕易觸犯它們，
甚至也不敢隨便與它們接近。

但是在江南民間社戲的演出中，情況卻常常截然不同。當地的
社戲中儘管也時常出現鬼神的形象，但是它們所反映出來的神性特
點，卻有著鮮明的世俗化的傾向。它們的身上沒有了宗教神靈那種
神聖、威嚴的光環，而是充滿了人間世界中的世俗情調。它們像那
些凡夫俗子那樣，也有著生老病死，悲歡離合，也有著七情六慾和

喜怒哀樂。它們的本領和才能並不比人高明，有時甚至還會犯連人
都不會犯的錯誤。有的鬼神身上還有著種種世俗的缺點或毛病，有
的貪小，有的好吃，有的懶惰，有的吝嗇，有的優柔寡斷，有的性
情急躁，有的膽小如鼠，有的莽撞愚魯。總之，在江南民間社戲的
舞台上，鬼神們常常失落了宗教的神性，所具有的倒是種種世俗的
人性。神性的失落和人性的注入，也使人對鬼神的態度發生了改
變。在宗教領域中，人們對鬼神有著無比的敬畏和恐懼，然而到了
社戲的演出中，人們卻不再害怕它們。人們不但可以與鬼神們平起
平坐，說短論長，而且還可以經常對鬼神們進行調侃和取笑，把它
們的容貌塑造得滑里滑稽，把它們的脾氣描繪得傻里傻氣，把它們
的缺點誇張得可笑至極。浙江上虞地區啞目連戲中的「夜魃頭」形
象，就是這方面的一個典型。「夜魃頭」本是無常手下的一個當差
小鬼，它的形象十分滑稽可笑。頭上戴著扇形的「篷頭」，身上穿
著白灰色褙褡，額上掛著兩條八字眉毛，頰上塗著兩塊大紅的胭
脂，一臉似怒非怒，似樂非樂的表情，活像一個農村傻大姐的模
樣。它奉著無常的命令去送牌票，一路上匆匆忙忙，心慌腳亂。行
走間忽然被路上的石頭絆倒，跌得個仰面朝天。好不容易來到河
邊，卻又沒有橋可以行走，後來總算找到一條渡船，卻又無人駕
駛，夜魃頭只得自己拉船渡河。總算到了對岸，卻又把雨傘忘在了
原地，只得再回去找傘。找到傘再擺渡到對岸，卻又把船繩弄斷
了，只得用手划船，渡船不動，再改用雨傘當槳，終於將船划到了
對岸，夜魃頭這才手挾雨傘匆匆下場。這幕「夜魃渡河」的小戲，
把小鬼夜魃頭的形象塑造得極為生動，從它的身上，我們看不到半
點威嚴的神性或陰森的鬼氣，所看到的倒是一個現實社會中的真實

人物。它有許多普通人的缺點毛病，冒冒失失，糊里糊塗，粗枝大葉，丟三落四，一會兒跌跤，一會兒忘傘，一會兒又把纜繩弄斷。這些動作在戲中被表現得那樣地生動和誇張，它們充分體現了當地人民對於鬼神的大膽調侃和取笑。又如啞目連戲「前柯劉氏」一場，表現了無常和夜魃頭到劉氏家捉拿劉氏，卻為家仙所阻撓的有趣情景。無常扔出套取劉氏的繩套，卻被家仙轉套到夜魃頭的頭上，無常背起夜魃頭就走，到了門外放下一看，才知道套錯了，兩人互相埋怨不已。無常要再次去套，但夜魃頭卻滿腹牢騷，不肯同往，無常只得獨自進入劉家。但是這次又被家仙破壞，無常一索套

圖 9-4　柯劉氏

無常和夜魃奉了閻王的命令去捉拿劉氏，但卻受到了家仙的阻撓，使它們只得空手而返。這是浙江上虞啞目連戲中無常、夜魃與阿領正在商量捉拿劉氏之辦法的場面。

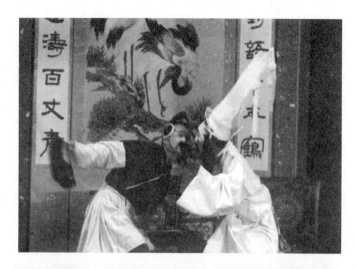

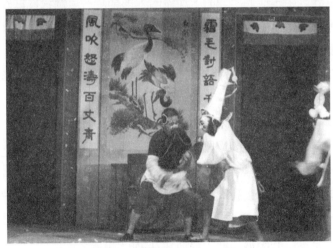

圖 9-5　無常吃夜羹飯

社戲中的無常雖是閻王手下的神聖使者，但它卻有著凡人一般的本
性。它在捉拿犯人的途中偷吃了別人的夜羹飯，還偷喝了別人的酒。
這是浙江上虞啞目連戲中無常正在與送夜羹飯之人爭咬麵條的場面。

空，跌跌撞撞衝出門外，只得與夜魃頭垂頭喪氣地向閻王求助去
了。被宗教主義吹捧為威力無窮的鬼神形象，到了民間社戲中卻顯
得那樣地無能和可笑，它們連一個平常的女人都降不住，反而還受
到了別人的捉弄。江南民間社戲演出就是通過這樣一些生動有趣的
表演，抹去了鬼神身上的尊嚴和權威，嘲諷了鬼神身上的缺點和錯
誤，顯示了人可勝鬼，人可馭鬼的信心和勇氣。

　　批判社會，追求愛情，蔑視鬼神，這些漾溢在江南民間社戲演
出之中的種種世俗的傾向，都是社戲創作的主人——人民群眾所賦
予的。人民群眾並不是想入非非的宗教主義者，他們也不想去弄懂
那些抽象空洞，玄而又玄的宗教理論。他們生活在一個真真實實的
現實世界之中，他們所想的，所做的，便都是為這個現實世界而服
務，這就決定了他們所創作出來的東西，只能是一些充滿現實精神
的作品，只能是一種彌漫著世俗情調的藝術。

　　江南人民的現實精神和世俗情調，在他們所創作的社戲形式
中，常常能夠得到十分充分地表露。生活在封建社會中的人民群
眾，平時是很少有機會來發表意見，抒發感情，表示態度的。他們
受著封建政權的高壓政策和封建倫理道德的嚴格約束和控制。批判
社會將被視為對封建政權的造反，表示一下愛情會被視為淫亂的舉
動，調侃一下鬼神也會被視為忤孽的罪行。總之，在封建社會嚴格
的政治統治和思想禁錮下，人民群眾根本無法表現自己的思想態
度，抒發自己的感情志向。然而在社戲的演出形式中，人民群眾卻
找到了一定的自我表現的自由。社戲是一種藝術而不是生活本身，
因此人民群眾就可以憑藉社戲的舞台來表現在現實生活中無法表現
的東西，就可以在社戲演出中大罵皇親國戚，大表愛慕之心，大談

有趣之事，大笑鬼神之愚。而正是這些表演，給社戲的生命中注入了無限的生機和活力，給社戲的生命中增添了無限的人情味道和世俗情趣。

第三節　鄉土氣息

　　江南民間社戲的演出市場主要是在當地的廣大農村，江南民間社戲的演員和觀眾，也主要是長期生活在當地農村中的普通農民，這就決定了江南民間社戲的演出風格勢必會帶上濃重的農民文化特點，充滿著強烈的鄉土氣息。江南民間社戲中有著大量表現當地農民生活的內容，它所描寫的經常是一些普普通通的農村生活故事，它所塑造的經常是一些土里土氣的鄉巴佬形象，諸如誰家的種田裡手栽秧最為出色，誰家的趕車把式趕車最為在行，佃戶們怎樣與地主鬥爭，巧媳婦如何善理家事等等，這些為舊時的文人學士所不屑，為舊時的文學藝術所嫌棄的農村瑣事和農民形象，到了江南民間社戲的演出形式之中卻常常被津津樂道，大加渲染，表現了社戲藝術截然不同於文人藝術的那種農民文化的特色。另外，江南民間社戲中也有著大量的當地農民喜聞樂見的藝術形式，山歌、小調、曲藝甚至叫賣小唱、勞動號子，這些大多與當地群眾的生產活動、生活活動有關的農民文藝形式，都被大量地搬入到社戲的演出形式之中，致使社戲演出的鄉土風味大為增強。一些凝結著當地農民獨特個性的民間語言，如俚語、俗語、諺語、歇後語等等，也常常充斥於當地民間社戲演出的舞台之上，儘管社戲演出中的人物形象都是來自五湖四海的各方人氏，但是他們說出來的話卻經常是操著同

一種本地方言；儘管這些戲劇人物在社戲舞台上的身份或是皇帝，或是大官，或是英雄，或是義俠，然而他們的言行舉止、音容笑貌，卻依然是呈現了一副當地農民的模樣。

江南民間社戲的鄉土情調，還體現在它常常通過這些內容和形式反映出當地農民的美學觀念和審美情趣。如果與文人學士的雅文化相比，農民文化的審美情趣有著許多「土」、「俗」之處，它追求的是一種粗獷、樸野之美，因此它的藝術作品就不像雅文化那樣精雕細刻、反覆琢磨，而是不修邊幅，不事雕鑿，暢所欲言，毫無顧忌。想怎麼說就怎麼說，想怎麼唱就怎麼唱；它追求的是一種自由、靈活之美，因此它的藝術作品就不像雅文化那樣拘謹刻板，囿於許多條條框框，而是不拘格式，不受限制，靈活多變，即興性強。它們往往可以根據藝術創作者的主觀要求、願望和興趣而隨意地更改變動；它追求的是一種通俗、有趣、生動、熱鬧之美，因此它的藝術作品就不似雅文化那樣意蘊深奧，嚴肅雅正，而是簡單明瞭，通俗易懂，活潑生動，氣氛熱烈，有著一種既能迅速地進入廣大農民的藝術鑑賞領域，又能給予廣大農民以強烈的感官刺激和情緒宣洩的藝術效果。這些具有農民特性的藝術風格和審美情趣，在江南民間社戲的演出形式中都有著充分地體現，它們具體地表現於江南民間社戲的唱腔、語言、人物形象及內容情節等各個方面：

一、民歌風味的聲腔曲調

我們知道，一般的戲曲唱腔所用的是一些專門的曲調，這些曲調是經過一些具有一定文藝素養的文人之手，反覆加工提煉而成的，因此風格上顯得較為細膩華美，節奏上顯得較為整飭有序，樂

音上顯得較為複雜多變。但是江南民間社戲的演唱風格卻與一般的
戲曲很有不同。它的唱腔中固然也有許多文人創作的曲調詞牌，然
而也融入了大量出於當地農民之口的山歌、小調、號子等歌曲形
式。這些曲調形式本來都是當地農民在農業生產勞動和農村日常生
活中的即興創作，因此帶有鮮明的農村風味。它們的音樂性格與文
人創作的戲曲曲調有著明顯的不同，其風格不像文人創作的戲曲曲
調那樣細膩華美，而是較為粗獷、淳樸，其節奏不像文人創作的戲
曲曲調那樣整飭有序，而是較為靈活自由，其旋律也不像文人創作
的戲曲曲調那樣圓潤宛轉，而是較為跌宕起伏。總之，山歌、小
調、號子之類的歌曲形式，在創作主體、創作環境及其音樂性格等
方面，都顯示了較為強烈鮮明的農村藝術特點，因此它們在江南民
間社戲唱腔中的大量出現，使江南民間社戲的演出形式體現了那種
地道的鄉土本色。

　　早在南宋初年，江南溫州、杭州一帶的農村中，就有興盛紅火
的社戲演出活動，當時所用的劇種主要是「溫州雜劇」。這種戲劇
形式雖然已經有了比較固定的戲劇聲腔和曲調，但是這些聲腔和曲
調中卻仍然保留了十分濃重的山歌、小曲風味。徐渭《南詞敘錄》
中云：「永嘉雜劇興，則又即村坊小曲而為之，本無宮調，亦罕節
奏，徒取其畸農仕女，順口可歌而已。」又云：「其曲（編按：指溫
州雜劇）則宋人詞而益以里巷歌謠，不叶宮調。」現在我們雖然無
法證實當時溫州地區民間社戲演出時究竟是怎樣來演唱的，但是通
過歷代文人筆記中所記載的一些有關溫州民間社戲演出的情況來
看，其曲調中摻有大量民歌成分這一點應該是沒有什麼疑問的。到
了明清以後，江南地區湧現出了許多的地方聲腔，這些聲腔大多被

當地民間用來作為社戲演出的主要演唱形式，而這些地方聲腔基本上都是由一些當地民間的山歌、小調、號子演變而來的。例如松陽地區社戲演出時所用的松陽高腔，起源於當地白沙崗一帶的民間土俗小調。光緒年間的《松陽縣志》云：「（松陽）高腔，為白沙岡之土調，曲雖鄙俚，事尤無稽。」又如溫州地區社戲演出時經常採用的和調，本是由當地民間「馬燈班」演唱的土俗小調「馬燈調」演變而成。由於這些戲曲聲腔本身就與當地的民歌小調存在著血緣關係，因此儘管它們後來都演變成了一些專門的戲曲曲調，但是其中卻仍然帶有許多民歌小調的成分。如松陽地區社戲演出中經常搬演的高腔戲《夫人傳》裡有「阿彌陀佛」一曲，與當地民歌「和尚調」極其相近，松陽社戲傳統高腔劇目《鯉魚記》中的「駐馬聽」一曲，與當地民歌「鬧五更」也十分相似，傳統劇目《合珠記》中的「一封書」一曲，則是由當地民歌「拾螃蟹」與「五字蓮花」二調揉合而成的。❽用溫州和調演出的各種社戲劇目中，也帶有「清音」、「索調」、「平湖」、「沙調」、「哭調」、「美人調」等等許多充滿民歌風味的曲調形式。另如開化目連戲中的「勸我親娘」，用的是開化山歌的歌調，永康醒感戲中的「毛頭腔」，是頗具山野風味的永康民間山歌形式。可見，江南民間社戲的唱腔曲調有著鮮明的民歌藝術特色，它們與當地民間的山歌、小調關係極為密切。由於這些充滿農村氣息和農民情調的山歌、小調成分的加入，社戲的演出形式也因此而呈現出一種鮮明突出的農家風味和鄉

❽ 參見劉建超〈從民歌到戲曲音樂〉（《藝術研究》第六集，浙江省藝術研究所編），頁233－240。

情野趣。

二、生動活潑的語言藝術

　　江南民間社戲的語言藝術體現了非常鮮明強烈的民間風格，它完全沒有文人作品那種嬌揉造作，詞藻堆砌的語言弊病，而是顯得極為生動活潑和富有生活氣息。社戲的創作者是一些沒有讀過什麼書的普通農民，因此他們也就不會在說話中犯什麼賣弄才學，濫用典故之類的毛病。他們的語言大多直接來源於現實生活之中，詞句簡單，表義明確，乾脆坦率，直抒胸臆，它們真正地與人們的思想聯繫在一起，真正地反映著人們的心理、思想和態度。民間語言當然也需要藝術加工，也需要用到許多比喻、誇張、借代之類的修辭手段，但是這些藝術加工和修辭方式不但不會使民間語言離開生活的土壤，反而還會使民間語言與現實生活的關係更加密切。民間的修辭藝術大多具有十分鮮明的形象性，它們所運用的材料大多是現實生活中實實在在，可觸可感的真實事物，因此其所表現的內容就特別富有現實生活的氣息。當這些具體形象的民間語言藝術被搬上社戲舞台的時候，給社戲演出所帶來的，當然也正是那種充滿現實感、生活感的風姿儀態。

　　讓我們從浙江永康醒感戲中毛頭花姐的一段唱詞中，來看看社戲演出時是如何運用這種形象生動的民間語言敘述故事，表現人物的：

　　　　　　　醒感戲《毛頭花姐》（花姐唱）
　　　日頭上山（呀）雲裡黃，

　　　貞節娘子（呀）出廳堂，

　　　棉花勿紡麻勿搓（哩），

　　　丟了功夫等情（羅）郎。

　　　奴奴手把珠簾開（哩），

　　　輕輕移步（呀）出房來，

　　　火燒眉毛丟眼前（哩），

　　　幾時等得（呀）牡丹開。

　　　奴奴好比天上星（哩），

　　　日間昏沉（呀）夜間明，

　　　日間藏在青雲裡（哩），

　　　夜間偷出（呀）瞧私情。❾

　　唱詞中運用了大量比喻、對比、對偶、白描的手法，把花姐等待情人的心情刻畫得維妙維肖。唱詞中所唱到的「紡棉花」、「搓麻線」，都是農村生活中經常要做的事情；唱詞中所比喻的「牡丹開」、「天上星」，也都是農村生活中經常可見的現象，因此它們的運用大大地增添了唱詞語言的生活氣息。唱詞在文體風格上十分口語化，稱「太陽」為「日頭」，稱「婦人」為「娘子」，稱「時間」為「功夫」，這些正是農民的語言，因此便會出現在農民演出的社戲舞台之上。

　　讓我們再從浙江紹興調腔《琵琶記·打拐》和《孫恩鬧殿·調

❾　黃紹良〈省感戲盛衰考略〉（《藝術研究》第六集，浙江省藝術研究所主編），頁267。

無常》裡的兩段唱詞中，看看社戲演出中如何使用一些具有遊戲特徵的民間語言：

<div style="text-align:center">調腔《琵琶記·打拐》（大拐唸）</div>

（唸）朝也算，暮也算，

　　　算得一個張通判。

　　　道我算得準，

　　　送我一匹緞，

　　　薦與李知縣，

　　　道我會得算，

　　　送我一匹絹。

　　　絹與緞，緞與絹，

　　　做件道袍穿葛穿，

　　　儂道好看勿好看？

　　　昨日來到黃溪縣，

　　　東一張，西一看，

　　　只見一個黃胖漢，

　　　挑了一擔黃沙罐，

　　　他說「先生與我算一算」，

　　　我說「要算先把命金斷一斷」。

　　　他說「一個命兒幾個黃沙罐」？

　　　我說「一個命兒兩個黃沙罐」，

　　　「兩上命兒四個黃沙罐」，

調腔《孫恩鬧殿·調無常》（阿領唸）

吶自撒屁臭，

燈芯陀來灸，

灸得好肚裡出青草，

青草好飼牛，

牛皮好繃鼓，

甲蹦蹦，亂賣蔥，

金鈎釣，銀鈎釣，

釣來釣去釣得我這個小滑頭。

（內白）拖油瓶，

　（唸）油瓶漏，好炒豆，

　　　　炒了三顆烏焦豆，

　　　　隔壁婆婆起癩頭，

　　　　癩頭香，嫁辣醬，

　　　　辣醬辣，嫁水獺，

　　　　水獺頭裡有點白，

　　　　嫁大伯，大伯耳朵聾，

　　　　嫁裁縫，裁縫手腳慢，

　　　　嫁隻雁，雁會飛，

❿　潘肇明〈調腔本《琵琶記》的特色〉（《浙江戲曲志資料匯編》第三輯《中
　　國戲曲志·浙江卷》編輯部編），頁101－102。

嫁隻雞，雞會啼，

嫁螞蟻，螞蟻會打牆，

小癩子俫娘！ ❶

　　這兩段唸白都呈現了鮮明強烈的民間語言風格。它們不僅運用了排比、頂真等生動的修辭手法，而且還十分幽默詼諧。特別是它們都運用了民間那種頗具遊戲性特點的句式，因此更增強了社戲語言的生動性和趣味性。如前一段唸白中，主要是運用了「繞口令」的形式，把一些讀音相同或相近的詞編在一個句段中，並用很快的速度把它們讀出來，這樣就會產生十分有趣、生動的語言效果。後一段唸白中，主要是採用「魚咬尾」的頂真句手法，後一句的句頭重複前一句的句尾，一句連著一句，讀起來就有一種一氣貫穿，連綴無窮的語感。這些語言句式，都是農民們在日常生活中經常用作語言遊戲的，因此當他們創作社戲節目的時候，也自然而然地會將其帶入到這些節目之中。

　　社戲演出中民間語言特色更明顯地是表現在方言的運用上。從社戲所用的劇種來看，它們大部分是一些具有濃厚地方特色的地方戲，因此其唱詞和說白中一般都帶有大量的方言土語成分。從社戲的演員來看，他們大部分都來源於當地土生土長的農民，他們平常最擅長說的，就是一些自己家鄉的土話，因此在社戲的演出中，他們也最善於用方言土語來表現故事情節和刻畫人物形象。總之，由於社戲的演出形式和演出人員方面都有著鮮明的地方性特點，因此

❶　浙江省餘姚市文化館藏資料本。

社戲的語言藝術中也處處充滿了地方性的風格和情調。大量地方性
語言摻入社戲演出形式之中，既增加了社戲的土氣，又增強了社戲
的活力，它們使社戲中的人物形象變得栩栩如生，活靈活現，彷彿
成了一個個人們身邊的真實人物。如紹興社戲《調無常》中無常的
一段說白：

> 啥地方去尋些吃吃？有哉，到長生弄去走走，走，走，走，
> 走！這人家有些考究帶哉，送夜頭有介大的豬頭擺著，讓我
> 來吃豬頭。嗬吔，勿對，我肚皮餓哉，我老婆，我佃子一定
> 也餓哉。叫他大家來吃豬頭。⓬

這些話如果用普通話說來平淡無味，然而用方言說來卻是那樣
地生動活潑，楚楚動人，它們有著如聞其聲，如見其人的藝術效
果，顯得極為逼真和親切。魯迅在談到社戲中這種民間語言的藝術
性時說：（它們是）「真的農民和手工業工人的作品」，「是數代
人民群眾集體的口頭創作的結晶，描寫世故人情，用語極奇警，翻
成普通語，就減色。」⓭此話對社戲中民間語言的那種獨特的藝術
性和表現力作出了充分的肯定和高度的評價。

⓬　浙江省餘姚市文化館藏資料本。
⓭　魯迅〈門外文談〉（《魯迅全集》第六卷，人民文學出版社 1981 年版）；魯
　　迅〈致徐訏〉信（《魯迅全集》第十三卷，人民文學出版社 1981 年版），頁
　　265。

三、淳樸質直的人物形象

江南民間社戲中所塑造的人物，大都帶有當地農民那種淳樸、質直、土俗、憨厚的特徵。無常的形象是頭戴高帽，腳穿草鞋，上台時用扇遮臉，然後緩緩露出，雙腿彎屈，屁股後撅，連放十八個響屁，又連打十八個噴嚏。行走時用的是一種特有的「八字步」，一腳跺地，一腳抬起。兩手的動作也很奇特，一手叉開，一手用扇拍擊。它的動作粗獷、笨拙，呈現了濃郁的農村風味。女吊的動作也

圖 9-6　夜魃頭臉譜

這是浙江上虞啞目連戲中夜魃頭的臉譜。臉上畫著一隻蝴蝶，表示它每日不斷地為閻王送牌票，像蝴蝶那樣東奔西飛。

圖 9-7　送夜羹飯者臉譜

這是浙江上虞啞目連戲中送夜羹飯者的臉譜。臉上有兩隻蜻蜓，下留山羊鬍子，使人看後感到可笑又可愛。

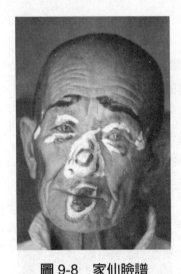

圖9-8　家仙臉譜

這是浙江上虞啞目連戲中家仙的臉譜。其臉譜造型根據當地農民自己的想像和創造而定，具有濃厚的農民情調和鄉土氣息。

很有特點：它穿著大紅衫子，黑色背心，長髮蓬鬆，出場時上身往上提，肩向右傾，一手垂於身前，一手搭在腰後，然後仰首、甩髮亮相，其舞蹈動律呈現了與一般藝術舞蹈完全不同的民間風格。一般藝術舞蹈動作是前高後低，它卻是前低後高。它的線條、節奏、起伏對比性都很強，動作扭曲、僵直、笨拙，生活氣息濃重，體現了民間戲劇人物的獨特個性。有人把女吊的舞台動律歸納為「亮相僵又硬，流動胸腰撐，踮步飄垂袖，側身逆向行」四句話❶，這些動律特點都統一表現了一個淳樸、質直、充滿怨恨和痛苦的農村婦女的形象。許多社戲人物的扮相、臉譜也很有民間的特色。例如包公的頭上畫著一個月牙，張飛的頭上畫著一個桃子，焦贊的頭上畫著一柄斧子，姚剛的頭上畫著一隻蝙蝠，聞太師額上是一隻眼睛，黃巢額上是一枚銅錢，周倉額上是一隻水獺，劉海額上是一個金蟾。這些人物臉譜都是根據當地農村廣大群眾的豐富想像而設計的，它們非常地形象化和直觀化，可以使人一望便知戲劇人物的性格脾氣或生平事蹟。

❶　據浙江省群眾藝術館何惠芳談話記錄稿。

　　江南民間社戲中的人物形象不僅在動作、身姿、扮相等方面都具有濃郁的民間風格，而且它們的氣質也大多與農村中人十分相近。不論是位極至尊的皇帝，身居要職的將領，還是富貴人家的千金，書香門第的公子，在社戲中演來卻往往總是脫離不了鄉間農家的土氣，反映著當地普通農民的風貌和習性。例如金華地區的「笠帽班」，本是由當地農村的農民們自發組成的社戲班社，他們會唱徽戲、婺劇、高腔等各種戲曲形式，但是他們所演的各種戲劇人物，卻總是帶有他們自身的特徵和氣質。他們扮演的徽戲《百壽圖》中的皇帝唐代宗，就像農村中息事寧人，和和氣氣的長老；他們扮演的徽戲《九錫宮》中的將軍程咬金，就像農村中愛打抱不平，風趣幽默的江湖拳師；他們扮演的候陽高腔戲《米糷敲窗》中的小姐王金貞，就像農村中心直口快，敦厚賢惠的大嫂；他們扮演的崑腔戲《斷橋相會》中的公子許仙，就像農村中的小商小販。這些戲劇人物，無不體現了當地社戲那種濃郁的鄉土風味，無不顯示出當地社戲那種淳樸質直的農民性格。

四、民風醇釀的內容情節

　　江南民間社戲在內容情節上也十分鮮明地呈現了鄉土藝術的風貌，這主要表現在其內容中經常融合了許多當地的民風民俗，它們就像一塊塊充滿鄉土氣的店家招牌那樣，標明了社戲演出那種地道的農民文化的身份。

　　我們可以從具有濃重鄉土風味的農村社戲形式——浙江上虞啞目連的演出內容中，找出大量有關這方面的例證。如在《夜魃渡河》這場小戲中，表演的是夜魃頭乘船渡河去送牌票的簡單情節。

當夜魃頭來到渡口時,雖有一條渡船但卻無人擺渡,於是它只得自己「抽渡船」行駛。過去紹興、上虞一帶的渡船一般都無人掌舵,船上裝有兩條略長於河面的纜繩,分別固定在河的兩岸。擺渡人上船之後,便由自己拉動纜繩使船行駛,這就叫做「抽渡船」。當這種簡單平常的生活習俗被搬上社戲舞台的時候,它的作用並不只是簡單地表現了一個渡河的過程,它的更為重要的作用是大大地加重了戲劇演出的生活色彩和鄉土氣息。又如《送夜頭》一場戲中,無常為了要偷吃夜羹飯,便用了一個「鬼打牆」的法術,使送夜羹飯的人在一垛無形的牆內東摸西摸就是無法出去,此時送夜羹飯之人便只得用解小便之法來破此「鬼打牆」術。這一情節實際上也是對於當地民間習俗的搬用。用小便之法禳解「鬼打牆」,正是紹興一帶的農村中經常使用的一種防鬼手段,它反映了當地民間對於鬼神信仰方面的某種獨特觀念。因此,當這一情節被運用到當地民間社戲舞台上的時候,它給社戲所帶來的,也正是一種富有獨特的地方色彩和地方民俗特徵的風格與情調。

在其他一些社戲演出內容中,也有大量的表現當地民風民俗的情節。如紹興小戲《交租》一齣中,王老大能一口氣唸出紹興地區十幾種水稻品種及其特徵;《茶坊》一齣中,店家能一口氣唸出十幾種茶名;《嫖院》、《打牆》等幾齣小戲中,都有對當地手工業各行技藝的精細描繪和表現等等。這些情節內容無不鮮明地展現了當地民俗民風的各種奕奕風姿,它們使江南民間的社戲演出變成了一幅幅充滿生活氣息的風俗畫卷,變成了一個個饒有鄉情野趣的藝術展演。

江南民間社戲在唱腔曲調、語言台詞、人物形象、內容情節等

各個方面所顯示的那種濃重的民間本色和鄉土情調，與其生長環境和創作者的特點密切相關。社戲是農村社會的「土特產」，農村社會以農為本的生產特點，那種自給自足的經濟方式，分散阻隔的居住環境，落後低下的文化條件等等因素，都使社戲藝術始終呈現出一種鄉土化、本地化的特徵。以農為本的生產特點決定了處於農村社區的群眾與農事活動有著千絲萬縷的關係，這種關係不僅僅體現在當地群眾的生產方式方面，而且也體現在他們的生活方式和文化心理方面。因此，當農村的群眾在進行各種文化活動和藝術創作的時候，農業性的特徵就會自然而然地表露出來，由此而使他們的文化和藝術帶上鮮明的農村風格和農民個性。江南民間社戲既是江南農村群眾的藝術創作，當然也就會自然地反映出這一點這就構成了蘊藏在江南民間社戲之中的那種濃濃的鄉土情味。農村那種自給自足的農業經濟方式，則促成了農民們自由、鬆散，隨意性強的生活方式和文化心態。農業生產的目的是自給自足，農業勞動的節奏是緩慢舒徐，這些都使農民的生活方式和文化心態變得較為自由和鬆散。農民們喜歡過一種平平穩穩，自由自在的生活，也喜歡看一些自由自在，不拘形式的文藝節目，社戲的許多藝術風格也正是迎合了這樣的文化心態。

　　除了經濟因素以外，農村中的地理環境、居住方式、交通條件、文化條件等等因素，也會對農民文化產生極大的影響，促使社戲藝術成為一種不同於一般文人藝術的獨特文化樣式。相對城市來說，農村中土地空曠，人口稀少，居住分散，交通不便，這就使得農民們的日常生活要比居住在城市中的人們枯燥、平淡得多。他們日復一日地重複著相同的生活內容，很少能夠得到值得他們興奮、

激動的東西。因此農民們的文化心理中，就有著對生動有趣、熱鬧誇飾之類東西的強烈慾望，就有著那種追尋刺激，追尋亢奮的迫切需求。此外，由於舊時農村中那種落後的文化條件，使得廣大的農民長期處於文化水平極其低下，文化知識極度貧乏的狀態之中，農民中很少有人能夠識字看書，更談不上懂得什麼詩詞文賦，韻調格律，這就決定了農民所創作的藝術作品，也就只能具有著通俗、簡單、粗獷的風格，總是擺脫不了下里巴人的那種土氣。總之，社戲演出中鄉土文化特徵的形成，主要是由於農民所處的農村生態條件所決定的，農村中所特有的經濟、文化、地理、交通、生活等方面的因素，都會對社戲文化產生極大的影響，都會成為塑造社戲藝術的一種重要原動力。

然而，正是這種充滿土俗之氣的社戲藝術，卻經常閃爍著人性的光輝。它真實、自然地表現了廣大群眾的愛與恨，悲與喜，痛苦與歡樂；真實、自然地表現了廣大群眾的思想觀念、人生態度和審美情趣。也正是這種充滿土俗之氣的社戲藝術，充分顯示了藝術的活力，它很少讓人感到枯燥和厭倦，很少讓人感到呆板和無味。它的內容總是那樣地貼近現實生活，它的動作、語言和人物也總是那樣地逼真形象，風姿綽約。總之，是社戲身上那種土俗的格調和氣質，為社戲藝術增添了無窮的生機和活力，使社戲藝術顯示了無限的生命力之美。

附錄一　主要參考書目

《宗教學通論》　　　　　呂大吉主編　中國社會科學出版社1989年出版

《巫術科學宗教與神話》　馬林諾夫斯基著　中國民間文藝出版社1986年出版

《金枝》　　　　　　　　詹・喬・弗雷澤著　中國民間文藝出版社1987年出版

《中國佛教史》　　　　　任繼愈著　中國社會科學出版社1981年出版

《中國佛教與傳統文化》　方立天著　上海人民出版社1988年出版

《道教概說》　　　　　　李養正著　中華書局1989年出版

《中國道教史》　　　　　窪德忠著　上海譯文出版社1987年出版

《道教與中國文化》　　　葛兆光著　上海人民出版社1987年出版

《中國古代宗教初探》　　朱天順著　上海人民出版社1985年出版

《美學概論》　　　　　　王朝聞著　人民出版社1981年出版

《中國文學史》　　　　　中國科學院文學研究所編　人民文學出版社1979年出版

《魯迅全集》　　　　　　人民文學出版社1981年出版

《中國戲劇起源》　　　　李肖冰等編　上海知識出版社1990年出版

《中國戲曲通史》　　　　張庚、郭漢城主編　中國戲劇出版社1980年出版

《中國戲曲發展史綱要》　　　　周貽白著　上海古籍出版社1979年出版

《王國維戲曲論文集》　　　　　中國戲劇出版社1957年出版

《唐戲弄》　　　　　　　　　　任半塘著　作家出版社1958年出版

《中國戲曲曲藝詞典》　　　　　上海藝術研究所、中國戲劇家協會上海分會
　　　　　　　　　　　　　　　編　上海辭書出版社1985年出版

《世俗的祭禮——中國戲曲的　郭英德著　國際文化出版公司1988年出版
宗教精神》

《傳統文化與古典戲曲》　　　　鄭傳寅著　湖北教育出版社1990年出版

《元明清三代禁毀小說戲曲史　王利器編
料》

《婺劇簡史》　　　　　　　　　章壽松、洪波著　浙江人民出版社1985年出
　　　　　　　　　　　　　　　版

《中國戲曲志·上海卷》　　　　《中國戲曲志·上海卷》編輯部1992年編
　　　　　　　　　　　　　　　（打印稿）

《中國戲曲志·浙江卷》　　　　《中國戲曲志·浙江卷》編委會1988年編
　　　　　　　　　　　　　　　（打印稿）

《松陽縣戲曲史料》　　　　　　浙江省松陽縣文化局1986年編（打印稿）

《中國社會史料叢抄》　　　　　瞿宣穎輯　上海書店1985年影印

《中華風俗志》　　　　　　　　胡樸安編　上海文藝出版社1988年影印

《中國古代節日文化》　　　　　宋兆麟、李露露著　文物出版社1991年出版

《吳越民間信仰民俗》　　　　　姜彬主編　上海文藝出版社1992年出版

《浙江風俗簡志》　　　　　　　浙江人民出版社1985年出版

《金華地方風俗志》　　　　　　金華地區群藝館1985年編印（內部資料）

《紹興風俗簡志》　　　　　　　紹興市、縣文聯1985年編印（內部資料）

《義烏風俗志》　　　　　　　　義烏縣文化館1985年編印（內部資料）

《永康風俗志》　　　　　　　　永康縣文化館1986年編印（內部資料）

《中國舞蹈發展史》　　　　王克芬著　上海人民出版社1989年出版

《上海民間舞蹈》　　　　　《中國民族民間舞蹈集成·上海卷》編輯部
　　　　　　　　　　　　　編　中國城市經濟社會出版社1989年出版

《周禮》　　　　　　　　　（〈大司樂〉、〈鼓人〉、〈舞師〉）

《禮記》　　　　　　　　　（〈郊特牲〉）

《漢書》　　　　　　　　　（〈郊祀志〉）

《後漢書》　　　　　　　　（〈禮儀志〉、〈方術傳〉）

《隋書》　　　　　　　　　（〈地理志〉）

《越絕書》　　　　　　　　〔東漢〕袁康、吳平輯　上海古籍出版社
　　　　　　　　　　　　　1985年影印

《論衡》　　　　　　　　　〔東漢〕王充撰　上海人民出版社1974年本

《東京夢華錄》　　　　　　〔北宋〕孟元老撰

《夢粱錄》　　　　　　　　〔南宋〕吳自牧撰

《武林舊事》　　　　　　　〔南宋〕周密撰

《西湖老人繁勝錄》　　　　〔南宋〕西湖老人撰

《劍南詩稿》　　　　　　　〔南宋〕陸游撰

《范石湖集》　　　　　　　〔南宋〕范成大撰

《吳郡志》　　　　　　　　〔南宋〕范成大撰

《吳社編》　　　　　　　　〔明〕王穉登撰

《陶庵夢憶》　　　　　　　〔明〕張岱撰

《菽園雜記》　　　　　　　〔明〕陸容撰

《歧海瑣談》　　　　　　　〔明〕姜准撰

《南詞敘錄》　　　　　　　〔明〕徐渭撰

《巢林筆談》　　　　　　　〔清〕龔煒撰

《清嘉錄》　　　　　　　〔清〕顧祿撰

《杭俗遺風》　　　　　　范祖述撰　上海文藝出版社1986年影印

《蘇州風俗》　　　　　　周振鶴撰　上海文藝出版社1989年影印

《外崗志》　　　　　　　〔明〕崇禎本

《松陽府志》　　　　　　〔清〕康熙本

《真如里志》　　　　　　〔清〕乾隆本

《雲和縣志》　　　　　　〔清〕咸豐本

《紫隄村志》　　　　　　〔清〕咸豐本

《湖州府志》　　　　　　〔清〕同治本

《嘉定縣志》　　　　　　〔清〕光緒本

《杭州府志》　　　　　　民國本

《松陽縣志》　　　　　　民國本

《藝術研究》（期刊）　　浙江省藝術研究所編印（內部刊物）

《中國民間文化》（期刊）上海民間文藝家協會編　學林出版社出版

附錄二　插圖索引

後 記

　　本書是一本專門研究民間社戲的著作，曾於 1995 年時由上海百家出版社出版。10 多年來，本書在國內外學術界引起很好的反響，香港的《文匯報》，上海的《讀者導報》《上海藝術家》等一些報刊雜誌上，都曾經登載過介紹、評論本書的文章，在一些開設民間戲劇文化課程的大學中，還將本書作為教材，以使許多學生增加了對於社戲文化的瞭解。

　　1995 年出版的《江南民間社戲》一書發行數量很少（1000 冊），現在市場上已經很難買到。為了適應讀者的需要，此次本書又由臺灣學生書局再版。再版的書稿中除了對一些內容與文字進行了一定的修改以外，還增加了部分彩色圖片，這些圖片大多是作者本人及當地有關人員實地拍攝的，因此，具有較高的資料價值與科學價值。

　　在撰寫本書而進行的社會調查的工作中，當地的許多幹部、群眾和民間藝人都給了作者極大的幫助，為作者提供了大量的十分寶貴的資料。特別是紹興的羅蘋、童松真、石元詩，杭州的陸小秋、何惠芳，松陽的劉建超、劉龍佐，遂昌的吳真等同志，他們對本書的研究工作都給予了極大的支援和幫助。

　　本書的出版也得到了有關出版社與許多親朋好友的支援與幫

助。承擔本書初版工作的百家出版社在學術書出版極為困難的情況下，仍將此書列為該社的重點圖書；承擔本書再版工作的臺灣學生書局則以高質量的出版技術，在很短時間內完成了書稿的編輯審讀與校對印刷任務，致使本書無論在內容還是形式上都達到了較為理想的程度。我的摯友楊振良先生，能以獨到的慧眼看到本書的價值，並在百忙中為本書的出版牽線搭橋，多方奔走。可以想見，如果不是依靠他們的鼎力相助，本書的出版是十分困難的，在此，請允許我向他們一併表示深深的謝意。

蔡豐明
2007 年 9 月 4 日

國家圖書館出版品預行編目資料

江南民間社戲

蔡豐明著. — 初版. — 臺北市：臺灣學生，2008.01
面；公分
參考書目：面
含索引

ISBN 978-957-15-1390-4(精裝)
ISBN 978-957-15-1389-8(平裝)

1. 地方戲劇 2. 民俗藝術

982.5　　　　　　　　　　　　　96025747

江 南 民 間 社 戲 (全一冊)

著　作　者：蔡　　　豐　　　明
出　版　者：臺 灣 學 生 書 局 有 限 公 司
發　行　人：盧　　　保　　　宏
發　行　所：臺 灣 學 生 書 局 有 限 公 司
　　　　　　臺 北 市 和 平 東 路 一 段 一 九 八 號
　　　　　　郵 政 劃 撥 帳 號：00024668
　　　　　　電　話　：（0 2）2 3 6 3 4 1 5 6
　　　　　　傳　眞　：（0 2）2 3 6 3 6 3 3 4
　　　　　　E-mail：student.book@msa.hinet.net
　　　　　　http：//www.studentbooks.com.tw

本書局登
記證字號　：行政院新聞局局版北市業字第玖捌壹號

印　刷　所：長 欣 印 刷 企 業 社
　　　　　　中 和 市 永 和 路 三 六 三 巷 四 二 號
　　　　　　電　話　：（0 2）2 2 2 6 8 8 5 3

定價：精裝新臺幣五六〇元
　　　平裝新臺幣四六〇元

西 元 二 〇 〇 八 年 二 月 初 版

臺灣 學生書局 出版

民俗文化叢書